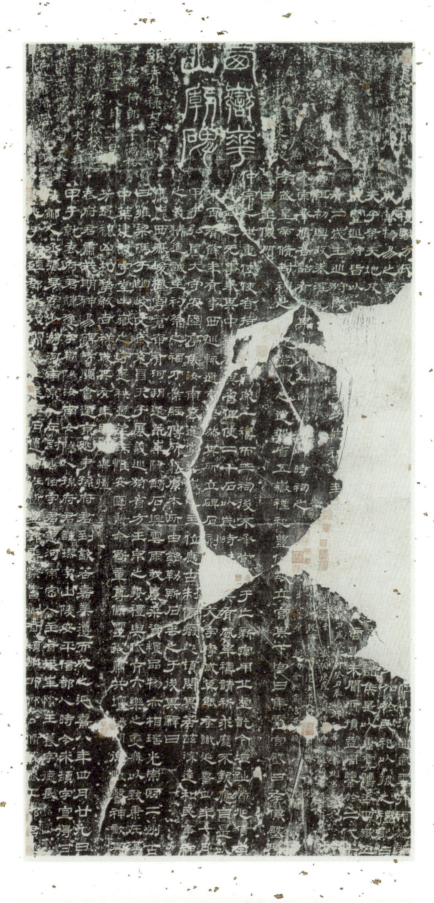

教育部人文社会科学研究项目

陈大利 著

《华山碑》与清代碑学

北京师范大学出版社集团
安徽大学出版社

图书在版编目(CIP)数据

《华山碑》与清代碑学/陈大利著.—合肥:安徽大学出版社,2022.7
ISBN 978-7-5664-2346-7

Ⅰ.①华… Ⅱ.①陈… Ⅲ.①隶书－书法－研究－中国－东汉时代 ②碑帖－研究－中国－清代 Ⅳ.①J292.112.2 ②J292－09

中国版本图书馆 CIP 数据核字(2022)第 001014 号

本书获 2011 年度教育部人文社会科学研究项目资助

《华山碑》与清代碑学　　　　　　　　　　　　　　　陈大利　著

出版发行：	北京师范大学出版集团 安 徽 大 学 出 版 社 (安徽省合肥市肥西路 3 号 邮编 230039) www.bnupg.com.cn www.ahupress.com.cn
印　　刷：	安徽省人民印刷有限公司
经　　销：	全国新华书店
开　　本：	170 mm×240 mm
印　　张：	14.75
字　　数：	256 千字
版　　次：	2022 年 7 月第 1 版
印　　次：	2022 年 7 月第 1 次印刷
定　　价：	43.00 元

ISBN 978-7-5664-2346-7

策划编辑：姜　萍		装帧设计：李　军	
责任编辑：姜　萍		美术编辑：李　军	
责任校对：王　晶		责任印制：陈　如　孟献辉	

版权所有　　侵权必究

反盗版、侵权举报电话:0551－65106311
外埠邮购电话:0551－65107716
本书如有印装质量问题,请与印制管理部联系调换。
印制管理部电话:0551－65106311

目 录

引 言 ·· 1

第一章　清代以前对《华山碑》的关注 ··· 1

 第一节　从《华山碑》看唐人对蔡邕的迷信 ··· 1

 第二节　《华山碑》在宋代引发的争论 ··· 9

 一、欧阳修父子关于《华山碑》及书人的考证 ····································· 10

 二、赵明诚等人关于《华山碑》的补证 ··· 15

 三、洪适提出《华山碑》"察书"说 ··· 24

 第三节　从《华山碑》题跋看明人的汉隶观念 ····································· 28

 一、明前期对于汉隶的蒙昧——以杨士奇、都穆为例 ····························· 28

 二、明中期对于汉隶的误解——以丰坊、王世贞为例 ····························· 32

 三、明晚期对于汉隶的自觉——以赵崡、郭宗昌为例 ····························· 38

第二章　《华山碑》在清代初期的书法影响 ··· 68

 第一节　《华山碑》在王弘撰交游圈中的影响 ····································· 69

 一、王弘撰庋藏《华山碑》 ·· 70

 二、顾炎武考证《华山碑》 ·· 73

 三、《华山碑》受到的推崇 ·· 79

 第二节　朱彝尊品评《华山碑》及师法汉隶的风尚 ······························· 93

 一、朱彝尊复兴汉隶之功 ·· 94

 二、品评《华山碑》"汉隶第一" ·· 96

 三、对汉隶笔法的深入探讨——以万经、王澍为例 ······························ 103

第三章 《华山碑》在清代中期的书法实践 ……… 112

第一节 金农终生师法《华山碑》 ……… 113
一、书经情结:"吾欲手写承熹平" ……… 113
二、师碑思想:"耻向书家作奴婢" ……… 123
三、隶书变革:"华山片石是吾师" ……… 127

第二节 陆瓒笃志临写《华山碑》 ……… 140
一、师出名门,尤精汉隶 ……… 140
二、笃于《华山碑》,临本广流传 ……… 149
三、经典汉隶集一碑,争向中郎写八分 ……… 153

第四章 《华山碑》在乾嘉以后的接受与传播 ……… 158

第一节 《华山碑》拓本的递藏 ……… 159
一、朱筠、梁章钜与"华阴本" ……… 159
二、"三朝已易三主人"的"长垣本" ……… 168
三、阮元与"四明本" ……… 171
四、李文田与"顺德本" ……… 174

第二节 《华山碑》的复制 ……… 177
一、高凤翰用"顷刻帖法"摹制《华山碑》 ……… 179
二、《华山碑》因双钩而广播 ……… 181
三、《华山碑》屡被重刻 ……… 183
四、《华山碑》作伪的典型:巴慰祖 ……… 186
五、《华山碑》的临写 ……… 188

第三节 关于《华山碑》的考证及书法评价 ……… 196
一、关于《华山碑》的考证 ……… 196
二、关于《华山碑》的书法评价 ……… 201

结　语 ……… 206

参考文献 ……… 209

后　记 ……… 223

引言

书法史的构成包括书学观念、书法家群体及典型书法作品这些最基本的要素。书学观念会随时代不同而发生变化,书法家在审美取向上既会自觉不自觉地出现集体性的趋同,也会有意无意地保持各自艺术的独立,那些被视为"经典"的书法作品,就被直接打上"史"的烙印,不仅记录了书法家创作的信息,还记录了读者接受的信息。"创作史"与"接受史"并存于书法史研究中,书法作品的传播也就是书学观念的传播,在此过程中,必然会出现在一个特定的时期或者特定的区域,有的被接受,被吸收,化为新的生命;有的被冷落,被扬弃,成为被纪念的历史遗迹的情况。这些都体现了书法史的丰富性。王国维谓"凡一代有一代之文学",① 其实,在中国书法史上,一代也有一代之书法,如:秦篆、汉隶、晋帖、魏碑、唐楷等,而代表清代书法的则是碑学。

在清代三百年书法发展史中,"碑学"和"帖学"相互交织,互相碰撞,而影响日隆的碑学以及由此衍生的碑派书法家阵营,为清代书法注入了新鲜的血液,使清代书法焕发出新的生机,面目迥异于前代,其影响深远,一直延续到当代书坛。那么碑学思潮的洪波涌起与碑派阵营的不断扩大,何以会发生在清代?碑学发生、发展的演进过程究竟该怎样描述?它对当代书坛产生了哪些重要的影响?这是近年来一直受清代书法史研究者关注的焦点问题,也是激发本课题研究的思考点。

《华山碑》与清代碑学有着非常密切的关系。在清代碑学发生的前期阶段,书家们即对于汉隶有着与日俱浓的兴趣,出现了具有代表性的专攻隶书的书家,而作为书家隶书创作的营养源——汉代碑拓,被赋予了新的历史意义。一些在前代尚属无名的汉碑,在此时却成为"经典",被金石学家、文字学家、艺术学家密切关注。学者文人于荒郊野外访寻残碑断碣,亲自动手拓下

① 王国维:《宋元戏曲考·序》,见《王国维遗书》,上海:上海古籍出版社,1983年,第5784页。

碑上文字，精心钩摹，以洞悉笔法奥妙。进而分赠好友、书斋收藏、雅集共赏、书写交流、著述考证等，渐成一代风气，而古董贩卖、碑帖复制、市场活跃，传播渠道随之扩大，构成清代艺术史上特有的热闹景象，衍生出许多有趣的话题。

在清代被密切关注的这些汉碑中，最具特殊意义的当数《华山碑》。说它特殊，是因为以下三方面原因：第一，按汉碑通例，很少在其后列书碑人姓名，但《华山碑》文后有"郭香察书"四字。尽管碑后有明确的署名，然而唐代著名的书法家徐浩却认为它是东汉擅长隶书笔法的大书法家蔡邕所书，这一论断在宋、明、清三代引发过激烈的争论。一直到当代，启功还专门就《华山碑》的"书人"问题撰文探讨。① 那么关于书碑人的争论，其背后究竟有怎样的文化意义？值得深思。第二，这块《华山碑》唐宋以来一直完好地保存于西岳庙中，但在明中期的嘉靖年间碑毁不存，仅以拓本的形式传世，而在清代陆续发现的原碑拓本也仅存四种，物以稀为贵，几近神物。也正因为原拓稀少，有了好古之士的介入，那些双钩、响拓、临摹、翻刻、作伪等诸多复制的《华山碑》，反而加速了它的传播。第三，这块汉碑还承载了清人对隶书复兴的高度期待。清初的遗民中，"关中声气领袖"王弘撰以此碑为媒介，推崇郭宗昌"昌明汉隶，与韩昌黎文起八代之衰同功"；康熙文坛泰斗朱彝尊经过比较考量，评定此碑为"汉隶第一品"；雍正、乾隆时书家金农高唱"华山片石是吾师"，终生取法此碑，愈变愈新，愈新愈奇，成为隶书创新的典范；与金农同一师门的陆瓒笃志临写《华山碑》，至死不渝，成为忠实追随《华山碑》的代表；乾嘉学者的代表翁方纲对此碑加以考证、鉴赏，多发宏论；阮元为这块汉碑辑著《汉延熹西岳华山碑考》，也属前所未有；至于晚清，更有皇帝集碑字题匾以奖掖文臣，小说家以之为素材大谈雅事。在清代，没有一块汉代碑刻能在知名度上与《华山碑》相媲美。那么，造成《华山碑》这种特殊性的原因何在？

通过全面梳理《华山碑》拓本、临本、题跋及相关文献著录（本书部分文献直接援引自墨迹本，与现存底本有出入，特此说明），我们发现：自明代以至清末，此四件《华山碑》拓本以及数不清的双钩、临摹、复制本，在文人、学者、书法家、收藏家之间辗转流传，仅留在其上的二百三十余条题跋、观款就涉及三百余个历史人物，这些历史的印记，既是《华山碑》走向"经典"之路的见证，又

① 启功：《汉〈华山碑〉之书人》，见《启功书法丛论》，北京：文物出版社，2003年，第180～183页。

是清代碑学发生、发展的见证。从这块碑在清代的广泛传播,可以解读出其背后的学术文化思潮、书学审美观念等。由这块汉碑可知,书法史上仍有许多问题值得深思:汉隶何以会沉寂千年在清代兴盛？在不同的历史阶段对于汉隶笔法有哪些不同的认识？唐代也是隶书勃兴期,唐隶与汉隶的差距究竟在何处？宋代金石学的兴起为什么没有带来隶书的繁荣？唐以后的隶书与汉隶相距到底有多远？如何看明清书家自我标榜的"汉隶笔法"？汉隶笔法的本质特征是"折刀头"吗？清代碑学兴起之前书学发展的真实状况是怎样的？汉碑是如何对清代隶书产生影响的？究竟产生了怎样的影响？具体到《华山碑》,关于此碑能否归属蔡邕名下的激烈辩论,仅仅是学术问题吗？争论的背后又有着怎样的文化隐喻？朱彝尊何以会推崇《华山碑》为"汉隶第一品"？康有为又为何会认定《华山碑》"实为下乘"？在不同的历史时期,对《华山碑》的推崇与贬低有什么别样的文化意味？金农终身师法《华山碑》可以给我们怎样的启示？乾嘉学者是从什么角度来关注《华山碑》的？在对待这块碑的问题上,书家与学者的态度有何区别？而其间的碑学思想究竟是什么样子的？它们又是怎样形成的？《华山碑》的经典化对于当今书坛有着怎样的启示？等等。

笔者认为,各种历史现象的出现,及众多问题的产生,就是书法史学的价值与意义所在,值得进行理论的关怀与更深入的思考。因此,本书以《华山碑》为切入点,围绕它与清代碑学书法之间发生的错综复杂的关系,展开集中探讨。

本书研究的基础,是《华山碑》拓本,及拓本上丰富的墨迹题跋,故先将有关《华山碑》的基本情况作如下的简略介绍。

《华山碑》全称《西岳华山庙碑》,东汉延熹四年(161)立于华山北麓的西岳庙内,据清王昶《金石萃编》记:"碑高七尺一寸,广三尺六寸",碑额篆书"西岳华山庙碑"六字,碑文隶书22行,每行38字。碑文首先引证《周礼》《春秋左氏传》《易经》《礼记》等书的记载,交代自尧帝、夏商周以来祭祀山川的活动;之后追溯了汉代高祖、文帝、武帝、平帝,以及王莽、东汉光武帝等祭祀华山、树碑立石的历史;接着写光武帝之后的百余年,祭祀仍然不断,但是碑石文字磨灭,已经难以识读,延熹四年,弘农太守袁逢遵照古制修复庙宇,撰碑勒铭,延熹八年(165),接任的弘农太守孙璆完成了这个任务;最后记录了与立碑有关的令、丞、尉、掾、书佐、刻工等数人姓名。碑文后有"郭香察书"。原

碑在唐、宋时期尚保存完好，上有唐宋人题名，后毁于明嘉靖年间，在清代曾屡有重刻，现矗立庙中的碑石，乃由陕西省人民政府于2007年重刻。

华岳庙内另有一块隶书碑，即北周时期所立《西岳华山神庙碑》。王昶《金石萃编》称其为《华岳颂》，赞扬宇文邕之父宇文泰修复华岳庙之功，万纽于瑾撰，赵文渊书，碑石至今尚存于华岳庙中。碑高234厘米，宽111厘米，隶书20行，每行54字。碑阴为唐御史刘升所书《唐华岳精享昭应之碑》，隶书21行，每行49字。碑右侧为唐颜真卿于唐乾元元年(758)谒庙时的题字，左侧为唐宪宗元和元年(806)十月贾竦所书五言十八韵华岳庙诗。①

《华山碑》虽原石已毁，但尚有四件拓本留存后世，即"华阴本""长垣本""四明本""顺德本"。

"华阴本"，明万历年间为关中东肇商、东肇荫兄弟所藏，天启年间归于关中郭宗昌(？—1652，字胤伯)，清初为华阴王弘撰(1622—1702，号山史，字无异)所藏，故称"华阴本"。"华阴本"在清代的名声最大，先后经多人收藏，康熙年间为张弨(1624—1694？，字力臣)、周仪(号确斋)收藏，乾隆年间为凌如焕(1681—1748，字榆山)、黄文莲(字星槎)、朱筠(1729—1781，号竹君)、朱锡庚(字少河)收藏，其后为梁章钜(1775—1849，自号退庵)、端方(1861—1911，号陶斋)、吴乃琛收藏，现藏故宫博物院。此本为剪裱册，其后的题跋和观款多至79人。拓印时间，长时期被认定为南宋后期，而王壮弘则认定为明拓本。②

"长垣本"，明末为河北长垣的王鹏冲旧藏，故名"长垣本"。康熙三十八年(1699)，归商丘宋荦(1634—1713，号漫堂)，故又称"商丘本"。后经陈宗丞(字伯恭)、成亲王永瑆(1752—1823)、刘喜海(1793—1852，号燕庭)、宗湘文、端方递藏，民国初年流入日本，归于中村不折，现藏日本书道博物馆。此本也为剪裱册，有宋代王子文的题记两页。附有王铎、宋荦、朱彝尊、万经、翁方纲等人的题跋和观款。此本保存的字数最多，损坏也少，为宋拓本。

"四明本"，为明代宁波的丰熙(1468—1537)所藏，宁波有四明山，故此本称为"四明本"。后经全祖望(1705—1755，号谢山)、范氏天一阁、钱大昕

① （清）王昶：《金石萃编》卷105，《石刻史料新编》第1辑第1册，台北：新文丰出版公司，1982年，第2页。

② （清）方若原撰，王壮弘增补：《增补校碑随笔》，上海：上海书画出版社，1981年。

(1728—1804,号竹汀)所藏,嘉庆十三年(1808),归于阮元(1764—1849,号芸台),后归于完颜崇实、完颜景贤,再归于端方,民国初年归于潘复,现藏故宫博物院。此本拓印时间较晚,缺损文字最多,但未经剪裱,乃整幅本,留有唐、宋时期的题名,后有翁方纲、阮元、何绍基等人题跋。

"顺德本",上有金农"金氏冬心斋印"收藏印鉴,故被认为金农旧藏,后归于扬州著名盐商马曰琯(1688—1763,字秋玉)、马曰璐(号半槎)兄弟,成为马氏小玲珑山馆的藏品,故有"小玲珑山馆本"之称,其后先后经伍福(字诒堂或贻堂)、张敦仁(1754—1834,字古余)、张荐粲收藏。同治十一年(1872),归于顺德的李文田(1834—1895,字仲约),故称"顺德本",现藏香港中文大学中国文化研究所文物馆。此本也为剪裱册,因为缺少两页共九十六个字,故又被称为"半本"。附有孙星衍、伊秉绶、李文田、龚自珍等人的题跋和观款。为宋代拓本。

第一章
清代以前对《华山碑》的关注

汉《华山碑》在清代被热捧,除原石已毁,拓本以稀为贵的原因之外,还缘于其本身的一大问题,即关于书碑者是不是蔡邕的争论。启功在《汉〈华山碑〉之书人》一文中,对《华山碑》书人问题作了初步总结,列举了关于《华山碑》书人的六类说法:一、书碑者为郭香察;二、书碑者为蔡邕;三、怀疑书碑者为蔡邕;四、反对书碑者为蔡邕;五、书碑者不可说;六、书碑者为郭香。指出争论的缘由有二:一、蔡邕名高,故天下碑版之名尽归之;二、郭香察职卑,故失去书碑权。启功揭示的是古人对于名家的迷信,并据此而知,"唐代待诏、令史所书告身,俱化为徐浩、颜真卿;经生、书手所书释道经,俱化为褚遂良、钟绍京,其故一也"。①

值得进一步深思的是:对于《华山碑》"书人"的认识,在唐、宋、明、清不同的历史时期,各有什么不同?围绕"书人"问题,又衍生出哪些新的争论?这些争论的背后,折射出怎样的历史观念、书学观念?《华山碑》在清代最终衍变成汉隶的经典作品,"书人"问题竟然是其走向经典化的重要推手之一。

第一节　从《华山碑》看唐人对蔡邕的迷信

《华山碑》在唐代被认为蔡邕所书,首见于徐浩《古迹记》中。《古迹记》云:

① 启功:《启功书法丛论》,北京:文物出版社,2003年,第182页。

自伏羲画八卦，史籀造籀文，李斯作篆书，程邈起隶法，王次仲为八分体，汉章帝始为章草名，厥后流传，工能间出。史籀石鼓文，崔子玉篆吕望、张衡碑，李斯峄山、会稽山碑，蔡邕鸿都三体石经、八分西岳、光和、殷华、冯敦等数碑，并伯喈章草，并为旷绝。①

这段话既代表了唐人对于众多无名汉碑皆托名蔡邕所书的流行看法，同时也是引发后世关于"《华山碑》书者究竟是谁"的激烈争论的第一根导火索，故特详加辨析。

徐浩（703—782），字季海，越州人，官至太子少师。徐浩是文坛宿儒，又喜奖掖后学，其书法成就在当时及后世均得到很高的评价，论者谓其"力如努猊抉石，渴骥奔泉"，②而清代王澍独赏其隶书，称："唐人隶书之盛，无如季海；隶书之工，亦无如季海。"③从其传世隶书《嵩阳观碑》《张庭珪墓志铭》④（图1-1）看，不失为唐隶中的杰作。

《古迹记》一卷，最先著录于张彦远的《法书要录》，后《墨池编》《书苑菁华》均收录此文。此文是徐浩晚年所作。据《旧唐书》及张式《徐浩神道碑》载，徐浩卒于建中三年（782）四月二十五日，而卷后所署日期为"建中四年（783）三月日"，距离徐浩去世已经一年，显然这个日期为张彦远笔误。⑤从文体看，它是一篇献给唐德宗的奏疏。文中，徐浩记述了法书的隐晦亡佚、唐历代皇帝收录前人书法的经过及事迹，及自己先后两次充任图书搜访使搜

图1-1 徐浩书《张庭珪墓志铭》

① （唐）张彦远著，范祥雍点校：《法书要录》卷三，北京：人民美术出版社，1984年，第118页。
② （唐）张彦远著，范祥雍点校：《法书要录》卷三，北京：人民美术出版社，1984年，第115页。
③ （清）王澍：《虚舟题跋》，《文渊阁四库全书》本。
④ 《张庭珪墓志铭》，出土于1977年，相关研究有《河南省伊川县出土徐浩书张庭珪墓志》，《文物》，1980年第3期；乔栋：《唐徐浩书〈张庭珪墓志〉》，见李献奇、黄明兰主编：《画像砖、石刻、墓志研究》，郑州：中州古籍出版社，1994年，第264页；王焕林：《徐浩〈张庭珪墓志〉勘补》，《书法研究》，1998年第6期。
⑤ 关于徐浩所署日期何以为"建中四年"，余绍宋、朱关田均有辨正。见余绍宋编撰：《书画书录解题》卷六，北京：北京图书馆出版社，2003年，第383页；朱关田：《窦臮〈述书赋〉注及所注唐人考》，见《二十世纪书法研究丛书·考识辨异篇》，上海：上海书画出版社，2000年，第281页。

集天下法书的所见所闻,最后推荐窦蒙、窦泉兄弟及其子徐璹,代替自己担任法书鉴定工作。

徐浩曾任职中书舍人、集贤院学士多年,又数次充任图书搜访使,搜集天下逸书,所以他不仅善书法,而且以精于鉴赏而名于世。他在《古迹记》中罗列了"篆、隶、八分、章草"各类书体中具有代表性的一些名家书迹。其中,《西岳》与《鸿都三体石经》《光和》《殷华》《冯敦》等八分体汉碑,并属"旷绝"名迹,均归属蔡邕名下。

徐浩此处提及的《西岳》,即被后世默认为《汉西岳华山庙碑》,也被指认为蔡邕所书的汉代石刻。如,赵崡《石墨镌华》"汉西岳华山庙碑"后跋语:"唐徐浩《古迹记》以为蔡中郎书。"冯景《解春集文钞》:"汉华岳碑,徐浩《古迹记》以为蔡中郎书。"翁方纲《两汉金石记》:"西岳华山庙碑,都南濠援引徐季海《古迹记》,以为蔡中郎书。"都穆《金薤琳琅》跋"汉西岳华山庙碑":"徐浩《古迹记》以碑为蔡中郎书。浩深于字学,且生唐盛时,殆非凿空而言者。"徐浩《古迹记》中还列举了《鸿都三体石经》《殷华》《冯敦》等数碑,均为蔡邕所书。

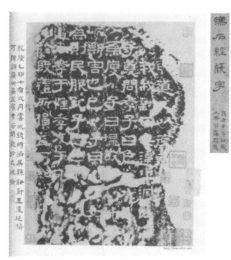

图 1-2　汉隶熹平《石经》残字

归属蔡邕名下的那几块汉碑,最为著名的是徐浩文中提到的《鸿都三体石经》,也就是汉代的熹平《石经》(图 1-2),这部石经本是为了勘正儒家经典中的文字,体现了汉代对儒家学术的重视,因此起初其重要功能在于学术而非书法。但由于书丹者之一的蔡邕,既是学识渊博的文化名流,又是名声彰著的隶书大家,故熹平《石经》在书法史上也具有非同寻常的价值,后世众多热衷于汉隶的书家多喜欢以此为范本,希冀能够从中窥探汉隶笔法的奥秘。

关于熹平《石经》刻石书体究竟是"三体"还是"一体",后世颇多争议。《石经》书体为古文、篆、隶"三体"的记载,首见于范晔《后汉书·儒林列传》:"熹平四年,灵帝乃诏诸儒正定五经,刊于石碑,为古文、篆、隶三体书法以相参检,树之学门,使天下咸取则焉。"范晔的观点对唐人有着直接的影响,徐浩及其同时代人均称蔡邕书写的《石经》为"三体"。如窦蒙注《述书赋》曰:"蔡邕字伯喈,陈留人,终后汉左中郎将。今见打本《三体石经》四纸,石既寻毁,其本最稀。惟《棱隽》及《光和》等碑时时可见。""打本"即"拓本",窦蒙见过四张《石经》拓片纸,并明确称蔡邕所书为"三体"《石经》。

汉代《石经》其实只有隶书一体,"三体"《石经》乃魏正始年间所刻,至宋代赵明诚,始指出《后汉书》关于《石经》"三体"记载之误:"《石经》……盖灵帝熹平四年所立,其字则蔡邕小字八分书也……《后汉书·儒林传叙》云'为古文、篆、隶三体'者,非也。盖邕所书乃八分,而三体《石经》乃魏时所建也。"①但是,《后汉书》中关于熹平为"三体"镌刻的误记,却使后来很多人以讹传讹。六朝隋唐之间言及《石经》的文献,往往互相矛盾,"要皆考据未精,率尔臆断,后人视之,自不免觉其幼稚可笑耳"。②

在唐代,不仅汉熹平《石经》被公认为蔡邕所书,而且窦蒙《述书赋》注中,将《棱隽》《光和》两碑也一并归为蔡邕所书。李嗣真称《范巨卿碑》(即《范式碑》)为蔡邕所书:"蔡公诸体,惟《范巨卿碑》,风华艳丽,古今冠绝。"③甚至在诗人的眼里,汉碑皆归于蔡邕。如王建《题酸枣县蔡中郎碑》:

苍苔满字土埋龟,风雨销磨绝妙词。不向图经中旧见,无人知是蔡邕碑。④

在唐代,王建大概是发现《酸枣碑》为蔡邕所书的第一人。揣摩后两句诗意,王建的根据似是自己所见的图版资料,即"图经"。但究竟出自何部"图经",王建诗中并未指明,后人也无从寻觅其影踪。

① (宋)赵明诚撰,金文明校证:《金石录校证》,上海:上海书画出版社,1985年。
② 朱剑心:《金石学》,北京:文物出版社,1981年,第19页。
③ (唐)张彦远著,范祥雍点校:《法书要录》卷三,北京:人民美术出版社,联单984年,第105页。
④ (清)彭定求等校点:《全唐诗》第301卷,北京:中华书局,1960年。

张祐也有《题酸枣驿前碑》：

> 苍苔古涩自雕疏,谁道中郎笔力余。长爱当时遇王粲,每来碑下不关书。①

张祐似乎更欣赏的是蔡邕能够提携后进,举家藏书籍以赠王粲的美行,对于蔡邕书法反而不作过多关心。他看到蔡邕书法曾被夸笔力雄健,如今碑上却遍生苔藓,碑文模糊。诗歌既是借此抒怀,同时也说明在唐人的眼中,《酸枣碑》的确为蔡邕所书,且书法与文章俱佳。

诸多托名蔡邕的汉碑,除了《石经》,其余的在后世几乎均遭到学者的质疑。

如徐浩《古迹记》中提到的蔡邕代表作之一《光和》碑,唐代以后均不认同此碑为蔡邕所书,甚至连碑文也不是蔡邕所撰。洪迈在为宋娄机《汉隶字源》作序时称:"光和骨立,开元颎顩,点画之炉锤,法度之实奥,假借之同而异,发纵之简而古,合蔡中郎诸人笔力通神之妙。"洪迈见过原碑,并认为《光和》碑是蔡邕一路书风,但并没有确认为蔡邕所书。清人《四库全书考证》跋《老子铭》,甚至直接指认"光和"即为《石经》。

> 于时陈相边韶演而为铭云云。案《水经·阴沟水》注云:"汉桓帝遣中官管霸祠老子,命陈相边韶撰文。"据此,则碑非蔡邕文可知。至杜诗所云"苦县、光和尚骨立","苦县"指此碑(指《老子铭》),"光和"指《石经》,非谓光和年立苦县碑也。《书苑》《金石录》《隶释》及杜田《杜诗注》,皆误。②

再如《范式碑》,赵明诚就明确指出不为蔡邕所书:"《法书要录》云蔡邕书。今以碑考之,乃魏青龙三年(235)立,非邕书也。"③

顾蔼吉《隶辩》认为:"中郎之迹传于今者,惟《石经》遗字为有据。"康有为也指出:"《石经》精美,为中郎之笔。""后人以中郎能书,凡桓、灵间碑必归之。吾谓中郎笔迹惟《石经》稍有依据。此外《华山碑》犹不敢信徐浩之说。若《鲁

① (清)彭定求等校点:《全唐诗》第511卷,北京:中华书局,1960年。
② 王太岳等纂辑:《四库全书考证》卷十九,北京:中华书局,1985年,第739页。
③ 《跋魏范式碑》,(宋)赵明诚:《金石录》卷二十,上海:上海古籍出版社,1985年。

峻》《夏承》《谯敏》皆出附会。至《郙阁》,明明有书人仇绋,《范式》有'青龙二年',其非邕书尤显,益以见说者之妄也。""李嗣真精博犹误《范式》为蔡体,益见唐人之好附会"。①

唐人将桓、灵间的汉碑多附会为蔡邕所书,是一种集体无意识观念,足见蔡邕及其八分书在唐人心目中的地位。

唐人对蔡邕及其隶书何以会推崇到如此地步?原因大概有以下几方面。

首先,蔡邕是汉代著名的文章家,以善写碑诔文著称文学史,其文在唐代深受推崇。早在初唐时期,王勃在《与契苾将军书》中就指出:"伯喈雄藻,待林宗而无愧。"②直至晚唐,温庭筠有《蔡中郎坟》诗:"古坟零落野花春,闻说中郎有后身。今日爱才非昔日,莫抛心力作词人。"③感慨的是一代杰出文人死后的寂寞,可见蔡邕其人其文在唐代影响之深远。

其次,托名蔡邕所书的熹平《石经》既是普及书法教学的内容,也是书家继承与超越的对象。《新唐书·科举志》记载,唐代国子监设国子、太学、四门、律、书、算六学。其中书学设书学博士一职,该职位在隋代一人的基础上加置为二人,官阶为从九品下;书学的教学内容"以《石经》《说文》《字林》为颛业,余字书亦兼习之。《石经》三体限三年业成,《说文》二年,《字林》一年"。④关于《石经》"三体",朱关田先生认为,就是"魏正始年间由诸儒刊定用古文、篆、隶三体书写上石的《五经》",并认为"所习《石经》主要在于古文、篆、隶三种书体,盖为技巧性即书法临写研习的常课,也可以说基本功"。⑤

唐人学习隶书的高潮在唐玄宗开元年间。唐代隶书的发展,也以唐玄宗为转折,分为前后两个时期。柯昌泗在《语石异同评》中有这样的论断:

> 唐人分书,明皇以前,《石经》旧法也,盖其体方势峻。明皇以后,帝之新法也,体博而势逸。韩蔡诸人,承用新法,各自名家。⑥

① (清)康有为著;崔尔平校注:《广艺舟双楫注》,上海:上海书画出版社,2006年,第89页。
② (清)董浩等编:《全唐文》卷一七九,北京:中华书局,1983年,第1825页。
③ (清)彭定求等校点:《全唐诗》第579卷,北京:中华书局,1960年。
④ 张九龄撰,李林甫注:《唐六典》卷二十一,《文渊阁四库全书》本。
⑤ 朱关田:《中国书法史·隋唐五代卷》,南京:江苏教育出版社,2002年,第49页。向彬《唐宋两代书学课程设置与教材使用状况》也持同样观点,见《艺术百家》,2008年第4期。
⑥ (清)叶昌炽撰,柯昌泗评,陈公柔、张明善点校:《语石 语石异同评》,北京:中华书局,1994年,第450页。

蔡邕及《石经》成为考量时人隶书成就的标杆。如朱长文《续书评》用"龟开萍藻,鸟散芳洲"八个字评当时的隶书名家韩择木的隶书;《宣和书谱》亦云:"隶学之妙,惟蔡邕一人而已。择木乃能追其遗法,风流闲媚,世谓蔡邕中兴焉。"《述书赋》云:"韩常侍则八分中兴,伯喈如在,光和之美,古今迭代,昭刻石而成名,类神都之冠盖。"赞美韩择木能中兴八分书,宛如蔡邕再世!而蔡有邻作为蔡邕十八代孙,更被视为蔡邕八分家法的继承者,《述书赋注》:"蔡有邻善八分本,拙弱,至天宝之间,遂至精妙,相卫中多其迹。"董逌《广川书跋》:"唐蔡有邻书见于世者,惟《尉迟迥庙颂》与《卢舍那佛像记》,书法劲险,当与《鸿都石经》相继也。"

蔡邕笔法对后世一直有着深远影响,传钟繇为得到蔡邕笔法而盗韦诞之墓。袁昂《古今书评》:"蔡邕书骨气洞达,爽爽有神。"[①] 到了唐代,蔡邕地位有了极大提高,甚至被神化。初唐时期的李嗣真在《书品后》中列蔡邕为"上中品"之首,称"蔡公诸体,惟有《范巨卿碑》风体艳丽,古今冠绝"。[②] 开元之后,张怀瓘称蔡邕为"飞白之祖"、八分则"造其极焉",列其八分、飞白书为"神品",大篆、小篆、隶书(即楷书)入妙,"自非蔡公设妙,岂能诣此,可谓胜奇,冥通缥缈,神仙之事也","工书、篆、隶绝世,尤得八分之精微,体态百变,穷灵尽妙,独步古今","八分书则伯喈制胜,出世独立,谁敢比肩"。《六体书论》:"八分者……点画发动,体骨雄异,作威投戟,腾气扬波,贵逸尚奇,探灵索妙,可谓蔡邕为祖,张昶、皇象为子,钟繇、索靖为孙。"[③]窦臮、窦蒙兄弟也不吝赞词,称蔡邕"遗芳刻石,永播清规","伯喈三体、八分、二篆,荣戟弯弧,电转星散,纤逾植发,峻极层巘"。[④] 晚唐张彦远《法书要录》引《题卫夫人〈笔阵图〉后》:

> 羲之少学卫夫人书,将谓大能。及渡江北游名山,比见李斯、曹喜等书,又之许下,见钟繇、梁鹄书,又之洛下,见蔡邕《石经》三体书,又于从兄洽处见张昶《华岳碑》,始知学卫夫人书,徒费年月耳。

① 丛文俊解释这句话:"'洞达'是说蔡邕深谙'骨气'三昧,已达到极境,所以他的书法能够'爽爽有神'。"丛文俊:《袁昂〈古今书评〉解析》,见张啸东主编:《揭示古典的真实——丛文俊书学、学术研究论集》,郑州:中州古籍出版社,2003年,第300页。
② (唐)张彦远著,范祥雍点校:《法书要录》卷三,北京:人民美术出版社,1984年,第106页。
③ (宋)陈思编撰,崔尔平校注:《书苑菁华校注》卷十二,上海:上海辞书出版社,2013年,第176页。
④ (唐)张彦远著,范祥雍点校:《法书要录》卷五,北京:人民美术出版社,1984年,第175页。

羲之遂改本师,仍于众碑学习焉,遂成书尔。时年五十有三。①

众所周知,在唐代,王羲之早就被奉为"书圣",但是我们发现,在晚唐人的眼里,王羲之是学习了蔡邕的"三体"《石经》及张昶的《华岳碑》后,才最终成名。言下之意,显然,王羲之书法也源于蔡邕。这一点在《法书要录》所收录的无名氏所撰《传授笔法人名》中表述得更清晰。作者描述了这样一个笔法传递的谱系。

> 蔡邕授于神人而传之崔瑗及女文姬,文姬传之钟繇,繇传之卫夫人,夫人传之王羲之,羲之传之献之,献之传之外甥羊欣,欣传之王僧虔,僧虔传之萧子云,子云传之智永,智永传之虞世南,世南传之欧阳询,询传之陆柬之,柬之传之侄彦远,彦远传之张旭,旭传之李阳冰,阳冰授徐浩、颜真卿、邬彤、韦玩、崔邈,凡二十有三人。书法之传终于此矣。

神人—蔡邕\崔瑗—蔡文姬—钟繇—卫夫人—王羲之—王献之—羊欣—王僧虔—萧子云—智永—虞世南—欧阳询—陆柬之—张彦远—张旭—李阳冰—徐浩

　　　　\颜真卿
　　　　\邬彤
　　　　\韦玩
　　　　\崔邈

而托名蔡琰所著的《述石室神授笔势》也说:"臣父造八分时,神授笔法,曰:书有二法,一曰疾,二曰涩,得疾涩二法,书妙尽矣。"

蔡邕笔法来自神人,颇似张良从黄石公接受兵法,事实究竟已不可考。接受笔法的最后一人是崔邈,为五代后梁开平二年(908)状元。② 据此可知,在晚唐人的眼里,蔡邕不仅是八分之祖,同时还成了笔法之祖。也就是说,在盛唐徐浩《古迹记》之后,唐人对于蔡邕的崇拜实在是有增无减。我们虽然没有看到唐人更多关于《华山碑》的记载,但可以想见,在举世崇拜蔡邕隶书的风气之下,唐代大概不会有人怀疑《华山碑》的书者为蔡邕。

① (唐)张彦远著,范祥雍点校:《法书要录》卷一,北京:人民美术出版社,1984年,第9页。
② 据徐应秋《玉芝堂谈荟》卷二:"五代梁开平二年状元崔邈。"《文渊阁四库全书》本。

第二节 《华山碑》在宋代引发的争论

隶书在唐代的兴盛,仅是昙花一现。有宋一代,隶书一体更少人问津,成就自然也不高(图1-3)。南宋陈槱对当时隶书的看法:

> 隶书则有吕胜己、黄铢、杜仲微、虞仲房。吕、杜、黄工古法,然虽颇劲,而其失太拙而短;虞间出新意,波磔皆长,而首尾加大,乍见甚爽,但稍欠骨法。皆不得中。①

图1-3 范成大隶书

但是宋代开始确立的金石学,却为汉碑及汉隶的研究开拓了一片新天地,其意义非同寻常。王国维在《宋代之金石学》中指出:"近世学术多发端于宋人,如金石学,亦宋人所创学术之一。宋人治此学,其于搜集、著录、考订、应用各面,无不用力。不百年间,遂成一种之学问。"②金石学的研究范围包括"中国历代金石之名义、形式、制度、沿革;及其所刻文字图像之体例、作风;上自经史考订,文章义例,下至艺术鉴赏之学"。③欧阳修、赵明诚、董逌、黄伯思、吴曾、洪适等学者围绕《华山碑》碑文中的地名、人名、通假字进行了较为深入而细致的考察,并结合文献资料,力求自圆其说,独立、求实、理性、严谨的学风业已取代唐人的臆断。

目前所见,第一个为《华山碑》作详细考证的是宋代欧阳修,考证文字收在《集古录》中。更加珍贵的是,欧阳修题跋《华山碑》的墨迹(图1-4)也一并

① (宋)陈槱撰:《负暄野录》卷二,北京:中华书局,1985年,第7页。
② 王国维:《静庵文集续编》,《王国维遗书》,上海:上海古籍书店,1983年,第70页。
③ 朱剑心:《金石学》,北京:文物出版社,1981年,第3页。

传世,其后有赵明诚、米芾、洪迈、尤袤、朱熹等人题跋,成为我们研究《华山碑》在宋代以来得到传播、接受的重要参考资料。

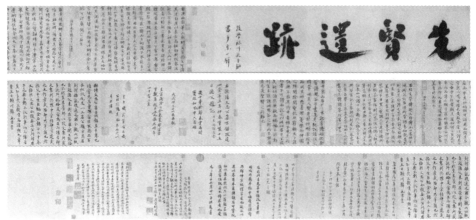

图1-4　欧阳修《汉西岳华山庙碑》题跋全卷(今藏台湾"故宫博物院")

一、欧阳修父子关于《华山碑》及书人的考证

欧阳修(1007—1072),字永叔,号醉翁,晚号六一居士。吉州永丰(今属江西)人。北宋政治家、文学家、史学家、书法家、金石学家。宋仁宗天圣八年(1030)进士。参与"庆历新政",与宋祁同修《新唐书》,官至参知政事、刑部尚书、兵部尚书、太子少师,卒谥文忠,有《欧阳文忠公全集》。欧阳修为北宋初期文坛领袖,奖掖后学,大力倡导诗文革新运动,在文学史上的影响十分深远。

欧阳修"性颛而嗜古",有感于金石之坚也难以久存于世,其文字也难以避免残佚,①而收集金石拓本,"轴而藏之",这样积累约有千卷,"上自周穆王以来,下更秦、汉、隋、唐、五代","有卷帙次第,而无时世之先后。盖其取多而未已,故随其所得而录之"。②《集古录》为现存最早的金石学著作,编成时间

① 《集古录》卷五《唐孔子庙堂碑》后跋语曰:"右《孔子庙堂碑》,虞世南撰并书。余为童儿时,尝得此碑以学书,当时刻画完好。后二十余年复得斯本,则残缺如此。因感夫物之终弊,虽金石之坚不能以自久,于是始欲集录前世之遗文而藏之。殆今盖十有八年,而得千卷,可谓富哉!嘉祐八年九月二十九日书。"

② (宋)欧阳修撰:《集古录跋尾》,《石刻史料新编》第1辑第24册,台北:新文丰出版公司,1977年。

为嘉祐七年(1062)，历时约18年。① 今存《集古录跋尾》十卷，收录的是欧阳修对其中一些金石原文的跋尾，共四百余篇。② 其子欧阳棐在《集古录跋尾》的基础上"撮其大要"，另编《集古录目》二十卷，"因并载夫可与史传正其阙谬者，以传后学，庶益于多闻"。

对于欧阳修的书法评价，好友江休复(1005—1060)认为他不工书法，毫不客气地指出："永叔书法最弱，笔浓磨墨，以借其力。"③黄庭坚也指出了这一点，但他更强调"书以人贵"："欧阳文忠公书不极工，然喜论古今书，故晚年亦少进。其文章议论，一世所宗，书又不恶，自足传百世也。"④苏轼则对提携自己的这位前辈的书法评价极高："欧阳文忠公用尖笔干墨，作方阔字，神采秀发，膏润无穷。后人观之，如见其清眸丰颊，进趋煜如也。""欧阳公书，笔势险劲，字体新丽，自成一家"。⑤

今人曹宝麟则认为，《集古录》的编辑使欧阳修晚年书法发生了"脱胎换骨的改观"，"这样高华的格调，使他迥乎超越时辈之上，就是被永叔倍加推崇的蔡君谟也瞠乎其后，望尘莫及"，"《集古录》对于赵宋尤其对于他自己，都有着划时代的伟大意义"。⑥

欧阳修以勤补拙，学书计划是单日学草书，双日学楷书，同时兼及行书，⑦他没有提到对于汉碑隶书的学习，我们看《集古录》中所收汉碑后的跋语，基本不涉及对于汉隶书法方面的直接评论。《西岳华山庙碑》也是如此。

① 欧阳修《与蔡君谟求书集古录目序书》："盖自庆历乙酉(五年，1045)，逮嘉祐壬寅(七年，1062)，十有八年，而得千卷。顾其勤至矣，然亦可谓富哉！"(宋)欧阳修著，李逸安点校：《欧阳修全集》，北京：中华书局，2001年，第1023页。

② 曹宝麟："《集古录》原有千卷，后有人规劝，于是'撮其大要'，删剩今天所见的十卷共四百余则跋尾。"见《中国书法史·宋辽金卷》，南京：江苏教育出版社，2002年，第61页。

③ (宋)江休复撰：《嘉祐杂志》，金沛霖主编：《四库全书子部精要》(下册)，天津：天津古籍出版社；北京：中国世界语出版社，1998年，第677页。

④ (宋)黄庭坚：《山谷集》卷十二，《文渊阁四库全书》本。

⑤ (宋)苏轼：《题欧阳帖》，苏轼撰，孔凡礼点校：《苏轼文集》卷六十九，北京：中华书局，1986年，第2197页。

⑥ 曹宝麟：《抱瓮集》，北京：文物出版社，2006年，第390～391页。

⑦ 欧阳修自称学习书法的目的是乐以消日，不计工拙。"余晚知其趣，恨字体不工，不能到古人佳处，若以为乐，则自是有余。"在《学真草书》中，他又说："自此以后，只日学草书，双日学真书。真书兼行，草书兼楷，十年不倦当得名。然虚名已得，而真气耗矣，万事莫不皆然。有以寓其意，不知身之为劳也。有以乐其心，不知物之为累也。然则自古无不累心之物，而有为物所乐之心。"

《西岳华山庙碑》跋语(图1-5),书于宋英宗治平元年(1064)闰五月十六日,此跋的墨迹至今完好地保存于台湾"故宫博物院",弥足珍贵。墨迹文字为:

> 右《汉西岳华山庙碑》,文字尚完可读。其述自汉以来,云高祖初兴,改秦淫祀,太宗承循,各诏有司,其山川在诸侯者,以时祠之。孝武皇帝修封禅之礼,巡省五岳,立宫其下,宫曰集灵,宫殿曰存仙,殿门曰望仙门。仲宗之世,使者持节,岁一祷而三祠。后不承前,至于亡新,浸用丘虚。孝武之元,事举其中,礼从其省,但使二千石岁时往祠。自是以来,百有余年,所立碑石,文字磨灭,延熹四年,弘农太守袁逢,修废起顿,易碑饰阙,会迁京兆尹,孙府君到,钦若嘉业,遵而成之,孙府君讳璆。其大略如此。其记汉祠四岳,事见本末。其集灵宫,他书皆不见,惟见此碑。则余于集录,可谓广闻之益矣。①

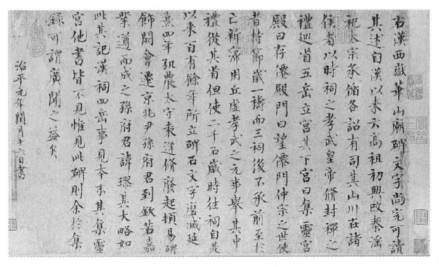

图1-5 欧阳修《西岳华山庙碑》跋语

欧阳修收集的《华山碑》拓片,文字尚完整可读,他发现碑中的"集灵宫"不见于史籍记载,故收入《集古录》中,以有益于广大见闻。从欧阳修《华山碑》后的题跋中我们发现,欧阳修本人对于"集灵宫"在历史上的"首次"发现,

① (宋)欧阳修撰:《集古录跋尾》,《石刻史料新编》第1辑第24册,台北:新文丰出版公司,1977年。

很兴奋,得意之情溢于言表。但这个发现,恰恰遭到其后诸多金石学家的批评和匡正。

这一段文字与《集古录》印本中的文字稍有出入,如此题跋墨迹中末句"余于集录,可谓广闻之益矣",在印本中乃改为"余之《集录》,不为无益矣"。

关于墨迹本与印本孰优孰劣,韩元吉(1118—1187)(颍川人,字无咎,号南涧翁)认为应该用此墨迹校对印本之讹误(图1-6):

> 欧阳文忠公《集古》所录,盖千卷也,顷尝见其曾孙当世家,尚二百本,但跋尾及一二名公题字,其石刻谓离乱后逸之尔。今观此四纸,自赵德父来,则在崇宁间已散落也,不然,岂其稿耶?以校文集所载,多讹舛脱略,是当为正。而《杨君碑》,文集则无。惟"中宗"作"仲宗","建武之元"作"孝武",恐却乃笔误也。然德父平生自编《金石录》,亦二千卷,又倍于文忠公,今复安在?公所谓君子之垂不朽,不托于事物而传者,真知言哉!三复叹息。淳熙九年重五日,颍川韩元吉书。

图1-6 韩元吉题跋欧阳修《汉西岳华山庙碑跋尾》

而朱熹(1130—1200)(婺源人,字元晦,号晦庵、遁翁)的看法与韩元吉不同,通过对《平泉草木记》作细致的比较,发现印本字多,且更有文采,因此他

认为印本比墨迹更好,当以印本为正(图1-7):

> 集古跋尾,以真迹校印本,有不同者,韩公论之详矣。然《平泉草木记》跋后,印本尚有六七十字,深诮文饶,处富贵,招权利,而好奇贪得,以取祸败,语尤警切,足为世戒,且其文势亦必至此,乃有归宿。又"鬼谷之术所不能为者"之下,印本亦无也字。凡此疑皆当以印本为正云。十二年四月既望。朱熹记。

图1-7 朱熹题跋欧阳修《汉西岳华山庙碑跋尾》

朱熹还纠正了韩元吉关于《华山碑》用字的误解:

> 《华山碑》"仲宗"字,洪丞相《隶释》辨之,乃石刻本文假借用字,非欧公笔误也。

不管后人如何评价,作为史学家的欧阳修,撰写《集古录》的态度极为严谨,洪适、朱熹辨析"仲宗"二字不误,即站在文字学角度为欧阳修声援。

欧阳修的题跋中未涉及书碑人姓名,而其子欧阳棐编《集古录目》时,则按照"书体—书撰人名—立碑时间—立碑地点—立碑人—重大事件"这样的顺序,据碑实录。如《华山碑》后曰:

> 右不著撰人名氏,书佐郭香察隶书。延熹四年,弘农太守袁逢,

以岳庙故碑磨灭，改立碑作铭，会迁为京兆尹。后太守孙璆成之。碑以延熹八年立，在华岳。其后有唐人题名。①

继唐代徐浩说《华山碑》的书者为蔡邕之后，欧阳棐第一次指出此碑的书写者为"书佐郭香察"。

在汉碑书人问题上，宋代赞同欧阳棐观点的有郑樵（1104—1162，字渔仲，号夹漈先生，福建莆田人），其《通志》卷七十三《金石略》记录华州共有十一块汉碑，其中便有《西岳华山庙碑》，并明确指出：

> 汉郭香察隶。汉人碑多不书何人，书姓名者独此帖耳。碑在陕西华阴县华山庙。②

郑樵在《金石略》中指出蔡邕所书汉碑有五方：《郭有道碑》，蔡邕文并书，在太原府；《小篆碑》，蔡邕书，在兖州；《庐江太守范式碑》，蔡邕书，在济州；《校尉鲁峻碑》，蔡邕书，在济州；《周公礼殿记》，蔡邕隶书，在成都府。

二、赵明诚等人关于《华山碑》的补证

继欧阳修《集古录》之后的又一部金石学宏作，是赵明诚的《金石录》。赵明诚（1081—1129），字德甫（又作德父），密州诸城（今属山东）人，父亲赵挺之为宋徽宗崇宁年间宰相，妻子李清照为著名女词人。《金石录》所收金石拓本，上起三代，下及隋唐五代，共两千余种。全书共三十卷，前十卷为目录，按时代顺序编排；后二十卷就所见钟鼎彝器铭文款识和碑铭墓志石刻文字，加以辨证考据，对史书多作订正。

赵明诚自谓幼好金石刻词，有"尽天下古文奇字之志"，③毕其终生都在为完成《金石录》这本巨著而孜孜不倦地努力着。从《金石录》原序可以看出，赵明诚显然是以欧阳修《集古录》为自己的标杆，并且更想通过弥补其漏落，

① （宋）欧阳棐撰：《集古录目》，《石刻史料新编》第1辑第24册，台北：新文丰出版公司，1977年。
② （宋）郑樵撰：《通志·金石略》，北京：中华书局，1987年。
③ （宋）赵明诚撰，金文明校证：《金石录校证》，上海：上海书画出版社，1985年，第234页。

扩大其规模,以实现对前辈的超越。① 欧阳修《集古录跋尾四》就是赵明诚的家藏宝物。他曾在其后留下四条跋语(图1-8),前后跨度十六年。不管其间发生了多少重大的人事变迁,赵明诚都将之带在身边,视若拱璧,无疑包含着对于欧阳修的特殊感情。下面先对这四条跋语作简要考索及分析。

图1-8 赵明诚跋欧阳修《华山庙碑跋尾》四则

第一条跋语:

> 右欧阳文忠公《集古录跋尾四》,崇宁五年仲春重装。十五日,德父题记。时在鸿胪直舍。

此跋题于崇宁五年(1106),即赵明诚担任鸿胪少卿第二年的仲春时节,赵明诚将欧阳修的《集古录跋尾四》重新装裱。赵明诚于崇宁四年(1105)十月被授鸿胪少卿,这是一个清闲的官职,此时赵明诚已与李清照成婚五年,生

① 赵明诚《金石录》序:"余自少小喜从当世士大夫,访问前代金石刻词,以广异闻。后得欧阳文忠公《集古录》,读而贤之,以为是正讹谬,有功于后学。甚大惜其尚有漏落,又无岁月先后之次,思欲广而成书,以传学者。于是益访求藏畜,凡二十年,而后粗备……余之致力于斯,可谓勤且久矣,非特区区为玩好之具而已也。盖窃尝以谓:诗书以后,君臣行事之迹,悉载于史,虽是非褒贬,出于秉笔者私意,或失其实,然至其善恶大节,有不可诬而又传诸既久,理当依据。若夫岁月、地理、官爵、世次,以金石刻之,其抵牾十常三四。盖史牒出于后人之手,不能无失,而刻词当时所立,可信不疑。则又考其异同,参以他书,为《金石录》三十卷。至于文辞之媺恶,字画之工拙,览者当自得之,皆不复论。呜呼! 自三代以来,圣贤遗迹著于金石者多矣,盖其风雨侵蚀,与夫樵夫牧童毁伤沦弃之余,幸而存者,止此尔。是金石之固,犹不足恃,然则所谓二千卷者,终归于磨灭,而余之是书,有时而或传也。孔子曰:'饱食终日,无所用心,难矣哉! 不有博奕者乎? 为之犹贤乎已。'是书之成,其贤于无所用心,岂特博奕之比乎? 辄录而传诸后世,好古博雅之士,其必有补焉。东武赵明诚序。"见(宋)赵明诚撰,金文明校证:《金石录校证》,上海:上海书画出版社,1985年,第1页。

活稳定,夫妇二人专心于金石书画的收集、考订。对这时期的生活,李清照在《〈金石录〉后序》中有过生动的描述。

> 后二年,出仕宦,便有饭蔬衣练,穷遐方绝域,尽天下古文奇字之志。日就月将,渐益堆积。丞相居政府,亲旧或在馆阁,多有亡诗、逸史、鲁壁、汲冢所未见之书,遂尽力传写,浸觉有味,不能自已。后或见古今名人书画、三代奇器,亦复脱衣市易。尝记崇宁间,有人持徐熙《牡丹图》,求钱二十万。当时虽贵家子弟,求二十万钱,岂易得耶?留信宿,计无所出而还之。夫妇相向惋怅者数日。①

赵明诚在这一年的题跋字迹,既有几分刻意和矜持,又透出几分轻松与闲雅。不经意间展现了这一时期生活的安定。

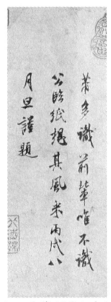

图1-9 米芾跋《华山碑跋尾》

紧随赵明诚跋语之后的,还有米芾的题跋:"芾多识前辈,唯不识公,临纸想其风采。丙戌八月旦谨题。"(图1-9)丙戌八月旦,即崇宁五年(1106)八月初一,米芾卒于宋徽宗大观元年(1107),生前与赵明诚过从甚密,赵明诚题《隋周罗睺墓志》跋尾云:"往时书学博士米芾善书,尤精于鉴裁,亦以余言为然。"②米芾的此段题跋应是在赵明诚府上观看欧阳修手迹后乘兴而作,从题跋的语气上也可以读出他对于欧阳修的尊崇。

欧阳修道德文章,深受后世景仰,故其书法也受到苏轼、赵明诚、米芾的推崇。南宋周必大在编订《欧阳文忠公全集》时,也曾自刻《六一帖》,在总跋中云:"某不佞,好公之书,而无聚之之力,闻有藏其尺牍断稿者,辄假而摹之石,多寡既未可计,则先后莫得而次也。"③欧阳修的尺牍断稿,均被后人视若拱璧。所以赵明诚也精心装裱后以其为家藏珍宝。

① (宋)赵明诚撰,金文明校证:《金石录校证》,上海:上海书画出版社,1985年,第561页。
② (宋)赵明诚撰,金文明校证:《金石录校证》,上海:上海书画出版社,1985年,第280页。
③ (宋)欧阳修著,李逸安点校:《欧阳修全集》,北京:中华书局,2001年。

第二条跋语:

>后十年,于归来堂再阅,实政和丙申六月晦。

政和六年(丙申,1116)距离崇宁五年(1106),恰好十年。其间,赵明诚夫妇的生活发生了重大变化。大观元年(1107年)三月,赵挺之去世,因遭蔡京诬陷而被追夺赠官,赵明诚夫妇从此屏居青州乡里十年,"归来堂"即赵明诚在青州的私人藏书楼,赵明诚在妻子的支持下,继续专注于金石的搜集考订,"虽处忧患困穷而志不屈"。

题跋只有两行字迹,且错了一字("实"应为"时")、改了一字("甲"改为"丙"),字体较前为小,字距与行距均更加紧密,笔力也明显比十年前的题跋厚重。

第三条题跋:

>戊戌仲冬廿六夜再观。

戊戌即重和元年(1118),据学者考证,赵明诚当于重和元年或稍前复出,仲冬时节,拥炉夜坐,又把欧阳公手迹捧出把玩。题跋字迹的笔画较前跋稍细。

第四条题跋:

>壬寅岁除日,于东莱郡宴堂重观旧题,不觉怅然,时年四十有三矣。

壬寅,即宣和四年(1122),大年三十,地点在莱州郡宴堂,年龄已是四十三,心情"不觉怅然"。赵明诚于宣和三年(1121)出任莱州知州。此时再跋,人已中年,面对自己的旧题,十六年往事涌上心头不禁怅然若失,感慨系之。

青州、莱州均为偏僻之乡,赵明诚夫妇在此地,还是将主要精力放在《金石录》的整理上。收集字画古玩、建造归来堂藏书楼。尽管身处忧患困穷之中,而收藏金石字画之志丝毫不变。关于这一时期的生活,李清照有如下描绘:

>后屏居乡里十年,仰取俯拾,衣食有余。连守两郡,竭其俸入,以事铅椠。每获一书,即同共勘校、整集签题。得书、画、彝、鼎,亦

摩玩舒卷，指摘疵病，夜尽一烛为率。故能纸札精致，字画完整，冠诸收书家。余性偶强记，每饭罢，坐归来堂，烹茶，指堆积书史，言某事在某书某卷第几页第几行，以中否角胜负，为饮茶先后。中，即举杯大笑，至茶倾覆怀中，反不得饮而起。甘心老是乡矣！故虽处忧患困穷，而志不屈。收书既成，归来堂起书库，大橱，簿甲乙，置书册。如要讲读，即请钥上簿，关出卷帙，或少损污，必惩责揩完涂改，不复向时之坦夷也。①

从以上对赵明诚四条题跋的解读，我们看到赵明诚笃于金石的情怀。同时，也正由于家藏欧阳修题跋《华山碑》墨迹的便利，能够时时把玩，所以赵明诚能发现欧阳修题跋《华山碑》中的漏洞。《金石录》卷《汉西岳华山庙碑》后题跋云：

> 右《汉西岳华山庙碑》，其略云：孝武皇帝修封禅之礼，巡省五岳，立宫其下，宫曰集灵宫，殿曰存仙殿，门曰望仙门。欧阳公《集古录》云："所谓集灵者，他书不见，惟见于此碑尔。"余按班固《汉书·地理志》："华阴有集灵宫，武帝起。"而郦道元注《水经》亦云："敷水北径集灵宫。"引《地理志》所载，其语皆同，然则不独见于此碑矣。而所谓存仙殿、望仙门者，诸书不载。

欧阳修从史学的角度提出："集灵"，他书不见，故可补史之阙。赵明诚则据《汉书·地理志》、郦道元《水经注》两例，证明"集灵宫"史籍记载中亦有之。但赵明诚断言"存仙殿、望仙门者，诸书不载"，其实也和欧阳修一样，犯了疏于考证的毛病。故金文明在《金石录校证》中指出：

> 案《三辅黄图》卷三云："集灵宫、集仙宫、存仙殿、存神殿、望仙台、望仙观，俱在华阴县界，皆武帝宫观名也。"《艺文类聚》卷七十八引桓谭《〈仙赋〉序》云："华阴集灵宫，宫在华山下，武帝所造，欲以怀集仙者王乔、赤松子，故名殿为存仙，端门南向山，署曰望仙门。"是存仙殿、望仙门均见于他书，赵氏失考。②

① （宋）赵明诚撰，金文明校证：《金石录校证》，上海：上海书画出版社，1985年，第280页。
② （宋）赵明诚撰，金文明校证：《金石录校证》，上海：上海书画出版社，1985年，第280页。

《金石录》的编订缘于"史牒出于后人之手,不能无失,而刻词当时所立,可信不疑。"①石刻乃当时所立,故可信度高,这是赵明诚重视石刻的原因,他在《汉荆州刺史度尚碑》中说:"余每得前代名臣碑板,以校史传,其官阀、岁月少有同者,以此知石刻为可宝也。"②尤以对岁月、地理、官爵、世次的考证为认真。我们可以把赵明诚与欧阳修两人关于同一块碑《老子铭》的题跋再作比较。

先看欧阳修《集古录》卷二关于《后汉老子铭》的讨论。

> 右汉《老子铭》,按《桓帝本纪》云:"延熹八年正月,遣中常侍左悺之苦县祠老子。至十一月,又遣中常侍管霸祠之。"而此碑云:"八月梦见老子而祠之。"世言碑铭蔡邕作,今检邕集无此文。皆不可知也。

欧阳修将《后汉书·桓帝本纪》所载与此碑文对照,发现时间有出入。另外,"世言碑铭蔡邕作",存在究竟是文章由蔡邕撰写,还是碑文由蔡邕书写的歧义,但从欧阳修在蔡邕文集中翻检此文,大约可以知道,他存疑的是《老子铭》这篇文章的作者是蔡邕。

再看赵明诚《金石录》中对于《汉老子铭》的认识:

> 右《汉老子铭》,旧传蔡邕文并书。盖杜甫《李潮小篆八分歌》有曰:"苦县光和尚骨立,书贵瘦硬方通神。"世云此碑是也。今验其词,乃边韶延熹八年作,非光和中所立,未知甫所见是此《碑》否?而本朝周越《书苑》遂以为韶撰文而邕书,初无所据。《碑》言孔子学《礼》时,"计其年纪,聃以(已)二百余岁。聃然老旄之貌也"。而《史记》言"谥曰聃",按:古谥法无"聃"字。又《碑》云:"孔子以周灵王二十年生。"今以《年表》及《世家》考之,孔子以鲁襄公二十二年生,实灵王二十一年,未知孰是。史书《周太史儋事》云:"孔子死后二百二十九年。"徐广注曰:"实一十九年。"今此《碑》所书,正与史合。不知徐广何所据也。

① (宋)赵明诚撰,金文明校证:《金石录校证》,上海:上海书画出版社,1985年,第1页。
② (宋)赵明诚撰,金文明校证:《金石录校证》,上海:上海书画出版社,1985年,第280页。

赵明诚关于《老子铭》的考证比欧阳修详细，在跋语中他广引杜甫、周越、《史记》、《周太史儋事》及徐广注等多家所言，详加考证。既指出世传《老子铭》为蔡邕撰文并书写的讹误，也指出当时人周越提出的"边韶撰文蔡邕书碑"的无据。

赵明诚关于《华山碑》的题跋没有涉及撰、书者，但我们发现赵明诚不可能认可《华山碑》为蔡邕所书。因为在《金石录》中，被赵明诚认可出自蔡邕书写的汉碑，只有熹平《石经》及《汉陈仲弓碑》两种，这一点，赵明诚在以下三条题跋中说得非常明确。

跋《汉石经遗字》云：

> 右《汉石经遗字》者，藏洛阳及长安人家，盖灵帝熹平四年所立，其字则蔡邕小字八分书也。

跋《陈仲弓碑》中明确称碑文为蔡邕撰：

> 右《汉陈仲弓碑》，其额题云"汉文范先生陈仲弓之碑"，碑文字已漫灭。蔡邕字画见于今者绝少，故虽漫灭之余，尤为可惜。以校《集》本不同者已数字，惜其不完也。按邕集，《仲弓》三碑，皆邕撰。

跋《陈仲弓碑阴》，则明确称此碑为蔡邕书：

> 右《陈仲弓碑阴》，故吏姓名多以已刓缺，蔡邕小字八分，惟此与《石经》遗字尔。《石经》字画谨严，而此《碑阴》尤放逸可爱。

赵明诚所收《石经》遗字共三卷，并以石本与传世刻本校勘，文字不同者附后。他首先廓清了"一体"《石经》与"三体"《石经》的区别，指出：蔡邕所书乃"小字八分"，而"三体"《石经》，乃魏《石经》。至于《石经》的内容，当不仅限于六经，书写者，也不仅限于蔡邕一人。据《后汉书·蔡邕传》记载，《汉陈仲弓碑》的三篇碑文，均为蔡邕所撰写。赵明诚特别指出，碑阴书法也为蔡邕所书，而且与《石经》书法相比较，一"字画谨严"，一"放逸可爱"，风格不同，说明蔡邕的书法具有多样性特点。

赵明诚还以蔡邕书写的《石经》体书法与其他汉碑进行比较，《金石录》卷十九跋《汉司空残碑》云：

> 右《汉司空残碑》，政和乙未岁，得于洛阳天津桥之故基，首尾已

不完,所存四十五字,字画奇伟。其词有云:"命尔司空,余回尔辅。"据此乃尝为三公,盖当时显人,惜其不见名氏也。碑阴有故吏题名百余人,尤完好,笔法不减蔡邕《石经》云。

对于《汉司空残碑》这块无名碑,赵明诚注意到其书法特征为"字画奇伟",称其"笔法不减蔡邕《石经》",说明赵明诚已经有意无意地以蔡邕的隶书代表,即人们所熟悉的《石经》,作为评定其他汉代碑刻的标准。

对于托名蔡邕的碑刻,赵明诚均有严谨的考证,他在《金石录》卷二十《魏范式碑》后跋曰:

> 右《范式碑》,《法书要录》云:"蔡邕书。"今以《碑》考之,乃魏青龙三年立,非邕书也。

《范式碑》后明明有魏明帝"青龙三年(235)"的字样,唐人却熟视无睹,依然视为蔡邕所书,可见风气所致,张彦远也不能免。

《金石录》卷十九《郭先生碑》:

> 右《郭先生碑》,《集古录》以为汉碑。按后魏郦道元注《水经》具载此碑,云:"碑无年号,不知何代人。"然则欧阳公何所据,遂以为汉人乎?余以字画验之,疑魏晋时人所为。既无岁月可考,姑附于汉碑之次云。

《郭先生碑》后无年号,郦道元存疑,而欧阳修断为汉碑,令赵明诚颇为怀疑,尽管欧阳修是深受自己尊敬的前辈。赵明诚初步判断其时间为魏晋,根据是碑上的书法特征。魏晋时人书法与汉人书法之间的区别,赵明诚已经能分辨出来。

《金石录》是赵明诚一生心血的凝结,比欧阳修的《集古录》规模更大,考证也更为严谨,体现出后者转精的特征。但值得注意的是:赵明诚在"文史考证"之外,还多了一项"字画鉴定"。他在《金石录》自序中谓"至于文辞之嫩恶,字画之工拙,览者当自得之,皆不复论"。尽管书法优劣不是赵明诚讨论的重点,但是从他的题跋中,我们时时会发现:深谙不同时期书法的点画特征,对他的考证无疑是大有裨益的。

北宋末年,除赵明诚之外,尚有董逌、黄伯思等人异口同声,指出欧阳修《华山庙碑》题跋中关于"集灵宫"说法的错误。

董逌,字彦远,东平(今属山东)人,生卒年不详,和赵明诚几乎同时,在靖康年间官任司业,后因接受张邦昌伪命,并代表张邦昌去抚慰太学诸生,故为后人所不齿。精于书画鉴赏,著《广川书跋》收录汉唐以来碑帖,"论断考证,皆极精审",所以四库馆臣评价"其人盖不足道者,然其书画赏鉴则至今推之"。[①]

董逌在《广川书跋》中《西岳华山碑》后的题跋里,也举例证明"集灵"多见于史书。

> 《西岳华山碑》,后汉延熹四年弘农太守孙璆建。书曰:"五帝巡狩五岳,立宫其下,宫曰集灵,殿曰集仙。"昔欧阳公谓"集灵宫惟见于此",天下之事其不可知众矣,然人各以所见自限,不可以此断天下事也。文籍所传,其隐细不大显于世,凡几何?书其显而在人耳目者虽众,又未必尽得而知,则其存与否,吾安得而尽之?故于书传所疑,每则慎之,不敢决然以谓此也。汉武集灵宫,见于太华,《汉志》既书之矣,桓谭尝赋之,郦道元曰:"敷水北径集灵宫。"其事甚备,永叔惜不得见也。张昶序曰:"岱山石立,中宗继统。大华授璧,秦胡绝绪。白鱼入舟,姬武建业。宝珪出水,子朝丧位。布五方则,处其西列。三条则居其中,世宗又经集灵之宫,于其下想松乔之畴。"然则集灵亦其盛哉。《三辅黄图》书其制度,《类聚》亦书其名,刘勰盖尝言矣,予因得考之信。[②]

董逌关于《西岳华山碑》的题跋,旁征博引,务求详尽,在惋惜欧阳修失误的同时,也体现了他严谨的学术态度。

持同样态度和同样观点的,还有黄伯思。黄伯思(1079—1118),字长睿,别字霄宾,号云林子,元符进士,邵武(今属福建)人,历通知司户、河南府户曹参军,累迁秘书郎。黄伯思曾奉诏集古器考订真伪,又纠正王著,著《法帖刊误》。对于《华山碑》,黄伯思《东观余论》云:

① 见《文渊阁四库全书·总目提要》。董逌之子董弅在《广川书跋》序中有关于董逌博雅好古、精于考证的记载:"先君生而颖悟,刻苦务学,博极群书,讨究详阅,必探本原,三代而上,钟磬鼎彝既多有之,其款识在秘府若好事之家,必宛转求访,得之而后已。前代石刻在远方若深山穷谷、河心水滨者,亦托人传拓墨本。知识之家与先君相遇,必悉示所藏,祈别真赝、订论源流。若书画题跋,若事干治道,必反复详尽,冀助教化。其本礼法可为世范者,必加显异以垂模楷。或涉同异,事出疑似者,必旁证他书,使昭然易见。探古人用意之精,巧伪不能惑;察良工之所能,临摹不能乱。"

② (宋)董逌:《广川书跋》卷五,《文渊阁四库全书》本。

欧阳文忠《集古录》云,所谓集灵,他书皆不见,惟见此碑。某按《汉书·地理志》云:太华山在华阳南,有祠集灵宫,武帝起。又桓谭《仙赋》叙云:华山下有集灵宫,汉武帝欲怀集仙者,故名。殿为存仙,门为望仙。二书所载其详如是。则集灵宫不独见于此碑也。文忠博古矣,犹时有舛漏,后学可忽诸?

黄伯思的观点及其引用文献,并未超出董逌的范畴。

吴曾在《能改斋漫录》"集灵、存仙、望仙之名"条对欧阳修、赵明诚之说进行辨证,除增加沈约诗句中有"望仙宫"例证外,其余与董、吴相同。① 吴曾因为后来党附权奸秦桧,为人不齿,但其精于考证,不可忽视,故四库馆臣对他有这样的评价:"曾记诵渊博,故援据极为赅洽,辨析亦多精核。当时虽恶其人,而诸家考证之文,则不能不征引其说,几与洪迈《容斋随笔》相埒。"

赵、董、黄、吴都是宋代著名的金石学家,都对"集灵宫"问题进行了详尽的考证,同时又都感慨作为一代硕儒的欧阳修也有知识的空白点。四人都没有去关注书碑者谁,而洪适则提出"察书"说。

三、洪适提出《华山碑》"察书"说

洪适(1117—1184),初名造,字温伯,又字景温,入仕后改名适,字景伯,晚年自号盘洲老人,饶州鄱阳(今属江西)人,累官至尚书右仆射、同中书门下平章事兼枢密使,封魏国公,卒谥文惠。洪适与弟弟洪遵、洪迈皆以文学负盛名,有"鄱阳英气钟三秀"之称。同时,他在金石学方面造诣颇深,与欧阳修、赵明诚并称宋代"金石三大家"。

宋人重视对于原拓本的收集,甚至亲自至实地察碑、拓碑。欧阳修《集古

① 吴曾在《能改斋漫录》卷三:"文忠公《集古录·西岳华山庙碑》载:'其述自汉以来,云:高祖初兴,改秦淫祀,太宗承循,各诏有司,其山川在诸侯者,以时祠之。孝武皇帝修封禅之礼,巡省五岳,立宫其下,宫曰集灵,宫殿曰存仙,殿门曰望仙门。中宗之世,使者持节,岁一祷而三祠。后不承前,至于亡新,浸用丘墟。建武之元,事举其中,礼从其省,但使二千石岁时往祠。自是以来,百有余年,所立石碑,文字磨灭,延熹四年弘农太守袁逢修废起顿,易碑饰阙,会迁京兆尹,孙府君到,钦若嘉业,遵而成之。孙府君讳璆。'文忠云:'文字可读,其大略如此。所谓集灵宫者,他书皆不见,惟此碑。'余尝观桓君山赋序云:'余少时为郎,从孝成帝出,祠甘泉河东,见郊先置华阴集灵宫,宫在华山下,武帝所造,欲以怀集仙者王乔、赤松子,故名殿为存仙。端门南向山,书曰望仙门,窃有乐高妙之志。即书壁为小赋云。'然则文忠言他书皆不见,岂偶忘君山之云乎? 沈休文诗:'既表祈年观,复立望仙宫。'"(宋)吴曾撰:《能改斋漫录》,北京:中华书局,1960年。

录》卷三《后汉敬仲碑》与《后汉无名碑》,所录文字相同,对此,赵明诚指出:"《集古录》此碑凡再出,其一题《敬仲碑》,……其一题《无名碑》,所载事皆同,盖欧阳公未尝见其额耳。"①

洪适见过《华山碑》的原拓,将全文录于《隶释》中,于其后题跋云:

> 右《西岳华山庙碑》,篆额,在华州华阴县。威宗延熹四年,逢守洪农郡,以华岳旧碑文字磨灭,遂案经传载原本,勒斯石以垂后。会迁京尹,乃敕都水掾杜迁市石,遣书佐郭香察书,碑成于后之四年,盖孙璆典郡时也。逢者,司徒安之曾孙,太尉汤之次子,尝为司空而卒。史不载其历弘农京兆,乃阙文也。东汉循王莽之禁,人无二名,郭香察书者,察莅它人之书尔。小欧阳以为郭香察所书,非也。

洪适的视野更为开阔,他没有再谈及关于"集灵宫"等地名的问题,而是补充了新的考据,也提出了新的观点。他考证了袁逢的家世、官职;同时,不赞同欧阳棐"郭香察""隶书"的观点,给予"郭香察书"以新的解释,即"郭香""察书"——"察书者,察莅它人之书"。如此新鲜的解读,出于政治制度的考量:东汉当遵循王莽新政中"人无二(两个字)名"的禁令。

显然,他并没有明确说书写者为谁。我们在洪适身上同样看到了宋人的批判精神,宋人并没有像唐人那样异口同声把汉碑都附会为蔡邕、梁鹄、钟繇所作。洪适提出"察书"的新观点,建立在"东汉无二名"的考察上,而后世不接受洪适"察书"说的学者,也往往能够从史书中举出具体的"二名"实例,猛攻其"东汉无二名"之论据。

洪适"察书"说对后世影响很深,直至近代朱剑心撰《金石学》一书,依然采取洪适之说。②

① (宋)赵明诚撰,金文明校证:《金石录校证》,上海:上海书画出版社,1985年,第319～320页。
② 朱剑心谓:"至于撰书之人,古碑皆不题署,或曰造此碑而已。今可考者,惟《郭有道碑》为蔡邕文,熹平《石经》为蔡邕书,但并非出一手。《西岳华山碑》,都穆据徐浩《古迹记》定为蔡邕书;《夏承碑》末,有真书一行云:'蔡邕伯喈书。'此后人据《汝帖》所增,不足据也。欧阳棐《集古录目》又以《华山碑》为郭香察书,按碑云:'郭香察书'者,察莅他人之书尔,其说非是,见洪适《隶释》。汉碑之确有撰书人者,惟《敦煌长史武班碑》为纪伯允书(欧阳棐以为严祺字仲鲁书,亦误);李翕《西狭颂》为仇靖书;《析里桥郙阁颂》为仇靖文,仇绋书(撰书并列,只此一碑);《费凤碑》为石勋撰;《老子铭》为边韶撰;皆具刻于石。寥寥数品,余皆未详。盖古人质朴,初不欲以撰书之名,附碑而传;其皇题署,一若非此不足示重者,犹自唐以后始也。"见朱剑心:《金石学》,北京:文物出版社,1981年,第220～226页。

洪适还是文字学家,故第一次对于碑中文字进行了细致的考察。

碑云"四时中月,省方柴祭",不读中为仲,其义亦通。至以宣帝为仲宗,则是借仲为中,说者谓汉世字少,故多假借,或曰汉人简质,字相近者辄用之。予以为不然,亦好奇之过尔。以帝者庙号,而借以它字,不恭孰甚焉。碑云昭印,《礼记》作瞻卬,兖即兖字,昉即昉字,香即香字,郱即郱字,又以废为废,女阳为汝阳。

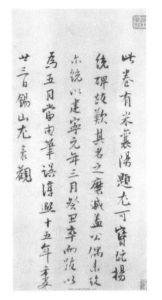

图1-10 尤袤跋欧阳修《华山庙碑》跋尾

洪适对碑中"中"与"仲"通用的现象进行了考察,认为汉代通假字的广泛使用,并非仅仅因为当时字少,也不仅仅因为汉人简质,而是因为好奇过甚。洪适还认为用假借字称呼帝王庙号,实在是大不敬。这一点受到同时期理学大师朱熹的赞同。

朱熹纠正了韩元吉关于《华山碑》用字的误解,指出:"《华山碑》'仲宗'字,洪丞相《隶释》辨之,乃石刻本文假借用字,非欧公笔误也。"(图1-7)

宋人开始重视实事求是的考证精神,在尤袤(1127—1194,字延之,无锡人)的题跋中也可以看出(图1-10):

此卷有米襄阳题,尤可宝玩。杨统碑跋,叹其名之磨灭,盖公偶未考尔。统以建宁元年三月癸丑卒,而跋以为五月,当由笔误。淳熙十五年季冬廿三日,锡山尤袤观。

尤袤指出欧阳修《杨统碑》跋尾的两个失误,并盛赞米芾题跋更为增辉。而洪迈(1123—1202,字景卢,号容斋,饶州鄱阳人)则不同意尤袤的观点,有如下题跋(图1-11):

迈前此多见《集古》诸跋,已书于顺伯所藏序录中。晦庵引《隶释》所辨"仲宗",假借字是也。延之(尤袤)以为此卷有米襄阳题,尤

(犹)可宝玩,切(窃)以为未然。以六一翁翰墨论议,其当宝玩,正不待米老也。庆元元年十二月廿一日洪迈书。

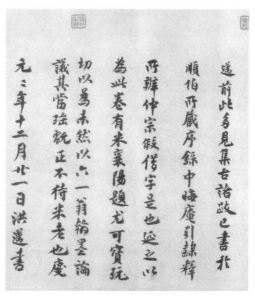

图1-11 洪迈跋欧阳修《汉西岳华山庙碑》跋尾

在南宋理学家眼里,米芾的书法颇受微词,朱熹就直接指斥黄庭坚、米芾"欹倾侧媚,狂怪怒张之势极矣"。[①] 洪迈对米芾显然也是不以为然的,所以他不赞同尤袤的观点。

宋人对于《华山碑》的议论,其实都缘于对欧阳修跋语的关注。"集灵宫他书皆不见""书佐郭香察隶书",这两个观点在宋代被引发,在其后世继续和《华山碑》一起深受文人、收藏家、书法家们的关注。

宋人在严谨考证的同时,也欣赏汉代碑刻书法之美。虽然未见宋人有关《华山碑》书法的直接议论,但从他们对于汉代熹平《石经》书法的评价中,可以领会他们的汉隶审美观念。如黄伯思《东观余论》卷上评《石经》:"字画高古精善,殊可宝重。"董逌《广川书跋》:《石经》"不尽为蔡邕,如马日䃅数辈相与成之。然汉隶简古,深于法度,亦后世不及。"洪适《隶释》:"予详玩遗字,《公羊》《诗》《书》《仪礼》,又在《论语》上,《刘宽碑》阴、王曜题名,则《公羊》

① (宋)朱熹:《跋朱喻二公法帖》,《晦庵集》卷八十二,《文渊阁四库全书》本。

《诗》《书》之雁行也。《黄初》《孔庙碑》则《论语》之苗裔也。识者当能别之。"在《白石神君碑》后又有跋语:"汉人分隶,固有不工者,或拙,或怪,皆有古意。此碑虽布置整齐,略无纤毫汉字气骨,全与魏晋间碑相若,虽有光和纪年,或后人用旧文再刻者尔。"洪适对于《石经》残文的书法风格作了辨析,并排出高下,尽管只是粗线条的大致排列,但他看出了汉隶与魏晋碑之间的差别,说明宋人对于汉隶的认识很清醒。而元代吾丘衍所谓"折刀头"为汉隶笔法,却是混淆了汉隶与魏晋隶书。

第三节　从《华山碑》题跋看明人的汉隶观念

书法史上不乏对于汉隶笔法的关注,如元代吾丘衍就提出"挑拔平硬如折刀头,方是汉隶"①的审美标准。本节以《华山碑》为例,分析明人对于汉隶笔法的认识,大概有三个阶段:一是明前期,杨士奇、都穆均收藏过《华山碑》,对于汉隶笔法的认识尚属蒙昧期;二是明中期,王世贞指出《华山碑》的书法特征为"折刀头",以规整的魏隶为评判隶书的标尺,是对汉隶笔法的误解;三是明朝末年,赵崡、郭宗昌的金石学著作开创了"详于笔法、略于考证"的先河,关注《华山碑》的书法风格,中国书法从此进入汉隶笔法的自觉时代。明代末期的北方,以郭宗昌、傅山等人为隶书领域的先行者,其隶学理论及隶书实践已经为清代隶书的兴盛作了重要的铺垫。

一、明前期对于汉隶的蒙昧——以杨士奇、都穆为例

明代前期,学习隶书,概以唐代隶书为标杆,如廖平双钩唐玄宗《孝经序》册纸本隶书后,复题跋云:

> 襄阳廖平侍师出奔吴江,驻黄溪史氏之清远轩,改题曰水月观,亲书隶额。自称生平视诸珍宝如粪土,惟喜唐太宗(笔者按:应为玄宗)隶书《孝经序》墨迹,特携自随,患难不置。因出视,命平法唐人

① 吾丘衍在专为篆刻印章而作的《学古编》上卷"三十五举"中云:十七举曰:隶书人谓宜圆,殊不知妙不在圆,挑拔平硬如折刀头,方是汉隶书体。洪适云:方劲古拙,斩钉截铁,备矣。隶法颇深,具其大略。见《丛书集成新编》,台北:新文丰出版股份有限公司,1986年。

双钩笔意以书。览之忻喜甚,留赠史氏,令藏之毋失。时建文四年七月甲午日也。①

这段题跋中的"师"即为明建文帝朱允炆,朱允炆好隶书,奔逃途中,为史仲彬书斋改名"水月观",并以隶书题额;同时拿出随身携带的唐玄宗隶书《孝经序》墨迹,命兵部侍郎廖平双钩此帖,赠史仲彬。② 建文帝对唐隶书可谓一往情深。这也说明明初习隶书者往往以唐隶为取法对象,而不是汉隶。

图 1-12　杨士奇题跋墨迹

汉代的《华山碑》毁于嘉靖年间。③ 在原石毁灭之前,拓本并不少见,明代前期的金石收藏家如杨士奇、都穆、丰熙都曾拥有过《华山碑》拓本。杨士奇提出"郭香书",都穆在文献考证上对前人的说法作了总结,丰坊提出学习隶书的次第及范本,但是对于汉隶笔法,实属蒙昧。

杨士奇(1365—1444)文章取法欧阳修,书学二王,"善行草,笔法古雅而少风韵",④为"台阁体"书风的代表。⑤ 杨士奇富收藏,欧阳询的《孔子梦奠帖》墨迹(图 1-12)、《汉华山碑》《汉桂阳太守周府君功勋碑》等即为其家藏之物。杨士奇关于《华山碑》的题跋如下:

右《华山庙碑》得之子启学士,汉碑之佳者。盖郭香书。汉魏以前,碑多不载书刻人氏名,此独详焉,遂因之有闻于今。自古贤德君子泯没无闻于后者何限,而有闻无闻亦何足计哉?若李德裕位至宰相,犹区区附名,其颠欲托不朽,欧阳公所以讥其近愚也。⑥

① (清)李放撰:《皇清书史》附录《胡敬西清札记》,《辽海丛书》,沈阳:辽沈书社,1985 年,第 1696 页。
② 关于建文奔逃的详细历程,见史仲彬:《致身录》,《乾坤正气集》卷二百十六,同治求是斋刻本。
③ 关于《华山碑》毁灭的原因,历史上有两种说法。其一,县令击碎说。赵崡《石墨镌华》"此碑嘉靖中犹在,一县令修岳庙石门,视殿上碑题皆当时显者,恐获责罚,此碑年久,遂碎为砌石。"其二,地震碑毁说。顾炎武《金石文字记》:"碑旧在华阴县西岳庙中,嘉靖三十四年地震碑毁。"赵崡、顾炎武均认为毁于嘉靖时期。
④ (明)朱谋垔:《续书史会要》,《文渊阁四库全书》本。
⑤ 见黄惇:《中国书法史·元明卷》,南京:江苏教育出版社,2001 年,第 206 页。
⑥ (明)杨士奇著,刘伯涵、朱海点校:《东里文集》,北京:中华书局,1998 年,第 158 页。

《华山碑》因有书者姓名这一特殊性而受瞩目,杨士奇推测书碑者为郭香,并说"碑而有闻于今"。然后就"有闻无闻"发表一些议论,并针对李德裕的题名,推断其欲托不朽的私心,联系欧阳修《新唐书·李德裕传》评价李德裕:"汉刘向论朋党,其言明切,可为流涕,而主不悟,卒陷亡辜。德裕复援向言,指质邪正,再被逐,终婴大祸。"同意欧阳修讽刺李德裕几近愚蠢的观点。杨士奇在此碑的书者问题上未作深究,他不仅不赞同欧阳棐"郭香察隶书"的观点,可能还误会了洪适"郭香""察书"的观点,因此,竟直接指认郭香为该碑的书者。而这种草率的结论,在明代即遭到都穆温和的批评及赵崡严厉的批判。

明前期最重要的金石学家都穆(1458—1525),跋《汉西岳华山庙碑》云:

右《汉西岳华山庙碑》,予得之御史宋君良弼。《集古录》引碑文云:"汉武帝巡省五岳,立宫其下,宫曰集灵,殿曰存仙,门曰望仙,而以为集灵宫者,他书皆不见,惟见此碑。"《金石录》引汉《地理志》云:"华阴有集灵宫,《水经注》云敷水北经集灵宫,而谓不特此碑载之。"及观之董氏《书跋》云:"集灵宫,《汉志》既书之,桓谭尝赋之,张昶序曰:世宗经集灵之宫。而复谓《三辅黄图》书其制度,《艺文类聚》亦书其名。"则又《金石录》之所未及者,此亦可以见博古之难矣。此碑后题云:"新丰郭香察书。"杨文贞公跋谓:"汉魏之碑多不载书刻人氏名,此独详焉,遂因之有闻于今。"而文贞惟以为"郭香"书,而不曰"香察",其意盖疑"香察"不类人名故也。《隶释》云:"东汉循王莽之禁,人无二名。郭香察书者,察莅他人之书。"其说为得,此文贞之所未知。然洪氏亦不言为何人书也。按徐浩《古迹记》,以碑为蔡中郎书,浩深于字学,且生唐盛时,殆非凿空而言者。洪氏失之于不考耳。①

都穆从宋良弼手中得到《华山碑》的拓片,他首先由赵明诚、董逌两家对于欧阳修"集灵宫者,他书皆不见,惟见此碑"的辨证,感慨博古之难。接下来在书碑人问题上,都穆由近及远地综合了杨士奇、洪适、徐浩三人的观点。都穆认为,《西岳华山庙碑》后"郭香察书"的释读,当以洪适解说"郭香""察书"为是。而此碑的书人当以徐浩所言为是,即碑为蔡邕书。都穆认同徐浩的观

① (明)都穆编:《金薤琳琅》卷六,《石刻史料新编》第1辑第10册,台北:新文丰出版公司,1977年。

点,是因为徐浩精通文字学,又生于盛唐。除非有确凿证据证明唐人说法有误,如关于《范式碑》的书者,"唐李嗣真《书后品》以碑为蔡伯喈书,考之碑立于魏明帝青龙三年,则非伯喈之笔明矣。后郑氏《金石略》亦云是蔡公书,则又承《书品》之误也"。① 更多的时候,都穆对于唐人的话是宁信不疑。有意思的是,都穆以徐浩的《古迹记》为标准,笃信蔡邕所书碑只为徐浩提及的数碑,因此怀疑郑樵谓《鲁峻碑》为蔡邕所书的根据。《汉司隶校尉鲁峻碑》后跋语:"郑夹漈又谓此碑书于蔡邕,按徐浩《古迹记》,其叙邕书,惟'三体'《石经》《西岳》《光和》《殷华》《冯敦》数碑,及考其他字书,亦未闻邕尝书此,不知郑氏何所据也。"这一点在《酸枣令刘熊碑》后的题跋中也显见无遗。在对欧阳修、赵明诚、洪适三家说法作一番考索之后,都穆对于洪适引王建诗歌而怀疑其非中郎笔法,有这样的看法:"予则以为建生于唐,其云蔡邕碑者,盖本之图经,而非凿空而言。洪氏不当于此而疑之也。"② 但都穆并未盲从唐人汉碑皆归于蔡邕的看法。如他对于《汉淳于长夏承碑》非蔡邕书的考证。这块汉碑,唐人以为蔡邕所书,宋代赵明诚、洪适、郑樵三家均未言何人书,至元代王恽在跋语中称"蔡邕书《夏承碑》",后有庸妄之人擅自在碑后加刻"尚书蔡邕伯喈"及"永乐七年"等字。以至于杨士奇《东里集》跋语引中书舍人陈登语,以碑为蔡伯喈书。

杨士奇和都穆均喜欢使用"高古""汉意"这样的词汇,来评价前人碑刻及当时的隶书作品。

如杨士奇评《吴段石冈纪功德碣》(即《天发神谶碑》):"八分书,相传出皇象,极高古。"题唐太和三年(829)重刻的《汉桂阳太守周府君功勋碑》:"字虽剥蚀,其可辨识处,浑然汉意固在也。"在有明一代的隶书中,杨士奇推崇沈度(1357—

图1-13 沈度隶书

① (明)都穆编:《金薤琳琅》卷六,《石刻史料新编》第1辑第10册,台北:新文丰出版公司,1977年。
② (明)都穆编:《金薤琳琅》卷六,《石刻史料新编》第1辑第10册,台北:新文丰出版公司,1977年。

1434,字民则,号自乐,华亭人),称沈度兼善篆、隶、真、行,"八分尤高古,浑然汉意"(图1-13)。而杨士奇本人的隶书并不高明(图1-14)。

图1-14 杨士奇隶书《杏园雅集序》

都穆评价汉碑中所谓的"古",概指文笔之古、风俗之古、笔法之古三个方面。如《金薤琳琅》卷三称《汉鲁相置孔子庙卒史碑》:"此碑残阙,据宋洪丞相《隶释》录其全文。盖汉文高古难得,将以供学士大夫之嗜好,而不特此碑然也。"从《汉堂邑令费君碑》中,都穆读出醇厚古朴的风俗:"汉去古未远,故民俗之厚如此,若后世其可得哉?"在《汉淳于长夏承碑》后跋语评陈登门人程南云"以篆书得至显官,其用笔虽熟,然殊乏古法"。

在明前期,尽管杨士奇和都穆等人热衷于收藏汉碑,拥有《华山碑》原拓,以"古法""汉意"为欣赏、判断古今隶书的标准,但这似乎仅仅是当时士大夫清玩风气的表现,并未从汉隶笔法的角度对所收藏汉碑进行书法层面的研究和学习,对于汉隶笔法的认识尚处于蒙昧状态。

二、明中期对于汉隶的误解——以丰坊、王世贞为例

明代中期,吴门书风盛行,文征明作为吴门书家的领袖人物,影响最大,其隶书被时人推为第一,谓其深得汉法。如何良俊(?—1573,字元朗,号柘滨)认为:

> 今世人共称唐隶,观史维则诸人之笔,拳局蠖缩,行笔太滞,殊不足观。至元则有吴叡孟思,褚奂士文,皆宗梁鹄。而吾松陈文东为最工。至衡山先生出,遂迥出诸人之上矣。近时有徐芳远,亦写

隶书,其源出于朱协极,此是一种恶札也。①

何良俊批判唐隶,征认为其"拳局蠖缩,行笔太滞,殊不足观",而元人吴叡、褚奂,明人陈文东、文征明的隶书却一个比一个好,缘于其隶书的取法对象为梁鸿,取法高,故成就高。而一个反面的例子就是徐芳远师法唐隶,终成恶札。在时人看来,取法对象的高低直接影响最终的书法成就。

从丰坊(1494—1565)开始,主张隶书师法汉碑,以"古"为准绳。丰坊在《童书学程》中,为童子开出的八分范本共十五块碑刻,列唐明皇书《泰山碑铭》于首位:"明皇书本不古,以其可发初学,姑录之。"其余十四块全是汉碑。② 他是这样评价元、明善隶名家的。

> 分书以方劲古拙为尚。元人能此者虞伯生、熊明来、李申伯、吴主一,皆得古法。而龚圣与全用篆笔,有《水匜》之遗意,最为可重。本朝无能分书者,沈度、程南云、金湜辈皆肥浊,而徐兰之杜撰,予固已论之矣。(吾鄞徐兰楷书颇得钟法,惜其以分得名,而掩其楷。分书不见古碑,唯出杜撰,备极诸丑,时乃好之)唯近时文仲子始以汉碑为准。③

丰坊提倡隶书学习必须有所取法,但是他不主张取法唐人隶书,而主张直接法汉,但是他确定的标准却是魏晋隶法。丰坊隶书取法唐隶(图1-15)。

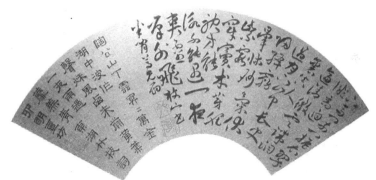

图1-15 丰坊与祝允明隶、草合书扇面

① (明)何良俊:《四友斋书论》,见卢辅圣主编:《中国书画全书》(4),上海:上海书画出版社,2009年,第772页。
② 这十四块汉碑为:《汉诏赐功臣家字》《蜀郡太守何君阁道碑》《司隶校尉鲁峻碑》《北海相影君碑》《荡阴令张迁碑》《酸枣令刘熊碑》《堂邑令费凤碑阴》《溧阳长校官碑》《执金吾丞武荣碑》《武氏石室画像》《毂阮君神祠碑阴》《鸿都石经》《耿氏镫铭》《注水匜铭》。
③ (明)丰坊:《童学书程》,见卢辅圣主编:《中国书画全书》(4),上海:上海书画出版社,2009年,第764页。

王世贞(1526—1590)的隶书观与丰坊并无二致。他以书法魏晋为衡量楷、行、草书的最高标准,而在隶书中,他使用的标尺则是"钟、梁"汉法,具体言之,就是《受禅碑》(图1-16)、《劝进表》(图1-17)二碑。

《受禅碑》,云是司徒王朗文、梁鹄书、太傅钟繇刻石,谓之"三绝碑";一云即太傅书。未可据也。字多磨刓,然其存者,古雅遒美,自是钟鼎间物。噫,其文与事不论,后千百年而使海内之士所指而唾骂者,宝玩不忍释,孰谓书一艺哉!

《劝进表》,亦云钟繇书,结法与《受禅》略同,第所称官俱号督军,盖是时尚未称都督耳。以太傅手腕,使书前后《出师表》,刻之七尺珉,不遂与日月相照映哉!吁!可惜也!

余所记《劝进》《受禅》二碑,以乞家弟矣。后复得一本,字画不甚剥蚀,惜《受禅》阙前数行,中又多断简,当是旧拓再经装池,致零落。其存者,犹奕奕精采射人也。余始绝喜明皇《泰山铭》,见此而恍然自失也。汉法方而瘦,劲而整,寡情而多骨,唐法广而肥,媚而缓,少骨而多态,此其所以异也。汉如建安,唐三谢,时代所压,故自不得超也。①

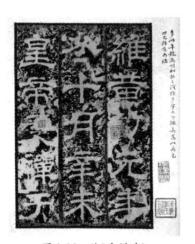

图1-16 魏《受禅碑》

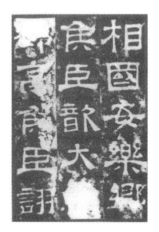

图1-17 魏《劝进表》

王世贞的隶书观上承元人,他认为吾丘衍关于隶书分期的论断,"一洗怀

① (明)王世贞:《弇州四部稿》卷一百三十四,《文渊阁四库全书》本。

瑾千古之疑,尽辟丰氏恣谈之陋"。① 吾丘衍提出"挑拔平硬如折刀头,方是汉隶"的审美标准,被王世贞全盘接受。但在具体取法上,两人又有不同,吾丘衍所说的汉隶是汉代诸多碑刻以及蔡邕名下规整的《石经》,而王世贞推崇的汉隶则是更晚出,因而也更规整的《受禅碑》和《劝进表》。

王世贞还进一步总结汉隶的审美特征:"方而瘦,劲而整,寡情而多骨。"王世贞也称赞唐玄宗隶书《孝经》,"书法丰妍匀适",《泰山铭》,"婉缛雄逸,有飞动之势","最为秋劲饶古意","若鸾凤翔,舞于云烟之表,为之色飞";梁升卿《御史台精舍铭》,"亦可宝也";韩择木书《桐柏观碑》,"于汉法虽大变,然犹屈强有骨"。但比诸《受禅碑》《劝进表》二碑,则"瘦而怪者韩择木也,丰而區(注:'區'当为'扁')者唐玄宗也,拙而丑者朱协极也",②唐隶的"广而肥,媚而缓,少骨而多态",根本无法与王世贞心目中的汉隶境界相媲美。王世贞开始非常喜欢唐玄宗隶书,等见到《受禅碑》《劝进表》之后,才发现二碑精彩远甚于《泰山铭》,于是不禁"恍然自失"。

王世贞以"钟、梁"的《受禅碑》和《劝进表》两块碑为标尺,来衡量明代人的隶书,在王世贞看来,文征明的隶书(图1-18)成就能超越唐代如韩择木、唐玄宗、朱协极等人,即缘于其能够"究遗法于钟、梁",亦即实现了书法上的复古,这显然和王世贞文学上的复古主张是一致的。

图1-18 文征明隶书

直至晚明时期,吴门一派依然深深笼罩在王世贞的书学思想影响之下。如以独具一格的"草篆"著称于世的赵宧光,其持论与王世贞基本相同,也同样推崇钟繇隶书,并认为明人的隶书"直接汉法",不可轻视,甚至可以作为直接取法的蓝本。

> 隶书以钟元常为法,尽阅汉碑,博采唐隶,游戏章草,以及国朝名家。国朝隶书直接汉法,未可轻也。③

① (明)王世贞:《弇州四部稿》卷一百五十三,《文渊阁四库全书》本。
② (明)王世贞:《弇州四部稿》卷一百五十三,《文渊阁四库全书》本。
③ (明)赵宧光:《寒山帚谈》卷上"权舆一",《文渊阁四库全书》本。

这一时期学习隶书者往往将魏《受禅碑》等同于汉碑一类,因为其"去汉未远"。潘之淙《书法离钩》"学隶"目下论及汉魏唐隶书及学隶次第。

> 汉碑三百余种,无前汉者,体各不同,亦各不著名字,后人服膺一刻亦自可。魏三大碑立为界格,已一变矣,去汉未远,古意犹存。自唐以来,巧丽特甚,古意泯焉。欲学隶者,当以《石经》为祖,次及汉刻之奇者,如《孔子庙碑》《魏受禅记》《刘宽》之类。①

王世贞甚至拿这两块代表"钟、梁"标准的隶书碑刻来衡量其他一些汉碑,凡和《受禅碑》《劝进表》二碑结体、笔意相近者,则皆"可宝""可重"。如《汉圉令赵君碑》"书法方整,钟、蔡所近,其碑是汉旧刻,可重也";《孔子庙碑》"其存者结体亦与《受禅》同,差可宝也"。而与《受禅碑》《劝进表》风格不同的汉碑,王世贞则不免感叹,如对于《华山碑》,王世贞跋语云:

> 《西岳华山碑》,文见杨用修《金石刻》,亦尔雅可读,为新丰郭香察书。凡汉碑例不存书者名氏,此小异耳。至谓东京无双名,而云察书者监书也,其言亦似有据。然邓广德、梁不疑、成翊世、邓万世、王延寿、谢夷吾、苏不韦、费长房、蓟子训,此何人也? 其行笔殊遒劲,督策之际,不尽如钟、梁二公,知唐人隶分之法,所由起耳。

王世贞倡导"文必秦汉"的文学复古观,他首先关注的是此碑的文学价值,认为《华山碑》的文字"尔雅可读"。关于书碑人,王世贞赞同欧阳棐的观点,明确标出"为新丰郭香察书"。对《华山碑》书法,王世贞在赞其"行笔殊遒劲"之后,又指出其"督策之际,不尽如钟、梁二公"。王世贞由《华山碑》"知唐人隶分之法所由起",这与洪适评价《夏承碑》如出一辙,《隶释》评《夏承碑》:"此碑字体颇奇,唐人盖所祖述。"王世贞在《蔡中郎书夏仲兖碑》题跋称,蔡邕隶书虽与钟、梁小有差别,但是"骨气洞达、精彩飞动,疑非中郎不能也"。而这块署名郭香察的《华山碑》,既非名家碑刻,当然要稍逊一筹。不仅书法不及钟、梁,甚至还成了唐隶的始作俑者,显而易见,在清代名声极为煊赫的《华山碑》,在明代中晚期的金石史、书法史中尚未引起特别的关注。

① (明)潘之淙:《书法离钩》,见卢辅圣主编:《中国书画全书》(6),上海:上海书画出版社,2009 年,第 52 页。

王世贞竭力主张隶书的"复古",倡导汉隶笔法,但他用《受禅碑》《劝进表》这两块非汉代的碑刻作为汉代隶法的标准,显然是对汉隶笔法的误解。

明代隶书取法不高,专勤于此事者亦少,文征明曾孙文震孟的隶书(图1-19)就给人每况愈下之感。这也是"时代所压,故自不得超也"。钱泳批评文征明隶书为不知有汉,乃因其取径那些附会于钟繇等人名下的三国碑刻。关于书法史上隶书笔法的演变,清代钱泳通过比较,作出这样的总结。

图1-19 文征明曾孙文震孟隶书

唐人用楷法作隶书,非如汉人用篆法作隶书也。五代、宋、元而下,全以真、行为宗,隶书之学,亦渐泯没。虽有欧、赵、洪氏诸家著录以发扬之,而学者殊少。至元之郝经、吾衍、赵子昂、虞伯生辈,亦未尝不讲论隶书,然郝经有云:"汉之隶法,蔡中郎已不可得而见矣,存者惟钟太傅。"又吾衍云:"挑拔平硬如折刀头";又云:"方劲古拙,斩钉截铁,方称能事。"则所论者皆钟法耳,非汉隶也。至文待诏祖孙父子及王百谷、赵凡夫之流,犹剿袭元人之言,而为钟法,似生平未见汉隶者,是犹执曾元而问其高曾以上之言,自茫然不知本末矣,曷足怪乎?①

但钱泳似乎并没有注意,在帖学大盛的热潮下,晚明时期的隶书,虽然仍处于萧条寂寥状态,但此时,几个先觉者已经在黑暗之中发出呐喊。而引发普遍关注的汉隶典型,业已不再是《受禅碑》《劝进表》二碑,汉代著名的碑刻如《礼器碑》《曹全碑》《华山碑》开始走进书家的视野。"汉法"又有了新的旨意。这其中最具代表意义的是赵崡和郭宗昌。

① (清)钱泳:《履园丛话》,清道光十八年述德堂刻本,《续修四库全书》子部第1139册,上海:上海古籍出版社,1996年。

三、明晚期对于汉隶的自觉——以赵崡、郭宗昌为例

当我们把眼光从江南的明山秀水投向广袤的北方大地时发现，隶书书体已开始在这里悄然复兴。这里有着悠久的历史文化，滋养着众多好古之士，不断出土的新碑，也刺激着书家的神经。晚明时期最重要的两位金石学家赵崡、郭宗昌均出于关中，以汉隶笔法自许的傅山则出自山西太原。

1. 赵崡"详于笔法"

赵崡，字子函，鄠屋人，万历十三年（1585）举人，生性好古。[①] 居住地接近富于古代石刻的汉唐故都，时常挟带楮墨访碑捶拓，不厌其烦，向宦游四方的朋友请托石刻拓本，经过三十余年的积累，汇集253种，刻其跋尾，取刘勰《文心雕龙·诔碑》篇句，是为《石墨镌华》。[②] 赵崡所收旧碑，超过同时代的金石学家都穆和杨慎，虽然数量尚不及欧阳修、赵明诚，但内有欧阳修、赵明诚所未收的古碑，如《曹全碑》。

万历初年（1573）出土的《曹全碑》，令很多好古之士兴奋不已，赵崡《曹全碑》后题跋曰：

> 碑文隶书遒古，不减《华史》《韩敕》等碑，且完好无一字缺坏，真可宝也。余曾与友人论及古碑，友人曰："吾辈幸生此时，犹得见汉晋人书，恐后世无复存者。"余曰："神物显晦有时，宁无沉埋以待后死者？如《曹全碑》，欧阳公、赵明诚、都玄敬、杨用修诸公，岂得见哉？"相视一笑。

赵崡以能见到欧阳、赵、都、杨这些前辈们未曾见到的汉碑而欣慰，因此也为前辈们见过而自己未得见到的《华山碑》而生感慨。

赵崡称《曹全碑》"隶书遒古"，《四库全书总目提要》对赵崡颇有微词："惟所跋详于笔法，而略于考证，故《岣嵝碑》《比干墓铭》之类，皆持两端。而所论

① 据《陇蜀余闻》："赵崡字子函，一字屏国，鄠屋人，万历己酉举人，家有傲山楼，藏书万卷，所居近周秦汉唐故都，古金石名迹多在，时跨一驴，挂偏提拓工挟楮墨以从，每遇片石阙文，必坐卧其下，手剔苔藓，椎拓装潢，援据考证，略仿欧阳公、赵明诚、洪丞相三家，名曰《石墨镌华》，自谓穷三十年之力，多都元敬、杨用修所未见也。"《四库全书存目丛书》子部第245册。

② （明）赵崡撰：《石墨镌华》自序，《石刻史料新编》第1辑第25册，台北：新文丰出版公司，1977年。

笔法,于柳公权、梦英、苏轼、黄庭坚皆有不满,亦僻于一家之言。"

赵崡喜欢考察古字体源流。如王世贞将杨慎原本《赤牍清裁》八卷,增编为八十八卷,并易名为《尺牍清裁》。关于王世贞改"赤"字为"尺"字,赵崡在《宋游师雄墓志》后跋语:

> 其书"只尺"作"只赤","赤"与"尺"通。杨用修以"尺牍"为"赤牍",本之《禽经》:"雄上有丈鹞,上有赤。"王元美又引《华山石阙》云:"高二丈二赤。"《平等寺碑》云:"高二丈八赤。"而疑其隐僻,故改作"尺牍"。据此志则宋已多用之,非僻也。①

四库馆臣则为王世贞辩护,认为文章出于实用,赵崡不必是杨慎而非王世贞。

> 崡好金石之文,故字体喜于从古。然书契之作,将使百官治而万民察,原取其人人共喻。必用假借之古字,使学士大夫读之而骇,义虽有据,事实难行。如"欧阳"书作"欧羊",亦有汉碑可证,庐陵之族岂肯从之改氏乎? 况文之工拙,书之善否,亦绝不在字之古今。平心而论,正不必是慎而非世贞矣。②

对于元代高翱篆书,李道谦摹刻石的《老子铭》,赵崡因其字体怪异,不合六书,故予以讽刺:"杂出颉籀、款识、古文、大小二篆,沾沾自喜,尚不堪郭忠恕一嗤。"③四库馆臣则认为赵崡所论"非过论也"。

① (明)赵崡撰:《石墨镌华》,《石刻史料新编》第1辑第25册,台北:新文丰出版公司,1977年。
② (清)纪昀等:《四库全书总目提要》,石家庄:河北人民出版社,2000年。
③ 《四库全书总目提要》在《古老子》二卷中云:"旧本题许剑道人手刊,卷首有自题绝句一首,云:'道人自昔不谈元,何事幡然绘此篇? 料得浮云无挂碍,欲从牛背学长年。'称壬子闰五题于申州传舍,末有二小印,一曰史垂名,一曰青史,盖其名字。次为所画老子像,亦有二小印,一曰许剑道人,一曰别号题桥生。又书首二小印,一曰垂名原名南,一曰两江一字青史,不知何许人也。考《石墨镌华》有元至元间,盩厔楼观说经台,篆书《古老子》及正书释文,与此无异,末刻夷门天乐道人李道谦跋。云:鲁之大儒高翱文举者,善古篆,尝为会真宫提点张志伟寿符书《道德》五千言,笔法精妙,古今罕有。至元庚寅,承命祀香岳渎,驻于终南山重阳万寿宫,遂摹诸经台,垂之永久。然则高翱所书,李道谦摹刻于石,而是册又从石刻摹出耳。字体怪异,不合六书。赵崡谓其'杂出颉籀、款识、古文、大小二篆,沾沾自喜,尚不堪郭忠恕一嗤',非过论也。考翱自识,有云《老子》旧有古本,历岁滋久,不可复见,于古文《韵海》中检讨缀缉,越月乃成。据此,则翱所书篆体,徒本之古文《韵海》耳,其文视今本《老子》,惟增减数虚字,亦不足以资考校也。"

赵崡《石墨镌华》关于《华山碑》的记载如下：

> 汉魏碑例不著书刻人姓名，独此题郭香察书为异。洪适《隶释》云："东汉循王莽禁，无双名，郭香察书者，察莅他人之书。"又唐徐浩《古迹记》以为蔡中郎书。余按碑文云："京兆尹敕监都水掾霸陵杜迁市石（句）。遣书佐新丰郭香察书。"市石、察书为二事，则洪公言似亦有据。但书虽遒劲，殊不类中郎。郭香何人，乃莅中郎书耶？且市石、察书、刻者，皆著其名，而独无中郎名，何也？徐浩生唐盛时，去汉近，其人又深于字学，不应谬妄至此。皆不可晓至。如杨文贞公跋，遂以为郭香书，则"察"字无属，不成文理矣。此碑嘉靖中犹在，一县令修岳庙石门，视殿上碑题皆当时显者，恐获责罚，此碑年久，遂碎为砌石。余从东肇商借旧本，而书其后如此云。

赵崡的这段题跋是直接书于东肇商所藏《华山碑》之后，而这个拓本后来由东肇商赠予郭宗昌，即著名的"华阴本"，但在流传的《华山碑》拓本上，却不见赵崡题跋墨迹，或许是在重新装裱后被裁掉。在这段题跋中，赵崡指出如下几个问题：

第一，《华山碑》的书人问题，赵崡以"不可晓"三字作答，诚如四库馆臣给予的评价"皆持两端"。对于徐浩、蔡邕书碑的观点持怀疑态度，一方面迷信于徐浩去汉未远，且精通文字学；另一方面又发现书体不似蔡邕，且碑上也没有蔡邕书碑的记载。对于洪适"察书"观，一方面说其"似亦有据"，另一方面又怀疑郭香有何资格能察蔡邕书法。对于杨士奇"郭香"书观点，赵崡则毫不客气地批评他"不成文理"。

第二，赵崡指出《华山碑》毁于嘉靖年间，而且是人为毁坏。关于《华山碑》毁坏的原因，还要一个说法，就是因为嘉靖乙卯年的地震。

第三，关于这块碑的书法特征，赵崡认为是"遒劲"，这和王世贞使用的词汇完全相同。但是王世贞认为此碑和钟、梁书法不类，参照物是托名钟、梁的《受禅碑》《劝进表》二碑；赵崡认为此碑和蔡邕书法不类，参照物则是托名蔡邕的《石经》。

在关中有一大批像赵崡这样的好古者。他们兴趣相投，经常一起讨论金石碑帖，在很多问题上都能达成共识，比如，他们都对《华山碑》为郭香书、蔡

邕书提出怀疑,而且由爱好汉碑到临习汉碑,甚至以精通汉法自居。如郭宗昌、傅山均以精于汉隶笔法著称于世。郭宗昌更因为专笃于金石,加上由他收藏的《华山碑》题跋多,传播广,尤为人所关注。我们发现在明朝末年的北方,以郭宗昌为代表的一批好古之士,作为隶书领域的先行者,其隶学理论及隶书实践已经为清代隶书的兴盛作了重要的铺垫。

2. 郭宗昌"昌明汉隶"

郭宗昌(?—1652),字允伯,一字胤伯,又字嗣伯,号宛委先生,华州人。生年不详,卒于顺治九年,即1652年。[①] 平生喜谈金石之文,以搜剔古刻为事,著有《金石史》二卷。

(1)郭宗昌的"好古"与"好事"。我们看时人及后人对于郭宗昌的评价,特拈出"好古"与"好事"两个关键词加以说明。

首先,我们看钱谦益与郭宗昌之间的关系,以及钱谦益对郭宗昌的评价。钱谦益(1582—1664),字受之,号牧斋,又自号牧翁、绛云老人、东涧遗老,江南常熟人,清初诗坛领袖。钱谦益诗集中共收4首写给郭宗昌的诗歌。《华山庙碑歌题华州郭胤伯所藏西岳华山庙碑》,同时见于《华山碑》后的墨迹题跋。这首诗歌蕴含丰富的信息,故详加解读。

> 关中汲古有二士,郭髯赵崛俱嵯峨。伊余南冠系请室,摊书昼卧如中魔。郭生示我《华山碑》,欲比《七发》捐沉疴。展碑抚卷忽起坐,再三叹息仍摩挲。桓灵之际文颇盛,六经刻石正缪讹。开阳门外讲堂畔,车辆观写肩相摩。鸿都学士竞虫鸟,宣陵孝子群鹳鹅。石渠白虎事已远,《皇羲篇》成世则那。此碑传自延熹载,《石经》未立先镌磨。丈人行可逼秦相,一饭礼本先光和。郭香香察未遑辨,但见浓点兼纤波。锋刃屈折陷铁石,崭岩高下连巉嵯。古来书佐擅笔妙,后代学士徒口咶。久嗟石趺毁赑屃,却喜纸本缠蛟蛇。墨庄旧物落髯手,如出周鼎获晋牺。身领僮奴杂装治,手与心眼争烦挼。灵偃缃帙巧纯缘,史明牙签细刮䃳。收藏定可厌邺架,鉴赏况复穷虞戈。我昔遣祭入太学,肃拜石鼓拂白科。依稀二百七十字,维

① 据刘泽溥《金石史》序"辛卯仲冬,余别入都。壬辰初夏,闻先生殁"。《丛书集成新编》,台北:新文丰出版股份有限公司,1986年。

鲔贯柳存无多。晴窗归抚古则卷,按节自诵昌黎歌。去年登岱访古迹,开元八分半礨礐。俗书刊落许公颂,斓斑漫漶余螬蜗。风霜兵火恣残蚀,此本疑有神护呵。圣世文章就熸煟,珠囊儒雅失网罗。舞书不顾经若典,破体岂论隶与蚪。《兔园》村老议轩颉,乳臭儿子评丘轲。蹯驳指日还见斗,嚚凌祀海宁先河。少小亦思略识字,沉沦俗学悲呙唆。况闻中原战群盗,盗窃名字纷么么。搜金别玉殚屋壁,崩崖焚阙倾山河。汲冢书门偏烽燧,祈年岣嵝难经过。每怜耆旧委榛莽,谁集金石凌坡陁?郭髯连寒赵崛死,老夫头白空吟哦。还碑梯几意惝恍,髯乎髯乎奈尔何!①

关于这首诗的写作背景考索如下:《华山碑》墨迹题跋后有款语:"崇祯十一年(1638)人日,常熟钱谦益制并书。"而据诗中"南冠系请室"句考知,此诗所咏之事却发生在崇祯十年(1637)闰四月。当时,五十六岁的钱谦益受陷害入狱,为之声援的人很多,"尚书、侍郎暨台谏、郎署相见者五十余人"。而"临川傅朝佑、华州郭宗昌、商城段增辉等凡十余辈,从先生于请室而受经焉。刘尚书敬仲与先生倡和,尚书取所作为《钱刘倡和集》。先生即在狱忧危,读书吟咏,未尝或辍"。②

在钱谦益待罪请室之时,郭宗昌不仅不加以回避,还拿来家藏的《华山碑》与其共赏,"伊余南冠系请室,摊书昼卧如中魔。郭生示我《华山碑》,欲比《七发》捐沉疴"。足见两人情谊之深与对世俗社会睥睨笑傲之态。而钱谦益出狱后,即于翌年正月初七,用工楷录此诗于碑拓之后。

这首七古长篇主要讨论《华山碑》的碑刻价值,诗歌先表扬关中的两位金石家,此时赵崡已经去世,郭宗昌也正遭遇人生的不顺,然后论述华山庙碑的价值及有关历史。从诗歌看,《华山碑》令钱谦益初见之下即为之震动,有以下四个原因:一是此碑镌刻时间早于熹平《石经》,史料价值高;二是此碑书法之美,令人不顾其余,包括不去争论书碑人姓名,"古来书佐擅笔妙",意即他认可此碑乃书佐郭香察所书;三是此碑原石已毁,故弥足珍贵;四是碑册经灵

① (清)钱谦益著,(清)钱曾笺注:《牧斋初学集》,上海:上海古籍出版社,1985年,第456~457页。
② 金鹤翀编:《钱牧斋先生年谱》,《清初名儒年谱》第一册,北京:北京图书馆出版社,2006年,第63页。

偃、史明之手,装潢精美。钱谦益由此想到自己曾经亲自拜观过的《石鼓文》和《泰山铭》,既感慨古迹文字的漫灭,又悲叹后世书者书体的不正。

这首诗在写作手法上有意模拟韩愈的《石鼓歌》。霍松林由此论钱谦益歌行体长篇"雄杰可喜,然未能尽空依傍":

> 此歌盖有意学韩昌黎《石鼓歌》者,不惟用韵同,句法亦多类似,此一望可知者也。东坡作《石鼓歌》,飞动奇纵,有意与昌黎争奇,虽气体肃穆不及韩,然不蹈一语,自是豪杰。或谓东坡《石鼓》不如韩作,韩作又不如杜甫《李潮八分小篆歌》,盖少陵以文法高古奇绝胜也。牧斋此作,不惟学韩,亦学杜、苏二作。①

关于这首诗歌的文学成就,不是本书讨论的范围,但值得我们注意的是,钱谦益对《华山碑》的评价,显然是站在历史的高度。诗中把《华山碑》比作能化解沉疴的汉赋《七发》,雅意十足;将郭宗昌比拟为"小篆之祖"李斯("丈人行可逼秦相"),评价不可谓不高,在钱谦益眼中,郭宗昌书法有什么样的开创之功,方能与秦相比肩?再同时将《华山碑》与《石鼓歌》并列,就变得更有意味了。这首诗至少可以说明,郭宗昌及其拥有的《华山碑》,在当时文人心目中有着何等重要的地位!

郭宗昌的收藏中,除《华山碑》拓本之外,还有大量的古印,据王弘撰称:"郭征君好收藏古印,积五十余年,共得一千三百方。中有玉印、银印各数十方。文皆古健朴雅,非近日临摹者所能及。每出视之,绿红如锦,龟驼成群,亦奇观也。"②在古印收藏的基础上,撰《松谈阁印史》五卷,成书于1615年,此印谱以原印钤拓的古玺印谱著称于晚明,每方印蜕下均有郭宗昌的考订文字。钱谦益在《松谈阁印史歌为郭胤伯作》中,对郭宗昌的《松谈阁印史》有着极高的评价,指其微言大义,等同于儒家经典《春秋》。

> 六书缪篆用摹刻,大者符玺细印章。崩崖古隧取次出,镂金琢玉争奔藏。关中郭髯最好古,十年搜讨盈箧箱。部居州乱作谱牒,编次缃帙盛缥囊。璀璨丹砂照虫鸟,错互金薤堆琳琅。考正职官本

① 霍松林:《唐音阁随笔集》,石家庄:河北教育出版社,2000年,第586页。
② (清)王弘撰著,何本方点校:《山志》,北京:中华书局,1999年,第81页。

二史,贯穿训故穷《凡将》,窃取正用史家法,岂玩小物涂朱黄。忆昔先朝席丰豫,符瑞纷沓徵祯祥。河清凤见屡奏贺,玉玺又报来临漳。先帝亲御文华门,制诏臣下风四方。千官鹤列瞻负扆,冲牙双璃声铿锵。中官屹立当御座,插冠貂尾加金珰。紫泥封坏青囊解,金银膆组开辉煌。临轩手持四寸玺,俯示陛城周两旁。螺龙纽螭弄掌握,衫袖照烛回虹光。侍臣代奉传国宝,殿中不用尚玉郎。鸿胪传制百僚贺,文曰受命寿永昌。朝罢君臣咸燕喜,南面并进南山觞。岂知瑞应不虚见,中兴天以授我皇。郭君此书精且良,曷不首勒玉玺图,访问礼宫摹尚方?如服有冕网有纲,蝇头细字注几行。吾诗附玺垂久长,命曰印史非夸张,《春秋》之义微而彰。①

在这两首诗中,钱谦益使用"汲古"("关中汲古有二士,郭髯赵峻俱嵯峨")、"好古"("关中郭髯最好古")这样的词汇来概括郭宗昌,因为都是对郭宗昌收藏与著述问题的评价。钱谦益另有两首诗歌表达两人之间的深厚情谊。《华州郭胤伯过访》记风雪之夜,郭宗昌匆匆来为自己送别,足见二人的情谊。

君是郭林宗,衣冠见慕同。偶然来朔雪,相对感流风。旧论城南在,新图冀北空。严更怜促别,愁坐烛花红。②

而《九日寄华州郭胤伯》,则是钱谦益回归故里后,对远在北方的郭宗昌的挂念,伤时念乱之意跃然纸上。

江东渭北相望处,一雁南来见汝情。书剑可怜秦逐客,衣冠空美鲁诸生。梯山每笑邀天博,劈华真愁与地争。素浐登高安稳未?干戈犹傍国西营。③

钱谦益诗中"君是郭林宗"句,直接将其比作汉末士林领袖郭太。郭太,字林宗,谥有道。刘泽溥在《金石史》序言中,也把郭宗昌比作郭太。

吾华郭胤伯先生,以间出之才,遭不偶之数,余方之郭有道,钦

① (清)钱谦益著,(清)钱曾笺注:《牧斋初学集》,上海:上海古籍出版社,1985年,第459~460页。
② (清)钱谦益著,(清)钱曾笺注:《牧斋初学集》,上海:上海古籍出版社,1985年,第436页。
③ (清)钱谦益著,(清)钱曾笺注:《牧斋初学集》,上海:上海古籍出版社,1985年,第553页。

其道，而惜其遇也。……先生明以析理，精以博物，制器天巧，书法精善，议论渊通，著述渊奥。谈艺之家取为折衷，至于秉礼正俗，士大夫多宗之，可谓贤矣！①

刘泽溥，字润生，崇祯九年(1636)举人，顺治九年(1652)进士。自幼刻苦勤奋，弱冠遂以文章名三辅，以孝闻名。与郭宗昌为忘年之交，据王弘撰载，郭宗昌所收古印玺1300方，在身后转到刘泽溥手中。郭卒后，刘泽溥手录郭宗昌《金石史》，并由王弘撰刻印，使之得以传世。

王士祯、董盛祚均对郭宗昌有很高的评价。王士祯(1634—1711)，原名士禛，字子真、贻上，号阮亭，又号渔洋山人，新城人。王士祯称郭宗昌"磊落崎嵚，任心独往"。②康熙三十五年(1696)，王士祯奉命祭告西岳，正月二十七日发京师，三月初二日午时达西岳庙斋宿，初三日晨时，由潼关同知周知涣、华阴知县董盛祚陪同诣白帝宫行祭。是月二十八日，入西岳庙祭祀。西行期间，有诗百篇，为《雍益集》。③ 其间，则凭吊了这位关中前贤。《精华录》集中收有凭吊郭宗昌的诗歌两首，寄托了对郭宗昌人格风范的欣赏。

《华州西溪》：

> 往来宫柳路，才访郑南坳。水木清华色，云峰淡宕姿。江心伏毒寺，花外拾遗祠。(有子美祠)不见松谈阁，松风日暮吹。(郭胤伯宗昌松谈阁，在溪上，今废。)

《沚园吊郭胤伯二首(胤伯园中置一舫，居之名斋舫)》：

> 白崖湖水碧浮天，乱石嵯峨凌紫烟。十里芙蕖众香国，此中曾泊孝廉船。

> 大华小华皆削成，东溪西溪夹镜明。仙人鹤背忽飞去，天风下来闻玉笙。④

全程陪伴的华阴知县董盛祚也对郭宗昌心向往之。据《华阴县志》记载，

① (明)郭宗昌：《金石史》，《丛书集成新编》，台北：新文丰出版股份有限公司，1986年。
② (清)王士祯撰：《陇蜀余闻》，见《陕西通志》卷六十三，《文渊阁四库全书》本。
③ 张明主编：《王士禛志》，济南：齐鲁书社，2006年，第90页。
④ (清)王士祯撰：《精华录》卷十，《文渊阁四库全书》本。

董盛祚于康熙二十六年(1687)至康熙四十一年(1702),任华阴县令。① 在康熙三十七年(1698)十一月辛未朔,康熙驻跸宁远州,户部议覆刑部尚书傅拉塔、张鹏翮等上疏查陕西长安、永寿、华阴三县仓米亏空一案。"华阴县知县董盛祚经收已完米麦,亦限三个月内运入省城永丰等仓;其未完米石已越七年,应交该督抚委道员督催,限本年十二月终照数全完。如违此限,该督抚即将董盛祚革职拿问,严审治罪,应如所奏。从之"。② 董盛祚任华阴令十五年之久,对于地方文化事业十分重视,如其曾捐俸展拓竹林寺(清初,高僧发光讲经于此,其徒万澈继之)寺基,修建庙宇僧舍,并置地二十余亩,属庙宇所有,迄后又有觉禄、觉真和尚相继缮治,遂使之成为一时名刹。③

康熙二十七年(1688),董盛祚在就任华阴令翌年,就将郭宗昌隶书碑刻保存于华岳庙中,使之与《述圣碑》《精享碑》并列。这件碑刻是郭宗昌以八分书李攀龙《华山记》,然后亲自镌刻于石幢,并计划安置于华山顶上白帝宫中,终因社会纷乱而未果,后被刘泽溥立于沚园。董盛祚并作楷书跋语刻其后,至今犹存于华岳庙中。

> 右记为历下李公作世习见之分隶,刻石则始咸林郭宛委征君也。书既结体入微,与曹全碑神似,镌复精好,所谓星流电转,□逾植发,殆能□之相传,其所自琢,将植之白帝宫,以抢攘未果。余询之,华人云:征君好古淹博,萧然高寄,独酷嗜金石古文,考其源流,区别真赝,所鉴定藏之家者比欧赵。生平精书法,尤好作八分□,酣汉隶,心摹手追,备臻其妙。识者以倡,明复古与修武起衰同功,是可□也。久之,石失所在,亳州刺史刘公润生觅得之,辇致沚园,园即征君旧徜徉地也。余摄篆咸林,因与刘公之子孝廉元敬游过其园,仿佛遗概徘徊不能去。摩娑此石,商榷位置,宜□述圣、精享诸珉并时。庶几可永其传。遂载移诸岳庙中树焉。元敬慨然曰次山作《中兴颂》,清臣为之书,永升序《集古录》,君谟为之书。书诚可托以久,倘处非其地,安所得不朽乎!征君往矣,畴昔之爱玩盘桓者,物与地皆久非所有,而此石独存,且不载姓名,阙于后,意必有所待。

① 《华阴县志》编纂委员会编:《华阴县志》,北京:作家出版社,1995年,第408页。
② 《圣祖仁皇帝实录》卷一百九十一,《文渊阁四库全书》本。
③ 韩理洲主编:《华山志》,西安:三秦出版社,2005年,第233页。

不逢明府,其何能全。余曰:"物之神也,未易磨灭,固将藉名山而传。且征君志也,余何庸焉?"因识岁月于此。

皇清康熙二十有七年岁在戊辰季冬吉旦,华阴令燕山董盛祚题。①

董盛祚盛赞郭宗昌书法,并记载当地人对于郭宗昌的高度评价,称郭宗昌所书碑为"神物",可见其对于郭宗昌的尊崇,以及郭宗昌在关中持久的人格魅力。

但四库馆臣却以"迂僻好异之士"来评价郭宗昌。这个评价缘于郭宗昌筑亭。白崖湖上的沚园是郭宗昌经常流连忘返的地方,他曾经在园中精心构筑一小亭,柱础墄碣皆有款识、铭赞,并且亲手书写、摹刻,精益求精,前后共用了三十年,最终还是没有建造成功。《四库全书总目提要》再举其论《石鼓文》《峄山碑》两条,说明其"好异""乖僻"的个性特征,及援引"疏舛",称其"好为大言,冀以骇俗,则明季山人谲诞取名之惯技,置之不问可矣"。②

四库馆臣对郭宗昌其人的评价并不高,甚至有不屑一顾的意味。这其实缘于乾嘉学者与明末文士价值观念的不同。四库馆臣对清初一些好古求奇的金石家往往以"好事"来评价,如在《来斋金石考》中评价林侗"好事"。

喜录金石之文,尝游长安,求得汉甘泉宫瓦于淳化山中,又携拓工历唐昭陵陪葬地,得英公李𪟝以下十有六碑,当时称其好事。

朱彝尊《甘泉汉瓦歌为侯官林侗赋》中则称其"耽奇"。

侗也耽奇莫与并,手拓硬黄墨一挺。装池作册索客题,重之不异焦山鼎……侗兮侗兮真好事,殿阙遗墟靡不至。短衣匹马寻昭陵,陪葬诸臣表衔位。③

王士祯《甘泉宫长生瓦歌为林吉人作并寄同人》中称其"好古"。

① 张江涛编著:《华山碑石》,西安:三秦出版社,1995年,第328页。
② 四库馆臣在《金石史》提要中这样评价郭宗昌:"平生喜谈金石之文,所居沚园在白崖湖上,常构一亭,柱础墄塌(注:'塌'应为'碣')皆有款识铭赞,手书,自刻之,凡三十年而迄不成。盖迂僻好异之士也。"
③ (清)朱彝尊撰:《曝书亭集》卷十八,《文渊阁四库全书》本。

林生好古极幽赜,短衣匹马空山中。①

朱书(1654—1707,字字绿,号杜溪,安徽宿松人)则记载了世人以"迂者"视林侗。

> 凡远游必携良工、楮墨以从,亲为摹拓。其披榛缒险,盖有田夫、牧竖所不能至之境,而奋往不顾者。及归箧笥,即手为装潢,护以名木,又若宝玉不足为贵,轩冕不足为荣,而惟此之珍惜焉。世之人逐逐焉,各徇其所求,未有不以为迂者矣。②

"迂"与"好事",在很多场合专指那些爱好金石古物的人士。张彦远《历代名画记》记载:

> 昔桓玄爱重图画,每示宾客。客有非好事者,正餐寒具(按寒具即今之环饼,以酥油煮之,遂污物也),以手捉书画,大点污,玄惋惜移时,自后每出法书,辄令洗手。③

"非好事者"则不懂得珍惜法书字画,所以才会用刚吃过油炸食品的手去摸古字画,桓玄因而立下看法书之前必洗手的规矩,桓玄可谓真正的"好事者"。

桓玄"好事"传为文坛雅事,故郭宗昌天启元年(1621)正月十五日在《华山碑》后的题跋中录入:"桓玄以图书视宾客,有非好事者,正食寒具,大点污。玄惋惜移时。"

和桓玄同样可谓"好事家"的还有米芾。郭宗昌题跋称:

> 米南宫《洗手帖》略云:"每得一书装讫入奁,印以米氏秘玩印。阅法:二案相比,濯手亲展。视客,客凭几细阅,余趋走于前。客曰'卷',即卷;客曰'舒',即舒。客据案甚尊,余执事甚卑。舍侁执卑者,心欲不以手衣振拂之耳。"④

① (清)王士禛撰:《精华录》卷四,《文渊阁四库全书》本。
② (清)朱书撰,蔡昌荣、石钟扬点校:《朱书集》,合肥:黄山书社,1994年,第82页。
③ (唐)张彦远:《历代名画记》,卢辅圣主编:《中国书画全书》(1),上海:上海书画出版社,2009年,第119页。
④ 这段文字见张彦远《历代名画记》,文字略有出入:"米元章《洗手帖》有云:每得一书,背讫入奁,印以'米氏秘玩'书印。阅书之法:二案相比,某濯手亲取,展以示客,客拱而凭几案,从容细阅,某趋走于其前。客曰展,某展;客曰卷,某卷。客据案甚尊,某执事甚卑。舍侁执卑者,止不欲以手衣振拂之耳。"

郭宗昌可谓继桓玄、米芾之后的又一大"好事家"。梁尔升(君旭)于天启三年(1623)题跋中,直接称郭宗昌为关中"好事家"第一。

> 秦碑均已赝物,生平独怀慕汉隶。曩从朱仲宗家,览汉多帖,时共朱长生,朱子斗叹嗟为毋可企及。既入华下,同王季安跻墨庄楼,东云驹、云雏尽发藏汉唐名迹,搜探一日,击案飞舞,谓厌饫此生已。后见郭允伯,相与驰心千古,接形神外,谈出商彝二法物,对峙几上,渊然烂然;出铜玉印章数百,龟蛇一群,逶迤背向;自撰《印史》几帙,精微不可言;最后出郭香察隶《华岳碑》,古妍雅秀,体制环伟,如沐雨新枝,愈抱愈灵,无痕迹足测,嚼杯赏识,惟恐违之。昔人谓金石不可磨灭,毋乃言是。其侍史之装制,更为绝伦。关中好事家,总莫逾之。

梁尔升与郭宗昌同为社友,与朱仲宗、朱长生、朱子斗、王季安、东云驹、东云雏等人经常一起观摩汉唐名迹。而郭宗昌收藏汉印既多又美,加上撰述精微,装裱绝伦,在"好事家"中,关中无人可以超过他。

郭宗昌对于自己的"好事"行径很得意。《华山碑》后天启元年(1621)正月十五日题跋称:

> 余藏金石古文虽不及永叔、明诚之富,至于癖结膏肓自谓过之。得辄考阅裁定,即命装潢。时与家僮杂作函而藏之,视藏镪者同是一累而闲适殊矣。

郭宗昌自叙好古之癖,"癖结膏肓",甚至超过欧阳修和赵明诚。对于收获的金石古文,认真考订之后,马上付诸装潢,而且亲自与家僮一道劳作。郭宗昌有两个精通装裱的家童,一名史明,一名凌偃。王季安收藏的《集王圣教序》和《古诗十九首》,就是郭宗昌"特命家童凌偃,依松谈阁制式装潢成帙,归之季安"。①

郭宗昌《华山碑》的装裱时间,当在天启元年。翁方纲考证"其家僮惠灵偃、史明二人者善装潢,于天启四年(1624)重装"。翁方纲误将天启元年写成

① 郭宗昌跋:《唐怀仁集王逸少书圣教序》,见《金石史》卷一,《丛书集成新编》,台北:新文丰出版股份有限公司,1986年。

天启四年,乃失察。因为按照郭宗昌的习惯是"得辄考阅裁定,即命装潢"。郭宗昌从东肇商处得到《华山碑》后的题跋时间为天启元年,则其装裱时间也应当在此年。而且按照常理,也无四年之内对《华山碑》重复装裱两次的可能。

"好事"的行径,在后世旁观者眼中,不无揶揄之意,而在亲密朋友的心里,却是多了一份爱惜和赞赏。

(2)从《华山碑》看郭宗昌崇尚古雅的汉隶观念。郭宗昌崇尚古雅的隶书观念,集中表现在《金石史》中。

据《金石史》王弘撰序言、《续华州志》卷三、王士禛《陇蜀余闻》①等记载,郭宗昌的著作除《金石史》外,尚有《松谈阁稿》《涉园杂著》《二戎记》《笔史》《园藏六斋疏》《松谈阁印史》等。但这些著作在其生前均未出版,郭宗昌卒后,刘泽溥在其家中问询遗书,除《金石史》外,其余尚存。然而,对后世影响最大的则是《金石史》。

关于《金石史》的流传过程,据刘泽溥序:

> 辛卯(1651)仲冬,余别入都。壬辰(1652)初夏,闻先生殁,痛哭数日夜,归吊于家,哭于墓,即问遗书。其家小阮能藏之,惟《金石史》亡矣,益深于恸。甲午又入都,从民部张尔唯饮,言及《金石史》之亡也,而张公曰:"吾能存之。"亟观之,乃习见本也。嘻,是生胤伯也!且喜且悲。八月八日手录,二十八功竟。人亡业显,不朽在是。读是书者,毋谓是书足以尽胤伯,即余之序是书,亦不能极言胤伯,而是书亦可以知胤伯矣。甲午十月十一日序。

郭宗昌卒于顺治九年,即1652年。是序作于清顺治十一年甲午(1654),是年八月,刘泽溥在京师张尔唯处得到《金石史》流传本(习见本),悲喜交集,乃亲手抄录,历时二十天,抄毕。

康熙二年(1663),据李慈铭《越缦堂读书记》:"至康熙二年,其友王无异

① 王士禛《陇蜀余闻》:"郭宗昌,字胤伯,华州人。辟沚园白崖湖上,池介二华之间,造一舟居之,曰'斋舫',自谓'一水盈盈,与世都绝;磊落崎嵌,任公独往。'又有别业在郑南,即杜子美西溪,与其友王承之、东肇商为南趾社,著《园藏六斋疏》《二戎记》诸书。赵忠毅、陈征君序之,以为似先秦古策《周官考工记》、远公《宗雷八关斋文》也。又著《金石史》。"见《陕西通志》卷六十三,《文渊阁四库全书》本。

安撰始刻是书于金陵。"①且王弘撰很可能是在周亮工的帮助下,在扬州出版了郭宗昌撰写的《金石史》。②

《金石史》共两卷,上卷起周迄隋,下卷为唐碑,书中所载碑刻只有五十余种,虽然仅及赵崡《石墨镌华》的五分之一,但是识见远超赵崡。李慈铭《越缦堂读书记》指出,赵、郭二书"皆考证精详,足继赵德甫《金石录》而起",缘于两人"隶籍关中,故多见古刻",但郭宗昌的见识、文笔均高于赵崡。

> 所收仅五十三碑,《四库书目》谓其好持高论,故所录仅此。然嗣伯识见实出子函之上,文笔亦较简古。……盖郭氏论古,皆能自出手眼,不似赵氏拘守王元美、都元敬两家之言。③

李慈铭指出赵崡撰《石墨镌华》拘守王世贞、都穆两家之言,可谓一针见血。四库馆臣称郭宗昌与赵崡"均以论书为主,不甚考究史事,无足为怪"。赵、郭之后,以品评书法为宗旨的金石著作,在清代不绝如缕。如李光映著《观妙斋金石文考略》十六卷,"盖诸书(指宋代欧阳修、赵明诚、洪适、娄机等人的金石学著作)以考证史事为长,而是书则以品评书迹为主,故于汉隶则宗郑簠之评,于唐碑则取赵崡之论,虽同一著录,而著书之宗旨则固区以别矣"。④但郭宗昌书法观念的进步性、鲜明性显然远超赵崡。故四库馆臣称其"论《衡岳碑》《比干墓》《铜盘铭》《季札碑》《天发神谶碑》《碧落碑》诸条,皆灼指其伪,颇为近理","固不尽废宗昌说"。

《金石史》中讨论的汉碑共十种,⑤通观这些汉碑题跋,既有考证,也有议论;既富理性分析,也能直抒胸臆。从文体上看,题跋更像是一篇篇精致的小品文。郭宗昌的隶书审美观念,即集中体现在这些题跋中。这些品评反映了郭宗昌对汉隶极度褒奖的态度。而郭宗昌在《金石史》中体现的汉隶观,恰恰

① (清)李慈铭著,由云龙辑:《越缦堂读书记》,上海:上海书店出版社,2000年,第568~569页。
② 王弘撰在一封写给周亮工的信中,提到该书的出版计划。详见赵俪生:《顾亭林与王山史》,济南:齐鲁书社,1986年,第147~149页。
③ (清)李慈铭著,由云龙辑:《越缦堂读书记》,上海:上海书店出版社,2000年,第568~569页。
④ (清)纪昀等:《四库全书总目提要》,石家庄:河北人民出版社,2000年。
⑤ 这十块汉碑具体是:《汉韩明府叔节修孔庙礼器碑》《汉鲁相史晨时供祀孔子庙碑》《汉鲁相史伯时供祀孔子庙后碑》《汉鲁相乙瑛置孔子庙卒史碑》《汉华山碑》《汉景君铭》《汉司隶校尉鲁忠惠峻碑》《汉曹景完碑》《汉太山都尉孔宙碑》《汉孔季将碑阴》。

可以看出其对汉隶笔法的觉醒。

赵崡在《石墨镌华》中提到万历年间出土的《曹全碑》,无疑给当时好古之士打了一针兴奋剂。在此碑出土之前,当时一些好古之人推崇汉碑,尤其是托名蔡邕所书的碑,即便是屡经翻刻,也视若珍宝。如孙鑛(1543—1613,字文融,号月峰、湖上散人,余姚人)推崇《夏承碑》,虽经多次翻刻,"然字形不失,出篆入真,与汉他隶又稍别,奇古遒逸,绝有势。汉隶妙迹,赖此犹存仿佛。"孙鑛自谓"不解隶法",看到《劝进表》则把玩不能释手,认为明皇《泰山铭》何可伦? 惟《夏承碑》堪伯仲。① 孙鑛和王世贞一样确实不懂汉隶笔法。

周亮工在一封与倪师留谈汉印章的信中涉及对汉隶的看法。

> 仆每言天地间有绝异事,汉隶至唐已卑弱,至宋、元而汉隶绝矣。明文衡山诸君稍振之,然方板可厌,何尝梦见汉人一笔。《郃阳碑》近今始出,人因《郃阳》而知崇重《礼器》,是天留汉隶一线,至今日始显也。②

孙鑛"汉隶妙迹,赖此犹存仿佛"是聊胜于无的安慰,因为托名蔡邕的《夏承碑》毕竟仅是翻刻本;而其后的周亮工称《曹全碑》为"天留汉隶一线",可见其对于这块汉碑的一往情深。并说时人因《曹全碑》而知崇重《礼器碑》,可知《礼器碑》在当时人们心目中的重要地位。郭宗昌就极为推崇《礼器碑》,尊其为汉隶第一。

郭宗昌收藏有《曹全碑》的初拓本,对于《曹全碑》的评价也很高,并与《礼器碑》作了比较。在《曹景完碑》后跋语:

> 碑万历间始出于郃阳,此方出最初拓也,止一"因"字半阙,其余锋铓铦利,不损丝发。因见汉人不独攻玉之妙,浑然天成,琢字亦毫无刀痕。以余生平所见汉隶,当以孔庙《礼器碑》为第一,神奇浑璞,譬之诗,则西京;此则丰赡高华,建安诸子。比之书,《礼器》则《季直表》,此则《兰亭叙》。自髯圣一评,谓钟"古而不今,长而逾制,心慕手追,惟逸少一人。"王遂踞钟上。余目不识书,自谓颇窥汉人三昧。

① (明)孙鑛撰:《书画跋跋》,《文渊阁四库全书》本。
② (清)周亮工撰:《赖古堂集》卷二十,上海:上海古籍出版社,1979年,第787页。

弇州识洞千古,以方整瘦劲寡情为汉法,是柳诚悬辈可尽晋法也。碑阴自伯祺正孝才五十二人,外五人名字不备,当是书石时阙略,非剥蚀也。书法简质,草草不经意,又别为一体。益知汉人结体命意,错综变化,不衫不履,非后人可及。

这段跋语可以从三个方面进行解读:第一,郭宗昌赞赏《曹全碑》;第二,《礼器碑》与《曹全碑》之比较;第三,关于"汉法"的辨析。

郭宗昌赞赏《曹全碑》有三点:其一,因其出土不久,又是初拓,故碑字完整,笔画清晰;其二,刻工精妙,浑然天成,不带雕琢刀刻的痕迹,能够保留书写的笔法;其三,碑阳与碑阴书不同体,可见汉隶风格之多变。

即便如此,郭宗昌认为《曹全碑》在汉隶中尚不能排在第一,排在第一的应是《礼器碑》。在郭宗昌眼里,《礼器碑》与《曹全碑》相比,如诗歌史上西汉古诗与建安诗歌相比,一"神奇浑璞",一"丰赡高华";如书法史上钟繇的《季直表》与王羲之的《兰亭序》相比,钟繇书法本高于王羲之,但是因为唐太宗的偏爱,而使王羲之位居钟繇之上。郭宗昌推举《礼器碑》为汉隶第一,屡见题跋中。在《汉景君铭》后跋语称:

> 余藏汉碑数种,后之所收不可知。据吾目睹,当以《韩敕修礼器碑》为第一,尝评其用笔结体元妙入微,当得之神功,弗由人造。①

在《汉礼器碑》后的跋语云:

> 汉《韩明府修孔子庙器碑》,才剥蚀十一字。存者犹有锋锷,文殊高古,尚可读。岂神物固有鬼神呵护耶?其字画之妙,非笔非手,古雅无前,若得之神功,弗由人造,所谓"星流电转,纤逾植发",尚未足形容也。汉诸碑结体命意皆可仿佛,独此碑如河汉,可望不可即也。

郭宗昌推崇《礼器碑》,是因为其文体之"高古",书法之"古雅",在这两段题跋中,郭宗昌均称《礼器碑》字画之妙为"得之神功,弗由人造"。这是对《礼器碑》最高的赞美。其至超越《隶势》所定的审美标准,从"用笔"和"结体"两个方面看,有可意会而不能言传之妙。

① (明)郭宗昌跋:《汉景君铭》,见《金石史》,《丛书集成新编》,台北:新文丰出版股份有限公司,1986年。

郭宗昌以《礼器碑》为汉隶中的最高典范,这与王世贞推崇《受禅碑》《劝进表》二碑大相径庭。因而,郭宗昌对于王世贞的观点也多有校正。比如,他认为王世贞以"方整瘦劲寡情"作为汉法的标准是不妥的,因为按此标准,柳公权的书法就可以涵盖魏晋笔法了。另如,在《汉景君铭》后跋语称:"王元美赏鉴前无古人,亦云隶法古雅。然当其时,正以未雅耳。《孔庙碑》结体古逸,兼有分法,反谓非其至者,皆所未解。"

王世贞尽管屡屡自称洞见汉隶笔法,其实是误以魏晋笔法为汉法,对于汉隶笔法依然处于蒙昧状态。自郭宗昌始,将汉隶与魏隶严格区分开来。郭宗昌评《魏劝进碑》:"《劝进表》或谓是钟繇书,又谓梁鹄书,皆未有据,视《封孔羡碑》虽无其矫饰屈强,亦无汉人雍雍超逸古雅之致,阿瞒才弋汉鼎,书法顿分时代。人概以汉隶目之,谬矣。"《魏封孔羡祀孔子碑》又云:"书法方削寡情,矫强未适,视汉隶雍穆之度,不啻千里。"王弘撰也指出王世贞判断标尺的失误,跋《魏劝进碑》亦云:"王弇州以方整寡情为汉法,予谓正魏法耳。"这是和郭宗昌观点相一致的。

对于汉隶之美,郭宗昌喜欢用"古雅""古逸"等词汇。如在《汉鲁相乙瑛置孔子庙卒史碑》后跋语,既感慨赵戒不是真正的崇圣之人,又赞其文复尔雅,简质可读,书法则"益高古超逸"。《汉司隶校尉鲁忠惠峻碑》:"分法峭峻古雅,第小开魏人堂室,然自是汉格。郑樵氏谓出蔡中郎,何据?明诚疑之,固是。"并不迷信蔡邕。《汉鲁相史伯时供祀孔子庙碑》后跋语既感慨鲁相史晨当汉末季,犹能上书享祀孔子,至空府竭寺,咸来观礼,合九百七十人之盛况,又赞其书法"分法复雅超逸,可为百代模楷,亦非后世可及"。

郭宗昌不仅严格区分了汉隶与魏晋隶书,而且对于同是汉代的隶书,也作了清晰的区分。如《汉景君铭》。

> 非当时名手,第小具一种拙朴之意,且有八分遗则,自是时代使然,亦不为佳也。今人不习古,反谓一出古人,色色皆佳,了无轩轾。不知三代彝器,古雅奇绝,千载无匹;而野铸鼎彝,非不古色苍然,而花文(注:"文"应为"纹")款识,粗卤不足观者多矣。矧汉代乎?①

① (明)郭宗昌:《金石史》卷上,《丛书集成新编》,台北:新文丰出版股份有限公司,1986年。

从跋语中知道,郭宗昌并不盲目推崇凡古皆好,这正说明他对于究竟什么是汉隶笔法有着十分清醒的认识。

郭宗昌"深于分法",不仅表现在其创作实践和对于汉隶笔法的洞晓上,还表现在其鲜明的史学观念上。郭宗昌在《金石史》中把隶书的发展分为"汉隶—魏隶—六朝隶—唐隶"四个阶段,汉代书法"高古超逸,魏才代汉,便不能无小变,六朝极矣,极之而复,故唐为近古"。在郭宗昌看来,魏隶开始变汉法,以后每况愈下,至六朝隶书,则汉法几乎丧失殆尽,而唐隶是对汉隶的复兴。

我们可以把他对于《华山碑》及《后周华岳碑》的评价作一比较,一则是不遗余力地弘扬汉法,一则是对六朝汉隶古法丧失殆尽的批判。

郭宗昌《西岳华山庙碑》后跋语:

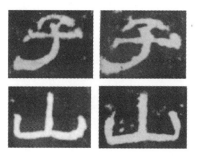

图1-20 《华山碑》中的"山"与"子"字

新丰郭香察书《西岳华山庙碑》,其结体运意,乃是汉隶之壮伟者。割篆未会,时或肉胜,一古一今,遂为隋唐作俑。如"山""子"诸字(图1-20)是也。余家华下近百年,前有客访其石,已毁,此拓独岿然,如鲁灵光,并岳色同来,映发几席。残阙仅百二十余字,存者,锋芒铦利如新,拱璧驷马,云何可尚。碑建于延熹,而谓以莽制,东京无二名,察书者,监书也。夫莽,汉贼也。当莽世,已欲啖其肉、潴其宫不顾,安有世祖正位二百年,尚尊莽制不衰耶?按莽孙宗坐罪死。莽曰:"宗本名会宗,以制作去二名,今复名会宗。"是当莽世,亦自有二名也。况即往牒一按二名,不可胜纪。则瞽说无据,可笑也。《集古录》谓集灵宫不见他书,惟载此碑。董迪、黄伯思广引诸书,驳之加详。夫以永叔盖代之学,缺漏如此,诚为可议。然何关名义也?则余于此乌容以无辩。此拓旧藏墨庄楼,云驹举以归余。云驹博雅能诗,善汉分法,于余独有臭味之雅,余之宝此,又不独以物也。天启元年上元后四日试笔偶书。宛委山人郭宗昌胤伯。

此跋书于天启元年(1621)上元后四日,即正月十九日。郭宗昌收藏的《华山碑》得自东肇商。东肇商,字云驹,华州人。在天启元年之前,东肇商将

《华山碑》拓本举以相赠郭宗昌,直至顺治九年(1652)年郭氏殁后归于王弘撰,《华山碑》留存在郭宗昌手中,至少三十年。郭宗昌在这段题跋中提及了《华山碑》的书人、书法评价,以及此碑由来等。

第一,在书人问题上,郭宗昌没有像赵崡那样观点模糊,首鼠两端,而是干脆明确地指出,乃"郭香察"所书(后有人干脆称之为"香察碑")。对于洪适"察书"说不同意,批判东汉无二名的错谬,原因有二:一是东汉不当遵循王莽旧制;二是王莽时即有二名实例。至于宋代针对欧阳修的种种历史考究,郭宗昌实在提不起多少兴趣,故不予评论。

第二,郭宗昌的兴趣点在于书法。对于《华山碑》的书法评价,有三点值得注意:一是《华山碑》的书法风格是"壮伟",郭宗昌着眼于其结体运意;二是从书体演变看,《华山碑》篆意尚浓,并开启了隋唐书法之源;三是《华山碑》残缺不多,且"锋芒铦利如新",笔画清晰,足以取法。在郭宗昌眼里,《华山碑》书法具有"壮伟""时或肉胜"的特征,与唐隶尚肥有几分相似,所以他认为此碑为"隋唐作俑"。

第三,郭宗昌津津乐道的是与东肇商之间的深厚友谊。称东肇商(云驹)"博雅能诗,善汉分法,于余独有臭味之雅",可见,此时的关中,追求汉隶笔法的绝非郭宗昌一人。不过,由于东肇商等人没有具体的作品传世,其隶书面目究竟如何,则无从得知。

郭宗昌《后周华岳碑》题跋:

> 余尝过金天祠,辄纵观前代碑版。汉碑无一存者,独《后周华岳碑》,如《鲁灵光》,岿然古栢下。余手摩其文,制作精雅,洞达若鉴,为万纽于瑾文,赵文渊隶书。于瑾尝著碑颂数十万言,此文殊无可观。文渊为周书学博士,书迹雅为当时所重。宇文泰时,命刊定六体,至江陵书《景福寺碑》,梁主称之。又以题榜功,增封邑除郡守,不可谓不遇也。而碑字尽偭古法,浅陋鄙野,一见欲呕,而名动一时,何耶?窦臮《述书赋》云:"文深孝逸,独慕前踪。至师子敬,如欲登龙。有宋、齐之面貌,无孔、薄之心胸。"臮避唐讳,故"文渊"作"文深"。当时谓"文深师右军,孝逸师大令"。平梁后,王褒入国,举朝贵胄皆师褒,独两人负二王法。二王不作古隶,文渊岂独工行草楷,则固不闲于分法耶?江式《论书法》云:皇魏承百王之季,绍五运之

绪,世易风移,文字改变,篆形谬错,隶体失真。俗学鄙习,复加虚造,以意为疑,炫惑于时。此论其形象、会意耳,况结体乎?乃知唐隶虽涉丰艳,结体犹为复古。然文渊隶体,险俗不入格,岂所谓俗学鄙习,炫惑于时者耶?呜呼,作者不赏,赏者不作,殊为恨恨。余故表而出之,示耳食者。

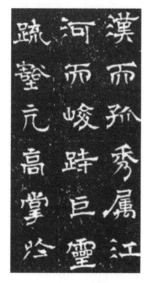

图1-21 赵文渊《后周华岳碑》

《后周华岳碑》(图1-21),亦称《华岳颂》。北周天和二年(567)十月十日刻,在陕西华阴西岳庙。万纽于谨撰文,赵文渊书,两人均为当时著名的文人与书家。全碑没有一字磨损,乃魏碑中最完整的代表作。但郭宗昌对此碑书法大不以为然,甚至是严加鞭挞:石碑"制作精雅,洞达若鉴",但"碑字尽佴古法,浅陋鄙野,一见欲呕","篆形谬错,隶体失真","文渊隶体,险俗不入格"。他认为赵文渊的隶书违背古法,这里的"古法"指的就是汉隶。

受郭宗昌观点的影响,清代欧阳辅《集古求真》也谓此碑"书法丑怪,而浪得虚名"。①

而杨守敬在北碑大热的背景下,建议换个角度,从楷书的角度进行审美评价,则会有别样的感受:"文渊在周甚有书名。是碑,前人嗤为恶札,为分书罪人。余谓以分书论之,诚不佳,若以其意作真书,殊峭拔。分楷本属一气,而亦有不同处也。余所见北周人书,有魏人之寒瘦,无其雄奇宕逸之致,不及北齐人之善变,故所录止此。"②杨守敬跋《涿鹿寺雷音洞佛经》则直接指斥其书为不懂隶法者所为:"按唐元和间,刘济《石经记》言,洞中石经,刻自北齐,兹附于此。余所藏数百纸,中有《华严经》《莲花经》,未细校也。书法亦清劲,惟间带隶体,反觉可厌。何者?用笔纯无隶意,忽以一二波画袭其面貌,适增其丑耳。"

① (清)欧阳辅编:《集古求真》,《石刻史料新编》第1辑第11册,台北:新文丰出版公司,1977年。
② 谢承仁主编:《杨守敬集》第八册,武汉:湖北人民出版社、湖北教育出版社,1997年,第563页。

我们看到，在北周、北齐刻石书法中出现的这些非隶非楷书体，其实正是复古思潮在书法中的反映。北朝刻石发展大概经历三个阶段，"在北魏楷书进入高潮之后，又出现了楷隶交混甚至掺入古文字的复古思潮"。《后周华岳碑》看似失败的矫饰尝试透露的是复古意识，其余波一直影响到隋唐一些碑刻，如欧阳询的《房彦谦碑》（图1-22）。①

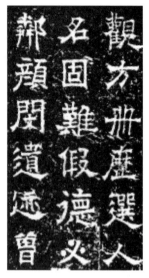

图1-22　欧阳询《房彦谦碑》

顺治六年（1649），王铎（1592—1652）在其亲家翁王文荪收藏的另一《华山碑》拓本（长垣本）上，也留有两处题跋。其一曰："隶法中之庄、列、申、韩，玄远精刻，在《受禅》诸家之上。"其二曰："观此知元常、右军书不失古法。"王铎此处所说钟繇、王羲之书法，当指二人的楷书；"古法"，当指汉隶笔意。钟、王楷书含有汉隶笔法的特质，《华山碑》就是一个很好的印证。王铎评价此碑"在《受禅碑》诸家之上"，也已经和王世贞等人推崇方整隶书，处处以《受禅碑》为标尺的观点大相径庭。

郭宗昌最得意的隶书作品，当是其八分书《华山记》。据孙国敉批注于亦正《天下金石志》云："国朝碑帖，凡在西北方者汇此。"其中著录郭宗昌八分书《李于鳞游华山记》。李攀龙，字于鳞，亦为明中期七子领袖，有"汉代两司马，吾代一攀龙"之美誉，《华山记》被称为传世美文。② 王弘撰曾为《华山记》作注。③ 郭宗昌以八分书《华山记》后亲自镌刻于石幢，本计划安置于华山顶上白帝宫中，终因社会纷乱而未果，后来刘泽溥将它立于沚园，清康熙二十七年（1688），华阴县令董盛祚将其移至华岳庙中，使之与《述圣碑》《精享碑》并列，并称为神物，可见董盛祚对于郭宗昌书法的尊崇。

① 见黄惇：《秦汉魏晋南北朝书法史》，南京：江苏美术出版社，2009年，第330、336页。
② 孙鑛《书画跋跋》跋《王安道游华山图》："华山奇迹，赖昌黎乃显，近日于鳞一记，状写入神，足与三峰同不朽矣。"《文渊阁四库全书》本。
③ 王弘撰有《题自注华山记稿》，见《砥斋集》卷一，清康熙十四年刻本，《续修四库全书》集部第1404册，上海：上海古籍出版社，1996年。

郭宗昌留存后世的隶书作品，目前可见的有郭宗昌为郭世元《石刻郭忠恕临王维辋川图》墨拓本题引首"辋川真迹"隶书（图1-23）。这是万历四十五年（1617），由陕西蓝田知县沈国华①主持的一件文化盛事，由画家郭世元（字漱六）②借来复家藏宋郭忠恕临本，钩摹刻于石上，郭宗昌隶书题首。紧挨郭宗昌引首的，是沈国华跋语，③来复《镌辋川图跋》对此事也作了详细叙述。④

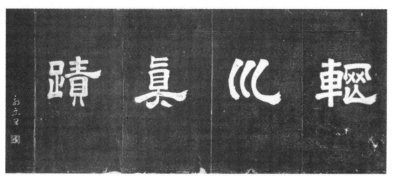

图1-23　郭宗昌隶书题郭世元《石刻郭忠恕临王维辋川图》墨拓本引首

①　据《山西通志》卷一百三十七："沈国华，潞安人，万历丁酉（1597）举人，任蓝田知县。精明果决，听断如流，公事暇，延儒生论文，立会文馆，躬诣会所，课之。馔具皆出俸资。尝摹王摩诘辋川图勒于石，沈郁秀润，赏鉴家亟称焉。后升宁海知州。"《文渊阁四库全书》本。

②　据《山西通志》卷一百六十一："郭世元，潞安人，书画胥绝。沈平度令蓝田，延世元临摩诘辋川图，云林山水、台榭人物，毫发丝缕，备极工巧。晚年宗巨然，泼墨更为苍润，识者竞珍赏之。书抚圣教、黄庭，才思亦敏，有遗赋百二十篇。"《文渊阁四库全书》本。另据王铎《拟山园选集》卷二十九《郭漱六文集序》："漱六长治恩选，好古文词，无妄言，事兄悌，不求利。作赋二百有余篇，善书画，尝从予登耘斗诸山，痛饮巉削，合沓高偃，星躔月夜，与予居，累有经天下之心，劝之仕不仕也，亦不为子营田产。……以兵事分袂苏门山下。闻绵上从朱擢秀游，予游洞庭，及唐栖、五湖，探秦望，吊禹穴，无尽孤愤，恨不与漱六共之。"转引自张升编著：《王铎年谱》，上海：上海书画出版社，2007年，第135页。

③　沈国华跋语，兹录于下："唐王右丞摩诘辋川图，海内想羡久矣，然鲜观善本。癸丑冬，余承乏来蓝田，索图而观，庚粗恶舛，盖与山川真景绝不相肖，私衷讶之。闻右丞真本在江南阀阅家，不可复得，蓝刻乃谬以丞《与薛无隐四景图》为《辋川》，无惑乎与真景不相肖也。丙辰，藩台安阜周鹤峋先生命华订正之。华不敏，谋赤池阳民部来阳伯公，因得其家藏宋郭忠恕临右丞真迹善本。余捧玩不啻拱璧，即走聘余乡友人郭漱六氏摹诸石，须眉毫发，颇得忠恕之神，旧刻可覆瓿矣。鹤峋先生，文章钜公，嘉意古悯。阳伯公，博雅君子，与人为善，出稀世之宝，而与寰宇共之。忠恕家漱六氏，不远千里，工成厥事。于戏，美人星聚，神物剑后，讵偶然哉？明万历丁巳（1617）阳月（农历十月）既望，天堂沈国华谨识。"

④　来复，字阳伯，三原人，万历四十四年（1616）进士。来复跋语："右丞之于《辋川》，盖神情大半寄之者也。辋川之缔构，盛于一时；绘而传之者，至流布千古；而鹿苑滋岾之旧迹，率沦没于狐兔莽荻之间，莫可寻觅。关中所镌图，又拙陋不堪摩挲，往来凭吊者，有对夕阳而咨嗟尔。沈泽腴明府，以博雅通儒，来宰蓝田。政暇访其遗概，清樽高咏若与右丞揖让。已则索不佞家藏郭忠恕所绘图，邀晋人郭漱六氏摹临勒石，精巧生动，几夺忠恕，传辋川之神，令人想像右丞不可磨灭之风流。余惟绘此图者不知几十百种，而余家所藏，似善苾兹十者。不知人代几更，而至沈明府之身，始成此一段雅事。名迹、名绘、名贤、名手赏集一时，岂偶然乎？"见《陕西通志》卷九十四，《文渊阁四库全书》本。

郭世元摹勒的这幅《辋川图》石刻，在后世产生的影响巨大。而这项重大的文化工程，由郭宗昌隶书题首，足见郭宗昌隶书在关中的影响力。

从这副作品看，郭宗昌隶书并没有完全摆脱楷书的影子，其横画及折画直且硬，依然体现这一时期隶书的整体特征。然与文征明等人的隶书相比，还是有十分明显的变化。

首先郭宗昌在用笔上实现了对前人的突破，他强化了波挑，即加大了波画在行笔中提按的幅度和力度，尤其是行笔至波画末端时，发力下按后，再向外迅捷挑出，因此，波画不再显得平直呆板，而是被赋予了生动之姿，真正做到了"一波三折"。"辋川真迹"四字都突出了波画这一主笔，或正或欹，或轻或重，虽然姿态不一，但用笔如出一辙。

灵动的用笔，还表现在加强了笔画之间的呼应关系，如"川"字三画形态各异，但笔画之间意脉相连，具有行书的笔意，这和前人书写隶书时笔笔藏头护尾的用笔方法明显不同。

用笔上的这些变化，必然带来结构上的新面貌。郭宗昌隶书的结体打破了前人结字方整的习气，长短扁方，各从其宜。在结构紧密、布白匀称的同时，又强调了疏与密的对比，如"真"字结体上密下疏，"川"字结体左密右疏。这表明郭宗昌究心汉隶，确实有自己的心得体会。白谦慎研究发现，"明代中期的书法家文征明收藏古代碑拓，包括《张迁碑》。但是文征明隶书作品的笔画光洁、分明，完全没有试图捕捉残破气息的迹象"。[①] 郭宗昌隶书亦有如此特点。这里面最可贵的就是实现了郭宗昌自己提出的隶书美学思想，即"不衫不履"，纯出自然。总之，郭宗昌隶书中程式化的东西在减少，出于书写要求的美感在增加。

郭宗昌书写此题首的时间为万历四十五年（1617），此时的书法似乎还看不到取法《华山碑》的痕迹，原因有二：一是郭宗昌在《华山碑》上初次留下题跋在天启元年（1621），则很可能是从东肇商手中得到《华山碑》原拓的时间，晚于书此石刻四年；二是郭宗昌其时隶书早已成名，他推崇《礼器碑》为汉隶

① 白谦慎：《傅山的世界：十七世纪中国书法的嬗变》，北京：生活·读书·新知三联书店，2006年，第83页。

第一,先入为主,他对于《华山碑》的评价并不甚高,还谈不上取法《华山碑》。

对于郭宗昌隶书,王弘撰赞赏有加,在观赏郭宗昌所藏欧阳率更《醴泉铭》后跋:

> 至所自书分法直追汉人,不知有魏无论唐宋。王孟津尝称为"三百年第一手"。今观之益信也。①

王弘撰称其隶书直追汉人,王铎称其隶书为"三百年第一手",也就是说他的隶书在明代第一,显然已经超过文征明。"好古"之士汇集于关中一带,声气相投,众口一词盛赞郭宗昌隶书取法于汉隶笔法,王弘撰更将其比为"文起八代之衰"的韩愈;而郭宗昌爱好汉隶,并以此自诩,频频以八分面目示人。

对于郭宗昌隶书的贡献,王弘撰在《书郭胤伯藏华岳碑后》有这样的评价:"先生于书法四体各臻妙,其倡明汉隶,当与昌黎文起八代之衰同功。"②王弘撰称郭宗昌昌明汉隶功同韩愈,韩愈倡导"古文运动",郭宗昌昌明"汉隶笔法"。

(3)《华山碑》在关中的影响。17世纪,关中访碑之风渐炽,郭宗昌与王承之、东氏兄弟、赵崡等早早绝意仕途,甘于隐逸,以搜访金石为乐。郭宗昌持有《华山碑》三十余年,此碑在关中学术圈受到普遍关注,其上留下题跋的先后有刘泽溥、王涛、梁应圻、朱怀颢、朱怀玘、朱谊泙、朱谊㵽、梁尔升、来复、钱谦益、王铎、南居益、南居仁、韩霖、司马魏、孙国敉、陆启浤等人,皆一时风流人物。朱怀玘、朱谊泙、朱谊㵽等为皇家宗室,并称"青门七子"。③ 郭宗昌在《金石史》中评价"青门七子中朱怀颢、朱子斗,精研博古,千秋自命,结社青门,分余半席,苟非斯道冠盖不入故,鉴赏斯精"。南氏为簪缨世家,乃渭南历史上第一家族。南居益,字思受,号二太,万历二十九年(1601)进士,恪守儒家道德规范,综经术。南氏之学出自明王阳明心学,传至南廷铉已经五代。

① (清)王宏撰:《砥斋题跋》,见卢辅圣主编:《中国书画全书》(12),上海:上海书画出版社,2009年,第522页。
② (清)王弘撰撰:《砥斋集》卷二,清康熙十四年刻本,《续修四库全书》集部第1404册,上海:上海古籍出版社,1996年。
③ (清)王弘撰撰《山志》二集卷三,"青门七子"指伯明(惟燫)、叔融(惟烃)、士简(怀坐)、尊生(怀玘)、季凤(怀颢)、伯闻(谊㵽)、子斗(谊泙)。北京:中华书局,1999年,第226页。

王弘撰称:"吾乡学士大夫类无不谈渭上南氏之学者。""鼎甫卓荦自命,不可一世。弱冠登贤,能书,绝声色犬马之好。"①这些题跋可以从一个侧面反映郭宗昌其人其书在关中的影响力。

同时,这些题跋本身就是他们文艺思想的体现,通过细读《华山碑》后的这些跋语,可以了解他们的书学观念,以及那个时代鲜活的生活。

第一,赞郭宗昌"好古",《华山碑》乃天赐神物。

崇祯十五年(1642),致仕在家的南居益为郭宗昌收藏的《华山碑》题跋,称其"好古",称《华山碑》为"神物",郭宗昌得《华山碑》乃出于天意所赐。

> 文人好古,往往于神物有奇遇,亦天之所畀,非出人意。

司马巍为郭宗昌制《华山碑铭》:

> 书契邈焉,籀篆错掎。荧荧古神,结于华峙。天不讳灵,复遘之毁。石毁文留,锡及郭子。郭子参署,爰文击髓。古神未坠,布蔚有以。我览星云,在郭子指。郭子曰否,在兹石理。石耶文耶指耶,唯郭子尔尔。

铭语中,司马巍赞《华山碑》碑毁文存,并为郭宗昌所收藏,郭宗昌书法文章皆好,能够参透此碑之奥妙。司马巍与郭宗昌一样有嗜古之癖,也热衷于收藏印章。王铎曾经为司马巍文集写序。

来复赞"宛委嗜好奇癖"。钱谦益也赞他好古,将他与赵崡并称为"关中汲古有二士"。王铎与郭宗昌为"两世年谊",赞其"好古多学",崇祯十一年(1638),并录旧作《欲卜居华山顶,与南中幹、郭胤伯、王季安、东氏兄弟》五首以代题跋:

其一:

> 想尔华山何日到,旧曾许我莲花东,高霞不觉飞人外,一屋自然幽山中,欲跨金龙扪北斗,还吹铁笛引南鸿,白头云卧更名姓,说是

① 王弘撰:《送南鼎甫任柳州府推官序》,见《砥斋集》卷十二,清康熙十四年刻本,《续修四库全书》集部第1404册,上海:上海古籍出版社,1996年。南廷铉为礼部主客清吏司郎中,与当时文坛领袖、著名诗人王士禛是好友兼同事,王士禛因此在他的《分甘余话》里津津乐道渭南南氏的"大家衣冠之盛"。

无言炼药翁。欲游秦约薛行垭,先呈胤伯。画中记省画中山,远梦牵人何未间,散寄好诗收拾得,芙蓉时节入秦关。

其二:

太白以南路欲迷,杖藜所过草萋萋,何巅可占结榕屋,莫不泉多华岳西。

其三:

华清宫里楼不见,金粟堆边乌又飞,为语山僧纵我去,满林明日一棕衣。

其四:

秦川商岭碧氤氲。流水声中吊古痕,白发未来安顿早,莫教垂老哭高云。

其五:

山临盝屋尽欹崟,久系青岚物外心,住在世间余半世,松花潭水古烟深。

朱季凤跋则详细记载了郭宗昌"嗜古甚于餐饮"的事迹。

胤伯嗜古甚于餐饮。每出,无论远近,必以三代彝器、秦汉人书、晋唐人画数种随行李。税驾处先展一过,如不可一日无此君者。

王涛的题跋则赞物得其主。

华岳碑久为六丁摄去,讵意斯拓尚存人间,然不落伧父手,而归之允伯,供以名花,薰以异香,案头与尊卣彝鼎为伍,可谓得所托矣,吾愿髯公携此向沚园时,倘有山云冉冉来下,便可缄縢什袭,勿复使神物生睥睨也。

第二,赞郭宗昌隶书深得汉法。

郭宗昌得到《华山碑》的第三年,即天启三年(1623)正月二十日,朱季凤、朱尊生、朱子斗、朱谊汜等同观郭宗昌所藏华阴本《汉西岳华山庙碑》。朱季凤题跋:

允伯又藏郭香察书《西岳华山庙碑》，隶法之妙，已有定价。而允伯所自为跋，辞旨详核，且书法简淡，神意间旷，几与碑字相媲美，尤可赏也。

朱谊汜跋赞"允伯博雅名家，精装宝玩，而书法诸体俱臻化境，心得之趣，源委波流，有自来矣"。

韩霖(字雨公，号寓庵居士)①赞郭宗昌"秦汉手"，韩霖跋语：

泰山残碑无字，华山汉碑并无石，余欲补此两碑，如束晳补南陔诸诗，非允伯秦汉手不称也，不意典则尚在松谈阁中。允伯所藏汉碑，此为第一。

从这段跋语中，我们可以知道，韩霖也曾经留意《华山碑》，并且因为《华山碑》石的毁灭，产生了补刻此碑的念头。在韩霖看来，《华山碑》与李斯的《泰山刻石》无字残碑地位一样重要，甚至堪比儒家经典《诗经》。西晋时期，束晳(字广微)曾补出《诗经》中有目而无辞的六首诗歌，史称"补亡诗"，②引起后世极大的关注。韩霖志在补碑，但自认心有余而力不足，只有郭宗昌这样长于秦汉文字的高手才能胜任。所以当他在松谈阁看到郭宗昌收藏的《华山碑》时，很是惊喜，并称此碑在郭宗昌收藏的汉碑中应该名列第一。

陆启浤与郭宗昌同为五湖社友，他赞"郭翁参其源，众流极渊讨"，《敬题郭先生所藏华山碑》诗云：

西峰信岳尊，兹碑亦秘宝。下□三千年，云翰骋仙藻。古意结葳蕤，等若巨灵造。符采合天然，朴真见元灏。世学江河奔，篆籀诡如埽。皇穹最珍惜，风火急崩倒。杳渺二百春，苍颉匆可考。郭翁嗜窾深，感发胃庭早。帝赍先迹存，付与叶神巧。苔理涓涓全，点画豪毛好。郭翁参其源，众流极渊讨。尘海张玉壶，蕃林秀瑶草。往闻湘东人，鸟迹见遗稿。持此追古义，权舆适怀抱。刘慕匪遐寻，许询有余道。

① 韩霖，是明末率先加入天主教的士人之一。其事迹详见黄一农：《两头蛇：明末清初的第一代天主教徒》，上海：上海古籍出版社，2006年；师道刚：《明末韩霖史迹钩沉》，《山西大学学报(哲学社会科学版)》，1990年第1期；白谦慎：《傅山的友人韩霖事迹补遗》，《山西大学学报(哲学社会科学版)》，1995年第2期。

② (梁)萧统编，李善等注：《昭明文选》(卷十九)，北京：中华书局，1987年，第359～361页。

陆启浤指出，在篆隶书法衰微之时，郭宗昌能够以《华山碑》为基础上追古风，并比魏晋时期的高士刘琰、许询还要洒脱，能够在隶书的挥洒中寄托情怀，迥乎超众。

梁尔升赞"古妍雅秀、体制环伟"。孙国敉有《郭允伯先生家藏华山碑歌》，赞其临池之功。孙国敉（1584—1651），原名国光，一作国庄，字伯观，六合人，天启五年（1625）廷试贡生第一，除福建延平府学训导，七年，擢内阁中书舍人。其诗云：

> 生平金石供谈丛，华山隶古为之宗。五岳列位乃居首，三条分方刚处中。云烟奇服岂常度，紫绿仙姿宁足容。削成纯骨祗积铁，矗立跃影疑从风。汉碑不著书谁子，碑勒姓名从此始。君家香察垂典刑，直从篆籀擢肋髓。翻留上谷希鸿踪，鹅得昙䃹光研史。巨灵高掌无擘痕，玉女明星有藏美。后二千年求本支，沚园老子工临池。轻拂徐振留体气，缓按急挑寻险巇。坐卧其下定几日，瘦硬通神宁我欺。从兹神明还旧观，金题玉躞长陆离。

孙国敉认为，在其平生所见所谈的汉代石刻中，《华山碑》的隶古书法是最为杰出的，就好比五岳之中，西岳居首，险峻奇特，神姿翩翩。而汉碑著书者姓名始于此。郭香察书写的这块碑，篆籀笔法深入骨髓，为后世立下典范。从中仿佛看到王次仲羽化登仙的风姿，又好像看到王羲之写经换鹅的风采。关中一代造化钟神秀，地灵人亦杰，郭香察后继有人，郭宗昌工于临池。只见他凝神定气，举止从容，用笔时而缓按，时而急挑，奇肆险巇，动人心魄。这个碑帖金题玉躞，装潢精美，色彩斑斓。

孙国敉的隶书审美观点来自成公绥和杜甫，强调的是峻拔和瘦硬。

第三，赞东肇商与郭宗昌之间的友谊。南居益为郭宗昌收藏的《华山碑》题跋，谓"天地间何可一日无此辈人"。

> 余少日尝学摹汉隶。念此碑久化乌有，欲觅一纸不可得，乃允伯独得此于云驹所。……云驹以图史世其家，能割此以遗所亲致，岂在允伯下。天地间何可一日无此辈人！

南居仁其后题跋:

> 是碑久蚀,旧拓且与古人墨迹争重矣。云驹蓄此,归之胤伯,胤伯侍史装潢,妙得古法,政如芳兰养以绮石,为赏鉴家一段佳话。有宋米、蔡好古奇癖,其易《王略帖》,遂至相苦,视云驹、胤伯宁无孙一筹?

两人赞叹的都是郭、东之间的情谊。南居仁谓米芾当年为获取《王略帖》对蔡京以死相逼,和东肇商、郭宗昌相比,当然要逊一筹。

(4)晚明书家视"碑"为"帖"的书学观念。上引南居益与南居仁两人题跋中关于书法方面的信息,有两点需要我们注意。

第一,从南居益题跋可知,他小时候曾经临摹过汉隶,从其题跋所使用的书体看,章草意味很浓。

第二,南居仁称碑拓可以与古人墨迹争重。

取法无名碑拓,还是取法经典法帖,是区分碑学书派与帖学书派的根本。碑派与帖派在清代中后期的书法上形成泾渭分明的两大分支,并构成清代书法史上的重大事件。但我们发现,晚明文人经常直接将碑拓视为"名帖"。南居仁这里所谓"旧拓且与古人墨迹争重"的说法,并非偶然。

如文震亨(1585—1645,字启美)主张"蓄书必远求上古",在《长物志》卷五中,谈到"帖"的装裱方法。

> 古帖宜以文木薄一分许为板,面上刻碑额卷数。次则用厚纸五分许,以古色锦或青花白地锦为面,不可用绫及杂彩色。更须制匣以藏之,宜少方阔,不可狭长阔狭不等,以白鹿纸厢边,不可用绢,十册为匣,大小如一式,乃佳。

文震亨并没有明确地把"碑"与"帖"区别开来,故其称《淳化阁帖》等刻帖为"历代名家碑刻",称《石鼓文》等为"历代名帖",历代名帖是收藏不可缺者,其中就有"蔡邕《淳于长夏承碑》《郭有道碑》,郭香察《西岳华山碑》"。

所以,来复(字阳伯,三原人)的题跋也称碑版的拓片为"帖":

> 汉隶存于世者无几,其旧拓则更难得矣。此帖碑版久毁,而楮墨色亦渐就古。宛委嗜好奇癖,此其一斑耳。

屠隆(1543—1605)在《华山碑》后的题跋中也直接称碑为"帖"。

《西岳华山庙碑》,汉郭香察隶。汉人碑多不书何人,书姓名者,独此帖耳。①

而阮元《汉延熹西岳华山碑考》中特意指出:"此是碑,非帖。"因为在阮元看来,"碑"与"帖"界限分明,不可混淆,这缘于清代始有的碑学观念。

可见,从书法临摹的角度来看碑拓,已经成为晚明时期许多关中文人的共识,无名汉碑与传统的名人法帖地位平等,均成为书法学习的范本。在审美观念上已经实现了从宗唐到宗汉的顺利过渡,对于汉隶笔法有了真正意义上的自觉,《华山碑》的书法价值也因此受到重视。

我们通过细致的梳理发现:在唐代人的眼里,《华山碑》和《石经》并列,同为蔡邕所书,向无争议;而宋、明两代,争论鹊起,参与其中的有金石学家、历史学家、书法名家等,具有广泛的代表性。他们关于《华山碑》不尽相同的观点,代表了其所处时代对于汉碑和汉隶的体认。

① (明)屠隆撰:《考槃余事》,明万历间绣水沈氏刻宝颜堂秘笈本,《四库全书存目丛书》子部第118册。

第二章

《华山碑》在清代初期的书法影响

上一章，我们回顾了《华山碑》在唐、宋和明各朝引起的诸多关注，反映了各个时期对于汉代碑刻在历史、地理、文字、文学、金石学以及书法等方面的认识。我们尤其关注《华山碑》在流传过程中展现的汉隶观念的变迁。书学观念与书法创作是相辅相成的，隶书在宋、明两代的卑弱实为时代使然。但从明代晚期赵崡、郭宗昌"详于笔法、略于考证"的金石学著作，以及他们对于隶书书写的探索中，不难发现晚明时期对于汉隶的自觉。陕西关中的郭宗昌频频以八分示人，被誉功同"文起八代之衰"的韩愈；山西太原的傅山自矜其能，谓得汉隶几千年不传之秘。

清朝建立，大批前朝遗民选择隐逸，那些在荒山野林中的残碑断碣激发了他们对大汉盛世的无限怀念，访碑热潮被掀起，更多的汉碑被发现，而专师汉隶笔法，成为一批人终生奋斗的目标，汉代隶书的价值愈显突出。清代隶书盛行，首先是审美观念的变迁，实现了从宗唐到宗汉的顺利过渡，而金石学、考据学等的振兴又给予书法长久的动力支持，师法无名汉碑蔚然成风，清代书法也有了新的面目。

在这样的背景下，清朝初期，《华山碑》即得以广泛传播，影响扩大。在北方，有王弘撰继续弘扬汉隶；在江南，则有朱彝尊品评《华山碑》为"汉隶第一品"。《华山碑》遂名响清初书坛。本章即围绕王弘撰、朱彝尊关于《华山碑》的收藏与评论，探讨此碑在南、北方的书坛上产生了哪些具体影响，并剖析这一时期善隶书家的汉隶观念。

第一节 《华山碑》在王弘撰交游圈中的影响

明末清初,关中地区战乱纷扰,我们可以从当时人的诗歌中约略知道。[①]朝代更迭,更是激发了士子们强烈的黍离之悲,借访古碑、思古人以排遣满腔郁闷,成为当时遗民的普遍心态。《华山碑》此时具有的文化意义也更加突出,它同其他汉碑在北方更广袤的大地上传播,就有了比关中更广泛的接受群体。在《华山碑》这一时期的传播过程中,贡献最大的当属王弘撰,在清初很长一段时间,《华山碑》归属王弘撰,而王弘撰的影响力显然远远超过郭宗昌。《华山碑》因为王弘撰的递藏而声名更响,不仅由关中地区扩大到山西、北京,在北方产生了广泛影响,而且辐射到江南的广大区域,影响了南方的一些文人、书家。

王弘撰(1622—1702)(后世曾因避乾隆帝弘历讳,改称宏撰),字无异,号山史,又号鹿马山人、天山老人等,陕西华阴人。《四库全书》收其所著《周易筮述》及《正学隅见述》。王弘撰编著《周易筮述》的动机是打破《易经》的神秘,阐发朱子关于《易经》本是卜筮之书的观点。对于朱子和陆九渊的学术都有着相对客观的评价。虽然是一本专为筮著而设的书,而"大旨辟焦京之术,阐文周之理,悉推本于经义,较之方技小数固区以别焉"。编撰《正学隅见述》的学术态度是实事求是的,对宋代理学和晚明阳明心学,不拘于门户之争,有着自己的看法,不仅持论颇为公允,而且词气皆极平和。"诚不敢以心之所不安者,徒剿袭雷同,以蹈于自欺欺人之为",堪称治学名言。

王弘撰虽然定居华山脚下,却交游四海。顾炎武对他是一见倾心,称其为人好学不倦,笃于朋友。时李因笃、李颙、李柏并称"三李",为关中人文领

[①] 如赵崡《赵主簿》长诗,描写鳌屋地区一片混乱的局面:豪强匪盗明目张胆地抢劫钱财,官府助纣为虐,老百姓几无活路,社会之弊端不可尽数:"终南千里悍(腥)风急,丰狐跳梁长蛇立。空郊日落少行旅,荒村夜静闻悲泣。东家处子将嫁人,红縿单衣钗鬓银。白刃如麻豺虎吼,下床长跪但乞身。西家娶妇才三日,宝钏约腕入厨新。豪客窥之大色动,攫取黄昏惊四邻。更有贾儿自吴越,氀毹易得黄金玦。归来堂上把献亲,忽听打门门破裂。爷娘妻子仓皇走,贾儿手碎腰间铁。诘朝奔诉使君前,伍伯持符先索钱。由来伍伯自知贼,置贼不问问十连。银锁金绳长百尺,孤儿寡妇首鱼骈。白刃才过遭白梃,不如含泪入黄泉。"见《陕西通志》卷九十五,《文渊阁四库全书》本。

袖,而王弘撰与之齐名,相友善,故顾炎武誉其为"关中声气之领袖"。① 下面将围绕王弘撰收藏《华山碑》,探讨汉隶在清初的复兴。

一、王弘撰庋藏《华山碑》

关于王弘撰收藏《华山碑》的时间,施安昌《汉华山碑题跋年表》断为顺治元年(1644)不久。② 根据《华山碑》(华阴本)拓本后王弘撰的题跋墨迹,时间是顺治元年。其实,这段有明确纪年的题跋并不能作为王弘撰收藏《华山碑》时间的根据。理由是:第一,郭宗昌卒于顺治九年(1652),距离王弘撰这段题跋尚有八年时间,按照常理,王弘撰断无夺人所爱的道理。第二,郭宗昌从东云驹手中获赠《华山碑》拓本之后,即视之为珍宝,关中名流广为题跋,若在生前举以予王弘撰,则王弘撰必有相关文字记载,但我们在王弘撰等人的著述中至今未见相关记录。第三,王弘撰在成书于康熙八年(1669)之前的《砥斋集》刻本中,仍明确称此题跋为《书郭胤伯藏华岳碑后》,从题跋内容及语气看,也是针对郭宗昌收藏,并非家藏题跋语。因此,我们可以推断:王弘撰庋藏《华山碑》的时间要晚于顺治元年(1644),《华山碑》在王弘撰甲申题跋之后,还应该一直保存在郭宗昌手中,王弘撰收藏《华山碑》当在郭宗昌离世之后。

王弘撰与东肇商、郭宗昌为忘年交,情谊笃厚。据《砥斋集》记载,"余辱先生忘年之交,虽居相距七十里,时时过从,先生喜余至,则招东子云雏、刘子润生(即刘泽溥)共坐城南幽篁中,把酒谈心,往往达旦不休"。③ 在给周亮工的一封信中,王弘撰谈到关于郭宗昌《金石史》等著作的刻印,"其后人既不能为之广播流传,而友朋中又力不及此,弘撰每以此自恨,旋自愧也"。④ 其后,王弘撰为其刻《金石史》二卷。而郭宗昌所藏金石书画的一部分也转入王弘撰手中,其中就有华阴本《华山庙碑》。

① 顾炎武:《送韵谱帖子》称王弘撰"关中声气之领袖也"。见《顾亭林诗文集》,北京:中华书局,1983年,第244页。
② 施安昌编著:《汉华山碑题跋年表》,北京:文物出版社,1997年,第5页。
③ (清)王弘撰撰:《砥斋集》卷六,清康熙十四年刻本,《续修四库全书》集部第1404册,上海:上海古籍出版社,1996年。
④ (清)王弘撰撰:《砥斋集》卷八,清康熙十四年刻本,《续修四库全书》集部第1404册,上海:上海古籍出版社,1996年。

郭宗昌卒后,刘泽溥在其家中问询郭宗昌的遗书,除《金石史》外,其余尚存。据刘泽溥《金石史》序:

> 壬辰(1652)初夏,闻先生殁,痛哭数日夜,归吊于家,哭于墓,即问遗书。其家小阮能藏之,惟《金石史》亡矣。

既然除《金石史》之外的遗书"其家小阮能藏之",《华山碑》则也当属郭家善藏者之列。

王弘撰的甲申题跋也是目前所能见到的、在郭宗昌收藏过程中的最后一条题跋。

顺治十六年(1659)八月十八日,王弘撰的哥哥王弘嘉(字玉质)①用方于鲁墨工楷抄录佚失的赵崡《石墨镌华》关于《华山碑》的题跋,则说明此时的《华山碑》已经是王家收藏的宝物了。这一年,王弘撰偃仰于独鹤亭中。王弘撰《与刘孟常》:"润生向赠一鹤,弟欲构小亭居之,拟颜曰'独鹤'。此亭不肃杂宾,非吾臭味,不得坐谈其中,非元亮、幼安之流不以书此额。今以求足下,想当不拒耳。足下若自矜,谓弟仰书法之妙,则误矣。一笑。"②刘懿宗(?—1649),字孟常,渭南(今属陕西)人,明崇祯十六年(1643)进士。独鹤亭中题咏者有王士祯、李因笃、屈大均、李良年、李叔则(名楷,号岸翁)、汪琬等。

故王弘撰开始收藏《华山碑》的时间,应该在顺治九年(1652)至顺治十六年(1659)之间。至于是郭氏后人转赠,还是王弘撰收购,尚不可知。而郭宗昌所藏的一些金石书画除华阴本《华山庙碑》外,尚有《欧阳率更醴泉铭》《孔季将碑》《圣教序》等,也转入王弘撰手中。③

王弘撰的这段题跋后被收入康熙十四年(1675)刻印的《砥斋集》中,题为

① 据康熙三年(1664)《华阴王氏家庙碑》记载,王弘撰兄弟六人,分别为:弘学、弘期、弘嘉、弘赐、弘撰、弘辉。王宜辅,为王弘撰长子。见张江涛编著:《华山碑石》,西安:三秦出版社,1995年,第322页。《皇清书史》引《华岳志》:"王弘嘉字玉质,号云隐,华阴人,工书法。"王弘嘉卒于康熙八年(1669),据王弘撰《三兄云隐先生诔》,见(清)王弘撰撰:《砥斋集》卷十,清康熙十四年刻本,《续修四库全书》集部第1404册,上海:上海古籍出版社,1996年。

② (清)王弘撰撰:《砥斋集》卷八,清康熙十四年刻本,《续修四库全书》集部第1404册,上海:上海古籍出版社,1996年。

③ 白谦慎也认为在郭宗昌去世后,其旧藏的一些汉碑拓本(如现藏北京故宫博物院的《曹全碑》和《华山碑》)也转入王弘撰之手,这两件汉碑拓片本都钤有王弘撰的印章。见《傅山的世界:十七世纪中国书法的嬗变》,北京:生活·读书·新知三联书店,2006年,第201页。

《书郭胤伯藏华岳碑后》。据南廷铉为《砥斋集》作序,时间为康熙八年(1669),则《砥斋集》成书于康熙八年之前。有论者以"淡洁"二字评价《砥斋集》的文风。① 两段题跋在文字上有出入,显然经过了作者的润色。墨迹原跋语为:

> 汉人分书为唐宋人所乱,有古今雅俗之别,而世无能辨之者。盖辨之自宛委先生始。先生藏古帖甚富,《华岳碑》海内几无第二本。此本锋芒如新,尤为难得,先生珍之有以也。先生所自为书,四体各臻其妙,至讲明汉人分法,当与昌黎文起八代之衰同功。或云先生岂能作哉?能述耳。呜呼!秦汉而后,讵唯作者难,正善述者不易也。甲申春日华山王宏撰书于翠微园。

《砥斋集》刻本跋语为:

> 汉隶之失也久矣,衡山尚不辨,自余可知。盖辨之自允伯先生始。先生藏古帖甚富,《华岳碑》海内寥寥不数本。此本风骨秀伟、锋芒如新,尤为罕见,先生宝之有以也。先生于书法四体各臻妙,其倡明汉隶,当与昌黎文起八代之衰同功。或云先生岂能作哉?能述耳。呜呼!秦汉而后,讵惟作者难,正善述者不易也。

墨迹本书于甲申春日的三月十九日,李自成大军进入北京,崇祯皇帝朱由检自缢于北京。王弘撰为避乱而举家搬入深山,如入桃花源,读书谈经,达八年之久。其《贺田雪崖进士序》称:"甲申之变,四海鼎沸。二三兄弟徙家穹岩邃谷之中,以延旦夕。时雪崖亦奉其太夫人适至,实结邻焉。薨宇捷猎,鸡犬闻达,一时有桃花源风。倡和招从,殆无虚日。谈经说义,援古究今,出入诸子百家。而雪崖海含地负,泉涌风发,每屈一座。如是者几八年所。"②据此可知,王弘撰这个题跋当书于王弘撰与郭宗昌同时避乱深山,往来频繁之时。

我们注意到刻本与墨迹本之间文字上的不同,主要有以下四处。

其一,对于汉隶史学观念的描述。墨迹本中谓"汉人分书为唐宋人所乱,有古今雅俗之别,而世无能辨之者",刻本改为"汉隶之失也久矣,衡山尚不

① 张舜徽《清人文集别录》卷一:"今观集中文字,篇之简短者居多。而辞气闲雅,语不支蔓。淡洁二字,信足以尽之也。"武汉:华中师范大学出版社,2004年,第20~21页。
② 见赵俪生:《顾亭林与王山史》,济南:齐鲁书社,1986年,第127页。

辨,自余可知"。王弘撰修改后的语言更加简洁,把文征明竖为批判的靶子,也更有针对性。

其二,对于《华山碑》存世拓本的介绍。墨迹本中"海内几无第二本"句跋语,在刻本中改为"海内寥寥不数本",缘于此时王弘撰已经知道《华山碑》拓本除华阴本之外,尚有别的拓本存世。如王文荪即藏有另外一本《华山碑》,即长垣本,顺治六年(1649),王铎在其亲家翁王文荪收藏的另一《华山碑》拓本后题跋,称其为"隶法中之庄、列、申、韩,玄远精刻,在《受禅》诸家之上"。并自注云:"此石久沦没,或曰被毁。"而王铎与郭宗昌、王弘撰均有密切往来,声气互通。另外,王焞于康熙四年(1665)在王弘撰收藏的《华山碑》后题跋称:"此石久毁,存海内者二本。此本为郭允伯先生世藏,今归先生。"

其三,对于《华山碑》的评价。墨迹本"此本锋芒如新,尤为难得,先生珍之有以也",刻本改为"此本风骨秀伟,锋芒如新,尤为罕见,先生宝之有以也。"赞美词中加上"风骨秀伟",便上升到审美层面;"罕见"比"难得"更能体现《华山碑》的珍重,故改"珍"为"宝"。

其四,对于郭宗昌书法历史地位的评价。墨迹本称郭宗昌"讲明汉人分法",刻本称其"倡明汉隶",前者着眼于笔法,属于微观层面;后者着眼于历史观念与书法思潮,更具高屋建瓴的宏观视野。

从以上分析中,我们可以看到王弘撰收藏《华山碑》,亦如赵明诚收藏欧阳修的《华山碑》题跋,珍重之情溢于言表。

其实,早在《华山碑》藏于郭宗昌之手时,即有人目之为"汉隶第一"。孙国敉称"华山隶古为之宗",将它与华山为五岳之尊相提并论。韩霖的题跋称"允伯所藏汉碑,此为第一"。由于郭宗昌的主要活动区域在关中,《华山碑》的传播也主要在关中一带好古之士的案头传阅品赏,并未能远播。因此即便是以深谙汉隶笔法自许的傅山也未能一睹此碑真面貌。李因笃曾题跋《华山碑》:"顷在太原,傅公之它数为予言汉分法,自云颇得数千年不传之秘,尝欲过介山,更作《郭有道碑》,惜其不睹此碑也。"

二、顾炎武考证《华山碑》

梁启超论述清初学术,称:

"清代思潮"果何物耶?简单言之:则对于宋明理学之一大反

动,而以"复古"为其职志者也。其动机及其内容,皆与欧洲之"文艺复兴"绝相类。……其启蒙运动之代表人物,则顾炎武、胡渭、阎若璩也。其时正值晚明王学极盛而敝之后,学者习于"束书不观,游谈无根",理学家不复能系社会之信仰。炎武等乃起而矫之,大倡"舍经学无理学"之说,教学者脱宋明儒羁勒,直接反求之于古经。而若璩辨伪经,唤起"求真"观念;渭攻"河洛",扫架空说之根据;于是清学之规模立焉。①

以"复古"为职志的清初学者对音韵学、金石学、考据学等着力最多,顾炎武乃其中的代表人物。顾炎武(1613—1682),江苏昆山人,初名绛,字宁人,世称亭林先生。顾氏博学淹通,著《日知录》《肇域志》《天下郡国利病书》《韵补正》《音学五书》《金石文字记》等,开清代朴学风气之先。顾炎武认为:"读九经自考文始,考文自知音始,以至诸子百家之书,亦莫不然。"②王弘撰深深折服,云:"弟年近五十始归正学。今幸宁人先生不弃,正欲策厉驽钝,收效桑榆。""李子德(因笃)尝得《广韵》旧本。顾亭林言之,陈祺公托张力臣(张弨)为锓木淮阴"。③ 王弘撰在《山志》凡例中谓:"字画承伪,大失六书之义,为学者咎。古文奇字,又难通俗。今特参酌,虽重考古,亦欲宜今,不欲如赵寒山所作,令读者茫然也。"④

顾炎武少年时参加"复社"反宦官权贵斗争。清兵南下,嗣母王氏殉国后,又加入昆山、嘉定一带抗清起义。失败后,十谒明陵,遍游华北、关中。所至访问风俗,结交志士,致力于边防和西北地理研究;垦荒种地,纠合同道,不忘兴复。清初顺治时期,统治者对汉文人态度强硬,制造多起文字狱,如康熙二年(1663)的庄廷鑨《明史》案,被处死七十余人,株连近七百家。其后康熙渐用怀柔政策,康熙十八年(1679)的博学鸿词科考试,可以视为清廷试图与遗民和解的一次努力,或者说是把有抗拒心的汉族知识分子纳入彀中的努力。康熙十七年(1678),特开设博学鸿词科,向各地征举名儒,朱彝尊、傅山、

① 梁启超撰:《清代学术概论》,上海:上海古籍出版社,1998年,第3~4页。
② (清)顾炎武:《答李子德书》,见《顾亭林诗文集》,北京:中华书局,1983年,第73页。
③ (清)王弘撰著,何本方点校:《山志》,北京:中华书局,1999年,第272页。
④ (清)王弘撰著,何本方点校:《山志》,北京:中华书局,1999年,第7页。

李因笃、王弘撰、潘耒、阎若璩等俱在被举荐之列。而顾炎武不与清朝统治者合作的态度是鲜明的。康熙十年(1671),婉拒熊赐履推荐,①康熙十七年,再次拒绝叶方蔼、韩菼的举荐,并潜踪乡村寺院,在一封给好友李星来的书信中称:"关中三友,山史(王弘撰)辞病,不获而行;天生(李因笃)母病,涕泣言别;(李)中孚(颙)至以死自誓,而后得免。视老夫为天际之冥鸿矣。"②

顾炎武的弟子潘耒(字次耕,号稼堂,晚号止止居士,江苏吴江人)即参加了考试,为此,顾炎武特作《寄次耕时被荐在燕中》加以婉劝,诗歌即以"关中二士"王弘撰、李因笃来砥砺潘耒。

> 昨接尺素书,言近在吴兴。洗耳苕水滨,叩舷歌《采菱》。何图志不遂,策蹇还就征。辛苦路三千,裹粮复赢滕。夜驱燕市月,晓踏卢沟冰。京雒多文人,一贯同淄渑。分题赋淫丽,角句争飞腾。关西有二士,立志粗可称。虽赴翘车招,犹知畏友朋。傥及雨露濡,相将上诸陵。定有南冠思,悲哉不可胜。转盼复秋风,当随张季鹰。归咏《白华》诗,膳羞与晨增。嗟我性难驯,穷老弥刚棱。孤迹似鸿冥,心尚防弋矰。或有金马客,问余可共登。为言顾彦先,惟办刀与绳!

潘耒举家戍边,后从顾炎武游,被征后授翰林院检讨一职,纂修《明史》。顾炎武晚岁卜居华阴,最终卒于曲沃,因此与关中、太原学术圈建立了密切的联系。顾炎武初访华阴时年五十一,王弘撰时年四十二岁,两人一见即成知己。王弘撰云:"弟年近五十始归正学。今幸宁人先生不弃,正欲策厉驽钝,收效桑榆。"足见二人情谊之笃。康熙十八年(1679),顾炎武坚拒清廷诏举"鸿博"之辟,绝迹京师,乃与弘撰同建朱子祠堂于华阴,且有终老之志。或即在此年,王山史刻郭宗昌《金石史》二卷。据张穆《顾亭林年谱》,顾炎武与王弘撰订交,始于康熙二年(1663)夏,于北游途中西入关中,游历华山,过访王弘撰,两人一起辨订古今诸学。此时,《华山碑》已归王弘撰所有,顾炎武理当寓目。其撰写长文题跋,或即于此。也有论者断此跋题于康熙十八年,即

① (清)顾炎武:《记与孝感熊先生语》,见《顾亭林诗文集》,北京:中华书局,1983年,第196页。
② (清)顾炎武:《与李星来源》,见《顾亭林诗文集》,北京:中华书局,1983年,第63页。

顾炎武定居王弘撰家以后。① 其实，据王弘撰康熙九年（1670）跋语称，当时孙少宰（承泽）、顾征君（炎武）、王明经三人均已为《华山碑》题跋，只不过未录于册尾，而是另为一册并附之，故顾炎武为王弘撰收藏《华山碑》所作的题跋时间，应在康熙九年之前。

顾炎武为《华山碑》所撰写的长跋，考辨"郭香察书""登假之道"及古字假借，重点在于古文字的字形、字音考订上。

此为汉延熹八年四月甲子前弘农太守汝南袁逢所立，会迁京兆尹，后太守安平孙璆嗣而成之者。碑旧在华阴县西岳庙中，嘉靖三十四年地震碑毁。华州郭胤伯有此拓本，文字完好，今藏华阴王山史家。其末曰："京兆尹勅监都水掾霸陵杜迁市石，遣书佐新丰郭香察书。"东汉人二名者绝少，而"察书"乃对上"市石"之文，则"香"者其名，而特勘定此书者尔。汉碑未有列书人姓名者，胤伯以香察为名，殆非也。

敕者自上命下之辞，汉时人官长行之掾属，祖父行之子孙，皆曰敕，亦作勅。考之前史《陈咸传》，言"公移敕书，而孙宝之告督邮，何并之遣武吏，俱载其文为'敕曰'"。他如韦贤、丙吉、赵广汉、韩延寿、王尊、朱博、龚遂之传，其言敕者，凡十数见。《后汉书》始变为勅，而后人因之。欧阳古勒字，今相承，皆作勅，惟敕字从此敕。而后人因之（《淮南子》重九敕注，音敕形也。六朝时，敕字多改作勅，故因之而变五经文字曰敕，古敕字今相承皆作勅，惟敕字从此敕。）何曾人以小纸为书者勅记室勿报，则晋时上下犹通称之也。至南北朝以下，则此字惟朝廷专之，而臣下不敢用。故北齐乐陵王百年习书数敕字而遂以见杀，此非汉人所当忌也。且蜀之秦宓字子敕见于国志矣。欧阳公录《鲁相韩勅修孔子庙器碑》，乃谓人臣无名勅者。而陆德明言此俗字也。《字林》作敕。胤伯以为其来旁从力者，别音赉，故鲁相得名焉。则不知此碑之作勅者又何说也？（《沛相杨统碑》孝以勅内，《仙人唐公房碑》勅尉部吏收公房妻子，皆此勅字。）今《尚书》皋陶谟、益稷、康诰、多士，《诗》楚茨、易噬嗑大象之文，并作

① 蒋文光《顾炎武〈书西岳华山庙碑后〉墨迹》，推断顾炎武此段题跋的时间约为康熙十八年定居王弘撰家以后。载《中国国家博物馆馆刊》，1989年第1期。

勑。而《周礼》乐师诏来瞽皋舞,注云:来勑也,勑尔瞽,率尔众工,奏尔悲诵,肃肃雍雍,毋怠毋凶。郑康成,汉人也,其训来为勑,又何哉?

其曰左尉,唐佑按百官志,尉大县二人,小县一人,故桥补雒阳左尉此言左尉亦以县大而设之两尉,与史书合。(济阴《太守孟郁尧庙碑》《韩勑孔庙后碑》《殽坑君碑》《张公神碑》《三公山碑》《无极山碑》皆有左尉。《风俗通》有武当左尉。)又《郡国志》弘农郡下云:华阴故属京兆,建武十五年属,而此碑袁府君逢先为弘农太守,后迁京兆尹,故所书丞尉一为河南京人,一为河南密人,主者掾则华阴人。汉时丞尉及掾俱用本郡人,三辅郡得用他郡人。弘农在后汉为三辅,故得用旁郡人为丞尉,而京兆尹所遣掾佐,一为霸陵人,一为新丰人,则客也,故别书于下,而言京兆尹勑遣之,以著袁君之已迁官,而不忘敬于神也。使其在本郡之官与掾,则市石、察书,有不必言者矣。

又《律历志》有太史治历郎中郭香,岂其人欤?子曰:可与言而不与之言,失人。因书之以遗无异。而又惜胤伯之不获同时而论正也。①

阮元《汉延熹西岳华山碑考》在文下又补入顾炎武题跋的以下内容。

娄机《汉隶字源》曰:"按《繁阳令杨君碑阴》有程勑。"则在汉非独韩名勑也。勑虽本音徕,《说文》劳也。考之碑,韩字叔节,郑字伯严,其义非劳徕之徕,当读为饬。汉碑范史,多用勑字,盖是时上下皆通用,初无拘也。考之《博古图》诸书,有《孝成鼎》铭曰工王襃造,左丞辅掾谭守令史永省;《大官铜钟》曰,考工令史右丞,或令通主太仆监掾苍省;《绥和壶》曰,掾临主守右丞同守,令宝省;《上林鼎》曰,工史榆造,监工黄佐李负今。言省言监,即察书之类也。

孝宣本号中宗,而此碑乃作仲宗。按《孝廉柳敏碑》五行星仲廿八舍柳宿之精,是亦以仲为中也。以孝武之求神仙为登假之道,按《列子·黄帝篇》曰:天下大治,几若华胥氏之国,而帝登假。《周穆

① 中国国家博物馆编:《中国国家博物馆馆藏文物研究丛书·书法卷·清代》,上海:上海古籍出版社,2018年,第45~46页。

王篇》曰：穆王几神人哉，能穷当身之乐，犹百年乃徂世，以为登假焉。《庄子·德充符篇》曰：彼且择日而登假。《大宗师篇》曰：是知之能登假于道也。若此盖以为千岁厌世，去而上仙之意。按《曲礼·告丧》曰：天王登假。郑氏注曰：登，上也；假，已也；上，已者，若仙去云尔。是汉人之解登假，皆以庄子之言为据也。①

顾炎武对访碑有着极大的热情，在其《求古录》原序中，称"予自少时，即好求访古人金石之文，而犹不甚解。及读欧阳公《集古录》乃知其事多与史书相证明，可以补阙正讹，殆不但词翰之工而已。比二十年间，周游天下，所至名山、巨镇、祠庙、伽蓝之迹，无不搜寻。登危峰，探窈壑，扪落石，履荒榛，伐颓垣，畚朽壤，其可读者，必手自抄录。得一文为前人所未见者，辄喜而不寐"，可见一斑。四库馆臣也称此书较之只载跋尾的《金石文字记》为"详明"。清朝初期极力表彰宋明理学，而顾炎武却倡导"经学即理学"，随着更多学界精英的接受并推广，至乾嘉时期，汉学即成为清代学术的主流。

从以上题跋看，顾炎武同意洪适"郭香""察书"的观点，不同意郭宗昌书者为"郭香察"的观点，虽然他没有明说书碑者为谁，但我们从顾炎武的其他记载中推断，他不同意此碑为蔡邕所书。

汉末刊石树碑风盛，当时文人多有碑、铭、诔、赞，蔡邕独称大家，据邓安生《蔡邕集编年校注》所录，蔡邕的碑铭文字今存五十余篇，占其全部作品的三分之一。蔡邕的碑铭创作，在其生前及身后四百多年，一直受到高度评价。但顾炎武对蔡邕的碑铭创作几乎完全否定。《日知录》卷十九"作文润笔"条：

> 蔡伯喈集中，为时贵碑诔之作甚多，如胡广、陈实各三碑，桥玄、杨赐、胡硕各二碑。至于袁满来年十五、胡根年七岁，皆为之作碑。自非利其润笔，不至为此。史传以其名重，隐而不言耳。文人受赇，岂独韩退之"谀墓金"哉！

卷十三"两汉风俗"条：

> 东京之末，节义衰而文章盛，自蔡邕始。其仕董卓，无守；卓死

① （清）阮元编：《汉延熹西岳华山碑考》，《丛书集成初编》，上海：商务印书馆，1936年。

惊叹，无识。观其集中滥作碑颂，则平日之为人可知矣。以其文采富而交游多，故后人为立佳传。嗟乎，士君子处衰季之朝，常以负一世之名，而转移天下之风气者，视伯喈之为人，其戒之哉！

顾炎武推断蔡邕为当时权贵作碑谏之文的动机，是为了获取润笔之利；而视蔡邕的一系列行为，为丧失节义、无操守、无见识。顾炎武对蔡邕其人其文作如是评价，显然是遗民情结使然。

三、《华山碑》受到的推崇

《华山碑》被王弘撰收藏后，随王弘撰在关中地区及京师、江南的声名鹊起，《华山碑》也为更多的人所了解，并受到更多人推崇。有视之为"神物"的，有爱屋及乌赞美王弘撰书法和傅山隶书的；我们可以从中读出深深的遗民情结。而随着《华山碑》的复制与传播，取法汉隶的书学观念也渐渐为更多的人所接受。

1.《华山碑》被视为"神物"

王弘撰曾多次进京，有历史记载的最早时间为康熙八年（1669）。此据南廷铉《华山碑》华阴本后的题跋可知。

> 忆先司空世父为汧园先生题是册也，是在壬午，维时顾谓余曰："此碑今不复存，即拓本亦未易觏，诚希世之珍也！孺子知之乎？"余徐拜受教，几三十年于兹矣。今为王子山史所得，山史与汧园为莫逆友，其藏于啸月楼与藏于松谈阁当无以异，可谓得所归矣。然山史所藏古今名书画甚富，甚足为珍宝，此第其一耳。己酉春日，山史携如京师命跋，徐书此以附先世父后，辄不胜今昔之感云。

南廷铉跋语说得很清楚，这一年王弘撰携此碑入京，清南廷铉题跋。南廷铉目睹伯父南居益、南居仁三十年前留下的墨迹，不禁唏嘘感叹。南廷铉与王弘撰为莫逆之交，互为文集作序。在这段题跋中，南廷铉赞美《华山碑》归属王弘撰，是物得所归，并称王弘撰书画收藏甚富。

富于书画收藏的王弘撰与另一书画收藏大家孙承泽结交，也当在此时。孙承泽（1592—1676），字耳北，一作耳伯，号北海，又号退谷、退翁、退道人，山东益都人，明崇祯进士，官给事中，吏部左侍郎，富收藏精鉴别。据王弘撰《山

志》"孙少宰"条记载：

> 京师收藏之富，无有过于孙少宰退谷者。盖大内之物，经乱后皆散逸民间，退谷家京师，又善鉴，故奇迹秘玩咸归焉。予每诣之，退谷必出示数物，留坐竟日。肴蔬不过五，篘酒不过三四巡，所用皆前代器，颇有古人真率之风。凡予所谈论，退谷辄喜，以为与己合。唯于王文成有己甚之词，予不然之。时方构秋水轩，以著述自娱。其扁联皆属予书。年已七十有八，手不释卷，穷经博古，老而弥笃，近今以来所未有也。①

王文成，即开创阳明心学的王守仁（1472—1529，字伯安，别号阳明子，浙江余姚人）。孙承泽对于阳明心学持严厉批判的态度，王弘撰对此则不以为然。孙承泽构建"秋水轩"时，其匾联皆嘱王弘撰书写，可见他对于王弘撰的推崇。而孙承泽也曾给王弘撰收藏的《华山碑》题跋，但不是直接题跋其后，而是另外用纸书写的，且不见流传后世，故具体内容不可知。

但康熙九年（1670）六月十八日，王弘撰在《华山碑》后郑重题跋，嘱咐长子王宜辅：②

> 《华岳碑》希世之珍也，什袭以藏。非承我命不得令人轻为题跋。

庋藏于王弘撰之后的《华山碑》，直接题跋册后的并不多，概有王弘嘉、王焞、南廷铉、孟鼐、沈荃、李犹龙（字云起）、张弨、刘泽溥、李因笃等人。而且这些人多为明代遗民。

王弘撰不轻易让人在《华山碑》后题跋，较之郭宗昌，珍惜之情更甚。而在交谊深厚的友朋看来，"砥斋赏碑"也成为当时令人向往的雅事。他们各自从不同的角度诠释着对于《华山碑》的不同看法。

孟鼐（字陟公，河南杞县人）在其后跋语称：

> 旷世之宝，当与独鹤亭并传，此意非亭中人不可语也。陟道人观帖，痛饮竟日，不能舍去。嵩山弟孟鼐跋。

① （清）王弘撰著，何方本点校：《山志》，北京：中华书局，1999年，第289页。
② 据康熙三年（1664）《华阴王氏家庙碑》，见张江涛编著：《华山碑石》，西安：三秦出版社，1995年，第322页。

孟鼐，乃明遗民，卓尔堪选辑《明遗民诗》中收录孟鼐《前指挥卓焕妻钱氏，乙酉扬州郡城陷，投水死。从死者长幼七人，感而赋之》诗一首。① 独鹤亭是王弘撰精心构建的小亭。在仙姑观东北竹园，王弘撰曾在写给刘孟常的信中说："润生向赠一鹤，弟欲构小亭居之，拟颜曰'独鹤'。"故名"独鹤亭"。亭成后，林古渡、曹溶、周亮工、汪琬、王士禛、纪映钟、黄虞稷等人，都先后来华阴，题有独鹤亭诗、赋、歌多章。王士禛这样描述它："洁朴无纤尘，联额皆孙钟元（奇逢）、郑谷口（簋）、李天生（因笃）诸名士书。"② 王弘撰有《寄郑谷口》："曩在白门，从李董自处得承教绪，独以未获从容游宴，挹汪汪千顷之度为怅耳。嗣是每睹墨翰，分法直逼汉人，私拟为近代第一手。太原傅青主、敝乡郭胤伯两先生差堪伯仲，王孟津所不逮也。弟有所求者望即挥赐为感。顾亭林先生云，索古碑刻，今以案头所有《豆卢恩》《冯刺史》二幅附寄。当涂令系弟至戚，凡有尊札于彼寄之，至易也。亭林嘱致意。待嵩山碑拓到，当有崇札耳。"③ 此处王弘撰许诺给郑簋的"嵩山碑拓"或即来自孟鼐，因为孟鼐家住嵩山脚下，与王弘撰交好，又是豪爽嗜古之人。

康熙四年（1665），王焞游华山，于砥斋观《礼器碑》《华山碑》，并作题跋。王焞，字仲叕，三原人，康熙庚戌（1670）进士，在地方任上有令名。④ 王焞在王弘撰隐居的深山中得以见到《华山碑》，题跋云：

> 甲辰（1664）春，余得交山史先生，先生弟蓄余，杯酒论文，令人气志一新。迨乙巳（1665）仲春，余游华下，先生出所藏诸古帖示余，余得纵目焉，《香察》《礼器》二碑，为汉隶最，《礼器》碑尚岿然无恙，此石久毁，存海内者二本。此本为郭允伯先生世藏，今归先生。展缩变化，光怪陆离，真神物也。窃闻神物知归，信朕。

① （清）卓尔堪选辑：《明遗民诗》，北京：中华书局，1961年，第366页。
② （清）王士禛：《带经堂诗话》卷十四，清乾隆二十七年刻本，《续修四库全书》集部第1698～1699册，上海：上海古籍出版社，1996年。
③ （清）王弘撰撰：《砥斋集》卷八，清康熙十四年刻本，《续修四库全书》集部第1404册，上海：上海古籍出版社，1996年。
④ 据《陕西通志》卷六十："令直隶阜城，地杂旗屯民多影射，首行均税法，俾豪无匿田，田无匿税。更立征输十限，民无逋赋，境内帖然。擢刑垣，旋掌吏垣。论事多达大体，晋通政，转金都，陟太常卿，皆著清声。寻乞归。癸未秋，銮辂西巡，焞迎觐潼关，天语垂注，赐御书唐律。"《文渊阁四库全书》本。

在王焯的眼中,《华山碑》已经是"神物",尽管其出自无名的"郭香察"之手。从王焯直接称此碑为《香察碑》可知,他和郭宗昌一样对于该碑的书者是郭香察深信不疑。王焯在汉隶中推崇的是此碑与《礼器碑》,显而易见也是受郭宗昌《金石史》观点的影响。我们注意到在此题跋中,王焯明确称《华山碑》"存海内者二本",则王焯或当见过河北长垣王文荪收藏的另一《华山碑》拓本。

视之为神物的,还有刘泽溥。康熙十四年(1675),刘泽溥母亲百岁寿诞,召集其子刘肃、刘庄,孙刘奉时三人同观《华山碑》,且喜志其上,观款云:"岁在乙卯,刘泽溥再观。老母今年百龄,喜志于此。"刘泽溥与郭宗昌、王弘撰关系密切,对于《华山碑》自是非常熟悉,观看次数定非一次,而这一次观古碑题跋,实有祈祷百岁老母寿若金石之意在。

康熙九年(1670),王弘撰嘱子不轻易令人题跋后,便仅有康熙十四年刘泽溥第二次观款,及康熙十五年(1676)沈荃的题跋,其他题跋皆不见于册尾。这无疑给《华山碑》增添了神圣的色彩,也增加了《华山碑》的神秘感。

2. 从李因笃题跋《华山碑》看傅山以汉隶自许

解读《华山碑》上的题跋,有时是一种享受,因为有的题跋本身就是精致的小品文,也蕴含着丰富的信息。在刘泽溥题跋墨迹之后,乃李因笃"为山史道兄题所藏郭香察书华山碑"长跋,即可视为一篇小品文。

> 夏五小归长安,暑气烦襟,又苦酬对不休,向人数作呓语。山史以《香察碑》属题,逡巡未遑也。携出西郊,疲甚,坐而鼾闻。及得枕,双眸炯炯,翻为岩下电。彷徨中夜,有微雨,始能成寐。晨起,则凉风上衣带矣。过金汤斋,中展卷,如一哄之市忽逢高坐道人,须眉出意表,可敬也。顷在太原,傅公之它数为予言汉分法,自云颇得数千年不传之秘,尝欲过介山,更作《郭有道碑》。惜其不睹此碑也。元美叹逸少书,既擅古今之绝,故后世罕有称者。而山史诸体俱妙,其子伯佐亦咄咄逼人,裒然右军、大令矣。嗟乎,斯拓之高古不必言,虽、胤伯不能常有而终归山史,自今世世守之,拟议日新,直追君家乌翻山头之故。于鳞曰:"百世之后,当并驱元美,所不及者,临池耳。"予与山史则自谓事事让之,不独临池也。然终畏山史善书,勉强为之,匆匆从十指出矣。同学弟京兆李因笃、孔德甫以天生行。

王弘撰与李因笃邂逅于长安茶肆，一见订交，关系至密。据《山志》卷三"李天生"条云："李天生，天资敏异，所谓'目所一见，辄诵于口；耳所暂闻，不忘于心'者也。予昔邂逅于长安茶肆，隔席遥接，各以意拟名姓。及询之，皆不谬，遂与订交。"①

李因笃关于《华山碑》的这段题跋，没有明确的纪年，施安昌因其紧挨刘泽溥康熙十四年(1675)题跋，而推断为"约在其同时或稍前"。②白谦慎则明确定为1666年。③

白谦慎的推断是正确的，补充如下证据：

首先，据《关中三李年谱》，康熙五年(1666)，李因笃的行踪如下：春至代州返家，经太原与朱彝尊订交；抵家后游青门，五月屈大均(字翁山)至长安，因订交，畅游陕晋。并有《答王伯佐从游》诗一首。王伯佐，即王弘撰长子王宜辅。④

其次，另据屈大均《宗周游记》云："丙午(1666)正月至温氏馆，遇华阴王山史……五月二日，山史携入西安。李叔则、山史、李天生、伯佐置酒高会，时有十五国客。"⑤也与此跋时间契合。

再次，再据王弘撰《山志》卷三"李天生"条云："(李因笃)丙午(1666)返秦时，已弃诸生，当事诸公知者，争为倒屣。予适在张鹿洲署中，重与联榻，晨夕酬对。每欲以兄事予，予谢弗敢承，后乃强纳拜焉。察其行谊，岂今人中所易得者哉！"⑥

根据以上材料，此跋时间可定为康熙五年(1666)，时李因笃与王弘撰相见甚欢，且在李因笃的强烈要求下，二人结拜为异姓兄弟。

尽管李因笃称该跋为"匆匆从十指出"，但内容并不草率。李因笃谈到《华山碑》给他带来的审美感受，称《华山碑》"高古"，值得代代收藏；并不吝对

① (清)王弘撰著，何本方点校：《山志》，北京：中华书局，1999年，第64页。
② 施安昌编著：《汉华山碑题跋年表》，北京：文物出版社，1997年，第7页。
③ 白谦慎：《傅山的世界：十七世纪中国书法的嬗变》，北京：生活·读书·新知三联书店，2006年，第232页。
④ 吴怀清：《关中三李年谱》卷六"天生先生年谱"，见中国西北文献丛书编辑委员会编：《西北稀见丛书文献》第9卷，兰州：兰州古籍书店，1990年，第307～310页。
⑤ 欧初、王贵忱主编：《屈大均全集》(三)，北京：人民文学出版社，1996年，第15页。
⑥ 欧初、王贵忱主编：《屈大均全集》(三)，北京：人民文学出版社，1996年，第199页。

王弘撰书法的赞美,李因笃认为王弘撰、王宜辅父子的书法堪比王羲之、王献之父子;并引用李攀龙自谓可与王世贞齐名而书法不如,自认为处处不如王弘撰,尤其是书法。虽是谦辞,也见真诚。

这段跋语中另有一个重要信息,就是关于傅山隶书的评价。李因笃对于傅山未能见到《华山碑》而倍觉惋惜,是因为李因笃知道傅山对自己的隶书很自负。李因笃题跋还追叙前不久见到傅山时,傅山提及重写《郭有道碑》的计划。

如果说晚明时期,关中隶书的代表人物是郭宗昌的话,那么在山西太原学术圈中的隶书领袖则非傅山莫属。傅山对于隶书的热爱与自负,可以从他重写《郭有道碑》事上得到充分体现。

《郭有道碑》①碑文为蔡邕所撰,自谓"无愧色"。后世遂将此碑的书写也归于蔡邕名下,如宋代郑樵《金石略》、明代曹昭《格古要论》、赵均《寒山堂金石林时地考》、周弘道《古今书刻》、于奕正《天下金石志》等,均称"蔡邕撰文并书"。但此碑在宋以前即已佚失不见,甚至连拓本也未见面世。万历二十一年(1593),郭子章(青螺)②任山西按察使,促成时任介休县令王正巳重刻《郭有道碑》。③ 其后,"康熙十二年(1673)傅山复补书。康熙三十年(1691)知县王埴复嘱金陵郑簠补书,余禹民勒碑立"。

傅山在《书补郭林宗碑阴》跋后,称自己得到过一本《郭有道碑》翻刻本,"碑字陋甚",而文字错讹,"尤鄙陋可笑"。对《郭有道碑》重新刻碑上石的经过,傅山叙之详细。

> 吾家世习汉隶,间尝与息眉、孙莲苏各以其手法书一本,藏于家。会介人士磨石要书,老人不复能俯石上受苦,爰以家本令莲苏双钩过之石上。石工粗凿有画,而属离石王生良翼对本修之。岂敢

① 关于《郭有道碑》,今人的研究有胡月《汉郭有道碑考》,载于《汉碑研究》,济南:齐鲁书社,1990年;施蛰存撰《水经注碑录》,有专节考证《郭有道碑》,天津:天津古籍出版社,1987年。
② 郭子章(1543—1618),字相奎,号青螺,别号蚍衣生,谥文定,江西泰和人,隆庆五年(1571)进士,历官广东潮州知府、四川提学佥事、浙江参政、山西按察使、贵州巡抚、福建布政使,官至兵部尚书,《四库全书总目》存目中著录其著作15种,291卷。其人文武兼备,集政治家、军事家、史学家、地名学家、文学家、医学家等于一身,为罕见的全才。论者以为欧阳永叔之后,一人而已。
③ 此据郭子章《郭青螺遗书》卷二十八。康熙刻本《介休县志》古迹《郭有道墓》称:"蔡中郎撰墓碑,年久湮没,万历二十一年(1593)郭青螺过介补书。"称郭青螺补书,不确。

唐突中郎,聊以补晋金石之缺尔。

傅山另有《吾家三世习书》,云:

> 至于汉隶一法,三世皆能造奥,每秘而不肯见诸人,妙在人不知此法之丑拙古朴也。吾幼习唐隶,稍变其肥扁,又似非蔡、李之类。既一宗汉法,回视昔书,真足唾弃。①

据统计,傅山至少收藏有九种汉代碑刻,②清初他还经常出去访碑。其由唐碑转学汉碑,取法范围不囿于一碑乃至数碑,广收博取。傅山关于汉隶的认识,与郭宗昌同调。其推崇篆隶书法,曾经说:"楷书不知篆隶之变,任写到妙境,终是俗格。"又说:"楷书不自篆隶八分来,即奴态,不足观也。"③对汉隶的评价:

> 汉隶之不可思议处,只是硬拙,初无布置等当之意。凡偏旁左右,宽窄疏密,信手行去,一派天机。今所行圣林梁鹄碑,如墼模中物,绝无风味,不知为谁翻模者,可厌之甚。④

> 汉隶之妙,拙朴精神。如见一丑人,初视村野可笑,再视则古怪不俗,细细丁补,风流转折,不衫不履,似更妩媚。始觉后世楷法标致,摆列而已。⑤

傅山评价汉隶以"硬拙"为美,但显然已经跳出"折刀头"的窠臼,因为他还强调拙朴自然、不衫不履的风致(图2-1)。傅山是以自己对汉隶的理解书写的《郭有道碑》(图2-2),而且家藏祖孙三人书写《郭有道碑》的笔法又各自不同,傅山模拟《乙瑛碑》,傅眉得《孔宙碑》与《梁鹄》神韵,傅莲苏则专写《夏承碑》,略得束拙之似。而傅眉附注认为傅山书《郭有道碑》时,还参考了《夏

① (清)傅山撰:《霜红龛集》卷三十二,清宣统三年丁氏刻本,《续修四库全书》集部第1395册,上海:上海古籍出版社,1996年。
② 白谦慎:《傅山的世界:十七世纪中国书法的嬗变》,北京:生活·读书·新知三联书店,2006年,第231页。
③ (清)傅山撰:《霜红龛集》卷二十五、三十七,清宣统三年丁氏刻本,《续修四库全书》集部第1395册,上海:上海古籍出版社,1996年。
④ (清)傅山撰:《霜红龛集》卷三十八,清宣统三年丁氏刻本,《续修四库全书》集部第1395册,上海:上海古籍出版社,1996年。
⑤ 上海博物馆藏傅山《杂书册》后隶书题识,据《中国古代书画图目》,北京:文物出版社,1996年。

承碑》与《汝帖》中"定册惟摩"数字隶书，因为傅眉认为这两块碑是蔡邕隶书的真迹。①

傅山重写《郭有道碑》，或许因为此碑文为蔡邕撰，在后人眼中，此碑的书者也应该是蔡邕。所以它是汉碑中的典范。包括《夏承碑》，这时也被很多书家指认为蔡邕所书。福建的宋钰如此认为，山西的傅山也这样认为。王铎称郭宗昌隶书为"三百年第一手"，指郭宗昌隶书在有明一代排名第一，已经远远超过文征明。王铎也写过隶书，有作品传世。

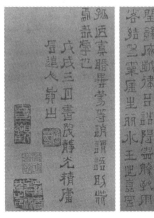
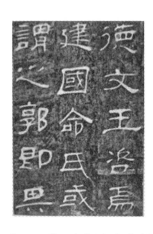

图 2-1　傅山隶书《千字文》　　　图 2-2　傅山隶书《郭有道碑》

傅山在康熙五年(1666)，对李因笃说"尝欲过介山，更作《郭有道碑》"，至康熙十二年(1673)，在董正绅、朱敏清、张佩实等人的竭力怂恿下，终于促成此事，前后相隔了七年。而傅山对于此碑虽谦称"聊以补晋金石之缺尔"，实则从仿写，到双钩、上石、修饰整个过程，他都是非常重视的。李因笃惋惜傅山未见《华山碑》，缘于傅山乃真正的汉隶高手，更能读出《华山碑》之丰富的内涵。②

3. 遗民情结对书法审美的影响

清初遗民群体有一个共同心理，就是在审视书法的时候，不自觉地将书

① （清）傅山撰：《霜红龛集》卷十八，清宣统三年丁氏刻本，《续修四库全书》集部第 1395 册，上海：上海古籍出版社，1996 年。
② 关于傅山书写《郭有道碑》的书法评价，薛龙春有文论及，见《郑簠研究》，北京：荣宝斋出版社，2007 年，第 172～175 页。

法与书写者的人品、气节紧密相连。顾炎武对蔡邕的书法、文章评价不高,即缘于对其人品、气节、操守、见识的不齿。

物以类聚,人以群分。王弘撰的交游圈中,遗民占了最大的比重。比如他和叶弈苞订交于康熙十八年(1679)荐举博学鸿词时。据叶弈苞《金石补录》中跋《华山碑》云:"王名弘撰,以荐至京师,与予定交昊天寺中。"叶弈苞(?—1687),一名弈包,字九来,号二泉,室名锄经堂,昆山人,诸生,康熙十八年举博学鸿词,匿卷不呈罢归。

王弘撰对于王铎书法(图2-3)的评价,可见其以人品论书品。《山志》卷一"王宗伯书"条云:

> 宗伯于书道天分既优,用工又博,合者直可抗迹颜、柳。晚年为人略无行简,书亦渐入恶趣。奉命来祭华岳,为贼所困,留滞华下,写字颇多,益纵弛,失晋人古雅遗则。乃知书品与人品相为表里,不可掩也。三百年来,书当以东吴生为最,法度不乏,而神采秀逸,所谓自性情中流出,愈看愈佳耳。宗伯则久之生厌,倘不谓然,请为布毯三日。①

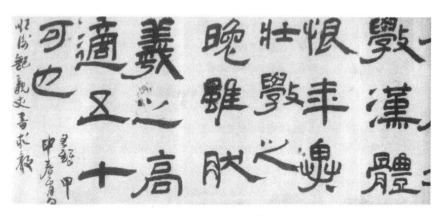

图2-3 王铎隶书《三谭诗》(局部)

王弘撰钦佩王铎的书法天分之高与用工至勤,对王铎早期书法的评价,以为"直可抗迹颜、柳"。王铎晚年降清而入仕,被认为是最大的失节行径,王弘撰称其"晚年为人略无行简",实际上代表了遗民们的普遍看法。并因其人

① (清)王弘撰著,何本方点校:《山志》,北京:中华书局,1999年,第19页。

失节而不直其书法,称其"书亦渐入恶趣",显然是遗民情结的投射。颜真卿、柳公权因其人忠义正直,大节不亏,其书法此时也受到普遍的推崇,而当时社会上流行的赵孟頫书法则遭到摈弃。"颜柳"成为衡量书法的最高标准,故傅山弃赵而学颜。傅山、王弘撰等人的遗民情结从他们对王铎书法及前人书法的评价中可见一斑。

王弘撰在《书临玄秘塔帖后》云:

> 书法钟、王,尚矣。继莫妙于颜、柳,要其忠义正直之气,溢于笔墨之际。今人舍颜、柳而学吴兴,无怪乎世道之日下也。辛丑(1661)秋日寓长安,与李岸翁(叔则)共晨夕,间论及此,岸翁深以为然。①

颜真卿、柳公权因其人品高洁,所以其书法也充满堂堂正气,这是学习书法的正途。遗民们的深意并不在于书法。傅山有《作字示儿孙》诗。

> 作字先作人,人奇字自古。纲常叛周孔,笔墨不可补。诚悬有至论,笔力不专主。……未习鲁公书,先观鲁公诰。平原气在中,毛颖足吞虏。

傅山在此诗的跋语中自述学书经历:"贫道二十岁左右,于先世所传晋唐楷书法,无所不临,而不能略肖。偶得赵子昂香山诗墨迹,爱其圆转流丽,遂临之,不数过而遂欲乱真。此无他,即如人学正人君子,只觉觚棱难近,降而与匪人游,神情不觉其日亲日密,而无尔我者然也。"所以他总结书法体会为"宁拙勿巧,宁丑勿媚,宁支离勿轻滑,宁直率勿安排:足以回临池既倒之狂澜矣"。②

王弘撰的遗民情结,在《宋拓圣教序跋》中显见无遗。

> 咸林有孝廉,为逆闯勒仕作中书者,随之犯阙,于内阁儿上得此本携之归。无几孝廉没,归之吾友东云雏,复归之孝廉之族,又归之

① (清)王弘撰撰:《砥斋集》卷二,清康熙十四年刻本,《续修四库全书》集部第1404册,上海:上海古籍出版社,1996年。
② (清)傅山撰:《霜红龛集》卷四,清宣统三年丁氏刻本,《续修四库全书》集部第1395册,上海:上海古籍出版社,1996年。

吴氏，或购之贻余。完责江东赵子一见识之，曰："此范质公先生故物也。"呜呼！三月十九日之变，先生以身殉难，大节凛凛。今对此本，先生灵爽尚或凭之，抚摩之手痕宛然。余初欲重付装潢，闻斯言遂止。观董文敏跋，知旧为陆文裕所藏。前此不具论，自甲申以来，不三十年间，易其主者数矣。宰相不能保，而余以山林之人有之，为之悚然太息。俯仰今昔，又不觉下新亭之泪耳。

甲申变故三十年后，得范景文旧藏《圣教序》，感佩其以身殉难的凛凛大节，甚至打消了重新装潢的念头，就是为了能够尽可能多地保留先生的气息以及抚摸过的手痕。范景文，字质公，北直吴桥县人，癸丑进士。甲申三月十九日，城陷，投井死。①

王弘撰对于王铎书法看久了即生厌，而对于宋克（号东吴生）书法，却是"愈看愈佳"。宋克在明代以擅长章草著称。这一时期，我们看到王弘撰对于汉隶、魏隶、唐隶在审美风格上的区别有了清晰的认识：汉隶之美，美在"古雅雄逸""自然韵度""不衫不履"，魏隶"乏其蕴藉"，唐隶"失之矜滞"，宋元以下，由于不谙古法，遂至粗俗可笑。具见《书乡饮酒碑后》：

> 汉隶古雅雄逸，有自然韵度；魏稍变以方整，乏其蕴藉；唐人规模之，而结体运笔失之矜滞，去汉人不衫不履之致已远。降至宋元，古法益亡，乃有妄立细肚、蚕蚕头、燕尾、鳌钩、长椽、盎雁、枣核、四楞、关游、鹅铁、镰钉尖诸名色者，粗俗不入格，太可笑。独怪衡山宏博之学、精邃之识，而亦不辨此，何也？②

王弘撰崇尚"不衫不履"的汉隶美。"不衫不履"本义为衣冠不整，但它恰恰如"东床坦腹""扪虱而谈"一样，展示的是性格洒脱、不拘小节的人格美。杜光庭《虬髯客传》："既而太宗至，不衫不履，裼裘而来，神气扬扬，貌与常异。"郭宗昌、傅山、王弘撰等人即以此赞美汉隶的自然风致。

从《孔季将碑跋》中，可以看出王弘撰对于郭宗昌汉隶观念的继承。

① 详见（清）钱㻋撰：《甲申传信录》卷三，清钞本，《四库禁毁书丛刊》史部第19册，北京：北京出版社，2000年。
② （清）王宏撰：《砥斋题跋》，见卢辅圣主编：《中国书画全书》(12)，上海：上海书画出版社，2009年，第519页。

郭征君以《韩叔节碑跋》为汉八分第一。余谛观之，朴雅有余，良以其时古耳。书者似未经意出之。此碑结体用笔，自是当时名手所为，不异楷行之有钟王也。然挺拔瑰伟，遂开唐人一派渐致肉胜之弊，要非宋元人所能梦见也。

尽管王弘撰给予《孔季将碑》（即《孔宙碑》）的评价也很高，他称此碑"朴雅"，也推断其书法出自名家之手，但王弘撰认为此碑开了唐隶肥痴多肉之弊端。

随着以魏朝隶书为衡量标准的轰然倒塌，文征明也随之遭到正式的批判。顾苓《跋八分书千字文》云："近代八分之学极推文待诏公，公固能集书家大成，且为人端谨，持大体，而八分书乃学魏《受禅碑》《上尊号奏》笔法。"语气尚且平和，至周亮工与王弘撰则语调激烈。周亮工《与倪师留》云："仆每言天地间有绝异事，汉隶至唐已卑弱，至宋元而汉隶绝矣。明文衡山诸君稍振之，然方板可厌，何尝梦见汉人一笔。"①王弘撰称文征明不辨汉隶："汉隶古雅雄逸，有自然韵度；魏稍变以方整，乏其蕴藉；唐人规模之，而结体运笔失之矜滞，去汉人不衫不履之致已远。降至宋元，古法益亡，乃有妄立细肚、蚕蚕头、燕尾、鳌钩、长椽、蛊雁、枣核、四楞、关游、鹅铁、镰钉尖诸名色者，粗俗不入格，太可笑。独怪衡山宏博之学、精邃之识，而亦不辨此，何也？"②其实，没有什么可奇怪的，时代原因。而对文征明的批判，恰恰可以反映后世隶书观念的进步。

4. 关于华阴本的复制与流传

第一个建议对《华山碑》进行复制的大概是沈荃。沈荃（1624—1684），江苏华亭人，字贞蕤，号绎堂。顺治九年（1652）探花，官礼部侍郎，学行纯洁，书法尤有名，尝被召入内殿侍圣祖学书。著《南帆咏》《充斋集》。沈荃在王弘撰藏《华山碑》后题跋墨迹。

华阴王子山史博雅嗜古，所藏定武《兰亭》、率更《醴泉》旧拓，皆精妙入微。而郭香察隶书《华岳碑》，尤冠绝今古，碑毁已久，海内仅存此本。山史居近名岳，又与郭、东诸君游，鉴精识邃，授受矜重，岂

① （清）周亮工撰：《赖古堂集》卷三十，上海：上海古籍出版社，1979年，第786~787页。
② （清）王宏撰：《砥斋题跋》，见卢辅圣主编：《中国书画全书》(12)，上海：上海书画出版社，2009年，第519~524页。

然与三峰并峙,益可珍也。但恐神物易化,风流渐邈,当亟谋抚泐如《峿嵝》《介休》故事,俾汉隶面目犹存天壤间。山史其重图之哉。丙寅五月廿二日濒发青门,倚马漫题,华亭沈荃。

此题跋当书于康熙十五年(丙辰,1676)。虽然题跋落款处的"寅"字被点去,在沈荃顺治九年(1652)二十九岁中探花之后,至康熙二十三年(1684)去世,经历三个以"丙"字开头的年份:顺治十三年丙申(1656),沈荃三十三岁;康熙五年丙午(1666),沈荃四十三岁;康熙十五年丙辰(1676),沈荃五十三岁。王弘撰大沈荃两岁,康熙八年(1669),王弘撰始携华阴本进京,沈荃不可能在此之前看到华阴本,则沈荃题跋必在康熙十五年,则所点去之字当为"辰","辰"与"寅"具有对应的关系,所以一时疏忽,误将"辰"写作"寅"就具有极大的可能性。

王弘撰《山志》收有"沈绎堂《华岳碑》跋"条:"余有郭香察书《华岳碑帖》,为郭宛委遗物,沈绎堂见之,嗟赏不置,遂为跋云……前有牧斋七言长律,自以小楷书之。盖昔为宛委作者,词颇详雅,亦未可废也。"[①]从中既可见沈荃对于此碑的爱不释手,也可见王弘撰对于沈荃跋语的珍惜与热爱。

康熙十五年沈荃的题跋将《华山碑》等同于《峿嵝碑》和《介休碑》,《介休碑》即指《郭有道碑》,因其碑文的撰写及书写均传出自蔡邕之手,故在后代屡经翻刻,康熙十二年(1673),傅山手书的《郭有道碑》刻成,此后郑簠也有书《郭有道碑》问世。恰恰说明当时人对于汉隶的珍视。

沈荃特意在"郭香察"之后加上"隶书"两字,就是明确表明他认可此碑的作者是"郭香察"而不是蔡中郎,或者郭香。称此碑为海内孤本,可见他尚不知有另外的拓本,而称之为"神物",且沈荃还建议王弘撰重新加以装裱。而早在康熙九年(1670),王弘撰就明确告诫儿子,不经过他的允许不许别人轻易题跋,沈荃的题跋在这条诫子书之后,由此可知,沈荃的题跋是经过王弘撰允许的,而且题跋中也有"授受矜重"这样的话,这对于沈荃来说该是多大的荣耀,也由此可知沈、王二人的关系应该是非同寻常的。时年王五十五岁。"濒发青门"也可以提供线索。

① (清)王弘撰著,何本方点校:《山志》,北京:中华书局,1999年,第289页。

在王弘撰藏华阴本题跋时,沈荃劝他及早摹刻,"但恐神物易化,风流渐邈,当亟谋抚泐如《峋嵝》《介休》故事,俾汉隶面目犹存天壤间。山史其重图之哉",目前尚未有史料证明王弘撰实施了复制的工作。

《华山碑》在王弘撰收藏之后,经其广为宣传,与郭宗昌的《金石史》及其隶书观念走出了关中,在北方扩展开来。

康熙十年(1671),张弨在王弘撰砥斋观看华阴本。《华山碑》在刘泽溥题跋后不久即归于张弨。张弨,字力臣,号亟齐,江苏淮阴人。其父张致中,为复社魁首,家储鼎彝碑版甚富,以业贾卖书画为生,尤精六书之学。康熙十年,张到陕西醴泉,冒风雪上九嵕山访查六骏,摹图而归。张与顾炎武交谊甚深,亭林所撰《音学五书》,乃张弨父子为之校写,并开雕于淮上。顾炎武曰:"精心六书,信而好古,吾不如张力臣。"①据陈亦禧(1648-1709)《金世遗文录》记载:

> 华岳庙碑,赵子函旧物,授诸王山史者,已转畀淮浦张力臣。予讯之不获,循环于胸次者,垂三十年。甲申腊月,出守黔州,道经邢上,从旧友周仪一处得见此碑。继晷临摹,兼录诸题跋。乙酉二月十三日,皖江舟中书。

康熙四十三年(1704)腊月,陈亦禧出为贵州石阡知府。此跋书于康熙四十四年(1705),在《华山碑》后未有墨迹,当题于自己临摹的《华山碑》之后,时在赴贵州的途中,行驶在安徽境内,陈亦禧当时五十七岁。康熙十四年(1675),华阴本上尚有刘泽溥题跋,张弨《华山碑》上题跋为康熙十年(1671),陈亦禧在张弨家初见,当为康熙十四年(1674)以后,也符合文中"循环于胸次者,垂三十年"。由此可知,《华山碑》在康熙十五年(1676)之后不久,应即归张弨所有,后再归于周手中。王弘撰卒于1702年,也就是说,华山碑在王弘撰生前就已经转入他人手。王弘撰叮嘱后人毋令人轻易题跋,意即世世代代相传,不知何故,会将此本流落。

史载,雍正元年(1723),姜任修(字白蒲,如皋人)据王弘撰本摹刻上石。②

① 见(清)顾炎武撰,华忱之点校:《顾亭林诗文集》,北京:中华书局,1983年,第244页。
② 翁方纲乾隆四十三年七月九日跋,见(清)阮元:《汉延熹西岳华山碑考》卷四,《丛书集成初编》,上海:商务印书馆,1936年。

则此时，华山碑当已经流落到南方。

由于宋荦对于长垣本的收藏、朱彝尊"汉隶第一品"的推崇、更多文人与书家的介入，《华山碑》在江南遂烜赫一时，并被广为复制，化身千万，真正具有了书法传播的意义。

第二节　朱彝尊品评《华山碑》及师法汉隶的风尚

清初金石学重新兴盛，顾炎武与朱彝尊为开清代"金石证史"风气的代表人物。朱剑心指出："自国初顾炎武、朱彝尊辈重在考据，以为证经订史之资，此风一开，踵事者多，凡清人之言金石者，几莫不以证经订史为能事。"①

朱彝尊(1629—1709)，字锡鬯，号竹垞、金风亭长、小长芦钓师，浙江嘉兴人。朱彝尊为清初大儒，在学术、文学领域成就斐然，著述甚富，尤以《曝书亭集》《日下旧闻》《经义考》及所编《明诗综》《词综》沾溉后世为多。朱彝尊又是清初的诗词大宗，与王士禛、陈维崧齐名。朱彝尊少年起即肆力古学，博览群书，后客游南北，出入幕府，所至以搜剔金石为事："之豫章、之粤、之东瓯、之燕、之齐、之晋，凡山川碑志、祠庙墓阙之文，无弗观览。"②朱彝尊在诗文中也屡屡提及自己对金石的爱好，如《甘泉汉瓦歌为侯官林侗赋》诗自述："吾生亦好金石文，南逾五岭西三云。手披丛篁斩榛棘，残碑断碣搜秋坟。"在《跋石淙碑》中说："予性嗜金石文，以其可证国史之谬，而昔贤题咏往往出于载纪之外。"朱彝尊的金石考证集中在《曝书亭集》第四十六至五十一卷的金石跋文中。

虽宋代金石学兴盛，但并未和书法产生直接而密切的关联，也未见有擅长隶书的宋代金石学家出现。长期浸淫金石，或许给他们的书法创作带来了间接影响，而非自觉地对于笔法的追寻。我们发现，唐以后书家对于隶书创作的热情迅速降温，即便偶有以隶书名世者，其取法对象也多是唐人隶书，而非汉人隶书。到了明末，士人对于隶书显然有了更浓厚的兴趣，呼吁"书学篆

① 朱剑心：《金石学》，北京：文物出版社，1981年，第35页。
② （清）魏禧：《曝书亭集》序，《文渊阁四库全书》本。

隶",如赵宧光的"草篆"。① 对于汉隶笔法进行了认真的探讨,对于汉碑的书法之美也有了新的认识,因此赵崡在金石学著作中开始"详于笔法、略于考证",郭宗昌、傅山等人更将理论认识与书法实践相结合,作出大胆尝试,披荆斩棘,开创新路。清代以后,文人书家痴迷访碑致使越来越多的汉碑进入他们的视野,师法无名汉碑,渐成一种风气,对于汉隶笔法的探讨成为热门话题,而掌握汉隶笔法的书家也受到普遍的尊崇。朱彝尊即盛赞当时的隶书名家郑簠,作长歌以赠,且"曝书亭"之额、联、屏障悉请郑簠手书。

朱彝尊继续鼓吹汉隶,其本人的隶书成就也为世人所称道。吴修《昭代名人尺牍小传》即称其:"精研经学,深于考证金石,善八分书。"② 朱彝尊隶书以"典雅渊博,素负盛名",乃至有人认为其隶书对绘画也产生了正面影响:"观先生古隶,笔意秀劲,韵致超逸,便可想见先生画境矣","山水烟云苍润,有书卷气"。③ 书法、绘画中的"书卷气",又源于朱彝尊的博学工文。

一、朱彝尊复兴汉隶之功

我们注意到,清初汉隶的勃兴,与当时士人自觉摒弃唐隶同步,众多书家均走过幼年学唐隶的弯路。傅山自称"幼习唐隶,稍变其肥扁,又似非蔡、李之类。既一宗汉法,回视昔书,真足唾弃"。④ 据朱彝尊自述,其幼年学习隶书也是从唐隶入手。康熙四十一年(1702),时年七十四岁的朱彝尊在为宋荦临《曹全碑》卷⑤后所书跋语(图 2-4):

① 崔祖菁:《赵宧光书法及其书论研究》,2009 年南京艺术学院硕士研究生学位论文。
② (清)吴修辑:《昭代名人尺牍小传》,《丛书集成续编》第 256 册,台北:新文丰出版公司,1989 年。
③ (清)秦祖永撰:《桐阴论画二编》卷下,《续修四库全书》子部第 1085 册,上海:上海古籍出版社,1996 年。
④ (清)傅山撰:《霜红龛集》卷三十二,清宣统三年丁氏刻本,《续修四库全书》集部第 1395~1396 册,上海:上海古籍出版社,1996 年。
⑤ 刘九庵编著《宋元明清书画家传世作品年表》(上海书画出版社,1997 年),康熙四十一年壬午(1702)"三月"条著录有"朱彝尊(竹垞)为宋荦临曹全碑卷,时年七十四"(第 560 页);又同年下文月日不明者著录有"朱彝尊(竹垞)为西陂临曹全碑卷"(行年缺,第 562 页)。二者均见藏于故宫博物院。此处两幅作品疑为一副。所谓"西陂",原是宋荦别墅名称,康熙四十二年癸未(1703)皇帝南巡之际曾赐御书题额,因以为号,并以之名集(集名《西陂类稿》)。有关情况,可参见两人年谱,特别是朱彝尊康熙四十四年乙酉(1705)为宋荦而作的《西陂记》一文(载《曝书亭集》卷六十六)。因此,上文所说的"朱彝尊为西陂临曹全碑卷",估计就是"朱彝尊为宋荦临曹全碑卷";该年表可能是根据不同的书画目录记载而未予核对原件,因此造成重复著录的现象。

> 余九龄学八分书,先舍人授以《石台孝经》,几案墙壁涂写殆遍。及壮,睹汉隶,始大悔之,然不能变而古矣。

朱彝尊九岁(1637)即开始练习隶书,或许更是出于学习古文的需要,朱彝尊之师朱茂晥认为:"河北盗贼,中朝朋党,乱将成矣!何以时文为?不如舍之学古。"于是弃时文八股,以《左传》《楚辞》《文选》授彝尊。[①] 朱彝尊提到的《石台孝经》,乃唐代隶书的代表,由唐玄宗作序、注解并书写。从唐隶入手,应该是明末江南读书世家普遍的做法,固是一代风气使然。但朱彝尊却对这种书体表现出浓厚的学习兴趣。随着阅历的丰富,朱彝尊悔幼年从唐隶入手,致使习气已深,不能至汉隶之高古境界。

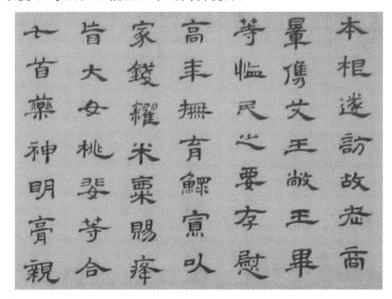

图2-4 朱彝尊临《曹全碑》(局部)

而当时以隶书知名的书法家郑簠(1622—1693),也悔于年轻时学习宋珏隶书太久,故竭力以汉碑救之。

> 初学隶书,是学闽中宋比玉,见其奇而悦之。学二十年,日就支离,去古渐远。深悔从前及求原本。乃学汉碑,家藏古碑四厨,摹拟

① 据朱彝尊《静志居诗话》,清嘉庆二十四年扶荔山房刻本,《续修四库全书》集部第1698册,上海:上海古籍出版社,1996年。

殆遍,始知朴而自古,拙而自奇。沉酣其中者三十余年,溯流穷源,久而久之,自得真古拙、真奇怪之妙。

著名画家原济(1642—1707,号石涛),也自觉远离当时学董书风,直追魏晋秦汉,"与古为徒",在隶书创作上形成自己的面目。

> 得古人法帖纵观之,于东坡丑字法有所悟,遂弃董不学,冥心屏虑,上溯晋魏至秦汉,与古为徒。①

学习隶书,以师法汉碑为上,已经成为当时很多人的普遍认识。朱彝尊笃习汉隶,用力最勤的是《曹全碑》。《曹全碑》最初为明代万历年间陕西郃阳县县民发现,康熙十一年(1672),朱彝尊从北京慈仁尔市上购得。② 从其为宋荦所临《曹全碑》卷看,用笔舒展自然,行笔扎实稳重,平和秀雅中又有盎然古意,能够显示清代隶书创作所达到的新高度。

清初的金石考证之风盛行于北方,尤以关中地区为发源,自觉投入对古碑搜访、摩拓、收藏、鉴别、临写的学者、书人、鉴藏家、古董商越来越多,他们之间的交往日益密切,活动圈子渐渐扩大,在明山秀水的江南地区掀起品碑、师碑的风潮,师法汉隶风气一开,便渐成燎原之势。

清乾嘉间学者钱泳《书学》高度评价朱彝尊与郑簠:"国初有郑谷口,始学汉碑,再从朱竹垞辈讨论之,而汉隶之学复兴。"③

二、品评《华山碑》"汉隶第一"

在《华山碑》的传播过程中,宋荦扮演了重要角色。康熙三十八年(1699),宋荦在苏州得到《华山碑》。第二年,朱彝尊在《华山碑》上题跋称其为"汉隶第一品"。紧随其后,宋荦府上的众多幕僚雅集沧浪亭,共赏《华山碑》,诗歌唱和,热闹而清雅。

① (清)李骐撰:《虬峰文集》卷十六"大涤子传",清康熙刻本,《四库禁毁书丛刊》集部第131册,北京:北京出版社,2000年。
② 朱彝尊《曝书亭集》卷四十七,收有《汉郃阳令曹全碑跋》《续题曹全碑后》二文,分别作于康熙九年(1670)和康熙十一年(1672)。《文渊阁四库全书》本。
③ (清)钱泳:《履园丛话》,清道光十八年述德堂刻本,《续修四库全书》子部第1139册,上海:上海古籍出版社,1996年。

宋荦(1634—1713)，字牧仲，号漫堂、西陂、放鸭翁，河南商丘人，先后担任江西和江苏两地巡抚、吏部尚书。宋荦工诗，与王士禛齐名，有"北王南宋"之称；①宋荦也善画，"水墨兰竹亦极超妙"；宋荦更精于鉴藏，藏书10万卷，书画精品甚富，如《荐季直表》及《张好好诗并序》即为其收藏，而文人墨客、古董商贩多与之交往，文人墨客喜其雅集而大饱眼福，古董商贩喜其鉴赏为商品增价。因此，在当时的江南，宋荦的声望甚高，而宋荦府中也聚集了大批落拓文人。据王士禛《分甘余话》卷三："近科以来，海内名士登第无遗，惟武林吴宝崖陈琰、广陵殷彦来誉庆尚困场屋，时论惜之。余乙酉(1705)冬赋二诗寄宝崖，宋牧仲冢宰见之，即延致于家，盛为推挽。"

康熙三十九年(1700)，官居苏州的宋荦得到长垣本《华山碑》的第二年，喜不自胜，乃作《延熹华岳庙碑歌》，并命其子宋至(字山言，号方庵)抄录赵崡《石墨镌华》、郭宗昌《金石史》中有关《华山碑》的内容，和钱谦益在崇祯十一年(1638)为郭宗昌所作的《华山庙碑歌》。

宋荦《延熹华岳庙碑歌》诗云：

迢遥太华参金天，虞周巡幸禋祀虔。集灵宫建炎汉代，饰阙载纪延熹年。望仙门下耸赑屃，隶书壮伟蛟螭缠。经始者谁袁太守(袁逢)，市石者谁从事迁(杜迁)。郭香察书义莫辨，徐洪考究终茫然。(徐浩《古迹记》以为蔡中郎书，洪适《隶释》云郭香察书者，察莅他人之书也)。端严自可配白帝，奇古直欲追周宣。无论《史晨》与《韩敕》，撇画已开光和先。桓灵秕政令人恨，斯文颇盛千秋传。片石不随钟虞改，精光奕奕射岳莲。后来好事录金石，上洁斯邈邕随肩。有明中叶遭掊击，神物消灭同飞烟。关中秘藏或一二，剥落那得骊珠全。此本宋拓缺仅十，一字可博一金钱。河北金吾(王文荪鹏冲)老爱此，摩挲珍比琼琚璇。何幸鸿宝入我箧，虹光顿压书画船。寄语郭髯赵崡二子道：于今好古应让西陂专。

① 王士禛有《叹老口号寄宋牧仲巡抚》："尚书北阙霜侵鬓，开府江南雪满头。谁识朱颜两年少，王扬州与宋黄州。"宋荦《次韵罢阮亭尚书》："停云赋罢思悠悠，三纪论交已白头。记得与君初见日，一樽松下说黄州。[岁丁未(康熙六年，1667年)余以黄州倅入觐，寓报国寺]"。见(清)宋荦撰：《西陂类稿》，《文渊阁四库全书》本。

值得注意的是诗中有这样一句话:"无论《史晨》与《韩敕》,撇画已开光和先。"注意到"撇画"即可视为对于汉隶笔法的关注。后来金农取法《华山碑》,最重要的也是"撇画"的夸大。

康熙三十九年(1700)四月十五日,朱彝尊在《华山碑》后题跋,纵论汉碑书法风格特征。

> 汉隶凡三种:一种方整,《鸿都石经》《尹宙》《鲁峻》《武荣》《郑固》《衡方》《刘熊》《白石神君》诸碑是已。一种流丽,《韩敕》《曹全》《史晨》《乙瑛》《张表》《张迁》《孔彪》《孔宙》诸碑是已。一种奇古,《夏承》《戚伯著》诸碑是已。惟《延熹华山碑》正变乖合,靡所不有,兼三者之长,当为汉隶第一品。

朱彝尊踪迹遍天下,壮年游学则以北方为主,与傅山同属山西学术圈中人物。十八年(1679)应试博学鸿词,二十二年(1683)入直南书房,多受赏赉。时因辑《瀛洲道古录》乃私抄禁中书一事而被劾降一级,而朱彝尊在补原官后不久即引疾乞归。罢官归家之后,朱彝尊的活动区域也集中在江南一带,其与宋荦的密切交往当在此时。

在这里,朱彝尊提到18块汉碑,应均为其所目见,是汉隶中的代表。他把这些汉碑分成三种艺术风格:方整、流丽、奇古。宋荦诗歌概括《华山碑》的特征是既"端严"又"奇古",而朱彝尊的跋语比宋荦走得更远,还兼有流丽。在举例说明流丽的汉碑中有《张迁碑》,而傅山认为《张迁碑》只是硬拙,这是两人观点不同处。

朱彝尊晚年与宋荦往来密切,其《明诗综》即开雕于苏州。朱彝尊屡屡参加沧浪亭的雅集盛会,也屡有隶书相赠宋荦。康熙四十一年(1702)三月,朱彝尊来访,为宋荦临《曹全碑》全文。卷后书跋语:

> 余九龄学八分书,先舍人授以《石台孝经》,几案墙壁涂写殆遍。及壮,睹汉隶,始大悔之,然不能变而古矣。康熙壬午(1702),西陂先生出佳纸索临《曹全碑》,老眼生花,旬日乃就。此犹桓宣武拟刘太尉,似处皆恨,矧并其形失之乎。先生慎毋示客,知能护故人之短也。三月既望,小长芦金风亭长朱彝尊识。时年七十有四。

朱彝尊在宋荦府中居甚久,而且宋荦也屡屡以八分嘱书。据朱彝尊《钱

舜举鼹鼠图跋》：

> 康熙甲申（1704）畅月（十一月），偶集小沧浪亭，西陂放鸭翁出钱舜举《鼹鼠图》见示，叹其工绝，翁属书苏和仲（苏轼）赋于后。乙酉（1705）夏，始以八分书而归之，兼欲题诗其上，未果也。①

这件隶书作品，朱彝尊写得很慢，半年后才完成。康熙四十三年（1704），《明诗综》②雕刻竣工，翌年，康熙第五次南巡，朱彝尊便把主要精力投入到"迎驾"上，并进所著《经义考》《易书》。康熙表示赞赏，对少詹事查升说："朱彝尊此书甚好，留在南书房，可速刻完进呈。"并以"研经博物"四字匾额赐给朱彝尊。所以应到夏季，所有的大事忙完之后，朱彝尊方有心情来应酬宋荦去年所嘱的八分书。朱彝尊态度很虔诚，原欲题诗其上，但是不知何故（或许与年岁渐高，眼力减弱密切有关），终究未果。

朱彝尊既在晚年推崇《华山碑》为"汉隶第一品"，又与宋荦往来密切，得以时时观摩，隶书取法亦当能够看到此碑的影响。从其所书《华山碑》扇面（图2-5）看，内容是节录碑文，自当烂熟于胸，尽管依然能够看到《曹全碑》的痕迹，但确实增加了醇厚与沉稳。

图2-5　朱彝尊书扇面（节录《华山碑》碑文）

其后，邵长蘅、冯景、吴士玉、王戬作诗祝贺，盛赞《华山碑》，并接受朱彝

① （清）朱彝尊撰：《曝书亭集》卷五十四，《文渊阁四库全书》本。
② 朱彝尊《明诗综》是书辑选明诗3400余家，且"间缀以诗话，述其本事"，"死封疆之臣，亡国之大夫，党锢之士，暨遗民之在野者，概著于录"。彝尊自述其编选目的在于"窃取国史之义，俾览者可以明夫得失之故"。《文渊阁四库全书》本。

尊"汉隶第一品"的评价,如邵长蘅称"隶法第一真瑰奇",冯景称"此帖鼎峙骨力强",吴士玉"华碑汉隶推第一""按以隶法兼众妙,欲名一体诚难评"。

邵长蘅,字子湘,毗陵人。别号青门山人,十岁补诸生,以诗古文辞鸣。康熙间游京师,后客苏抚宋荦幕最久,有《青门集》。宋荦《西陂类稿》卷三十一有《青门山人墓志铭》。和云:

> 华山作镇帝所宫,拔地削成三芙蓉。明星玉女并娟嫮,天神博处钩梯通。少昊金天斡元化,虞巡周望秩祀崇。茂陵刘郎薪不死,集灵宫筑山之趾。松乔芝盖纷往来,子仙茅龙大憍恑。亡新变乱迨东京,文字磨灭余荒圮。此碑纪年延熹八,四月维夏日廿九。勒石者谁弘农守,袁逢开先孙璆后。郭香察书恐臆说,曰蔡中郎亦无考(叶)。或云汉魏古碑今犹有,例不书名著谁某。纷纭辨驳姑置之,隶法第一真瑰奇。公此石本得何所,点画完好无瑕疵。圆方古匲体□备,挑拔劲如折刀钗。斯邈故是丈人行,冰潮呼作大小儿。光和以前得有此,岣嵝石鼓肩相随。我思桓灵秕政吁可诧,叹息痛恨谁能那。钩党横填北寺狱,卖官更谐西园货。太学石经空骈填,鸿都鸟篆资雒(洛)唾。雒(洛)阳钟虡俄销烁,飞廉铜马亦椎破。岳碑巋屃岿然存,千五百年安帖妥。明嘉靖间始遭掊,有如峄碑焚野火。我闻昔人作长歌,缺百廿字相矜夸。何况此本缺仅十,纸新墨古神不磨。虎爪攫拿气郁偓,苍虬铁屈枯枝柯。知公鉴赏有真识,棐几一日三摩挲。

冯景(字山公,钱塘人)和诗云:

> 太华山高五千仞,金岳克配是天峻。虞巡周狩省方同,中间篡以嬴秦闰。芒砀风云起赤龙,山川祠祭颁秩宗。茂陵辙迹遍天下,集灵宫筑崝函封。亡新矫诬神不享,露盘零落仙人掌。建武以还圭璧虔,勒铭实自宏农放。河南山镇冠雍梁,时巡礼与恒岱方。触石兴云蕃农桑,有年祈报神歆香。碑建延熹纪年八,四月廿九日逢甲。袁逢经始孙璆成,巋屃嵯峨耸轩豁。石从霸陵杜迁市,书遣新丰郭香察。慨自苍颉籀史丞相斯,龟文龙爪迷前规。小篆程邈改为隶,六体又杂甄丰为。李阳冰潮递擅奇,八分由隶权舆之。要知汉隶之

妙在龙举,戈波撇画如锥书。此帖鼎峙骨力强,方璧圆珠鼎彝古。(朱竹垞云,汉隶三种,一方整、一流丽、一奇古,此帖兼之)徐浩以为蔡邕书,邕时称疾方间居。固辞五侯鼓琴召,肯上三峰倒薤披。浩之所记殆讹缪,独惜岳碑名字漏。或云汉刻例不名,我陋见闻向谁究。此事捃摭无短长,桓灵时事关大纲。□官党锢奄人独,青虹堕殿星孛狼。儿生两头四臂妖非祥,三十六万黄巾黄。可怜帝子逃萤光,独有兹碑崨嶪不随炎刘亡。世事都从驹隙退,千五百年陵谷堕。每歌沧桑变幻多,方知文字因缘大。嘉靖年间令不才,破为砌石委蒿莱。六丁假手一何毒,讵殊轰击尔隆雷。乌呼!有成必坏循环理,万事纷纶尽如此。商邱公耽集古录,剔苔别藓皆标目。何处购此最古本,字皆可识摩挲读。旧拓已苦缺百廿,此但漫漶十五六。峄山岣嵝不可求,此帖宝之同图球。集灵宫亦易详考,未须更驳欧阳修。

吴士玉,字荆山,吴县人,为诸生时即以文名天下。康熙进士,累官礼部尚书,与徐乾学、韩英均以宏奖为己任。和云:

> 华碑汉隶推第一,芒夺少昊金天晶。东迫峄碑南岣嵝,光贾鼎立齐崢嵘。商丘先生雅好古,得此善本识鉴精。纸新字完少缺画,嗟余一见心魂惊。此碑刻自弘农守,袁孙接迹劳经营。延熹八年斗建巳,月廿九日告厥成。郭香察书纷聚讼,古碑谓不署姓名。或云中郎亦罕据,笔踪惊绝要莫京。虎螭攫拿凤飘举,长翎修鬣摩鹏鲸。规连珠树矩泄玉,圆流方折随纵横。按以隶法兼众妙,欲名一体诚难评。祖祢上溯籀斯派,苗裔下传潮阳冰。熹平石经尚晚出,堪与追逐称弟兄。桓灵败德不足数,摩挲墨妙聊娱情。吾闻太华削成为千仞,河神手擘垠崖崩。云泉天磴闳金液,乘龙戏博多仙灵。此碑历千五百载,呵护应烦敕六丁。有明嘉靖遭掊弃,可惜神物归窅冥。成毁相因固其理,世事反覆谁能凭。不见峄山之碑焚野火,岣嵝迹秘涕泗零。公得此本真希有,一字便足轻连城。

王戬(字孟谷,汉阳人)和云:

> 往岁行经华阴道,岳庙肃肃金天开。老树阴森夹阶圮,古碑寥

落缠莓苔。抠衣爱登最高阁,三峰咫尺高崔巍。云气苍茫衣袂接,夕阳明灭众皱堆。藕船大片不肯吃,摇鞭西向趋黄埃。公作《华岳庙碑诗》寄我,读之口中流沫,字里轰风雷。金钟大镛自撞击,韩苏石鼓从胚胎。和诗两篇盘硬语,牵连纪载能别裁。论文人(冯山公,昌黎有《与冯宿论文》书)声出燥吻,种瓜者(邵青门)手掀于腮。属予作和恐蛇足,力薄气索难玮瑰。惟雍州古帝王宅,柴望上自虞周推。嬴颠刘炽盛祠祀,茂陵仙客秋风才。承露铜盘切霄汉,西母为乞蟠桃栽。甲帐珠帘忽零落,初明肠断通天台。洎乎东京际衰乱,黄门北寺吁可哀。甘陵南北兆钩党,豺虎遘患遂令庙阙陵墓成飞灰。集灵宫不可复见,延熹碑碣留蒿莱。千五百年尚无恙,有明中叶方黱赜。宋代摸拓丰近古,譬如汤孔辞器兼而该。公从金吾得此本,圣所贵重逾琼瑰。诗中缕述信谲诡,察苣书写其谁哉。箸垂薤倒体奕奕,龙拿凤跃形恢恢。即非髡邕奏妙技,总依隶邈穷初荄。爰历凡将未遐远,八分三体供漾洄。天丁抉取字仅十,北斗增色连三台。太学苦县尽澌灭,护持完好惟兹才。好之有力竟克致,集古序就长昭回。我犹未见摹拟涩,一似有物横颐颏。新秋旗门怀刺往,小沧浪畔聊追陪。借观亦不求甚解,何妨传示同提孩。摩挲不将寒具污,当其得意且须卷还什袭放胆倾金罍。

这一时期的书法家已经开始努力用一些具体可感的词汇来描述隶书的风格。但文人唱和诗中的只言片语,尚不足以认识此碑的书法价值,也无从把握此时的书学观念,而此时关于隶书理论的著作,则可以为我们提供较为直接的工具。

康熙五十七年(1718),项纲刻顾蔼吉所编《隶辨》八卷。顾蔼吉,字畹先,号天山,又号南原,吴县人。以岁贡生充《佩文斋书画谱》纂修,官任仪征教谕。① 顾蔼吉《隶辨》自序称"隶辨之作,窃为解经作也。字不辨,则经不解。古文邈矣,汉人传经多用隶写,变隶为楷,益失本真。及唐开元,易以俗字,名儒病其芜累。余因收集汉碑,间得刊正经文"。顾蔼吉编纂《佩文斋书画谱》

① (清)吴修辑:《昭代名人尺牍小传》,《丛书集成续编》第256册,台北:新文丰出版公司,1989年。张慧剑编著:《明清江苏文人年表》,上海:上海古籍出版社,2008年。

《隶辨》时,曾从朱彝尊处借书。《昭代名人尺牍小传》录顾蔼吉书札向朱彝尊借书修《书画谱》之事(图2-6)。

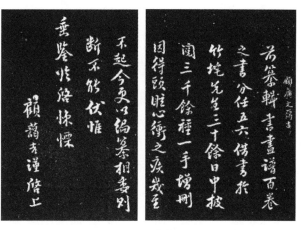

图2-6　顾蔼吉信札

据陆耀乾隆三十四年(1769)七月题跋《华山碑》,顾蔼吉双钩的《华山碑》即出自宋荦所藏长垣本。顾蔼吉自称编订《隶辨》所用材料尽可能出自目见手钩,而宋荦开府苏州之时,顾蔼吉因地理位置的便利,得以目见并获钩摹。

三、对汉隶笔法的深入探讨——以万经、王澍为例

朱彝尊对《华山碑》"汉隶第一品"的评价在当时有很大影响。而且这一时期很多书家开始自觉整理隶书创作的经验,以弘扬汉隶笔法为己任,并尝试进行形象的描述。如万经的《分隶偶存》、王澍关于汉碑的题跋等。

1. 万经对于汉隶笔法的细化

在朱彝尊题跋十三年后,即康熙五十二年(1713)(宋荦卒于此年),万经观长垣本于宋荦旧邸福寿堂,并用隶书题跋:"康熙癸巳四月十五日,四明万经观于宫师宋公旧邸福寿堂。"万经工隶书,是第一个使用隶书书体题跋《华山碑》的书法家,字体明显受郑簠影响。

万经(1659—1741),浙江鄞县人,字授一,号九沙,万斯大之子。康熙四十二年(1703)进士,官编修。万氏家族是鄞县望门,以学术著称,万经兄弟八人皆从学黄宗羲,博通经史,人称"万氏八龙",万经幼承家风,研读经史之余,

好金石学,擅长隶书。万经隶书受郑簠影响,风格不出郑簠藩篱。全祖望《九沙万公神道碑铭》:"公又叩性理之学于应征士嗣寅,求汉隶原委于郑君谷口,参考通鉴地理笺释于阎征士百诗,其博且精也。"① 钱林称万经隶书"得谷口之妙"。② 晚年罢官回乡后,家境贫寒,乃鬻隶书糊口。从其传世的作品看,用笔沉稳苍厚,结体端庄平和,得汉碑淳朴浑穆之气。

《分隶偶存》,成书于雍正九年(1731),万经时年七十三,刻于乾隆十年(1745)。③ 前有陆耀序言,后有梁文泓跋语。④ 从万经的《分隶偶存》中,可以较为直接地认识时人的汉隶观念。《分隶偶存》一书关注隶书的书法,第一次具体分析了隶书的笔法,如《景君碑》的字体、竖笔:"字体颇长,竖笔微近今柳叶篆,不尽作钩趯。"《孔龢碑》的字势:"字特雄伟,如冠裳佩玉,令人起敬。近郑簠每喜临之。"《礼器碑》的笔画:"字趫处极丰,而笔画颇细,与卒史迥殊。"《郑固碑》的笔法:"笔法坚劲遒紧,惜剥蚀已甚。"《淳于长夏承碑》的笔画转折:"每字周围约寸七八分,虽传刻失真,然气体雄伟不落佻巧家数,其转湾处作住笔另起,如也、先、已之类,实创见也。"

万经不仅注意到汉碑的细微笔画特征,还注意从整体上观照汉碑特有的

① (清)全祖望:《九沙万公神道碑铭》,见万经《分隶偶存》附,《丛书集成续编》,上海:上海书店出版社,1994年。

② (清)钱林撰:《文献征存录》卷一《万泰》,清咸丰八年有嘉树轩刻本,《续修四库全书》史部第540册,上海:上海古籍出版社,1996年。

③ 据万福序言:"先太史纪年有云:'予素嗜字学,尤笃于分隶。春和手柔,取古来论隶学及作隶人姓氏,汇为一编,附以臆说,及汉唐碑刻题识语数十则,名《九沙分隶偶存》,亦夙习未忘也。'福幼侍先太史,尝闻训季姊及寄伯兄书,自叙年十三(1671,康熙十年,辛亥)时,见友人案头《曹全碑》一册,假归仿之。及少长,游学入仕,以迄归田,遍求古今名迹,临摹规画,实有惬心。以故兴酣落笔,挥洒自如。是编成于雍正辛亥之春,年七十有三矣。阅十载,庚申,家罹祝融之危,所藏汉唐碑帖泊生平著述殆尽。后于及门程君清标处,得是编存藁,不无鲁鱼痛。先太史旋归道山,未克订正。福珍之箧笥有年,顷来山左佺绵前章邱署中,访知邑人焦君迪曾嗜古善书,丐其校订。绵前亟谋寿梓,以公海内。福因余述颠末记之。绵前为伯兄承天次子,伯兄字石梁,号讷庵,雍正己酉拔贡,前阳穀令,卒于官,能嗣先太史临池之学。季姊承保,字季斋,亦能以汉隶法作擘窠大字,归长沙进士周宣猷,早殁。福谨附书于后,以俟当世博雅君子采辑焉。时乾隆己丑(1745,十年)九月朔,男福百拜敬识。"《丛书集成续编》,上海:上海书店出版社,1994年。

④ 梁文泓跋《分隶偶存》:"九沙先生承都督公名儒之后,世以理学、经学显,而先生尤邃于经,所辑《辨志堂》薄海内,家家有之。书学非甚屑意者,若隶书又生学中一节耳,而世人特宝贵之,求书者往往趾踵相接,缣素堆积几案,阅数十年,以为常。既从事久,凡目之所及、心之所得,举而笔之,虽未尝有意勒成一书,而沾丐学者,亦以多矣。曾属余是正,未几,家烬于火,与先代所传及他著一时俱尽。是编其门徒程君雪汀所存别本也,讹字颇多,将镂版举以似余,余不克订书数语,归之。乾隆甲子(1744,九年)仲秋望日,钱塘梁文泓拜本。"《丛书集成续编》,上海:上海书店出版社,1994年。

浑朴，如在《李翕析里桥郙阁颂》后题跋中称其"险怪""古朴不求讨好之致"："字样仿佛《夏承》，而险怪特甚，相其下笔，粗钝酷似村学堂五六岁小儿描硃所作，而仔细把玩，一种古朴不求讨好之致，自在行间。盖磨崖则书刻俱倍难于上石耳。……同年刘太乙以为不足法，余谓茅茨土阶，固不若雕墙峻宇之夺目，久矣。"

万经推崇三孔碑，即《孔宙碑》《孔褒碑》《孔彪碑》，在《孔彪碑》后题跋，称其与《曹全碑》是一种风格："字特小，秀润清逸，楚楚可爱，且纯以楷法运用，微作波磔，所谓剑拔弩张者，一切无之矣。余阅孔宙及宙子褒，并此三碑，俱精妙殊绝，意当时崇重阙里子姓，非能手不轻下笔。即竹垞亦谓，绝类《曹全》笔法，信然。"

万经学习隶书是从汉隶《曹全碑》直接入手的。《曹全碑》在清初书坛备受关注，王澍谓"《曹全碑》不衫不履，如不用意而工益奇，故郭允伯有'错综变化，非后人可及'之语，在汉隶中别为一体"。万经自叙十三岁（康熙十年，1671）时，见友人案头有《曹全碑》一册，遂假归仿之。及少长，游学入仕，以迄归田，遍求古今名迹，临摹"规画"，实有惬心。以故兴酣落笔，挥洒自如。《曹全碑》是清代初期最受欢迎的汉碑之一，因其晚出，拓本亦易得，加上朱彝尊、郑簠等人的振臂高呼，推波助澜，遂至风靡天下。万经在汉灵帝中平二年（185）所立的《曹全碑》后跋语：

> 书法秀美飞动不束缚，不驰骤，洵神品也。且出土不久，用笔起止，锋铓纤毫毕露，虚心谛观，渐渍久之，一切痴肥方板之病自可尽去矣，何患字学之不日进哉！文叙次详赡，清朗可诵，较诸碑亦为杰出。太乙以"夷齐史鱼"等语不伦讥之，过矣。碑阴字差小，亦可爱。每一翻阅，实不厌字眼之重复也。惜此本末一行为装潢家失去，竹垞康熙庚戌跋此碑，美其完好，谓汉碑之存于今者，莫或过焉。后二年从京师购之，碑已中断，完好者且漶漫矣。今又去竹垞时甲子一周，宜漶漫之日甚也。

万经此跋暗示了朱彝尊对他的影响。康熙九年（1670），朱彝尊即在《曹全碑》上题跋，"美其完好，谓汉碑之存于今者，莫或过焉"，两年后得到《曹全碑》原拓，先入为主遂终生学习此碑。在其三十年以后，朱彝尊于宋荦府上看

到《华山碑》后,称其为"汉隶第一品",然年事已高,遂不能改辙。万经这段题跋距离朱彝尊题跋六十年之后,即雍正八年(1730)以后,《曹全碑》的碑石一定会因为多次捶拓,漫漶日甚,但是世人对于此碑的热爱,却有增无减。这从万经的赞词中可以知道。

《分隶偶存》题跋汉碑十余方,按年代书序排列,皆出自作者收藏,《华山碑》不为万经所有,故对其书法如何,书中没有提及。① 但其用隶书题跋其上,本身就意味着庄重与虔诚,以及对于自身隶书水平的高度自信。

我们注意到,对于每一块汉碑,万经俱对其笔画的粗细、长短、形态作了细致的观察与描述。对竖画、趯画、笔画转折尤为注意。这种金石鉴赏的方法也为后来的乾嘉学者所沿用并发扬光大,以翁方纲为典型代表。

2. 王澍以《华山碑》纠隶书流弊

《清史稿》分析清初书坛风尚,云:

> 自明、清之际,工书者,河北以王铎、傅山为冠,继则江左王鸿绪、姜宸英、何焯、汪士鋐、张照等,接踵而起,多见他传。大抵渊源出于明文征明、董其昌两家,鸿绪、照为董氏嫡派,焯及澍则于文氏为近。澍论书尤详,一时所宗。②

清初书坛,郑簠书风流行,故万经也以取法郑簠为务。而王澍则对郑簠隶书保持一定的距离,因为他有着自己独到的汉隶审美观念。

王澍(1668—1743),字若林、若霖,号虚舟,又号虚舟子、竹云、随园子、弱翁、良常山人等,金坛(今属江苏)人,康熙五十一年(1712)进士。王澍在帖学上用功很勤,雍正八年(1730),撰成《淳化秘阁法帖考正》十卷。王澍书法诸体皆能,曾经做篆、隶、楷、行、草五体千字文各有临与创,共十种。行书中,对于米芾书法投入的精力甚多,甚至自诩深得米芾书法神髓,在跋米芾《蜀素》时模拟米芾口气,"自谓腕有元章鬼":"米老书此卷自谓腕有羲之鬼,余临此

① 据万经自称:"前代金石遗文,每足补史家之阙。昔人欧阳公、赵明诚、洪景伯、杨用修、都元敬、赵子函、王元美辨之详矣,未有论及书法者。余颇嗜分隶,以少所涉历,揅罗狭陋,只就时时观览者稍为评隲,示之同好,或有取焉。其但经目睹,而不为我有,概不及云。"《分隶偶存》,《丛书集成续编》,上海:上海书店出版社,1994年。

② (清)赵尔巽等撰:《清史稿》卷503,北京:中华书局,1977年,第13888页。

卷亦自谓腕有元章鬼矣。"

王澍并不盲从前人,他敢于提出自己的看法。如他第一个提出《灵飞经》是唐经生所写,而不是董其昌所谓钟绍京所书。在《唐经生书灵飞经》后跋语云:

> 《灵飞经》自宋、元来不著,至有明万历中,始有名于时。董思白深爱此书,目为钟可大,每欲写《法华经》,必凝观许时,而后书之。余按:后款称"大洞三景弟子玉真长公主",可大生平未有斯号,则知非可大书。余得唐经生书《三弥底部论》于淮阴,与此经字形、笔法无毫发异,其非钟可大书无疑。又钟书《杨历碑》称"义男钟绍京铭并书",历,中官杨思勖父也。可大身为宰相,取媚阉人,至以义父事其父,可谓陋矣。虽果出可大,吾犹削之,况决非是乎?思白位高名重,妄以己意题署,百余年来无敢有异论,余故特正其讹。

王澍在康熙朝是以善篆书著称。但钱泳对王澍篆书却很不以为然,称:"本朝王虚舟吏部颇负篆书之名,既非秦非汉,亦非唐非宋,且既写篆书,而不用《说文》,学者讥之。近时钱献之别驾亦通是学,其书本宗少温,实可突过吏部。老年病废,以左手作书,难于宛转,遂将钟鼎文、石鼓文及秦汉铜器款识、汉碑题额各体参杂其中,忽圆忽方,似篆似隶,亦如郑板桥将篆、隶、行、草铸成一炉,不可以为训也。"① 钱泳站在学者的角度,看王澍的篆书不合《说文》,故讥之。而钱献之本来可以超越王澍,却堕入郑板桥魔道,故不足为训。

王澍在隶书审美观念上,并未将汉隶与魏隶严格区分开来,所以他会继续秉承元吾丘衍的汉隶观念,甚至试图以此笔法纠文征明隶书之失。在《临文待诏隶书第四》跋语:

> 有明一代,隶书前有全室叟,后推文待诏。全室承赵文敏遗烈,作书古淡,犹有前人风韵。文待诏专以觚棱斩截为工,则去古法愈远矣。余稍以汉、魏法临待诏,使就简劲,即其觚棱不烦绳削,自然渊浑,透过一步,乃适得其正。凡临古人,不可不解此法。

① (清)钱泳:《履园丛话》,清道光十八年述德堂刻本,《续修四库全书》子部第1139册,上海:上海古籍出版社,1996年。

王澍特拈出"简劲"二字。他评价文征明的隶书"专以觚棱斩截为工",则失去了古法。而全室叟的隶书却因为"古淡",有前人风韵,而远胜于文征明。王澍对于唐隶能够一分为二地看,在《唐明皇纪泰山铭》跋语称:"唐人隶书,多尚方整,与汉法异。惟徐季海《嵩阳观碑》、明皇《纪泰山铭》为得汉人遗意。《孝经注》肉重骨柔,弗及也。"如评《唐歙州刺史叶慧明碑》,"风骨爽劲","于汉人之外,别树赤帜"。并对此碑进行考证。赵明诚《金石录》第五卷目《叶慧明碑》下注:"韩择木撰并八分书。""今此碑分书颇类择木,然前款撰文者载江夏李,书碑者载国子监太学生,明是两人,非出一手。又江夏李三字尚存,决知非韩所撰。书碑名姓俱泐,然德甫既误以两人为一,又焉知所谓韩择木者,不亦为一时率尔误书者乎?"《金石录校证》第91页载:"第九百二十四 唐赠歙州刺史叶慧明碑韩择木撰并八分书。开元五年七月。(慧明,道士法善之父)"第100页校证:"韩择木撰并八分书《碑帖录》《增补校碑》皆谓李邕撰,韩择木书。"撰者江夏李显然不是李邕,而且王澍对书碑者为韩择木持怀疑态度。而《碑帖录》《增补校碑》为什么没有采用王澍的观点?《金石录校证》第91页载:"第九百二十一 唐有道先生叶公碑,李邕撰并行书。开元五年三月。碑在开封府。(叶名国重。重,道士法善之祖)"第100页校证:"碑在开封府,顾校云:'疑非原文。'"

王澍关于隶书的论述集中在《竹云题跋》中,该题跋共收汉碑四种:《西汉五凤题字》,以及东汉《娄寿碑》《西岳华山庙碑》《曹全碑》。王澍评价《西汉五凤题字》"隶法朴古,真无上太古",并辨正其书体为隶书,纠正朱彝尊篆书说。对其材质为砖为石存疑。

关于三块东汉时期碑刻的题跋,王澍能够结合当时的书学风尚,对郑簠隶书之弊提出批判,其包含的汉隶审美观念值得我们认真分析。

跋《娄寿碑》云:

> 前人论隶书云,方劲古拙,斩钉截铁。自谷口出而汉法大坏,不可不急以此种救之。……碑在汉隶中为方整,与《韩仁铭》正相似,盖已开唐隶之先,特出唐人手时,结构更精密耳。

跋《曹全碑》云：

> 汉隶有三种：一种古雅,西岳是也；一种方整,娄寿是也；一种清瘦,曹全是也。西岳、娄寿石刻已亡,独曹全完好无阙。三碑足既汉隶,故余所临止此三碑也。郑女器隶书,绝有名于时,要只学得曹全一碑耳。世人耳食,见女器书竟如伯喈再生,一涉方整,便目以为唐而厌弃之。实则汉唐隶法体貌虽殊,渊源自一,要当以古劲沈（沉）痛为本,笔力沉痛之极,使可透入骨髓。一旦渣滓尽而清虚来,乃能超脱。故学曹全者,正当以沉痛求之。不能沉痛,但取描头画角,未有能为曹全者也。女器作书多以弱豪描其形貌,其于曹全亦但得其皮毛耳。仆尝说欧、诸自隶来,颜、柳从篆出,盖古人作书必有原书。曹全碑者,诸公原本也。今观《圣教序》,有一笔不似曹全碑否？细意体之,见古人一点一画定有据依,方知下笔之不可草草也。

王澍崇汉但并不废唐,以"古劲沉痛"为隶书审美的标准。认为郑谷口的隶书舍弃了隶书的方整风格,恰恰成了他未能振兴汉法的原因。他认为,可以通过典型的方整派的汉碑《娄寿碑》来拯救这一时弊。而他终生师法的汉碑就是《华山》《娄寿》《曹全》,因为它们概括了汉隶中"古雅""方整""清瘦"三种典型的审美风格。但我们发现,这三个词语并不是对等的关系,"方整"与"清瘦"均指形态,而"古雅"才是真正上升到审美高度的词语。在王澍的眼中,《华山碑》远远高于其他汉碑,也就是说,他赞成朱彝尊的评语。这可以从其题跋《华山碑》中清楚了解。

> 碑以嘉靖二十四年地震毁去,世间传本甚少。曩在京师,从商邱宋兰晖检讨斋头,得睹漫堂冢宰所藏宋本,即王征君山史所得之郭允伯者。文甚完好,唯末行阙一两字耳。兰晖藏古甚富有,皆以事质于人。此碑独爱惜之,弗忍去。余欲从兰晖借临,靳弗肯。去年秋,客广陵,西唐高山人双钩一本遗余。余得之喜,遂精意摹此本。徐浩《古迹记》以碑为蔡中郎书,汉碑多不载书者名氏,徐浩之语必有据依,或可信也。碑末即遣书佐郭香察书款,世遂以为郭香察书。顾天山云：盖一人市其石,一人察其书,乃察莅他人之书,非郭香书之也。然愚意郭香书佐耳,何敢察莅中郎之书？所云察,犹今所云校书。书当时缘是中郎书,特矜重,故于刻时,更遣一人校勘

其合否耳。以其矜重，故载此款，并勒石始末，丞掾诸人名氏尽载之，汉碑所未有也。朱竹垞先生称此为"汉隶第一"，此可信矣。

王澍在得到高翔寄给他的《西岳华山庙碑》后，欣喜作跋。王澍赞同顾炎武关于《华山碑》毁于地震的说法，然后回忆其初见《华山碑》的情景。宋荦之幼子宋筠（字兰晖）珍重《华山碑》，故而当有事之时，别的收藏尽数典当，唯有此碑一直珍藏，所以王澍提出借出钩摹的请求时，宋筠没有答应他。王澍后来在扬州得到的是高翔双钩本，底本即后来的顺德本，起初由金农收藏，后转入马曰琯小玲珑山馆。高翔、高凤翰均得以观看并钩摹。王澍得到高翔赠送的钩本《华山碑》之后，便潜心临摹，并作考证。

王澍的考证集中在"书碑人"问题上。首先，他愿意相信徐浩所说的蔡邕书碑，而不同意世人共传的"郭香察"所书。其次，他不同意顾炎武作出的郭香"察书"即"察莅蔡邕所书"的解释，认为郭香没有资格，他给予"察书"的解释是"校书"。最后，碑的特殊之处在于其后列勒石经过及丞掾名姓，以示矜重，而这种谨慎的态度，也进一步验证了此碑为蔡邕所书。王澍的考证赢得了四库馆臣的赞许。《四库全书总目提要》评价王澍"本工书，故精于鉴别，而于源流、同异，考证尤详。如论《西岳华山庙碑》郭香'察书'为'校勘刻石'"。

关于此碑的书法价值，王澍赞同朱彝尊"汉隶第一"的评价。我们从他下面这段题跋中还可以发现，王澍对于《华山碑》其实有着更高的期许。

> 张彦远《法书要录》论隶书云："长豪秋劲，素体霜妍，摧锋剑折，落点星悬。"隶虽变繁趋易，要其用笔，必沉劲痛快，斩钉截铁，而后可以为书。故吾衍《三十五举》有"方劲古拙，如折刀头，方是汉隶书体"之语。自郑谷口出，举唐、宋以来方整气习，尽行打碎，专以汉法号召天下，天下靡然从之，每见方整书，不问佳恶，便行弃掷。究竟谷口隶书，仅得汉人之一体，且用笔多以弱毫描其形貌，于古人"秋劲霜妍，星悬剑折"之妙去之殊远。所谓"楚则失矣，齐亦未为得者"也。余于隶书，未尝一二为之，而心知其意，略仿《西岳华山碑》笔法为此书，以就正有道，亦不欲更堕谷口五里雾耳。

王澍赞同唐代张彦远、元代丘吾衍关于汉隶的审美观，崇尚"方整""劲拙"，即"用笔，必沉劲痛快，斩钉截铁""方劲古拙，如折刀头"。前文已经分

析，明中期的王世贞也赞同吾丘衍的观点，以魏晋隶书为最高的评价标准，其特征恰恰就是"方整"。那么王澍的观点是不是一种历史的倒退？这需要辨正的分析。

王澍首先列出张怀瓘、丘吾衍两人的观点，是具有鲜明的针对性的。他针对的是郑簠隶书产生的影响。郑簠破除的是唐宋以来一直崇尚的方整隶书习气，是对明人及明人之前隶书的革命，所以风靡天下，追随者甚众。一方面让汉隶笔法为更多的人所接受，另一方面也造成了不良的后果，那就是凡遇到"方整"一路的隶书，不管是唐隶、宋隶，还是汉隶，统统一棍子打死，概而论之，俱属弃而不顾。王澍因不满郑簠隶书，而为救时弊，仿《西岳华山庙碑》笔法写隶，以示汉隶笔法的正道。王澍能写十体千文，对于隶书当然有自己的心得，可知其对于《华山碑》的推崇。

王澍对于《西岳华山庙碑》的笔法是认真钻研过的，否则不可能那样严厉地批判郑谷口。他批判的恰恰是郑谷口的隶书失去"古劲"。郑谷口打破了唐宋以来隶书受楷书结体约束而形成的方整习气，把隶书的取法上溯到汉，并引领了当时隶书的潮流。这是他的功劳。但郑谷口矫枉过正，凡方整的隶书，不问好坏，一概抛弃，就使他的取法对象狭窄，仅仅得到汉人隶书的一种面目。所以使人陷入"五里雾"一般模糊恍惚、不明真相的境地。①

王澍认为郑簠在用笔上面也存在问题。最重要的就是丢掉了古人"秋劲霜妍，星悬剑折"的特点，原因是以弱毫描形貌。②

王澍试图以《华山碑》来纠正时人学习汉隶的弊端，但是并未能在书法实践中做到这一点。他诸体兼习，尝以篆、隶、楷、行、草五种书体各临、创《千字文》成"十种"。尽管他不满郑簠的隶书，对郑簠的批评不可谓不严厉，但是却难以撼动郑簠的地位，更不用说取而代之。而王澍没有做到的，金农做到了。金农是继郑簠之后又一个笃习汉碑的书法家，其成就和影响已经远远超过了郑簠。

① 《后汉书·张楷传》："性好道术，能作五里雾。"唐孔德绍《行经太华》诗："山昏五里雾，日落二华阴。"

② 薛龙春认为王澍的看法虽然偏颇，却恰恰反映了这一时期隶书审美观念的变化。见薛龙春：《郑簠研究》，北京：荣宝斋出版社，2007年。

第三章

《华山碑》在清代中期的书法实践

《华山碑》经王弘撰与朱彝尊推崇之后,影响扩大,取法汉碑已经成为时人学习隶书的共识,以隶书专擅的郑簠备受朱彝尊等人的激赏与追捧,成为清初书坛学习汉隶的领军人物。钱泳称:"国初有郑谷口始学汉隶,再从朱竹垞辈讨论之,而汉隶之学复兴。"①

继朱彝尊、郑簠之后另一成功师法汉隶的代表人物,是金农。康熙四十七年(1708),二十二岁的金农往慧庆拜谒东南诗坛盟主朱彝尊,朱彝尊称:"子之诗,吾齿虽衰脱,犹能记而歌也。"②这令金农念念不忘。前辈的嘉许在诗歌方面对于后生小子起到了激烈作用,被朱彝尊推崇为"汉隶第一品"的《华山碑》对金农一生的书法创作也产生了重大影响。

金农(1687—1763),原名司农,字寿门,号冬心,别号金牛、老丁、古泉、竹泉、曲江外史、稽梅庵主、莲身居士、龙梭仙客、耻春翁、寿道士、金吉金、苏伐罗吉苏伐罗、心廿六郎、仙坛扫花人、金牛湖上会议老、百二砚田富翁等,钱塘人,长期寓居扬州,活跃于雍、乾期间,位列"扬州八怪"之首。在这些风格突出的书画家中,金农的书法成就最高,其求新求变、夐夐独造的隶书,尤为人称道。金农初到扬州时,书写的隶书也风从时尚,规模郑簠。后来,金农直接师法汉碑,并成功摆脱了郑簠隶书的影子。他曾拥有过一部《华山碑》的宋拓

① (清)钱泳:《履园丛话》,清道光十八年述德堂刻本,《续修四库全书》子部第1139册,上海:上海古籍出版社,1996年。

② (清)金农撰:《冬心先生续集》,清平江贝氏千墨庵钞本,《续修四库全书》集部第1424册,上海:上海古籍出版社,1996年。

本，而《华山碑》是金农一生不变的至爱，他不仅高唱"华山片石是吾师"，而且在书法实践中，专以《华山碑》为取法蓝本，并从木版书刻中汲取丰富的营养，不断进取，大胆创新，其令人瞩目的隶书成就为师法《华山碑》提供了最成功的范例。

而小金农六岁的陆赞，是清代笃志临写《华山碑》的又一例子。陆赞与金农同为何焯弟子，又同以隶书名世，共同推动了《华山碑》的"经典化"进程，并对雍、乾时期的书坛产生过不小的影响，可视为清代"前碑派"①的又一代表人物。

本章主要探讨：金农、陆赞何以终生痴迷《华山碑》？而《华山碑》究竟带给金、陆两人怎样的创作灵感？他们又是如何将这种灵感成功转化到艺术实践中的？他们与《华山碑》之间又产生了怎样的互动？

第一节　金农终生师法《华山碑》

一、书经情结："吾欲手写承熹平"

在儒家思想一统天下的时代，"善隶"与"写经"之间的隐喻，往往指向蔡邕及其书写的《石经》：蔡邕是隶书之祖，其书写的《石经》代表隶书的最高水平；《石经》是儒家经典，承载的是儒家文化的精粹。从唐代开始，将蔡邕及其书写的《石经》树立为学习的典范，这对后世影响深远。我们不难发现，赞美一个人在隶书方面成就非凡时，最直接的方法是将其比作蔡中郎，蔡邕是一个标杆，也是一个象征。在清代，出现了多部关于《石经》的研究著作，代表性的有顾炎武的《石经考》一卷、万斯同的《万氏石经考》二卷、杭世骏的《石经考异》二卷、桂馥的《历代石经略》二卷、翁方纲的《石经残字考》、刘传莹的《汉魏石经考》三卷，等等。在第一章中我们通过分析，知道在《华山碑》流传过程

① 关于"前碑派"，黄惇先生在《汉碑与清代前碑派》中指出："如果说汉碑在整个清代书法史上都扮演着重要的角色，那么可以说，这正是以郑簠、金农等为代表的清代前碑派书家师碑、访碑、研究碑版的结果，前碑派书家从审美观念的确立到艺术表现手法的实践都为碑派的出现铺平了道路。"见《中国碑帖与书法国际研讨会论文集》，香港：香港中文大学文物馆，2001年，第299页。

中,其隶书的书写者长时期被指认为蔡邕。那么,我们现在把金农与《华山碑》联系在一起的时候,首先要追问的就是:金农学习《华山碑》是因为它的书写者是蔡邕吗?金农"写经"的动力何在?其写经的最终结局又是怎样的?

雍正三年(1725),金农北上漫游,于京师小住,与同门师兄弟、时任翰林院一品编修的老友徐亮直来往频繁,并结识了时任刑部尚书、书坛泰斗张照。① 张照对金农的诗歌及隶书评价很高,并有请他书写《五经》铭刻曲阜孔庙的动议,《冬心先生续集》自序引述张照书信:

> 昨日潭柘寺见君《凤氏园古松歌》,病虎痴龙,造语险怪。苍髯叟近虽摧伐,更想诗人不易逢也。君善八分,遐陬外域,争购纷纷,极类建宁光和笔法。曷不写《五经》,以继鸿都石刻?吾当言之曲阜上公请君,君不吝泓颖之劳乎?

金农在隶书书体上用功至勤,对自己的隶书也非常自信,在《冬心斋砚铭序》中自述:"石文自《五凤石刻》下,至汉、唐八分之流别,心摹手追,私谓得其神骨,不减李潮一字百金也。"② 在自己的文集序言中转述张照赞颂自己的话,与怀素自序广收名家赞语一样,正是其自负性情的自然流露。此时,金农已以隶书擅名,甚至连国外也有人纷纷争购其作品,可知其声名传播之广。因其隶书有广阔的市场,它也成了金农养家糊口的资本。

但张照对金农隶书却有着别样的期待——写经刻石。张照的眼光很独到,他看出了金农隶书中纯正的汉隶笔法。"建宁""光和"是东汉灵帝的年号,这时的汉隶水平高,熹平《石经》即刻立于此时。张照激赏的正是金农隶书中的这种气息,因此张照期待金农能够效仿东汉书法大家蔡邕,手写《五经》再现当年鸿都门下刻石传抄的盛况。

我们看到在金农诗文集中屡屡出现"写经"的字眼。传统文人与儒家经书本来就有着割不断的联系。汉熹平《石经》第一次将儒家经典书刻上石,在

① 据卞孝萱《金农书翰十七通考释》第六札,金农《凤氏园古松歌》作于雍正三年(1725)八月,王澍当时给予了很高的评价。此处,张照说:"昨日潭柘寺见君《凤氏园古松歌》,"当系于此时。见薛永年编:《扬州八怪考辨集》,南京:江苏美术出版社,1992年,第177页。

② (清)金农撰:《冬心斋砚铭序》,见《冬心先生集》,清雍正十一年广陵般若庵刻本,《续修四库全书》集部第1424册,上海:上海古籍出版社,1996年。

当时学界引起极大的轰动；其后，正始年间复刻"三体"《石经》；唐、宋两代也有《十三经》刻石；均体现官方重视儒学的态度。而为朝廷写经刻石无疑是儒者无上的荣耀，金农不能没有这样的梦想，或者可以说张照等人的赞誉更进一步激发了金农对于写经的热情。

金农有一方专门书写汉隶的"作汉隶砚"，其铭语为：

> 月霸圜孕象尔形，其上异色开翠屏。杀墨如刳犀，何啻大食之刀新出硎。五官中郎将落笔，役百灵。吾欲继之，书鸿都之《石经》。①

铭语直接表明他仿效蔡邕写《石经》的心愿，这也是他"写经"情结的表露。

清代果然有《石经》问世，即著名的《乾隆石经》，至今尚完整地保存在北京孔庙。② 但书碑人不是金农，而是与金农交好的蒋衡；书体也不是隶书，而是工整的楷书。

蒋衡，原名振生，字湘帆，一字拙存，号江南拙叟、拙老人、函潭老布衣，江苏金坛人，侨居无锡。蒋衡抄写《十三经》的动机，缘于其所见唐代开成《石经》书法的丑陋。赵明诚评唐刻经书法："赵明诚《石经》录后唐汾阳王真堂记，李鹗书。鹗，五代时士为国子丞，九经印板多其所书，前辈颇贵重之。余后得此记，其笔法盖出欧阳率更，然窘于法度而韵不能高，非名书也。"蒋衡家学渊源深厚，幼时师从书家杨宾，考场不利之后，专笃书法，遂至声名远扬，尤其擅长小楷，这是蒋衡能够抄写《十三经》的物质基础。从雍正四年(1726)至乾隆二年(1737)，蒋衡专心致志于抄经事业，"写经时，以恩贡选英山县教谕，又举鸿博，皆力辞不赴"。耗时12年，大功告成，由马曰琯出资装潢成册，江南河道总督高斌转呈朝廷，乾隆五十六年(1791)，乾隆谕旨以蒋衡手书的《十三经》为底本，刻石太学，三年后乃成。③

① (清)金农撰：《冬心先生集》，清雍正十一年广陵般若庵刻本，《续修四库全书》集部第1424册，上海：上海古籍出版社，1996年。
② 《乾隆石经》又称《十三经》，所刻经文为：《尚书》《周易》《诗经》《周礼》《仪礼》《春秋左传》《春秋公羊传》《春秋谷梁传》《孝经》《论语》《尔雅》《孟子》等儒家13部经典著作，190块石碑，共63万字，现完整保存于北京孔庙与国子监之间的夹道内。
③ 台湾何广棪有《〈乾隆石经〉考述》一文，对其刊刻经营、所涉人事、重修奏修等诸多事项论之甚详。见《古籍整理研究学刊》，2008年第1期。

从蒋衡留存后世的书札中,屡屡可以看到其全身心投入写经事业的记载。《昭代名人尺牍》收录了蒋衡关于写经的信札:"今年屏迹维扬,专事写经。《周易》《周礼》已告竣,尚有《仪礼》《公》《谷》《尔雅》《语》《孟》未书,大约明年可以毕事。都中素知,倘垂问幸赐齿芬。草此附候不备,许公老先生大人。晚生蒋衡顿首。"(图 3-1)

图 3-1　蒋衡信札之一

蒋衡在两通给曲阜颜懋伦、颜懋价兄弟的信札中,也提到颜氏兄弟为他在曲阜写经准备了良好的条件。①(图3-2、图3-3)

图 3-2　蒋衡信札之二　　　　图 3-3　蒋衡信札之三

① 苏晓君:《蒋衡〈拙老人赤牍〉》,《文献》,2008 年第 1 期,《拙老人赤牍》中内含蒋衡于雍正十年(1732)八月上旬写给曲阜颜氏兄弟的两通手札。

蒋衡年长金农十五岁,两人在青年时期即已订交,后各自漫游,已二十多年不见。雍正七年(1729),金农从山西南归广陵,翌年五月至九月,逗留山东曲阜,时年四十四岁的金农邂逅五十九岁的故友蒋衡。而蒋衡此时正在专心致志于抄写经书。金农作《阙里逢华阳蒋三丈衡》,云:

> 昔君访我蒲帆八幅饱挂东吴船。铁幢浦口立谈斜照目注寒林烟。是时各具豪气,诋屑事屠侩。君夸强仕头颅未白,我怀铅椠矜少年。忽忽别去不相见者逾廿载,塞鸿江鲤何处问讯同周旋。知君远走秦关三辅地,钩弋宫废徙吊渭水昆明天。比岁我亦悯悯出户减欢味,闽粤荆湘燕赵而达伊祁故都悲。颠连黄河怒泄也曾穷源到碣石,中条山色总在老夫七尺乌藤前。今春乡思顿起傲装返越国,车潇马瘴难觅脂秣殊可怜。道过阙里展谒孔庙观礼器,正届皇帝重光榱桷新豆笾。辘轳街南兖公陋巷忽与君聚首,颜家兄弟箪瓢取乐诚好贤。初惊鬓发已变霜雪有衰态,坐定转诉羽毛凋脱泥土忘飞翾。君言抱经载橐来此圣人之邦偿夙志,愿写净本一一列入两庑青瑶镌。我聆斯语猎襟增叹息,蔡邕往矣三体茫昧靡完全,魏邯郸淳迹就残毁,所留大历开成诸儒楷法黉门悬。又言世尹爱客不遗旧,辟庐加亹为君分余田,轩窗开拓得以正心执,管摹点画六十五万二百五十二字毋颇偏。惜我溃落鲜用将乘秋风放归溜,胡能快睹群书功毕奏置鲁壁累祀争流传。吁嗟,华阳真逸方瞳湛碧自长寿,他日随君金堂璃馆摄景寻神仙。

诗歌回顾了两人的交往,叙述自己因思乡而从山西返回,恰逢皇帝驾临孔庙祭拜孔子。曲阜当地为迎接圣驾,修缮孔庙,"是役也,仰遵圣训,循墙趋事,几阅寒暑,动帑十五万七千有奇,一木一石,皆出经费"。[①] 清朝皇帝对于汉家圣人表现出的尊崇,给读书人莫大的心理慰藉,进一步激发了当时读书人对于孔庙的神往,而庙中保存完整的汉代石碑,同样记录了汉代尊儒的盛况,所以我们看到读书人无不以拜谒孔庙为人生必做之事。金农归家,取道山东曲阜,不仅仅是路过此地,还有着更深刻的文化心理。

① 骆承烈汇编:《石头上的儒家文献——曲阜碑文录》,济南:齐鲁书社,2001年,第864页。

从蒋衡的一些信札可知,蒋衡抄写经书需要安静的环境,而扬州、曲阜两地都有他的抄经之所。这次他来山东这一圣人之邦的目的很明确,就是要把经书抄写完成,而为之提供了优渥抄书环境的是颜懋伦、颜懋价两兄弟,当地官员对其接待也是高规格的。这不能不让人心生无限感慨。距离张照为曲阜写经的建议已过去四年时间,写经之事早已不了了之,金农此时满怀"濩落鲜用"的失落之情,只能将美好的祝愿送给老友了。深深遗憾自己行旅匆匆,不能亲眼见到"奏置鲁壁累祀争流传"的盛况。诗中还流露出对蒋衡的殷殷关切之情。

金农在曲阜的居所与蒋衡的居所相距不远,由于同处一隅,故来往频繁。蒋衡有一封写给金农的邀请函。

> 昨大令邀驾谆谆,而君必欲待至明日,何耶?或午后得来否?特先请示不一。寿门先生如手。拙衡顿。

两人不时相聚,故能朝书午至。

图 3-4 蒋衡论砚

砚是"文房四宝"之一,深受文人喜爱,金农与蒋衡当然也不例外。蒋衡尝谓"文士之有砚,犹美人之有镜,一生最亲。故镜用秦图,端用宋坑也"(图 3-4),据全祖望《冬心居士写灯记》寿门所蓄仆隶中,"其一善攻砚,所规模甚高雅,寿门每得佳石,辄令治之,顾非饮之酒数斗,不肯下手,即强而可之,亦必不工。寿门不善饮,以苍头故,时酤酒。砚成,寿门以分书铭其背,古气盎然。苍头浮白观之"。

蒋衡有一方"水岩砚",金农为其铭赞,《拙存老人水岩砚铭》:"紫绯之衣非贵秩,石分三品此第一。山中人兮甘世黜,手校遗文无坠失。"①也点出了蒋衡专笃抄经、甘于寂寞

① (清)金农撰:《冬心先生集》,清雍正十一年广陵般若庵刻本,《续修四库全书》集部第 1424 册,上海:上海古籍出版社,1996 年。

的情怀。这条砚铭后收入雍正十一年（1733）刊刻的《冬心先生砚铭》中。金农因蒋衡偏好自己所撰的砚铭，故在临别之际，为蒋衡以行书体书《砚铭册》，跋语"右予所作砚铭也。拙存尊丈见而爱之，委书于（此）丝册。匆匆作字，殊多丑潦草。庚戌十月十二日，傲装将归并识别情"。而蒋衡也回赠了金农扇面。

金农为汪伯子跋《汉鲁峻碑》，曾回忆自己在山东的情景："曩岁余客曲阜石门上公公府，曾游南池。一至碑下，摩挲其文，残阙殆半，未若此拓。尚有什之柒可寻绎而读也。隃糜侧厘，属有古色，审定汴宋名手所椎，又何疑耶！"

由褚峻摹图、牛运震补说的《金石经眼录》中所收汉碑"皆据所亲见，绘其形状，摹其字画，并其剥蚀刓阙之处，一一手自钩勒，作为缩本，镌于枣版，纤悉逼真"。最后一块汉碑即为曲阜颜氏所藏汉无名碑阴："右汉碑阴，高四尺，阔二尺，厚三寸，字径八分，正面无字，隐隐有竹叶文。在曲阜县颜懋伦乐清家。"

褚峻《金石经眼录》自序："曩余尝挟此《图》游吴下，良常王吏部澍、吴门徐太史葆光两先生，咸相赠以叙。"①金农也得到过褚峻帮助，遂馈赠了精良的墨拓本。

金农在诗集的序中不吝自叙毛奇龄、朱彝尊对其诗歌的赞扬，毛、朱二人均参加了康熙十八年（1679）三月的博学鸿词科考试，并得中。雍正十一年（1733），清廷下令征举博学鸿词，乾隆元年（1736）八月，博学鸿词科开考，金农游京师，但终究与仕途无缘。这是金农人生中的重大事件，因为其在晚年的书画款语中一直自称"荐举博学鸿词"。②

铩羽而归的金农，这年十月驱车出门，再经曲阜，展谒孔庙，看到庙中古柏皆旧时熟识，徘徊其下，有《谒孔庙作长歌》一首。

① （清）褚峻摹图，牛运震补说：《金石经眼录》，清乾隆十年精刻拓印本，《四库全书存目丛书》第278册。

② 金农在七十五岁时为江鹤亭作《醉钟馗图》，其题跋自称"荐举博学鸿词杭郡金农"，可见对其影响。金农七十六岁时，乾隆南巡，呈进诗表。其《拟进诗表》云："圣朝老民金农，稽首顿首上言。窃民籍本钱塘，少未获举，及长游于四方，历齐、鲁、秦、晋、楚、蜀、闽、粤之邦，作诗歌咏太平，享盛世生成之福七十六年。近虽左耳聋聩无知，欣逢皇上恭奉皇太后銮舆巡幸江浙，民得瞻天眸日，不胜欢抃之至，谨录所业各体诗进呈御览。肃聆圣训，俾在野草茅沾恩光于万一，荣莫大焉。从此戢景阖门，惟有效尧民《击壤》之歌，颂祷圣寿无疆之多庆云。"

 八月飞雪游帝京,栖栖苦面谁相倾?献书懒上公与卿,中朝渐已忘姓名。十月坚冰返堠程,得行便行无阻行。小车一辆喧四更。北风耻作鹖旦鸣。人不送迎山送迎,绵之亘之殊多情。冷光寒翠眉际生,先师儒里瞻尊荣。入庙肃拜安心旌,燃香何必列牢牲。告曰艺事通微诚,于戏五经昌且明。吾欲手写承熹平,字画端谨矫俗狞。隶学勿绝用乃亨,刻石嵌壁开暗盲。此间古柏含元精,寿可千岁历戊庚。左围右列如墉城,弗为火夺惟汝贞。旧时熟识毋乖盟,日坐其下繁籁清,恍然奏乐闻竽笙。①

金农入孔庙燃香肃拜,并告知圣人自己的心愿:"告曰艺事通微诚,于戏五经昌且明。吾欲手写承熹平,字画端谨矫俗狞。隶学勿绝用乃亨,刻石嵌壁开暗盲。"这里,金农表达的依然是他以隶书手写儒家经典、矫正时俗、流芳后世的强烈愿望。

"吾欲手写承熹平",金农书经上石的愿望,朝廷无人帮忙,无法玉成此事,而民间自有好友襄助,扬州的徽商方辅即帮他达成了心愿。清代没有对民间立碑的禁令,所以我们看到清代碑石丰富,除有规模宏大的政府刻经之外,民间刻经更是层出不穷。约在乾隆十七年(1752),金农在一封给方辅(字君任,号密庵)的书信②中,谈到准备将自己所藏的蒋衡书扇送给方辅,而且已经为他书写了两本《孝经》。

 见赠八分歌,其中欲面商者有数处,俟接教时论定也。且存仆寓何如?《兰亭》并《寻墓》册子、《观化图》手卷、二扁额、《孝经》二本、旧笺纸对,俱缴还。明日望过我作别语也。拙老人扇,不知收何处,寻觅不得,殊可恨。际晚当寻出奉上耳。弟农顿首。君任先生尊兄。

后来,方辅将金农隶书《孝经》上石。据厉鹗《方君任隶八分辨序》:"吾友金冬心处士最工八分,得汉人笔法。方子曾求其书《孝经》上石,以垂永久。

① (清)金农撰:《冬心先生续集》,清平江贝氏千墨庵钞本,《续修四库全书》集部第1424册,上海:上海古籍出版社,1996年。
② 据《金冬心十七札册》第五札,见张郁明《金农年谱》,第235~238页。黄惇考证《十七札》约书于乾隆十七年(1752)。

用暴秦之遗文,刊素王之圣典,方子真知所从事,而卫道之心至深且切也夫!"①在厉鹗看来,方辅作《隶八分辨》正是"有志于古之道"的表现,而方君任求金农以八分这种"暴秦遗文"书写孔圣人的《孝经》,也正说明其有至深至切的"卫道之心"。

热衷于抄写经书的绝不止蒋衡一人。钱泳也曾以八分书体写《十三经》。《墨林今话》称:"梅溪工于八法,尤精隶古。晚岁以八分书《十三经》,拟复鸿都旧观。工力甚巨,刻石未半而止。平生所摹唐碑及秦汉金石断简不下数十百种,俱已行世。"②

据《皇清书史》记载,手写《十三经》的即有:

> 程奂轮字雅扶,歙县岁贡,候选训导,工大小篆、八分书,手写小篆《十三经》《说文解字》,又工刻石有二十四诗品印谱及槐濒印存。——《安徽通志》

> 刘栋字函三,号雨亭,安邱诸生,李季友曰:"书法端严入古。所抄《十三经》《汉书》《史记》、唐宋诸集,皆装潢成帙。"——《续山左诗钞》

> 刘庠字慈民,号钵叟,南丰人,咸丰元年举人,官内阁中书。"尝手写《十三经》,复自号'写十三经老人'"。——近人自在龛笔记

> 任泰字阶平,号拔茹,荆溪人,道光六年进士,官检讨。"太史手书《十三经注疏》,凡十有一年而后成,许玉年为作《写经图》,《陶文毅集》中有诗。"——《小匏庵诗话》

> 石韫璧字完璞,号藏峪,曹县诸生,有手写分书《十三经》《渔洋全集》。——《山东通志》

这既反映了读书人对于儒家经典的喜爱,也展现了《乾隆石经》产生的正面影响,它还是金农"累祀争流传"所期许的结果。

全祖望在《冬心居士写灯记》中曾发出这样的感慨:

> 夫以寿门三苍之学,函雅故,正文字,足为庙堂校石经,勒太学,不仅区区铭砚已也,而况降趋时好,至于写镫,则真穷矣。虽然吾观

① (清)厉鹗撰:《樊榭山房集》卷二,《文渊阁四库全书》本。
② (清)蒋宝龄:《墨林今话》,《中国书画全书》(18),上海:上海书画出版社,2009年,第320页。

寿门穷且老,顾其著述益深湛,其平昔所嗜好,一往而情深如故也,则诚不能不谓之痴之至者。

在好友的眼里,金农之学养及书法足以"为庙堂校石经,勒太学",而迫于生活,只能去治砚,甚至落到写灯换米这样落魄的境地。但即便如此,金农对于自己喜爱的事物还是一往情深。金农不是纯粹的儒家学者,他首先是诗人,他的诗歌被诗人誉为与晚唐诗人李商隐、陆龟蒙同调。儒与佛都为金农所衷心热爱,儒家经典与佛家经典都是金农经常抄写的内容。雍正十一年(1733)刻成的《冬心先生砚铭》中,有一方"作汉隶砚",表达其手写五经的宏愿,前文已述。同时还有一方"水墨云山粥饭僧写经砚铭",专用以抄写佛经。

关于这方专写佛经砚的下落,金农有诗作了详细记录,诗题很长:《旧有写经研,自为铭曰:"白乳一泓,忍草一茎,细写贝叶经,水墨云山粥饭僧。"属广陵高翔以八分书之,汪士慎镌其背;往岁携游京师,僦居慈仁寺,六月多雨,青苔及榻,客厨时时断炊,竟易米于贵人矣。今偶登嵩山,过片石庵,阅释氏之书,休憩树下,忽念故物,率成二诗。诗中杂述所感,不专言研也!》。

其一
紫衣三载已飘零,笔墨无缘再乞灵。今日斋堂空一饱,思惟树下怅缮经。

其二
手闲却懒注虫鱼,且就嵩高十笏居。到处云山到处佛,净名小品倩谁书!

从诗题及诗中叙述可知,金农所喜爱的这方写经砚,因生计需要而被迫出卖,内心十分不舍。但他最终还试图用佛家"不执"的观念来说服自己,来化解对此砚的怀念之情。诗歌中百味杂陈、欲说还休的朦胧意境,与金农一向推崇的李商隐的诗风高度统一。

随着时间的推移,金农为朝廷书写儒家经典的希望越来越渺茫,终成泡影。正如《金刚经》所谓"一切有为法,如梦幻泡影,如雾亦如电,应作如是观"。但五十岁之后的金农对于抄经的热情丝毫不减,只不过这时的"经",不是儒家十三经,而是佛家经典;写经的书体也不单单是隶书,还有金农独创的写经体楷书。

罗聘《香叶草堂诗存》载有《冬心先生画佛歌》,诗云:

> 冬心先生真吾师,渴笔八分书绝奇。当年写经枣梨锓,百千万卷功德施。①

手抄百千万卷佛经,自是功德无量,而且采用雕版印刷,从而能够广为流传。乾隆十二年(1747),金农书写《金刚经》一卷,刻之枣木,装成千本,广为散发,远及朝鲜、日本、安南诸国。

但这符合金农八分写经的初衷吗?

二、师碑思想:"耻向书家作奴婢"

碑学与帖学的分野就在于取法对象的不同,一个取法名家法帖,一个取径无名刻石。② 我们看到,在晚明清初,已有先行者如郭宗昌、傅山等人尝试复原汉隶笔法,《华山碑》直接被目为《香察碑》,而连书者姓名皆无的《曹全碑》《张迁碑》更是风靡全国,郑簠、朱彝尊等人成了学习汉隶的成功典范。至清代中期,金农的师碑态度更为坚决,明确提出"耻向书家作奴婢"的口号。

金农何以会对隶书产生浓厚的兴趣? 何以会成为终生师碑的代表人物? 金农对于名家法书的态度如何? 这些问题都直接触及碑学发展的关键,而回答这些问题,首先要从何焯对他的影响谈起。金农二十一岁即投师苏州何焯(义门)家塾,前后共两年时间。何焯(1661—1722),字屺瞻,号义门,晚号茶仙,苏州人,康熙四十二年(1703)进士,书宗晋唐,与笪重光、姜宸英、汪士鋐并称为康熙年间"帖学四大家"。但何焯又长于碑版考订,视野更为开阔,故其书法审美并不局限于帖学一路。如他在康熙四十五年(1706)跋《北魏营州刺史崔敬邕志跋》。

> 入目初似丑拙,然不衫不履,意象开阔,唐人终莫能及,未可概以北体少之也。六朝长处在落落自得,不为法度拘局。欧、虞既出,始有一定之绳尺,而古韵微矣。宋人欲矫之,然所师承者皆不越唐

① (清)罗聘撰:《香叶草堂诗存》,清嘉庆刻道光十四年印本,《续修四库全书》集部第1453册,上海:上海古籍出版社,1996年。
② 华人德:《清代的碑学》《评帖学与碑学》等文论之甚详,见《华人德书学文集》,北京:荣宝斋出版社,2008年,第168~176、214~221页。

代,恣睢自便,亦岂复能近古乎!①

何焯提出魏碑之美高于唐人楷书,若超越唐人,必须取法比唐楷更古的魏碑。何焯喜欢收集碑拓,也经常与金农一起赏析、考证。在何义门被重新征用入朝后,师生之间探讨碑版内容的书信一直往来不断。如康熙五十六年(1717)金农跋《唐拓武梁祠像》云:

《武梁祠像》,旧武进唐氏物。寒中先生购之,极为珍爱。丁酉三月,予信宿衍斋,得观晴窗。吾师何义门先生远留史馆,每寓书问讯,必勤勤眷眷,以未见此为恨。予小子先吾师而展对,一何幸欤!

受老师影响,和这一时期很多金石学家一样,金农也热衷于藏碑、访碑,并作鉴定、考证,同时着眼于书法的学习。丰富的收藏加上朋友同好之间的相互交流,使得金农拥有笃志师碑的基础。金农三十一岁时,即拥有二百四十种汉唐金石拓片,在《杨知陈章见过冬心斋,予出汉唐金石拓本二百四十种共观》诗中表达了自己致力于汉唐碑版研究的心声:"圣唐与神汉,文字古所敦。吉金贞石志,辨证搜株源。"其中就有《隋常府君墓志》(即《常丑奴墓志》),曾经曹溶收藏,归金农后题签于册首,其后并有杨知、诸锦、陈章、高翔等人题跋。翁方纲奉其为唐楷之先导:"结体遒整,无齐梁魏周之习,而开虞欧褚薛之派。"

康熙六十年(1721),金农三十五岁初到扬州,继续以收藏古董自好,人多不解,故作诗自嘲:"古镜破难照,中敛寒月精。幺钱薄无用,上渍丹砂明。嗟吾两不如,万事忝所生。可怜穷鸟赋,乡人多讥评。"②这一年年底,金农在扬州写下《江上岁暮杂诗四首》,其中一首曰:"内史书兰亭,绝品阅世久。风流翠墨香,得之独漉叟(旧为刘山人所藏)。楮烂字画全,光华神气厚。旧传七遗民,淋漓跋其后。惜为老黠工,名迹已割取。椟去珠尚存,何伤落吾手。少日曾习临,搴帷羞新妇。自看仍自收,空箱防污垢。一事胜辩师,未饮缸面

① (清)何焯撰:《义门先生集》卷八,清道光三十年姑苏刻本,《续修四库全书》集部第1420册,上海:上海古籍出版社,1996年。

② (清)金农撰:《戏答杨三十五知》,《冬心先生集》,清雍正十一年广陵般若庵刻本,《续修四库全书》集部第1424册,上海:上海古籍出版社,1996年。

酒。"金农收藏的这本《兰亭序》帖学经典,其后原有明代七位遗民的题跋,但被狡黠的裱工割除另卖了。金农年轻时也曾临习过此帖,这可能是受何焯的影响,但是写得不好。所以把这本帖深藏于箱底,作压箱之宝。与写帖的羞涩形成鲜明对比的是,金农对于碑有着浓厚的兴趣和高度的自信,故其行草书的笔法也带有浓浓的碑意。

乾隆元年(1736),金农在《鲁中杂诗》其一云:

> 会稽内史负俗姿,字学荒疏笑骋驰。耻向书家作奴婢,华山片石是吾师。①

在金农的这首诗中,抛弃二王、师法无名书家、师碑这三点实已涵盖了乾隆中期出现的碑派书法观的全部内容。② 对于王羲之的批判并不始于金农,唐代韩愈在《石鼓歌》中就说过"羲之俗书趁姿媚,数纸尚可博白鹅",但金农比韩愈走得更远。

金农很早就开始了隶书的学习,对于北朝的石刻也兴趣盎然,甚至直接称之为"法书"。雍正甲辰(1724)九月十五日,时年三十八岁的金农在《过柯亭斋中,出观法书名画,因留小酌。乘月返净业精舍,作得一首》中有句:"书看北齐字,画爱江南山。""北齐字"即北齐时期的碑版,金农视其为"法书",一反以前视文人书法为传统的观念。金农对于古碑上文字的这种兴趣,应该产生于问学何焯的年轻时代,而且已经不限于汉隶的范畴,而金农取法碑学的书法实践,显然比老师何焯走得更远。

金农何以会喜爱"北齐字"? 这或者与其因崇尚佛家思想而读经、抄经的活动有关。将大量的佛经刻于山崖之上,兴盛于北朝,不仅仅是对佛教的一腔热爱,也是为了规避"灭佛"带来的毁灭性打击,将佛教经典刻于石上,与儒家将经典刻石的初衷并无二致。但北朝佛家经典的这些书法一直未受到重视,上文揭示郭宗昌对赵文渊所书《华岳颂》的鄙弃即为一例。朱彝尊有《石

① (清)金农撰:《冬心先生续集》,清平江贝氏千墨庵钞本,《续修四库全书》集部第1424册,上海:上海古籍出版社,1996年。

② 黄惇:《风来堂集:黄惇书学文选》,北京:荣宝斋出版社,2010年,第430页。

刻佛经记》，写他在康熙五年（1666）三月，在太原访得佛家石刻经典的经历。① 朱彝尊与傅山都发现太原存在大量天保年间（550—560）所刻的佛家经典，年代早于隋代所刻的《房山石经》。文中感慨的是佛家经典比儒家经典更受冷遇。朱彝尊是儒家学者，一生为弘扬儒家经典而努力，他希冀的是学习者不要因为儒家经典的易得而束书不观，并不涉及对书法的评论。

而金农终生好佛不变，喜欢收藏古拓，在其收藏中，不排除藏有北齐佛经拓本的可能，长期浸染其中，对"北齐字"由爱看到爱写，看似水到渠成，其实背后是碑学观念发挥的作用。而且金农对于自己所写的"抄经体"书法很得意。《扬州杂诗二十四首》之一：

> 昙礦村荒非故庐，写经人邈思何如。五千文字今无恙，不要奴书与婢书。②

金农更关注的是无名书者写佛经的书法，"不要奴书与婢书"也是其一生书法变革的口号。其独创的抄经体楷书如此，其不断变革的隶书也是如此。金农从书学郑簠到直接师法汉碑，也是他摒弃名家影响的体现，其师法汉碑以《华山碑》为突破，却不能视为对蔡邕的迷信，尽管《华山碑》盛传为蔡邕所书，但在金农看来，所谓以写经赶超蔡邕，或许更富有象征意味，而非实指。

抛弃名家、师法无名书家、师碑三点同样体现在"扬州八怪"之一的高凤翰身上，高凤翰在《题自书草隶册子》中云：

① 朱彝尊《石刻佛经记》："太原县之西五里，有山曰风峪，风穴存焉。相传神至，则穴中肃然有声，风之所从出也。愚者捧土塞穴，建石佛于内，环列所刻佛经，凡石柱一百二十有六，积岁既久，虺蝎居之，虽好游者，勿敢入焉。丙午三月予率土人燎薪以入。审视书法，非近代所及，惜皆掩其三面，未纵观其全也。由唐以前书卷，必事传写，甚者编书续竹，截蒲辑柳。而浮屠之言，亦惟山花贝叶，缀集成文。学者于时穷年笔札，不能聚其百一，难矣。《石经》肇自蔡邕，岁久沦缺，至唐郑覃、周墀，复勒于京兆。后唐长兴中，始更传写为雕印。舍至难而就至易，由是书籍日以盛。顾世之学者忽其易，反或束而不观，何与？岂其所谓日盛者乃其所以衰与？北齐之君臣崇奉释氏，故石刻经像在处多有。予友太原傅山，行平定山中，误坠崖谷，见洞口石佛林列，与风峪等皆北齐天宝（保）间字。而房山《石经》刻之自隋，甚矣，其法之蓄炽也。今佛宫所栖，少者百人，多至数千人，然通其旨者，率以语言文字为无用，见讲说佛经者，往往鄙置不屑。呜呼！佛之说，虽戾于圣人之言，要皆彼国中之先生长者也，既用其法，尽弃其先生长者之言，果何如哉！九经之文，在西安府学，儒者虽不能尽观而得之者，咸知爱惜。至风峪所藏，其徒虽繁，莫有顾焉者矣。是则释氏之无人，不尤甚于吾道之衰也夫。傅山闻之曰，然。遂书以为记。"据耿剑《〈太原风洞华严经〉书法初探》，此经并非刻于北齐，而是初唐武周时期的作品，见《美术史论》，1992年第2期。

② （清）金农撰：《冬心先生续集》，清平江贝氏千墨庵钞本，《续修四库全书》集部第1424册，上海：上海古籍出版社，1996年。

> 眼底名家学不来,峄山石鼓久沉埋。茂陵原上昔曾过,拾得沙中折股钗。①

而郑燮也宣布与名家彻底决裂,称自己的书法为"破格体"。在跋自临《兰亭序》中曰:

> 黄山谷云:"世人只学兰亭面,欲换凡骨无金丹。"可知骨不可凡,面不足学也。况兰亭之面,失之已久乎!板桥道人以中郎之体,运太傅之笔,为右军之书,而实出以己意,并无所谓蔡、钟、王者,岂复有兰亭面貌乎!古人书法入神超妙,而石刻、木刻千翻万变,遗意荡然。若复依样葫芦,才子俱归恶道。故作此破格书以警来学,即以请教当代名公,亦无不可。乾隆八年七月十八日,兴化郑燮并记。②

不甘于俯首名家之下,直接师法无名汉隶,已是碑学思想的表达。而清末碑学理论家康有为却对金农、郑燮的书法评价不高,谓:"乾隆之世,已厌旧学,冬心、板桥,参用隶笔,然失则怪。此欲变而不知变者。"③真是冤枉了这位孜孜求变的伟大探索者。李在铣(芝陔)光绪十八年(1892)在金农《王秀册》后的题跋,就认为金农书法不怪:"笔笔从汉隶中出,意味深长,耐人寻绎。世人为怪,友亦以怪,怪世人以不怪为怪也。"

我们更可以从其师法《华山碑》,求变而能新的隶书实践中追寻其不断探索,并获成功的轨迹。

三、隶书变革:"华山片石是吾师"

金农的书法作品有隶书、行草、抄经体楷书、隶楷、漆书五种类型,除抄经体楷书外,均得益于其隶书所奠定的基础。金农应该很早就自觉地开始隶书学习。康熙六十年(1721),三十五岁的金农来到扬州,当时郑簠隶书风靡扬州,高翔、汪士慎、高凤翰、郑板桥等人均临习过郑簠隶书。受时风影响,也是

① (清)高凤翰:《南阜山人诗集》卷四,《四库未收书辑刊》集部第282册,北京:北京出版社,2000年。
② 见郑板桥书《王羲之兰亭序六分半书并识刻帖》,许莘农藏木刻拓本。转引自刘正成主编,黄惇等编《中国书法全集 65·金农、郑板桥卷》,北京:荣宝斋出版社,1997年,第356页。
③ (清)康有为:《广艺舟双楫》,清光绪刻本,《续修四库全书》子部第1089册,上海:上海古籍出版社,1996年。

为了生计,金农开始模拟郑簠的隶书作品。

就像郑簠悔于学习宋珏隶书而改师汉碑一样,金农模仿郑簠模式的时间不是很长,"耻向书家作奴婢""不要奴书与婢书"的观念使他更能直接从汉隶中汲取营养。我们看到他的传世作品中《乙瑛碑》临本,就增加了厚重朴拙之气。金农拥有《华山碑》的拓本,更是对其一生创作产生了重要影响。金农持有的《华山碑》原拓转入扬州著名徽商马曰璐之手,藏于小玲珑山馆,故有"小玲珑山馆本"之称。后归于广东顺德李文田,故又称"顺德本"。该册首页有"金氏冬心斋印",此印也同时出现在金农早期的书法作品中,故可推断金农从三十多岁起,即开始临摹《华山庙碑》。

金农学习《华山碑》的具体方法有双钩、对临、书写三种模式。依次分析如下:

第一种模式:双钩《华山碑》。在印刷术不够发达的时期,双钩是保有原帖风神最有效的手段之一。面对同一碑帖,因双钩者自身学养、书法、技艺的不同,其双钩的水平也有高下之别。故在原拓稀少的情况下,名家双钩也和原拓一样受人重视。自雍正元年(1723),姜任修首次将《华山碑》钩摹上石,其后《华山碑》的钩摹本日渐增多,如顾蔼吉、陆瓒、高翔、高凤翰等,都是精于汉隶的名家,后文有详细论述。

金农所藏《华山碑》拓本为宋拓,年代最早,缺损最少,碑拓质量也最高,也许它是金农秘不示人的宝物,故鲜为人知,也未见文献记载,但其精心双钩的《华山碑》,被曲阜孔继涑作为底本,刻于《玉虹楼帖》中。① 于是,金农双钩本《华山碑》化身千万,与很多学者、书家建立起密切的联系。桂馥、翁方纲等乾嘉学者屡屡有研究金农双钩的题跋,毕沅重修华岳庙,重立《华山碑》的时候,采用的底本是翁方纲的钩摹本,而翁方纲在钩摹的时候就参考过金农的双钩本将缺字补全。翁方纲也善于钩摹,据说他继承了唐代的"响拓"绝技。翁方纲并不知道金农拥有《华山碑》原拓,曾怀疑金农能够亲见商丘本《华山

① 孔继涑(1727—1791),字信夫,一字体实,号东山,一号葭谷,亦号谷园,别号云庐子,曲阜人,乾隆二十三年(1758)举人,官候补中书。为张照女婿,得张照笔法,时以"小司寇"目之。孔继涑精于鉴别碑版,喜刻帖,有《瀛海仙班帖》十卷、《玉虹楼帖》十六卷、《鉴真帖》二十四卷、《摹古帖》二十卷、《国朝名人法书》十二卷,并行于世。乾隆皇帝于四十九年甲辰(1784)仲春南巡时,经过山东阙里,孔继涑临书以进,上熟视曰:"好像张照。"与梁同治并称"南梁北孔"。

碑》,甚至断其双钩本乃造假。①

其实,翁方纲的怀疑纯属多余。金农收藏的《华山碑》原拓,除金农本人认真钩摹之外,当有少许至交好友得以钩摹。如吴玉搢即获钩摹,据《金石存》:"右西岳华山庙碑,钱塘金寿门旧有此拓本,余从而摹得之。残缺不十余字,或笔画小损,皆可辨认也。"②吴玉搢(1698—1773),字籍五,号山夫,山阳(今属江苏)人。

金农藏的《华山碑》原拓后来转易马曰琯、马曰璐的小玲珑山馆。乾隆元年(1736)秋,高凤翰在扬州马氏兄弟处得见《华山碑》此本,用了大约十天的时间双钩一本。据高凤翰叙述,其使用的方法叫"顷刻帖法"。复制完成这本古帖后,高凤翰写长诗纪念,并有《戏用顷刻帖法双勾摹制〈西岳华山碑〉记》一文记之。

术无大小,与用为量;物无古今,以气征形。故不龟手之药,小用之为洴澼絖,而大用之则可以破敌制强,图霸而称雄。且夫百物始终新荣,故瘁瀽染踩躏,总以阴阳五行一造一化,水渍缬土蚀,花木侵火晕,历久而成积渐而致者,自然之古也。得其意,吸其精,用其克制并千百年,于一息捷取而得其理者,脱手而具有千年者也。心与古会,法与化合,犹之自然之古也。故曰:术无大小与用为量,物无古今,以气征形也。

此顷刻碑,本学堂小儿即嬉戏弄具,所谓术之小而成于一时者,莫此若矣。《西岳华山碑》,汉代法物,久去人间,苦觅穷搜,仅乃得之,所谓金石大业,历千百年而不易觏者,亦莫此若矣。余在扬州,从马嶰谷兄弟致此本,用前法贯以意而营造之,不旬日而古帖就。即真鉴古者有弗废,倘亦以洴澼絖之细技而成克敌图霸之巨功者乎?噫!术无不济,气无不达,其不能极乎其量者,用未善耳。是以

① 翁方纲在《商邱陈伯恭编修刻予所摹汉延熹华岳碑,赋此代跋》中评价金农双钩本:"陈子刻此盖有由,前后嗜古皆商邱。商邱三本不可见,手追目想二十秋。华阴所藏或疑是,异哉我忽瞻双钩。冬心先生大涤住,(原注:金寿门所摹)何以得见梁园收。安知非出鼠腊假,奇在二本针石投。一百五处玉莹合,俨八万户凹丸修。华阴本阙月微朒,前胁后尾纤纤留。"(己亥正月三日)见(清)阮元编《汉延熹西岳华山碑考》卷四,《丛书集成初编》,上海:商务印书馆,1936年。

② (清)吴玉搢撰:《金石存》,清嘉庆二十四年李宗昉刻本,《四库未收书辑刊》集部第1辑第30册,北京:北京出版社,2000年。

仁义本美号,而宋襄因之以致弱;车战本古法,而房琯用之以致败。拘于方而不通,泥于迹而不化,虽三五郅隆之规,亦不可以株守胶固而治天下也。术亦乌在,其有一定之大小乎哉!①

高凤翰文中提出,"术无大小,与用为量",《华山碑》乃汉代法物,"金石大业",因此,双钩此本就不仅仅是技术层面的问题。故文题虽曰"戏",实则很严肃。

第二种模式:临写《华山碑》。对临是严格遵守原帖的一种方法。我们以金农传世的两幅临写《华山碑》作品为例,作具体分析。

金农早期隶书也是从学习"名家"入手,取法郑簠的痕迹很重(图3-5)。而摆脱郑簠影响的唯一而有效途径就是直接取法汉碑。金农在临写汉碑初期走的是"但求平正"的路子。我们把他临写的《乙瑛碑》与《华山碑》对照,可知是一种风格,两幅临作的用笔几乎没有多少区别(图3-6、图3-7)。

图 3-5　金农早期规模郑簠的隶书作品　　图 3-6　金农早期临《华山碑》

① 文见(清)高凤翰撰《南阜山人敩文存稿》,《瓜蒂庵藏明清掌故丛刊》,上海:上海古籍出版社,1983年,第153页。另,高凤翰撰《南阜山人诗集类稿》四十一卷,《补遗》一卷,《南阜山人敩文存稿》十五卷,清钞本,后有刘墉、刘喜海跋,今藏山东省博物馆,未刊。

图 3-7 金农临《乙瑛碑》　　图 3-8 高翔临《华山碑》册局部　　图 3-9 高翔隶书今藏南京博物院

我们还可以把金农的好友高翔所临《华山碑》作一比较分析。高翔（1688—1753），字凤岗，号西唐，又号樨堂，江苏扬州人。高翔有临写《华山碑》传世（图 3-8），其临写的原拓本极有可能出自金农收藏本。因为金农在扬州不久即与高翔订交，在其返回钱塘时，高翔以赠山水画送行，金农《江上岁暮杂诗四首》之三有《题广陵高翔送予还钱塘山水轴子》诗；而且在王澍客居扬州的时候，高翔还赠以另外一双钩本。高翔对自己的隶书也很自信，在一幅隶书诗轴（图 3-9）上写道：

竹映油窗日半曛，把君诗句惜离群。于今谁复狂于我？敢向中郎写八分。

高翔雍正五年（1727）临的《华山碑》全册传世，也曾双钩《华山碑》寄给远在京师的王澍，王澍欣喜不已。高翔善于画小"自在相"，金农尝作诗赞曰"方寸画出自在相，莫道滋味非中边"。金农《冬心先生集》卷首的"四十七岁小像"即为高翔所画。右上为篆书"冬心先生四十七岁小像"十字，左下方落款刻隶书"广陵高翔写"五字，隶书风格与此临碑相同，当为高翔所书，刻版精致，保留了高翔隶书的特征。高翔的临本基本忠实于《华山碑》原貌，观其笔触，当为硬毫书写，故给人瘦硬峻峭之感。

图 3-10 金农早期隶书对联

金农初期临写的《华山碑》也规模原拓，但较高翔临本浑厚。这种风格也体现在金农临《乙瑛碑》

中。我们可以从金农这一时期的隶书中看到,他在广临汉碑的基础上尽力化去郑簠隶书模式的影响。金农初期临写汉碑,墨浓笔润,中锋行笔,横画多带弧度,结体务求平稳。规规矩矩,温润敦厚,确实可以称得上"端谨",这样的隶书当然适合书经刻石,张照欣赏的应当是这种风格(图3-10)。

而金农对临的《华山碑》(图3-11),与高翔临本有着很大的不同,也与其早期临本面目迥异。在用笔上,变中锋为侧锋;在速度上,显然更为迅捷;在结体上,变长为方。金农已经开始注意《华山碑》中"撇"画的特征(图3-12)。并在其后不久临写《华山碑》的隶书作品中,强化了这一用笔特征(图3-13)。

图3-11　金农对临《华山碑》册页

图3-12　《华山碑》中的"撇"画

图3-13　金农临《华山碑》:夸张"撇"画

第三种模式：书写《华山碑》。从金农这一时期以《华山碑》为书写内容的作品看，金农遗貌取神，书为我用，完全是我手写我心的自由书写状态。这是金农学习《华山碑》的最高阶段，也是其最富有创造性的书法实践阶段。

雍正十一年(1733)秋，金农四十七岁时书写的一副隶书作品《张融、蔡中郎等传记》册(图3-14)中，我们依然可以看到非常符合传统面貌的隶书，布白均匀，结体稳重，用笔不苟，行笔沉着，横画一律微带弧状。但显然，金农并不满足于此，在这种传统的隶书之外，他还在不断尝试新的艺术风格。而一年之后，金农的隶书便呈现了新的面貌。

图3-14　金农《张融、蔡中郎等传记》册页

金农书于雍正十二年(1734)十二月的作品，为楷隶，几乎不带任何波磔，款语称"雍正甲寅十二月杭郡金农书"（图3-15）。我们注意到其款语为"书"，而之前那幅严格规模《华山碑》(图3-6)的作品，款语是"临"："农临汉华山庙碑"。从"临"到"书"，说明金农已经加快了改革自家隶书的步伐。从放纵几近荒率，再到端谨几近呆板，两个极端出现在一个书家身上，不正是金农勇于尝试的体现吗？而实验的载体就是《华山碑》。

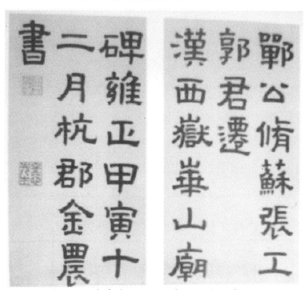

图3-15　金农书写《华山碑》：几乎不带波磔

传世的金农作品中,还有一幅几乎同时的书写《华山碑》作品,现藏广东省博物馆,书于雍正十二年十一月,为隶书,夸大"撇"画,款语为"雍正甲寅嘉平书于广陵心出家庵杭郡金农"(图3-16)。需要说明的是,广东省博物馆收藏的这幅托名金农的作品,乃后人的伪作。破绽出在其用笔上,乃"截毫"所书,故笔画粗率,而金农是不用"截毫"的。作伪者显然误会了金农笔法。

图3-16 金农书于雍正十二年(1734)十一月《华山碑》(伪)

金农三十八岁(雍正二年,1724)即开始在北方漫游,北游之前书写的《王彪之井赋》轴中,依然可以看到郑簠隶书的影响,但新的变化、新的气息已经出现,作者已多用侧锋匾笔,结体速度很快,开始有了"刷字"的感觉。这从他雍正八年(1730)九月,在山东曲阜书写的《王融》《王秀》两件隶书册页作品中可以看到。这两件作品的明显变化就是横画平直,撇画掠出,笔画的变化必然使结体随之变得更加凝练,也更富有生动的姿态。《王秀》隶书册卷后有胡惕庵、李在铣(芝陔)、王瑾(孝禹)题跋。胡惕庵光绪十三年(1887)在《王秀》隶书册卷后的题跋中,评这件作品"笔墨矜严,幽深静穆,非寻常眼光所能到"。对金农书法的隶书演进有这样的认识:"冬心先生隶古,早年墨守汉绳尺,颇称合作。晚客邗上,既负盛名,有意骇俗,书画皆绝畦径。画佛、画马,

往往得武梁祠遗意，书则隶、楷、行、草，悉以《天发神谶》笔法运之，虽创雄伟，得未曾有，而习气深矣。"王瓘（孝禹）光绪三十年（1904）的题跋更为周详。

> 汉人分法，自赵宋以后，遂失其传。赵松雪、文征明，偶一为之，但取方整而已。至郑谷口，力求复古，用笔纯师《夏承碑》，深得汉代披法。沿及雍乾之际，善隶者人人宗之矣。能出其范者，冬心先生。始亦从此入步，后见《西岳华山碑》，笔法为一变。此册运笔结字纯师《华山碑》，间亦有芝英笔体流露毫端。盖习气既久，未能遽然欲尽也。至匠心独运，精妙入神处，实不愧为中郎入室弟子。安吴书评仅列能品，犹未许为知言也。

王瓘认为，金农这幅册页的笔法纯师《华山碑》，同时指出金农隶书的演进及价值：在天下翕然学郑簠隶书范式的时候，金农摆脱束缚，另辟蹊径，而启发他笔法变化的，正是《华山碑》；王瓘还认为，金农超越了郑簠，我们应该充分重视其在书法史上的地位。

王瓘的题跋涉及金农隶书的笔法，分析郑簠隶书笔法纯师《夏承碑》（这也是一块长时期被指认为蔡邕所书的名碑）时，说郑簠深得汉隶"披法"。"披法"可能即隶书中的侧锋用笔，元代刘有定《论书》：

> 篆直分侧，直笔圆，侧笔方。用法有异而执笔初无异也。其所以异者，不过遣笔用锋之差变耳。盖用笔直下，则锋常在中，欲侧笔，则微倒其锋，而书体自然方矣。若夫执笔则不可不方也。古人学书皆用直笔，王次仲等造八分，始有侧法也。

王瓘在金农师法的汉碑中指出金农除纯师《华山碑》之外，还受《夏承碑》的影响。《夏承碑》笔法被称为"芝英体"，现存《华氏真赏斋本》有丰坊题跋。

> 伯喈此书，谓之芝英体，乃八分之奇品也。今广平有碑，乃永乐间俗人重写，顿加肥浊，而吾乡徐芳远遂以为法，无乃宝燕石者耶。是本乃宋拓，非中父好古未能识也。

我们在翁方纲的题跋中也看到过"芝英体"，《跋夏承碑》云：

> 是本后丰道生跋，亦遂断以为伯喈芝英体。是皆不因广平重刻本后有蔡邕伯喈书字，而傅会者明矣。……至于芝英体之说，则洪

引庾元威语,谓为其间之一体,初未尝定指为芝英也。考庾元威《书论》,有屏风百体,间以朱墨采色,不著其状。是碑体参篆、籀,而兼开正楷之法,乃古今书道一大关捩,岂可以元威所名百体者名之乎?①

图 3-17　金农以"写经体"书写《华山碑》　　图 3-18　金农以"渴笔八分"书写《华山碑》

跋《刘熊碑残本》语云:

> 杜公于汉隶,独推中郎一人,夫岂不知有《礼器》诸碑之妙绝耶?由竹垞之言,则必其《吴仲山》《咸伯著》耶?抑专举《淳于长》芝英体以概蔡书耶?学古不衷诸实际,而陈义甚高者,皆此类也。②

图 3-19　金农北游前书《王彪之井赋》　　图 3-20　金农北游后书《王融》册页

① (清)翁方纲撰,沈津辑:《翁方纲题跋手札集录》,桂林:广西师范大学出版社,2002年,第65页。
② (清)翁方纲撰,沈津辑:《翁方纲题跋手札集录》,桂林:广西师范大学出版社,2002年,第81页。

跋《范式碑》云：

> 汉碑多不著名氏，汉末一时隶法，大都习蔡之体者居多……同时学蔡书者，不止学其《石经》一体耳。盖隶之为势非一，而蔡之结体，公私巨细，其应千变，如当时芝英体，亦或以为蔡书是也。蔡书之体，既非一端，而学蔡书者，亦非一人，就其中蔡体之善者，则莫善于《范巨卿碑》耳。①

翁方纲认为《夏承碑》《刘熊碑》《华山碑》均极有可能为蔡邕所书，而《范式碑》乃蔡邕体隶书，就像后世所谓欧（阳）体、颜体、赵体一样，"芝英体"即为蔡邕书体之一。

金农于雍正八年（1730）书写的《王秀》《王融》册，宣布他对郑簠隶书的告别，其后金农隶书的结体基本不离此范式，但用笔的变化极大。嘉庆二年（1797）正月初二日，黄易在金农《临华山碑册》后的题跋中说：

> 先生最爱《延熹华山庙碑》，手自双钩，今刻于曲阜玉虹楼下。此中年最精之迹，饿隶渴笔，不让古人。

金农与黄易之父黄树谷（1701—1751）交游密切，金农客居山西时，有《怀张机客淮阴、黄树谷客广陵》，②诗中赞黄树谷"心迹无聊如贺老，风流不坠在江郎"。黄树谷善篆隶，"淳厚有古法"，黄易能够继承家学。③ 黄易以"饿隶渴笔，不让古人"评价金农隶书，可谓知音。

雍正十二年（1734），是四十八岁的金农师法《华山碑》、大胆变革的关键一年。从这一年开始，他把《华山碑》所独有的撇画、尖笔、出锋的笔法特征，应用到自己的临习作品中。乾隆元年（1736），五十岁的金农从京师归家，经由山东曲阜，作《鲁中杂诗》，其中言"耻向书家作奴婢，华山片石是吾师"，显然，他已经在学习《华山碑》中找到了符合自己性情的艺术语言，不再师法帖派名家，而是直接取法汉代碑刻，甚至渐渐冷却了为儒家抄经的经世之念，他

① （清）翁方纲撰，沈津辑：《翁方纲题跋手札集录》，桂林：广西师范大学出版社，2002年，第84页。
② （清）金农撰：《冬心先生集》，清雍正十一年广陵般若庵刻本，《续修四库全书》集部第1424册，上海：上海古籍出版社，1996年。
③ 钱大昕《赠奉政大夫黄松石先生墓志铭》："予少时，即闻钱唐黄松石先生名，又见所作篆隶，淳厚有古法，益欣慕之。晚乃得交其子小松郡丞，始知渊源所自。"（清）钱大昕撰，吕友仁标校：《潜研堂集》，上海：上海古籍出版社，1989年，第803页。

只需要表达艺术家的情怀。

随着时间的推移，其作品中的撇画越来越成熟，越来越老辣，越来越夸张，越来越神采飞扬，还越来越多地运用其金石气十足的飞白笔法，形成他独有的"渴笔八分"。

乾隆二十二年（1757），金农七十一岁时书《外不枯》，题记中写道："予年七十始作渴笔八分。汉魏人无此法，唐、宋、元、明亦无此法也。康熙间金陵郑簠虽擅斯体，不可谓之渴笔八分。若一时学郑簠者，更不可谓之渴笔八分也。乾隆丁丑正月杭郡金农书记，时年七十有一。"①在第二年所书的《相鹤经》题记中再次重申了这一观点。我们看其七十二岁所写《华山碑》应用的便是这种他自称的"渴笔八分"，即后人所称"漆书"者。除继续保持拉长撇画的"倒薤"笔法之外，用笔上还增加了卧笔刷扫，字体结构也变方扁为竖长，用墨上突出飞白效果。通过这幅作品，我们可以读出金农永不止步的精神及其非凡的创造力。

其实，金农对飞白书的关注由来已久。在《草书大研铭》中说："榴皮作字苕帚书，仙人游戏信有之，磨墨一斗丈六纸，狂草须让杨风子。"②"苕帚书"，就是飞白书，传为蔡邕创造。

雍正十二年（1734）九月，四十八岁的金农客广陵，为邠阳褚峻作飞白歌。其序曰："雍正甲寅九月，予客广陵。褚峻自吴兴来，将还邠阳，从余游者浃旬，于去之日，出宋库罗纹纸、界乌丝阑，乞余作飞白歌。为言：非夫子莫能作也。予时抱禅病，未敢破泓颖之戒。峻必欲得之，又留三日。再请曰：归橐无长物，惟求夫子诗压装耳。予感其勤悾之意，乃赋此篇。"其诗云：

> 邠阳褚峻性好奇，九嵏山前尝拓昭陵碑。青毡白椎自载随，壮哉猛气可敌千熊罴。太少二室搜其秘，岷沱大江探其危，蛇虺阴宅虎豹窟，独往恒辄饥，石碣有字扫空苔雨色，苟得一字两字心先驰。频年交我颇资我，百番把赠翠墨光淋漓。我如欧赵嗜古志亦苦，愿补史传岁月、爵里之阙遗。今秋相见邗沟上，枯荷败柳西风吹。我顾憔悴君落寞，君时慰我忘孤羁。君言曾工飞白书，能作此歌惟吾

① 刘正成主编，黄惇等编：《中国书法全集 65·金农、郑板桥卷》，北京：荣宝斋出版社，1997 年，第 139 页。

② （清）金农撰：《冬心先生集·冬心斋研铭》，上海：上海古籍出版社，1979 年，第 155 页。

师。我闻飞白人罕习，汉世须辨俗所为。用笔似帚却非帚，转折向背毋乖离。雪浪轻张仙鸟翼，银机乱吐冰蚕丝。此中妙理君善解，变化极巧仿佛般与倕。君诵我诗重再拜，发狂笑面同靴皮。明朝别我君忽去，钱刀不计还家赀。到处题名磨废瓦，倘逢秦宫邺台当摹追。眼底纷纷牵牛臂鹰手，呜呼峻也，果异幽并儿。①

金农得到褚峻帮助，寄予墨拓精良。金农自述其志云"我如欧赵嗜古志亦苦，愿补史传岁月、爵里之阙遗"。关于飞白，自云"用笔似帚却非帚，转折向背毋乖离"，确实是恪守汉法的标志。《双钩圆竹》有行书题跋云："蔡中郎作飞白书，张璪画飞白石，张萱写飞白竹，世不恒见。春日多暇，余戏为拟之。若文待诏画朱竹，又竹之变者也。"

把金农临写《华山碑》的作品排列起来之后，我们即可发现金农书法变革的清晰轨迹。正如黄惇先生所指出的："金农每一时期对自己书法的变革，都是以《华山庙碑》作为原型的。他以己意临《华山庙碑》而变形，复以变形后之基础再变形，如此递进便形成了多种面貌的金农书法，难怪其言'华山片石是吾师'了。"②

《华山碑》的经典意义也在金农的作品中得到了淋漓尽致的体现。

雍正十年（1732），汪竹庐摹刻王澍书迹成《虚舟千文十种》。我们看到，金农临《华山碑》册页也被摹刻上石，而且被重新排列成四条屏。这意味着金农书写的《华山碑》以新的姿态被后人所接受，或者说《华山碑》又以全新的模式广为传播。

图 3-21　金农临《华山碑》册页

图 3-22　金农临《华山碑》刻石

① 是诗刊于《冬心先生续集》，与据真迹而录的《冬心先生集拾遗》所刊稍有不同。
② 黄惇：《金农书法评传》，见《风来堂集：黄惇书学文选》，北京：荣宝斋出版社，2010年，第383页。

第二节　陆瓒笃志临写《华山碑》

陆瓒小金农六岁，与金农同为何焯弟子，又同以隶书名世，都且笃志于学习《华山碑》，共同推动了《华山碑》的"经典化"进程，并对雍、乾时期的书坛产生过不小的影响，可视为清代"前碑派"的代表人物。关于陆瓒的专题研究，目前尚未见到，故爬梳史料，对其生平及书法作以下考述。

一、师出名门，尤精汉隶

陆瓒（1693—1756），江苏吴江人，初名无咎，后更名为瓒（又曰廷瓒），字虔实，又字乾日，号庐墟。① 其子陆耀乾隆年间累官至湖南巡抚，以为官清廉而著称清史。②

陆耀在为其曾祖母所撰的《吴淑人行略》中，将陆氏远祖一直追溯到汉兴之初的大儒陆贾；自魏晋以来，陆氏在江南繁衍日盛；明末，吴江陆昭然（字君亮）即陆瓒曾祖，弃农业儒，与当时的复社名家杨廷枢（字维斗）共读书于家乡吴江汾湖之泗州寺僧舍，明亡后隐居，令五子经商，"皆令治生，逐什一"。其二子陆埈元（字广生），即陆瓒的祖父，经营有道，家底殷实，以至"里之贫乏或投券愿质为仆"。陆埈元喜读《资治通鉴》，重视家庭教育，"且读且贾，笃于教家"，在当地威望极高。③

陆瓒的父亲陆铨（字公衡）（1666—1717），中年时曾游学京师，师事潘耒，并在潘耒的引荐下做了某贵官的记室，后在此贵官犯事之前，急匆匆脱身回

① 据（清）陆耀《东顾新阡记》，见《切问斋集》卷八，《四库未收书辑刊》集部第10辑第19册，北京：北京出版社，2000年。
② （清）陆耀（1723—1785），字青来，号朗夫，吴江芦墟人，乾隆十七年（1752）壬申科举人，累官内阁中书、户部主事员外郎、郎中、宝泉局监督，出为山东登州、济南二府知府，升运河兵备道、山东提刑按察使、湖南巡抚。以清廉为官著称于世，清史中多有记载，此不赘述。据其《东顾新阡记》记载，父亲陆瓒去世后，"将求当代有道能文与显达之士大夫为其亲志铭之文，则必有束帛之赘而后得焉。耀贫不能直，自述先人之行事，卒葬之年月而已。"清廉为官可见一斑。陆耀工诗善书画，著有《切问斋文集》《河防要览》《朗夫诗集》等。
③ （清）陆耀：《诰赠通议大夫显曾祖考广生府君暨配吴淑人行略》，见《切问斋集》卷十一，《四库未收书辑刊》集部第10辑第19册，北京：北京出版社，2000年。

乡,直至病死。据陆耀在《五叔祖金声公墓表》中言:"大父游京师,归,病不起。"① 又在为陆铨所作的《行略》中称陆铨:

 幼承庭训,长益刚方,意所不可,每形色于中。中年游学京师,师事同邑潘检讨稼堂先生。先生议论峭绝,于邑人少所许可,独视府君如平交,尝引为贵官记室,策其将败,即先机脱身,尽弃其书册行李而归。未几,检讨亦以甄别放还。每过府君,谈过去事,设素食相对,泊如也。能作蝇头小楷,手书徐师曾、莫旦二《吴江志》,丹黄标识,笔墨灿然。②

陆耀文中还说过,先为祖父陆铨撰简略之行状,而其传记则姑待大手笔作。但我们遍检陆耀文集及清代碑文传记,见其高祖、父亲的墓志均有人撰写,独缺其祖父墓志,不知是否因为话题敏感。"贵官"是谁,陆耀讳莫如深,但我们可以推知此"贵官"来头不小,竟至于陆铨在脱身而逃的时候,连书册行李都来不及收拾。联系此时,和八皇子保持密切关系的何焯也在京师,则陆铨与何焯之间有无交往?此"贵官"是否即为八皇子允禩?俟考。

陆铨后来因为陆耀的荣光,而被追赠为"登仕佐郎""承德郎""朝议大夫"。陆家"乡曲一隅,累世潜德弗耀,独以孝谨朴勤著闻间党"。③ 陆瓒为陆铨长子,为人孝谨,闻于乡里,信义著于朋友。壮岁,尚且能俯受父亲捶挞而不怨。陆瓒在父亲亡故后,抚育两幼弟成人,并将遗产全部留给弟弟们,作为他们的资生之本。自己则靠授书乡里,养家糊口。

陆铨去世时,陆瓒二十五岁,曾先后娶妻金氏、朱氏,俱早逝。游学何焯门下时,何焯命其弟小山为媒,助其迎娶本地的陈氏,并"就陈宅结缡,而授书于其家"。入赘不久,因母亲去世而返还家乡芦墟。④

① (清)陆耀:《切问斋集》卷十,《四库未收书辑刊》集部第 10 辑第 19 册,北京:北京出版社,2000 年。
② (清)陆耀:《诰赠通议大夫显祖考公衡府君暨配张淑人行略》,《切问斋集》卷十一,《四库未收书辑刊》集部第 10 辑第 19 册,北京:北京出版社,2000 年。
③ (清)陆耀:《五叔祖金声公墓表》,《切问斋文集》卷十一,《四库未收书辑刊》集部第 10 辑第 19 册,北京:北京出版社,2000 年。
④ (清)陆耀:《诰封太夫人显妣陈太君行述》,《切问斋集》卷十一,《四库未收书辑刊》集部第 10 辑第 19 册,北京:北京出版社,2000 年。

陆瓒和金农的姓名均列于《义门先生集》后所附《义门弟子姓名录》中。①应陆耀之请，为陆瓒撰写《墓志》的，则是名列《义门弟子姓名录》之末的何发（字子怀），是何焯的侄子。《吴江县续志》引《江苏诗征》云陆瓒著有《茶仙遗稿》，并叹其诗文为书名所掩。② 何焯晚年自号"茶仙"，《茶仙遗稿》更似是陆瓒对其老师何焯遗作的整理，而非其本人的著作。如此看来，陆瓒与何焯之间的关系绝非一般。翁大年在《义门弟子姓名录》跋语中引用沈彤撰写的《义门先生行状》云："门人有才而贫者，恒饮食于家而教之。凡著录者四百，知名者三之一，超卓者十余人。"③陆瓒和金农均当属于何义门弟子中"超卓者"之列。

柳树芳《分湖小识》记载，陆瓒"以砚田糊口"的同时，还"习举子业"，"不售，遂弃去，专攻古学"。④"家贫不能自存，挟策走京师求食"。⑤ 雍正十二年（1734），陆瓒时年四十二岁，他安排十二岁的儿子陆耀随当地名士连尚志读书，然后只身一人游学京师。⑥ 乾隆元年（1736），开馆纂修《三礼》义疏，⑦方苞、李绂充三礼馆副总裁。陆瓒以国子监生身份，入三礼馆，担任誊录一职。⑧ 三礼馆是当时文士聚集的地方，方苞年长陆瓒二十五岁，李绂年长陆

① （清）何焯撰：《义门先生集》，清道光三十年姑苏刻本，《续修四库全书》集部第1420册，上海：上海古籍出版社，1996年。
② 沈彤：《吴江县续志》卷十六，《中国地方志集成·江苏府县志辑20》，南京：江苏古籍出版社，1991年，第417页。
③ （清）何焯撰：《义门先生集》，清道光三十年姑苏刻本，《续修四库全书》集部第1420册，上海：上海古籍出版社，1996年。
④ 柳树芳《分湖小识》卷二，见吴江汾湖经济开发区、吴江市档案局编：《分湖三志》，扬州：广陵书社，2008年，第132页。
⑤ （清）陆耀：《东顾新阡记》，见《切问斋集》卷八，《四库未收书辑刊》集部第10辑第19册，北京：北京出版社，2000年。
⑥ 据陆耀《静学连先生墓表》，《切问斋文集》卷十，《四库未收书辑刊》集部第10辑第19册，北京：北京出版社，2000年。
⑦ 据高宗此谕及后来御制的《三礼义疏序》，其因有三：一是应臣下"今当经学昌明、礼备乐和之会，宜纂辑《三礼》，以藏五经之全"的请求；二是欲赓续圣祖御纂、钦定"四经"（指《御纂周易折中》《钦定春秋传说汇纂》《钦定诗经传说汇纂》《钦定书经传说汇纂》）之绪，补其《三礼》未备之缺憾；三是鉴于"五经乃政教之原，而《礼经》更切于人伦日用，《传》所谓'经纬万端，规矩无所不贯者也'"，以发挥礼的经世或修道设教功能。参见林存阳《三礼馆与清代学术转向》，《南开学报（哲学社会科学版）》，2007年第1期。
⑧ 柳树芳《分湖小识》卷二称："乾隆元年，会修'三礼'，以国子生充誊录官，先后橐笔十年。"见吴江汾湖经济开发区、吴江市档案局编：《分湖三志》，扬州：广陵书社，2008年，第132页。

瓒二十岁，陆瓒与两人最为契合，乃忘年之交。① 担任三礼馆誊录，与当时名士交往密切。袁枚新中进士后乞假归娶，当时有许多公卿为之送行，吟诗成册，而这部送行诗册封面的题签，就是由陆瓒所书。袁枚曾经在晚年回忆自己和陆瓒之间的这一段笔墨缘。

> 乾隆己未，余乞假归娶，诸公卿有送行诗册，题签者为吴江陆虔石先生。今五十余年矣。甲辰，其子朗夫巡抚湖南。余从西粤过长沙，中丞款接甚殷，云："当初先人题签时，我年才十七，侍旁磨墨。"②

陆瓒在京师前后共十余年，后经朝廷议叙，补山西保德州吏目，③不久又署代州吏目，又署曲沃县典史。④ 在这种低微的官职上仕宦八年后，以老病辞职再回京师，此时陆耀也已在中举后任职京师。陆瓒回京师后不久即逝世，后来也因为陆耀的荣光，被追赠为承德郎（正六品）朝议大夫（从四品）。⑤

陆瓒子陆耀、其孙陆绳均能继承家学，善写八分。黄丕烈称陆耀"文章政事倾倒一时"，"亦善为八分，盖濡染家学，故笔法具有矩型"。⑥ 陆应榴《哭陆朗夫中丞五言排律》自注云："尊翁虔实先生精隶书，公能继其学。"⑦蒋宝岭《墨林今话》曰："吴江陆朗夫中丞耀，清风亮节，海内所仰。尊公无咎先生精分隶书，极得古法。中丞兼长书画山水，落落有大家风格，墨香椒畦，皆极称之。"⑧

陆耀次嗣陆绳（？—1821），字直之，号古愚，官山东主簿，"秉承家学，隶

① 阮元《小沧浪笔谈》记载："吴江陆虔实先生瓒，为何义门高弟，曾在三礼馆，与望溪、穆堂两公最契合。"见《文选楼丛书》，清嘉庆十八年刻本。
② 见袁枚《随园诗话》卷六。袁枚另有《长沙陆朗夫中丞倾衿相款，一如补山、树堂二君子风，利不泊简，予一言到洞庭赋诗寄怀》[见《小仓山房诗集》卷三十，《续修四库全书》集部第1431册，上海：上海古籍出版社，1996年]，不料诗未到，而中丞已亡。袁枚后又有《哭陆朗夫中丞》（同上）。
③ 保德州，隶属太原府。施安昌《汉华山碑题跋年表》第9页，将冯浩撰写的陆耀墓志中"考瓒，保德州吏目"，误读成"考瓒保，德州吏目"，从而误将陆瓒当作陆瓒保。
④ 据《清史稿·职官志》，州吏目，官从九品年俸31两，而县典史则未入流，俸禄更低。
⑤ 据《清史稿·职官志》。《吴江县续志》引《江苏诗征》："以子耀贵，赠内阁中书。"与陆所记不合，当为误记。
⑥ 黄丕烈：《小荛芦馆杂识》，转引自（清）梁章钜编《吉安室书录》，上海：上海人民美术出版社，2003年，第141页。
⑦ 转引（清）李放撰：《皇清书史》卷三十，《辽海丛书》，沈阳：辽沈书社，1985年，第1553页。
⑧ （清）蒋宝岭撰：《清代传记丛刊·墨林今话》，台北：明文书局，1985年。

书直追汉人",且精于碑拓技术。阮元在山东时,与陆绳为金石文字交。

 古愚(原注:官山东主簿)秉承家学,隶书直追汉人。流寓潭西精舍,所交皆四方知名士,尤喜金石刻。尝跨骞驴,宿春梁,遍游长清、历城山岩古刹,搜得《神通寺造象》十八种,及灵岩寺诸小石记百余种,皆以禅余纂录。搜奇之勤,莫能过此。又尝刻金石款识,列为屏幅,用矽蜡法,较之毡拓施墨者,既速且易,亦巧思也。①

 嘉庆十三年(1808),阮元从钱东壁手中购得四明本整拓《华山碑》,阮元的许多好友得以观赏、双钩乃至临摹,其中即有陆绳。嘉庆十五年(1810)五月,严可均借观,坐卧相对达九日,并双钩一本,而后题跋其上,同观者也有陆绳。② 陆绳精于金石碑拓技术,与当时金石学家、文字学家交往密切。如他曾将程敦所得《中郎将曹悦弩机》,剔其金,以拓本赠予桂馥,桂馥乃作考释。③

 陆瓒担任三礼馆誊录,其必精于楷书。而陆瓒的父亲陆铨,能作蝇头小楷,曾抄录明代徐师曾、莫旦二人撰写的《吴江志》,"丹黄标识,笔墨灿然"。家学影响毋庸置疑。其后,又游学于何焯门下,而何焯精于书法,与笪重光、姜宸英、汪士铉并称为康熙年间"帖学四大家"。陆瓒得其亲自指授,"遂博综正变,各体并臻其妙"。

 陆瓒习书勤奋,终生不辍。在吴江乡里教书时,书法曾经是陆瓒困惫无聊时,承载其全部情感的工具;边境为吏,薪俸微薄时,书法又是他贴补家用的重要收入来源;致仕养老后,在儿子出入皇宫、经费捉襟见肘的关键时刻,又以书法换金,解决其燃眉之急。陆耀《东顾新阡记》记载:

 授书乡里,给祖母、两叔暨全家朝夕,以此益困惫无聊,而一发之于书。及为吏,又得边境极寒苦地,薪俸无多,苞苴之至者,峻谢不纳。长吏廉,知其状,往往故为索书而厚偿笔墨之直,缘是数年在官,幸而无缺。还京师后,见耀出入禁省,需费不支,犹日染翰操觚,

① (清)阮元:《小沧浪笔谈》卷一,《国朝书人辑略》,清光绪三十四年刻本。
② 见施安昌《汉华山碑题跋年表》附录图版七十六、七十七。但施安昌误将"陆绳"释读成"陆绳也",第16页。
③ 见施蛰存《北山谈艺录续编》,上海:文汇出版社,2001年,第62页。

易金钱济耀。①

陆瓒在当时最负盛名的是隶书。陆耀的启蒙老师连尚志两次命名书斋的题额,均为陆瓒隶书。②冯浩在为陆耀所作《墓志铭》中称:"考瓒,保德州吏目,位卑而德劭,余事精汉隶。"③王昶称:"精分隶,直入古人堂奥。"④阮元曰:"生平笃嗜,尤在汉隶。"⑤

桂馥《国朝隶品》列举清代二十九位隶书名家,陆瓒名列其中,云:"陆虔实如韩康卖药,守价不移。"⑥据皇甫谧《高士传》:"韩康,字伯休,京兆霸陵人也。常游名山,采药卖于长安市中,口不二价者三十余年。时有女子买药于康,怒康守价,乃曰:'公是韩伯休邪?乃不二价乎?'康叹曰:'我欲避名,今区区女子皆知有我,何用药为?'遂遁入霸陵山中。"⑦桂馥借用这个典故形象地说明陆瓒隶书在当时的声誉。

吴江隶属苏州,擅长书法者众,其中沈芳擅长篆书,与陆瓒齐名。⑧李重华在《题陆乾日八分千文》中,将陆瓒、沈芳二人并列。

吾乡沈芳作篆字,笔力虎卧同阳冰。八分有子成二妙,唐之蔡韩何足称。初从《石经》辨体势,后极《酸枣》备准绳。鸾回凤蹇去姿媚,龙威虎震藏锋棱。当其腕运出心画,欲以圣境观神凝。沙锥泥

① (清)陆耀撰:《切问斋集》卷八,《四库未收书辑刊》集部第10辑第19册,北京:北京出版社,2000年。
② 据陆耀《静学迮先生墓表》记载:"颜其室曰'静念',嘱先君以隶字写之。后十余年,益究心濂洛诸儒之书,谓余:'近知禅陆之非,"静念"适堕彼术,当乞尊公易写"静学"二字。'时先君宦游三晋,闻之叹赏,即日易书以寄。"连尚志的学术思想由起初的陆九渊心学转向周敦颐及程颢、程颐的"濂洛"之学,故颜其室从"静念"改为"静学"。对此,陆瓒持赞赏态度。见《切问斋集》卷十,《四库未收书辑刊》集部第10辑第19册,北京:北京出版社,2000年。
③ 冯浩:《湖南巡抚陆君墓志铭》,《孟亭居士文稿》卷三,见《湖海文传》卷五十七。
④ 王昶:《金石萃编》。王昶(1724—1806),字德甫,一字琴德,号兰泉,晚号述庵,江苏青浦人。乾隆十九年(1754)进士补内阁中书,官至都察院左副都御史。少颖异,善属文,尤嗜金石之学,工书法。著有《金石萃编》《春融堂诗文集》。
⑤ (清)阮元:《小沧浪笔谈》卷一,《文选楼丛书》,清嘉庆十八年刻本。
⑥ (清)桂馥辑:《国朝隶品》,《丛书集成续编》,上海:上海书店出版社,1994年。
⑦ (晋)皇甫谧:《高士传》,《文渊阁四库全书》本。
⑧ 沈芳,字纫佩,号水村,吴江芦墟诸生,游何焯之门。多蓄古名及金石文字,究心六书,工小篆及隶书,尝言"隶书有折无转,篆书有转无折",时称至论。以篆书雄视海内的王澍,见到沈芳的篆书后,叹其篆学可继斯冰。(清)李放撰:《皇清书史》卷三十二引《苏州新志》,见《辽海丛书》,沈阳:辽沈书社,1985年,第1636页。

印各有适,蚕头隼尾宁无凭。兴来洗砚发浓墨,喜染大笔酬良朋。千文此本意磊落,古态直压智永僧。自从晋后并工隶,中郎堂奥其谁登。开元仍袭已变体,举肥相法知者憎。杜陵诗老亦叹息,通神有诀须服膺。宋元名迹乃绝少,正似末法无传灯。我朝竟慕竹垞老,同时郑簠皆最能。傅山王铎盛于北,摹形仿象方云兴。君之筋脉劲且正,遗弃一切趋上乘。秦山汉庙有作述,鲁壁周鼓余师承。况于沈子宅邻并,偏旁点画穷淄渑。行同艺苑勒金石,坐见墨海飞鹍(鲲)鹏。①

李重华以墨海"鹍(鲲)鹏"褒扬陆、沈二人:其一,陆瓒在兴致高的时候,喜作浓墨大字,"兴来洗砚发浓墨,喜染大笔酬良朋"。其二,在当代人争相学习朱彝尊、郑簠、傅山、王铎隶书的时候,陆瓒则直登中郎堂奥,传承汉隶正宗。

杨述曾《题陆乾日〈隶书千文〉》[乾日,名瓒,河(笔者按:"河"应为"湖")南巡抚陆朗夫耀之父,摹汉魏八分十数种,有石刻],给予陆瓒极高的褒扬。

秦时王次仲,六书变体创八分;梁初周散骑,羲之碎字编千文。羽人已化大鸟去,侍郎鬓发嗟如银。迢遥应千载,源流一一区河汾。八分鸿都《石经》后,元常隼尾波势尤超群。开元碑颂仅具体,韩梁张史徒云云。《千文》智永擅神妙,八百分散留江濆。吴兴王孙所传十七卷,俗书依仿赝本尤纷纷。松陵陆子嗜古有奇癖,虫形鸟迹远欲窥皇坟。一丸陷糜作鳌甲,三寸柔翰供锄耘。京华旅食坐无事,闲窗素纸舒罗纹。割分篆隶缀晋字,规模曹蔡凌右军。当其捉腕时,引而不发有如劲弩悬千斤;及其纵手快,盘空天矫有如鸷鸟摩秋雯。倏如长矛扫锋锷,突如巨石崩崖垠,屹如巍堂列柱础,绵如远岫霏烟云。攫张如怒群龙奋鳞爪,敷纷如缀百卉垂葩芬。或如淇园风动千竹叶蘁蘁,或如湘流帆转九折波沄沄。纤浓各意态,直曲随锯斤。含文复包质,强力还丰筋。书成应置国门外,摹观纸价逾元缗。嗟予学奇觚,拙手空辛勤。华山岱岳未经到,《郃阳》《酸枣》凭传闻。

① (清)李重华:《贞一斋集》卷三,见《四库未收书辑刊》集部第9辑第23册,北京:北京出版社,2000年。李重华,字实君,号玉洲,江苏吴江人。师从朱彝尊、赵执信等。年七十四卒。又见《吴江县续志》卷二十一,第448页。

元黄剩句《兔园册》，《凡将》《急就》同龂龂。绾蛇萦蚓自嗤笑，偶游燕市欣逢君。一编示我插高架，缥囊珍重薰香芸。怳悬师宜帐，疑曳羊欣裙。何当数晨夕，泥饮乘酣醺。便从窃柣学梁鹄，还持奇字师刘棻。昨宵残月正离毕，飞雨飘雪雷砏磤。晓来西山起晴色，豁开东牖延朝昕。摩挲旧籍忽三叹，沉吟拂几心殷殷。张生石鼓李潮篆，杜诗韩笔万丈光炘炘。我生已晚学芜劣，文章岂直殊茈薰。摇毫掷简不知暮，起看遥树漠漠含斜曛。①

杨述曾指出，在王羲之书帖屡遭翻刻之后，"俗书依仿赝本尤纷纷"，陆瓒取法汉碑，便能"规模曹蔡凌右军"。从"京华旅食坐无事"句可知，陆瓒已经从山西边地归京，专笃于书法。杨述曾用生动的语言描绘了陆瓒书写时的状态。"当其捉腕时，引而不发有如劲弩悬千斤；及其纵手快，盘空夭矫有如鸷鸟摩秋雯"，"倏如长矛扫锋锷，突如巨石崩崖垠，屹如巍堂列柱础，绵如远岫霏烟云。攫张如怒群龙奋鳞爪，敷纷如缀百卉垂葩芬。或如淇园风动千竹叶虀虀，或如湘流帆转九折波沄沄"。一连使用了八个极富动感的比喻，描绘行笔的果断、点画的张力、笔势的连绵、空间的变化、姿态的丰富。写出来的效果是"纤浓各意态，直曲随锯锛。含文复包质，强力还丰筋"。

袁景格也有对陆瓒隶书的评价：

> 吾乡以隶书擅名者，有两人：沈笠岑以风骨胜，陆赠翁以苍古胜。盖沈之取法在唐，翁则直逼汉体矣。闻翁作书，快意狂叫起舞，不能自禁。出游过山石可砦者，大书深刻，题名其下。知翁因以千古自命者也。②

陆瓒作书时，"狂叫起舞，不能自禁"是完全进入了创作的状态之中。"以

① 见《湖海诗文传》卷九，《续修四库全书》集部第1625册，上海：上海古籍出版社，1996年。杨述曾，内阁学士杨椿之子，字二思，号企山，阳湖人。乾隆元年（1736）丙辰举博学鸿词。乾隆七年（1742）壬戌一甲二名进士，授编修，历官侍讲，卒赠侍讲学士。著有《使车集》。

② 李放《画家知希录》。袁景格（约1724—1767），字质中，号朴村。江苏震泽（今吴县）人。贡生。清诗人。受诗学于沈德潜，与同里王元文、顾汝龙、顾我鲁、袁益之等结竹溪诗社，分题斗韵，跌宕文史，为人所称。《晚晴簃诗汇》称其诗"能谨守唐人矩矱，清婉处自不可及"。著有《小桐庐诗钞》，编有《国朝松陵诗征》。生平事迹见《晚晴簃诗汇》卷八六、《国朝耆献类征》卷437。

千古自命",说明其志不在小,有意步颜真卿后尘。颜真卿"每游名山,必刻己姓名,一置高山之颠,一投深谷之内,曰:'焉知后世不有陵谷之变耶?'"① 陆瓒隶书面目是"苍古",缘于他直接借鉴汉碑。对陆瓒"精汉隶""直入古人堂奥""笔法古劲,足与诸汉碑相颉顽""君之筋脉劲且正,遗弃一切趋上乘",诸如此类的评价都链接着一个命题:取法在汉。陆耀在万经《分隶偶存》序中云:

> 先君子昔日亦酷嗜作隶,每得汉人一碑,临摹不数百遍不辍。持论以光和为宗,下此者弗尚也。②

光和(178—184)是汉灵帝刘宏的第三个年号,而最负盛名的汉代《石经》,刻成于灵帝熹平四年(175)。陆瓒"以光和为宗,下此者弗尚",明确以汉碑为取法对象,魏晋以下以至于唐代的隶书,皆过而不问。

陆瓒的隶书在当时流传很广,据陆耀称:"当世独隶书流布天下,自公卿以逮闾里,远至滇、黔、楚、蜀、燕、秦、三晋之间,莫不有之。"③

乾隆四十六年(1781),浙江巡抚王亶望寓所被查抄后分项造册,所查抄者皆为宋、元、明、清名家书画,其应解字画册卷中就有"陆瓒隶书帖二部,四册,计二件"。④ 陆瓒隶书在当时即不乏追随者,据《吴江县续志》载,顾学周书宗陆瓒,隶书为士林所重。

> 顾学周,字开勋,号卧庐逸老。吴江人,庠生。工书,初摹颜柳,继仿松雪,终以襄阳为宗。尤精汉隶,宗陆瓒,所书《华山碑》《千字文》《隶字辨》,为士林珍重。有《卧庐吟稿》。⑤

时过境迁,当年负有盛名的陆瓒,作品存世的却极少,清代佚名抄本《遂

① 孙承泽:《庚子销夏记》卷六,见《文渊阁四库全书》本。
② (清)陆耀撰:《切问斋集》卷八,《四库未收书辑刊》集部第10辑第19册,北京:北京出版社,2000年。
③ (清)陆耀撰:《东顾新阡记》,见《切问斋集》卷八,《四库未收书辑刊》集部第10辑第19册,北京:北京出版社,2000年。
④ 中国第一历史档案馆编:《乾隆朝惩办贪污档案选编》第二册,北京:中华书局,1994年,第1828~1832页。王亶望(?—1781),山西临汾人,江苏巡抚王师之子,初为举人,捐资得知县,历官甘肃宁夏知府、甘肃布政使、浙江巡抚,以实仓储为名开捐例,虚报旱灾,贩粟分银,数额达数百万以上。乾隆四十六年(1781)被参劾,诛死。
⑤ 沈彤:《吴江县续志》卷二十三,《中国地方志集成·江苏府县志辑20》,南京:江苏古籍出版社,1991年,第461页。

初堂书画记》著录有"陆瓒临西岳庙碑册六",但不见作品。① 目前可见的陆瓒隶书,有现存吴江县博物馆的隶书五言对联:"名教有乐地,诗书皆雅言。"(图3-23)陆瓒的临写确是忠实于原碑。从这幅作品看,结字平稳,笔力挺劲,规模《礼器碑》的痕迹很明显,当属早期作品。

二、笃于《华山碑》,临本广流传

对于陆瓒书法的渊源,在同门师弟何发为之撰写的《墓志铭》中,有详细的描述。

图3-23 陆瓒隶书对联

> 既精楷法,尤工隶书。书凡三变:初模《曹全》《史晨》诸碑,以流丽胜;中变而风格峻整,仿佛《衡方》《尹宙》诸碑;再变为奇古,《夏承》《咸伯》其宗也;晚得《华山碑》初拓本,日夕临摹至二百余本,故其书出入纵恣,正变乖合,无所不可。远近求者无虚日,故其书遍海内,而楷书反为所掩。②

陆瓒幼时学隶,先是从《曹全碑》入手。陆耀称其父"幼时以硬黄纸临《曹景完碑》至满大椟"。后博学诸汉碑,并最终从《华山碑》中获益良多。陆瓒对于汉碑的临写持严格忠实的态度,连平日里的应酬也多以节临古拓为内容,实在不得已以一种汉碑的风格写成,则会在款识中标出所仿碑铭。陆耀序张友桐《隶便》云:

> 先君子之学书,自弱冠以还,未尝一日废临摹。中岁得商邱宋尚书家《华山碑》双钩本,立意摹三百通行世。幼时以硬黄纸临《曹景完碑》至满大椟。平日应人索书,皆节临古拓;不得已,乃自为书,亦必悬拟一碑。故先君款识,类有碑名(铭)。③

① 朱家溍主编:《历代著录法书目》,北京:紫禁城出版社,1997年,第251页。
② 转引自(清)柳树芳:《分湖小识》卷二,见吴江汾湖经济开发区、吴江市档案局编:《分湖三志》,扬州:广陵书社,2008年,第132~133页。
③ 见(清)陆耀撰:《切问斋集》卷六,《四库未收书辑刊》集部第10辑第19册,北京:北京出版社,2000年。

何发文中所称陆瓒"晚得《华山碑》初拓本",乃误记。据陆耀记载,陆瓒中岁即得此双钩本,并一直临摹不辍。又据翁方纲乾隆四十三年(1778)戊戌七月九日《华山碑》后题跋:"吴江陆芦墟自识其临本云:'予得《华山碑》双钩本于顾南原家,谓从商邱宋尚书摹得,其原碑即华阴王无异家藏本。'"① 陆瓒得到的仅仅是宋荦所藏《华山碑》原拓的双钩本,而非原拓。

袁枚《随园诗话》中记载了一个发生在卢文弨与秦涧泉之间的故事,同样可以看出当事人对于汉碑原拓的态度。

> 卢抱经学士,有《张迁碑》,拓手甚工。其同年秦涧泉爱而乞之,卢不与。一日,乘卢外出,入其书舍,攫至袖中。卢知之,追至半途,仍篡取还。未半月,秦暴亡。卢往奠毕,忽袖中出此碑,哭曰:"早知君将永诀,我当时何苦如许吝耶?今耿耿于心,特来补过。"取帖出,向灵前焚之。予感其风义,为作诗云:"一纸碑文赠故交,胜他十万纸钱烧。延陵挂剑徐君墓,似此高风久寂寥。"

秦涧泉喜爱《张迁碑》,求乞不成,竟至于入舍偷攫;卢文弨吝啬此碑,不惜半路追回。好友之间的一偷一追,皆因对汉碑的欢喜痴迷;而碑拓化为纸钱,又缘于故交深笃似海。一个令人感叹的悲剧故事,同时也是一段情真意切的文坛佳话。

《张迁碑》《曹全碑》《华山碑》名声显赫,均是汉碑中学习隶书的典范。当时囿于印刷条件,原拓弥足珍贵,收藏者一般不会将它轻易示人,遑论借出临摹。王澍在宋荦幼子宋筠书斋看到《华山碑》长垣本原拓后,请求借出临摹,终因宋筠爱之深而未许。王澍后来得到高翔馈赠的《华山碑》双钩本,亦视若珍宝,精意临摹。②

乾隆三十四年(1769),黄文莲得到《华山碑》华阴拓本,在其后题跋。

> 予秉铎古歙四载,遇所嗜好辄以俸钱易之。得黄山松四老干离奇,又得罗纹石一,金星石一,质极温润,皆制为砚,系以铭。最后得此碑及文节公横幅书,时时展玩周释。人皆以为痴,惟郡博谐宇胡丈(名燮臣,我郡娄县人)见此摩挲良久,喟然叹曰:"亡友有陆君者,

① (清)阮元:《汉延熹西岳华山庙碑考》卷四,《文选楼丛书》,清嘉庆十八年刻本。
② 见王澍《竹云题跋》卷一《西岳华山庙碑》后题跋。

生平工汉隶,酷慕此碑,而仅得钩本,岂非希世珍欤?"时门人何数峰青在座,闻而欲之,亟请于予。予于物无所靳,而惟此特爱惜焉,因赠以金星砚,稍酬其意以去。夫物无常主,松与石皆歙产也。至文节公书,明昌中曾入御览,此碑又久在关中,不知何时流传至歙,予适在歙,尽归于予。自今而后,又将归之何人,我乌乎知之。但当什袭藏焉,以明我所嗜而已。丙戌冬,以忧归里,行李萧然,里中人有嘲予者,指砚与松曰:此星槎宦囊也。噫,孰知予之更有此宝哉!乾隆三十四年己丑春二月除服后书于听雨楼。上海黄文莲芳亭氏。

黄文莲在安徽歙县担任文教之官四年,搜罗到黄山松、罗纹石、金星石、《华山碑》原拓、黄庭坚横幅,皆为心爱之物,时时展玩。当弟子何青(字数峰)请求老师将《华山碑》转让时,黄文莲难以割舍,宁愿以另一心爱之物——金星砚相赠。黄文莲视《华山碑》为宝物,乾隆三十八年(1773),在当涂拜访朱筠,却能举以相赠,以酬知己,也是一段佳话。

此段题跋中提到的胡燮臣(字谐宇),乃乾隆十年(1745)己丑科进士(与陆绍曾同年),乾隆十五年(1750)庚午在福建连江县知县任上,后改徽州府教授。胡燮臣睹物思人,想到了亡友陆君:"生平工汉隶,酷慕此碑,而仅得钩本,岂非希世珍欤?"这里提及的陆君,就是陆瓉。

同年七月,陆耀在此本后的题跋中,追述父亲对于《华山碑》的痴迷。

> 华山碑墨拓传世绝少,先君子晚年得宋商邱家双钩本,谓:如对临三百过,庶几方驾古人。遂弃人事,而为之已至二百余矣,不幸捐馆。使此拓前二十年来京师,先君子之咨赏宝爱,又当何如?夫名迹流传,亦贵人能习其法耳。使遇之者不学,学之者不遇,又与不传何异?今兹题跋十数公,虽号善书,如王文安、沈文恪者,犹未兼通隶学。而先君子折肱于此,退笔成冢,始终不获一见。事之相左,有数存耶。又不知前此为何人所藏,几令神物不显于世,今乃为鉴赏家所得,殆可无憾已。旧传内廷有此碑。吾吴顾南原求于东海徐相国,仅获一见。遂疑余家双钩本或出于此。不知商邱另有一本,完善无缺,开府吴中时,士人俱得借观,归愚沈宗伯亦及见之。南原碑考明言从商邱宋尚书摹得,可知外间所传皆妄论也。乾隆三十四年七月上浣吴江陆耀跋。

乾隆三十四年(1769),距离陆瓒离世已经十三年。陆耀在京师看到这本父亲生前最爱的汉碑原拓,不禁感慨万千:其上有王铎、沈荃等十几个人的题跋,王、沈二人虽精于书法,然不善隶书(沈荃隶书不多见,王铎虽有隶书传世,但成就不高)。"遇之者不学,学之者不遇","事之相左,有数存耶",即命运使然。名噪一时的华阴本在王弘撰卒后,忽然销声匿迹,归属成迷,直到黄文莲购得之后,始重见天日。而宋荦、宋筠父子所藏《华山碑》,并非经郭宗昌、王弘撰所递藏的华阴本,而别是一本,即河北王文荪所藏之长垣本,又称商丘本。宋荦官苏州时,吴中许多士人曾有缘借观,其中包括著名文人朱彝尊、沈德潜等。陆瓒双钩本、顾南原撰《隶辨》的摹写本,均来自宋氏父子所藏的商丘本。但当时许多人都把长垣本误以为华阴本,包括顾南原、陆瓒、王澍等人。陆瓒一生清贫,酷爱汉隶,于晚年得到宋荦收藏《华山碑》拓本的双钩本后,如获至宝,在余下的时光中,摈弃一切杂事,专心致志临摹这一旷世奇碑,"折肱于此,退笔成冢"。陆瓒原打算临写三百通,认为只有在如此精熟的情况下,方才有望超越古人。最终认真临写了两百多遍,为时人争相收藏。

陆耀曾经把陆瓒精心书写的隶书刻石行世。阮元于济宁州学中见到陆瓒隶书刻石。

> 生平笃嗜,尤在汉隶。临《华山碑》至三百余本,其专且勤如是。令嗣朗夫中丞(耀)官山左时,尝以公手书徐干《中论篇》《治学篇》刻石于济宁州学,笔法古劲,足与诸汉碑相颉颃也。①

刻石行世的作品中,当然也包括陆瓒精心临写的《华山碑》。陆耀《送钱舍人鸢滩》中有诗句:"前年忆别长安中,为摹手泽传无穷。"其后注曰:"蒙刻先人所临《华山碑》行世。"②诗中的钱鸢滩,与陆家两世深交,与沈德潜年龄相仿,际遇相似,且做过官,当为陆耀《切问斋集》中多次提到的钱之青。③ 钱

① (清)阮元:《小沧浪笔谈》,《丛书集成初编》,上海:商务印书馆,1936年。
② (清)陆耀撰:《切问斋集》卷十六,《四库未收书辑刊》集部第10辑第19册,北京:北京出版社,2000年。
③ 钱之青,字恭李,号数峰,江南震泽人。乾隆丙辰(1736)举人,官宁武知县,升保德州牧,旋归里。著有《数峰诗钞》。恭李少岁孤露,苦心力学,官宁武时,为前明将军周遇吉祀典,勤政恤民,不媚上官,别于时下所称能员者。归里后,杜门谨守,周恤亲族,常以诗文自娱,远近交重之。陆耀《切问斋集》卷十,第405页,有《保德州知州钱之青墓碣》。第503页,有《钱数峰先生松泉遗响图》,其一:"满目松风竹影寒,莫教止作画图看。南塘卜筑开三径,曾喜归来及岁阑。"其二:"未是辞荣作隐君,一生心事在遗文。萧斋重读南归咏,清响泠泠入夜闻。"

之青,乾隆丙辰(1736)举人,官宁武知县,升保德州牧,旋归里。他精于摹勒,擅长籀篆,曾将陆瓒临写的《华山碑》精刻传世。

方朔得到过陆瓒临写的第101本《华山碑》石刻,赞叹不已。

> 迩时习此体者,有吴江陆芦墟(瓒)。予获其缩临一百第一本石刻,字大不过三分,而神气遒古,直是具体而微。①

陆瓒临写《华山碑》至"字大不过三分",大约一厘米见方,却能够"神气遒古",这需要有极深厚的功底。方朔也是《华山碑》的痴迷者。他自谓:"予得此本后,自十二三岁至今,所临不下数百本,自谓小者精工,大者朴老,造诣不在陆芦墟先生之下。"②随着学习汉隶的日益深入,缩临汉碑也渐成时尚,如《南昌万氏缩临汉碑》、钱泳缩临《汉碑大观》等。方朔也"能作细书,五寸之砚,一尺之笺,皆可缩写千余字汉碑一通"。以册页的形式表现隶书之美,也是隶书从民间田野走进文人书房的标志。一方面,文人逞其笔力雄强,字可径丈;另一方面,又可作粟米之微,以展示其运腕灵活、笔法精到。翁方纲晚年可以在一粒胡麻上写下"一片冰心在玉壶"七字,更是神乎其技。③

翁方纲笃嗜金石,精于考证,是乾嘉著名的金石学家,对《华山碑》的喜爱也是终生不倦,在补全《华山碑》的过程中,原石上所阙十一个字,直接取用陆瓒临写的碑字,因为陆瓒能得《华山碑》之形神,且已经掌握临碑的"补损之法"。④

三、经典汉隶集一碑,争向中郎写八分

陆瓒痴迷《华山碑》,其笃志临写《华山碑》的心理动因何在?这又能折射出怎样的书法风气?

何发为陆瓒所作《墓志铭》,显然是直接套用了朱彝尊的《华山碑》跋语,这说明朱彝尊对当时流传的十几种典型汉碑的评价,已被普遍接受。在当时

① (清)方朔撰:《枕经堂金石题跋》,《石刻史料新编》第2辑第19册,台北:新文丰出版公司,1979年。
② 秦更年编:《汉延熹西岳华山庙碑续考》卷一,石药簃校印,1928年,第25页。
③ 据《家事略记》:"先生每于一粒胡麻上作'一片冰心在玉壶'七字。"转引自沈津《翁方纲年谱》,台北:"中央研究院"中国文哲研究所,2002年,第471页。
④ (清)阮元:《汉延熹西岳华山庙碑考》卷四,《文选楼丛书》,清嘉庆十八年刻本。

人看来，书家自身的书法风格与取法对象之间存在密切的联系，陆瓒隶书的四个阶段变化：先"以流丽胜"，"中变而风格峻整"，"再变为奇古"，终至"出入纵恣，正变乖合，无所不可"，直接缘于其在不同时期专心临摹不同风格的汉碑。"流丽"对应的是《曹全》《史晨》；"峻整"对应的是《衡方》《尹宙》；"奇古"对应的是《夏承》《戚伯》；而到达"出入纵恣，正变乖合，无所不可"的书学最高境界，则对应被誉为"汉隶第一品"的《华山碑》。

王澍推崇《华山碑》《娄寿碑》《曹全碑》，认为这三块汉碑分别代表古雅、方整、清瘦三种审美风格，"足概汉隶"，所以他终生只临写此三碑。① 他对郑簠进行严厉的批判，是因为在他看来，郑簠学习《曹全》时，以弱毫图形写貌，仅得皮毛，而未得古劲沉痛的实质。清初有"汉代隶书第一人"美誉的郑簠，此时成为被批判的反面教材。② 而在时人眼中，能否超越郑簠，自然就成为衡量书家隶书成就高低的一个简单易行的标准。

如李崧为沈钟彦所做的《沈庄樗古隶歌》，就指出沈钟彦的隶书成就已经超越顾苓和郑簠："国初顾苓与郑簠，大江以南称两雄。苓也谨严笔屈铁，簠也流宕徒横从。先生奋起更超越，网罗今古无遗踪。"③ 从诗中，我们可以看出沈钟彦对于碑版的嗜好："先生耆年鬓萧骚，手模碑版情偏豪。苍崖古庙及破冢，每过其处常周遭。"以及其书法学习的热情："一点一画无假借，心摹手追不轻下。"这正是他严格规模碑版，笔法严谨的表现。且无论是长笺还是短幅，大字可如盆盎，小字细若粟粒，均令人目眩神迷。李崧的及门弟子程旭表现尤为出格，一见之下就迷恋上沈的书法，不分昼夜精心临摹，以至身体受损而短命。

① 见前文关于王澍的论述。此不赘引。
② 薛龙春认为，这是清代碑学前后期审美观念的差异所导致的。详见《郑簠研究》，北京：荣宝斋出版社，2007年，第185～186页。
③ 李崧《沈庄樗古隶歌》："银光横陈泻寒玉，力排龙虎断鳌足。兵甲销磨古战场，折戟沉沙遗锈镞。是谁作此古隶书，庄樗先生出凡俗。先生耆年鬓萧骚，手模碑版情偏豪。苍崖古庙及破冢，每过其处常周遭。一点一画无假借，心摹手追不轻下。青霄纷纷乱粟雨，魍魉呼号鬼神诧。秦有程邈汉蔡邕，钟繇梁鹄称神工。有唐鼎足韩蔡李，兼擅数子推玄宗。《封禅碑》直逼汉人。国初顾苓与郑簠，大江以南称两雄。苓也谨严笔屈铁，簠也流宕徒横从。先生奋起更超越，网罗今古无遗踪。赠予长笺并短幅，大如盆盎细如粟。玉轴牙签座上陈，周鼎商彝眩人目。海阳程旭吾及门，善写丹青颇得名。一见法书狂叫绝，临摹面壁搜杳冥。苦心经营忘昼夜，形枯神瘁戕其生。呜呼！造物毓才禀元气，君之精力雄健谁能争？"（清）沈德潜：《万有文库　清诗别裁四》卷二十六，上海：商务印书馆，1930年，第23页。

陆耀曾追述陆瓒学习隶书之痴迷态度及其勤奋多产,认为可以和清初的隶书名家郑簠、顾苓相提并论。

> 盖先人之于书,未尝一日少辍,手摹《西岳华山碑》至二百余通,自书《千字文》称是。其他散在缣楮,不计其数。本朝书家自顾云美、郑谷口以来,未有若先人之勤且多者也。①

更在《大人命题临本西岳华山碑》中,批判世人学郑簠隶书所产生的流弊。

> 汉隶十碑九皴剥,□行可读存西岳。旧拓流传直万金,双钩摹勒违其朔。兹本独无秋毫爽,谁欤妙手尚书荦(商邱宋大中丞)。我家借临规九势,一波一磔鲜雕琢。岂无画沙与印泥,世人竞尚谷口学(郑簠)。不知斑驳非本真,当其脱手光濯濯。即如晚出有《曹全》,正于姿致见高卓。不然徐(季海)、韩(择木)皆唐贤,何不率臆逞肥浊。蛇纡蚓绾递相师,唐人学汉无人觉。可惜神灵失呵护,竟同荐福毁雷霆。郭髯赵岣今俱死,遗文金石谁商榷?②

通过陆耀的描述,我们大体可以了解陆瓒《华山碑》临本的特点:第一,能够遵循原碑的本来面目,"兹本独无秋毫爽";第二,不事雕琢,不学斑驳,不逞肥浊,于笔画光洁中得"画沙""印泥"般的效果。陆耀同时指出:斑驳不是汉隶的本来面目,从新出土的《曹全碑》就可以看到,《曹全碑》字口清晰,无风雨侵蚀带来的斑驳之迹,其姿致的高卓也丝毫未受影响。所以那些刻意学习郑簠书中的斑驳习气、笔画故做蛇纡蚓绾的人,在学隶的路径上,反倒不如唐人,因为唐人是直接取法汉人的。

关于汉唐隶书之争,万经认为:

> 其实汉隶即唐八分,唐八分即汉隶,初无二也。今观唐所传明皇泰山《孝经》,与梁(升卿)、史(惟则)、蔡(有邻)、韩(择木)诸石刻,何尝去汉碑径庭乎?特汉多拙朴,唐则日趋光润;汉多错杂,唐则专

① (清)陆耀撰:《东顾新阡记》,见《切问斋集》卷八,《四库未收书辑刊》集部第10辑第19册,北京:北京出版社,2000年。
② (清)陆耀撰:《切问斋集》卷十六,《四库未收书辑刊》集部第10辑第19册,北京:北京出版社,2000年。

取整齐;汉多简便如真书,唐则偏增笔画为变体,神情气韵之间,迥不相同耳。至其面貌体格,固优孟衣冠也。①

汉代的隶书书体在唐代被称为八分书体。在万经看来,唐人的隶书虽然取径汉代,但也仅如优孟衣冠,徒有外貌,而在精神气韵上迥然不同。

清人对于唐人隶书大都颇有微词,如汪由敦对于唐玄宗隶书《孝经》很不满意,嫌其笔力肥重,于是嘱托陆瓒另纸书写。见陆耀《过汪农部时斋寓获观文端公手书诸迹赋赠》,在"昔我先子嗜好同,欲以笔力齐斯邕。公时一见针芥合,举界作隶追唐宗"句后注曰:"公病唐太宗隶书《孝经》笔力肥重,嘱先君另书后。"②从中可知,在当时人眼中,陆瓒的隶书已经超越唐代隶书的最高典范——唐玄宗,而陆瓒"欲以笔力齐斯邕",则其志可知也!故袁景格能从陆瓒"出游过山石可砻者,大书深刻,题名其下"的行为中,"知翁因以千古自命者也"。王昶认为汉碑中唯有《华山碑》称得上是"丰约适宜,刚柔合度",且"与《石经》残字,意度如出一手",所以他相信此碑为蔡邕所书;而陆瓒浸淫日久,故能直入蔡邕堂奥,所以书隶书《千字文》"空前绝后"。③

从超越郑簠,到超越唐人,再到与蔡邕齐名,就是陆瓒专笃于《华山碑》的心理动因。这也是陆瓒那个时代众多隶书名家共同的心理动因。叶昌炽就直接将朱彝尊比作汉代蔡邕:"七品官儿竟夺侬,为携小史当书佣。丹房枕膝书亲授,始信人间有蔡邕。"④金农也以蔡邕自许,在《新编拙诗四卷手自钞录,付女儿收藏,杂题五首》其一曰:"卷帙编完顶发疏,中郎有女好收储。帽箱剥落经籯敝,莫损严家饿隶书。"⑤在《作汉隶砚铭》中,则直接表明他仿效

① 万经《分隶偶存》"汉唐分隶异同"。梁同书《频罗庵书画跋》云:"书如商彝周鼎,古色黝然。又如苍松老柏,可爱可敬。"

② (清)陆耀撰:《切问斋集》卷十六,《四库未收书辑刊》集部第10辑第19册,北京:北京出版社,2000年。笔者按:"太"当为"玄","唐太宗"当为"唐玄宗"之误。

③ 王昶《题陆虔实隶书千文》:"汉、唐隶书,聚讼者率以结体分优劣。然《杨太尉》之瘦、《沛相》之肥、《曹全》之谨严、《夏承》之奇恣,不可以一格拘。要其精神骨力无弗同耳。丰约适宜,刚柔合度,惟《华山碑》为备。或以为中郎作。余尝见拓本于竹君同年所,与《石经》残字,意度如出一手,信然! 先生临《华山碑》至百余本,宜其直入古人堂奥如此。《千文》自唐、宋来,以行楷、章草书者,何翅千本,分书独未多见。有是卷,足以空前绝后。"见《春融堂集》卷四十五(《续修四库全书》集部第1438册,上海:上海古籍出版社,1996年)。

④ (清)叶昌炽著,王欣夫补正,徐鹏辑:《藏书纪事诗》卷四,上海:上海古籍出版社,1989年,第402页。

⑤ (清)金农撰:《清人别集丛刊·冬心先生集》卷四,上海:上海古籍出版社,1979年,第144页。

蔡邕写《石经》的心愿："月霸圜孕象尔形，其上异色开翠屏。杀墨如刳犀，何啻大食之刀新出硎。五官中郎将落笔，役百灵。吾欲继之，书鸿都之《石经》。"①而高翔也直接向蔡邕挑战，在一幅隶书诗轴上写道："竹映油窗日半曛，把君诗句惜离群。于今谁复狂于我，敢向中郎写八分。"

　　金农与陆瓒对清代书法史的影响自是不可同日而语的，金农大名鼎鼎，陆瓒则已鲜为人知了，这是不争的事实。我们无意于比较两人在天分、才情、学养、阅历、交游、自我期许等方面的差异与长短。本书把金农和陆瓒作为《华山碑》学习隶书的两个个案，旨在更突出、更清晰地显现他们那个时代真实存在过的书法生活。金农和陆瓒的书法实践代表了取法《华山碑》的两种不同模式，他们既是《华山碑》（汉隶）的接受者，又是《华山碑》（汉隶）的传播者，他们在增加自身书法影响的同时，也扩大着《华山碑》对当时及后世的影响。

　　我们看到，篆书和隶书在那些生于康熙中朝，活跃于雍正、乾隆两朝的书家中越来越流行，这一时期不单单是一块《华山碑》在流布，也不单单是几个人在寂寞的书斋中学习这种古老字体。并不十分实用的篆隶书体，在被历史长时期地冷落之后，随着时代的发展，终于在清代焕发出艺术的青春。郑簠、王澍等人对篆隶书法实有开创之功。其后"扬州八怪"中高翔、高凤翰规模郑簠的隶书范式，金农求变求新的独立风格，郑燮多体融合的"六分半书"，都可以视为书法瀚海中闪亮的水滴。当然这种情况的出现也离不开商业与文化并重的扬州所提供的肥沃土壤和优良空气。而高翔"敢向中郎写八分"的自负，高凤翰"眼底名家学不来"的戏谑，金农"耻向书家作奴婢"的抱负，已然触及碑学的实质了，虽然还没有将其上升到碑学理论的高度，但已经给后人以深刻的启迪。

① （清）金农撰：《清人别集丛刊·冬心先生集》卷四，上海：上海古籍出版社，1979年，第154页。

第四章
《华山碑》在乾嘉以后的接受与传播

乾嘉时期是清代学术发展的鼎盛阶段，经学迅速发展并广泛普及，训诂考据之风盛行，文字、金石、历法、地理、数学、典章制度等专门学科发达，出现了惠栋、戴震、钱大昕、段玉裁、王念孙、王引之等著名学者，史称"乾嘉学派"。清初顾炎武提倡的实证朴学在此时发展到极致。这种学术风气的转向，对书法所产生的直接影响，就是促进了篆隶书风的盛行。

随着篆隶书体渐渐成为书法史上一些重要书家的代表性书体，碑学书法在这一时期迅速成长为足以与帖学传统相抗衡的艺术流派。对唐朝以前碑石的收藏鉴赏、考证著述、流通买卖、书法取径等活动空前活跃；参与其中的人物，有封疆大吏，有朝廷重臣，有学者文人，有山野布衣，不一而足；可资取法的对象，既有历史名碑，也有无名碑刻，而且扩大到古鼎、铜镜、砖瓦、摩崖，大凡一切铭刻文字，都可以成为书法学习的范本。中国书法的经典体系为之扩大，碑学理论也在此时正式确立，出现了阮元、包世臣、康有为等碑学理论大家，《南北书派论》《北碑南帖论》《艺舟双楫》《广艺舟双楫》成为碑学理论的扛鼎之作。

这一时期，《华山碑》的名声更加响亮，"华阴本""长垣本"继续流传，"四明本""顺德本"陆续面世，《华山碑》的四件原拓本在此时均得以公之于众，著名的文人学者以睹碑（拓本）题款为幸事，考证更加深入广泛，鉴赏也更加细致入微。阮元辑《汉延熹西岳华山碑考》即为应时之需。随着《华山碑》被广泛钩摹、翻刻，甚至造伪，其传播的途径更加多样，传播的范围更加扩大，《华山碑》和其他无名人书的汉碑一样成为更多的人书法学习的重要路径，碑学也因此而大盛。

第一节 《华山碑》拓本的递藏

前文揭示了清代初期、中期《华山碑》三个拓本的流传及其产生的影响："华阴本"经"关中声气领袖"王弘撰传播，已经名动北方；"长垣本"归于声望颇高的宋荦，再经文坛翘楚朱彝尊题跋为"汉隶第一品"，又在南方产生轰动效应；金农拥有的"顺德本"虽然终归扬州盐商马氏兄弟，但其"华山片石是吾师"的宣言振聋发聩，其求新求变的隶书改革，确立了其在书法史上的坐标；而陆瓒仅仅凭借一本《华山碑》钩摹本，就可以建立隶书的自信，其广为传播的《华山碑》临本也令人啧啧称赏，刮目相看。可见，《华山碑》传播的过程就是其不断被接受的过程，《华山碑》越深入人心，其传播的范围就越广，效应也就越强。

下面我们来梳理一下《华山碑》拓本在乾嘉以后的收藏与归宿，从每一件拓本所引起的关注看，依附于《华山碑》之上的文化内涵也愈加丰富。

一、朱筠、梁章钜与"华阴本"

现存《华山碑》的四个拓本中，华阴本上的题跋最多。尽管王弘撰曾经嘱咐子孙后代勿轻易请人题跋，而且华阴本原拓也在王弘撰去世之后沉寂了几十年，但是当它再一次出现的时候，却引起了更大的轰动。

乾隆三十四年（1769），在安徽歙县担任文教之官已经四年的黄文莲，意外得到《华山碑》华阴拓本（图4-1）及黄庭坚书法横幅，视为心爱之物，时时展玩，并将得碑过程及珍爱之意写入跋语，详细内容已在上章引述，此不赘言。

对于黄文莲的这件收藏品，感慨最深的是陆耀。陆耀睹物思人，回忆其父陆瓒笃志临写此碑的往事，因其终生未见原拓，不禁感慨"遇之者不学，学之者不遇"。陆耀在黄文莲之后的跋语中，既着眼于此碑的书法应用，也包含对前代书家的评论。陆耀题跋之后，有冯应榴观跋与钱大昕略述华阴本递传经过的题跋。冯应榴，字星实，浙江桐乡人，乾隆十六年（1751）进士，官江西布政使。钱大昕（1728—1804），字及之，一字晓征，号辛楣、竹汀，嘉定人，乾

隆十九年（1754）进士，官至少詹事。

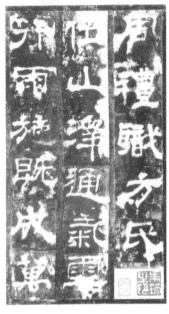

图 4-1　《华山碑》之华阴本

黄文莲在收藏华阴本的第四年，即乾隆三十八年（1773），在安徽全椒县学教谕任上，去安徽当涂拜访朱筠，并慨然以华阴本相赠。据朱筠记载，黄文莲曰："山谷书吾家物也，此碑吾与之数年俱足矣。奇物当以归公。"① 这一年，《四库全书》纂修开馆，由于朱筠参与其中，遂携碑北上。朱筠（1729—1781），字美叔，号竹君，又号笥河，顺天大兴人，乾隆十九年（1754）进士，官翰林学士。朱筠酷好金石文字，生平所过山水，访摩崖旧刻、古刹残碑，不惮扪萝剔薛，每得唐以上物，则狂呼宾从共往观之。

《华山碑》华阴本在朱家收藏的时间达三十四年，直到道光十六年（1836）归于梁章钜。其间，更多的乾嘉学者观看、评鉴、考证，并留下题跋。与其庋藏于王弘撰手中相比，又有着不同的内容与影响。

翁方纲于乾隆三十九年（1774）正月，朱筠收藏《华山碑》的翌年，即见到此碑，这也是翁方纲第一次见到《华山碑》原拓，惊叹《华山碑》"一碑可以该汉

① （清）朱筠撰：《笥河文集》，《续修四库全书》史部第 887 册，上海：上海古籍出版社，1996 年。

隶",作《〈华山庙碑歌〉为竹君学使赋》：

> 汉安元嘉与永寿，东京碑字皆未磨。今人独于此碑惜，谓出中郎重摩挲。或云会稽考古误，太史郎那中郎过。元常元嘉卒史字，稚圭信否图经讹。箭笴门间殿基础，嘉靖年以粗沙劘。赵函所以慨作跋，跋与洪赵非一科。谁知此跋宛在此，叶叶蝇楷如挛窠。椒花舫深尘不到，未展额篆先吟哦。上溯周礼职方氏，下荐巡狩丰年歌。霸陵新丰地特纪，袁君孙君绩骈罗。昭印瞻仰女汝合，鉴亨字更加切磋（碑以鉴为监，亨为享，洪未释者）。惟初分隶次仲作，王萧之志交相诃。建初熹平源测委，韩诗郑易谚则那。篆与隶分递所减，初但俯仰无撇波。华山华亭记樊毅，三碑皆系于光和。建宁之前建初后，篆隶斟酌无偏颇。镕金屈铁七百字，金精白帝高嵯峨。三峰万古一元气，想见于此旋羲娥。精神融结到此本，二百年前已无多。云驹云雏二东子，墨庄楼中同手摩。郭髯题曰郭香察，小史递以冻笔呵。装潢一艺成故实，方于鲁亦矜丸螺（赵子涵跋，华山王弘嘉用方于鲁墨补书）。松谈阁又翠微阁，山史笔力追隶蚪。孙顾二跋不可见，诸老白发来婆娑。百年又随江南客，星虹万丈藏烟萝。君今轻装南返北，一本匣抵千金驮。君精六书胜于郭，尉律不止言虞戈。宜讨本原证文字，昌黎所谓如悬河。昔人每用吉金拟，但稽职司不及它。一碑可以该汉隶，娄机《字原》较若何。①

在这首长诗中，翁方纲称赞《华山碑》的价值："一本匣抵千金驮。"并建议文字学造诣颇深的朱筠对此碑认真考订，因为《华山碑》是极具代表性的汉碑："一碑可以该汉隶。"

后来朱筠果然对此碑进行了文字学考证，并结合碑字详细分析了篆、隶、楷递变之由。朱援引《史记·封禅书》《汉书·郊祀志》《后汉书·袁安传》以证其事，又据六书原则以考是碑，其可以见篆、隶、楷之递变者有六：一曰本字，如"虚""勺""华""冯"等字；二曰古通字，如"壹""修""假""趾""亭""摩""大""共""女"等字；三曰与小篆合，如"侯""殷""兴""秦""战""登""风""起""精""铭""曰""奄""州""惟""恭""尉""阴""监""曾"等字；四曰变篆而意则

① （清）翁方纲撰，何溱辑：《苏斋题跋》卷上，清钞本，第25~27页。

存,如"浸""其""年""农""朱""岩""荒""梁""雍""展""敛""香"等字;五曰变篆作俗书之俦,如"周""礼""之""通""气""岁""夏""承""召""时""丰""倦""前""王""西""深""垂""于""桑""舞""汉""兼""章""馨""吉""无""明""京""陵""得""掾""德""敕""颖"等字;六曰篆变而楷不从,如"施""是""虞""原""峻""朔""致"等字。朱筠之子朱锡庚称朱筠的考证:"文内推论篆隶楷递变之,由形声假借通用之故,非得六书神旨,鲜能缮写如式。"①

朱筠有《华山庙碑歌和翁覃溪前辈韵》:

> 华山之碑拓本在,劫超地震天不磨。厥味不比古明水,玉瓒香气斟汁挐。汉高入关文诏祝,孝武嵩谒华山过。仲宗三祠数减泰,尊以荐奏称非讹。集灵宫建礼颇失,惜无切论为之劘。此碑征信迁固史,禅书祀志宁殊科。高文已绝落翻岭,僻事更探卧雪窠。安也孙汤爵安国,子逢嗣侯铭可哦。坛场肃共主岳位,六乐康舞工升歌。礿荐麦鱼受神福,司空世世三公罗。新丰书霸陵市石,尹敕属往琢以磋。曰京兆迁碑不毁,孰敢不抑神谯呵。石久灵怪失所在,有或见者福不那。我从何处忽觏此,不西而南凌江波。全椒山足小园雨,花发三月春酣和。方食有客投示我,吐饭且莫师廉颇。开缄点撒削生瓣,玉井莲影飞峨峨。伟丈夫姿晤对好,屏却众美羞妊娥。南行金石拓三百,天之锡我此则多(注:"锡"当为"赐")。携涉姑溪入小阁,坐来一日恒三摩。却想二束赠郭髯,看华把玩人呵呵。无端共我照江水,左映白纻右翠螺。国初诸老识历历,诗如老樾字细蜎。卖茶何人善居贾,得之市也行婴婆。几年又藏黄海窟,墨痕沈浸松兼萝。此如法藏阅三界,要费白马千迴驮。我归若发汲冢竹,谁辨得侣尸臣戈。六书一变始从隶,汉东莫挽流江河。翁公为我歌纸本,纸完石烂山之佗。六百年来宋手拓,好古欲死嗟如何。

朱筠在诗中回顾了此碑的内容及立碑前后发生的事情,交代了立碑态度的慎重,感慨原石毁灭,见者为福,写自己得到此碑无异于上天所赐,接着表达了自己爱不释手的心情。

① (清)阮元编:《汉延熹西岳华山碑考》卷四,《丛书集成初编》,上海:商务印书馆,1936年。

随着《华山碑》名声日隆,觊觎《华山碑》者也更多,其中不乏乘人之危、强行打劫的权贵,也不乏虎视眈眈的东洋商人。

而朱筠的弟子黄钺为《华山碑》所作诗歌与题跋则更富感慨。朱筠卒于乾隆四十六年(1781),在其生前,题跋其上的并不多,黄钺应该有两次以上的机会观看此碑,第一次在乾隆三十九年(1774),第二次在乾隆四十四年(1779),有黄钺观款。朱筠卒后,此拓本为长子朱锡庚保存。嘉庆十五年(1810),朱锡庚赴山西太原就职试院,将此碑随身携带,黄钺于是年立秋日,得以再次观看此拓本,回忆三十六年前初观时情景,题跋其上,并作长诗。序言为"孟蟾方伯出示宋拓《圣教序》,是郭允伯(宗昌)松谈阁所藏,后归米紫来(汉雯)者。因忆乾隆甲午岁钺在京师见朱竹君师西岳华山碑,亦郭君所弆。公子锡庚时官于晋,借而合观之,盖二拓相离百九十年矣。留方伯斋中五阅月,于其归,歌以识之"。诗歌为:

孟蟾嗜古精且博,示我斋中特健药。唐碑宋拓世仅存,流传有绪米宋郭。(杜果跋:观察宋荔裳购而得之,即以赠紫翁父母。)摩挲纸墨醉古香,拂拭签题发狂乐。眼中昔见《华山碑》,庋藏亦在松谈阁。与君此拓实鹣鲽,小别两朝太离索。不图墨宝示灵异,先遣主人此栖泊。(谓锡庚。)羌吾卅载久目成,导言二姓如媒约。张公龙剑会有时,乐昌鸾镜圆犹昨。披寻跋尾叹因缘,踪迹前尘更嗟愕。怀仁序久归匀园,先百卅年到君幕。是时康熙乙巳冬,方伯王公记其略。(王显祚跋:"此册为紫来先生所什袭,乙巳冬月过晋阳,出以示余。")君复携来坐此席,天合奇缘胡可度。即如此碑亦大异,获从吾歙黄司铎。(华山碑归王山史宏撰,不知何时,转入新安,为歙县教官上海黄文莲所得,黄因以赠竹君先生。)由燕入晋巧相值,如鸟求声水归壑。云烟过眼迹偶留,结习难忘花自著。弹琴沦茗互欣赏,墨色纸光相煜爚。居然装背尚完好,灵偓史明手亲拓。不是翻身学凤凰,且昵二乔锁铜雀。人弓人得楚何为,鹿藏鹿失梦非恶。君官西秦富鉴藏,豪掷私钱恣搜摸。时从欧录补缺残,辄启桓厨赏盘礴。丁彝庚鼎峙几案,汉鉴秦灯照帘箔。独持此本叹再三,不得双钩更填廓。我时别有意难忘,不审九歌谁手落。假如妙画不胫来,一笑譻应九原作。(周栎园跋:"近在京师见所藏《九歌图》,复从

紫来先生得见此本。"《九歌图》李伯时设色本,钺三十年前曾见于芜湖周氏,亦郭氏旧物也。)嘉庆十五年立秋日,当涂黄钺题于太原试院。

黄钺提及的孟蟾,即高杞(?—1826),字孟蟾,满族,高斌之孙,高恒四子,历任湖北巡抚、礼部员外郎、兵部员外郎、工部侍郎等职。根据黄钺跋语,题跋当作于高杞赴京就任礼部员外郎之前,而且《华山碑》已经被典质于高府五个月。其后朱锡庚将它赎回。

这一年冬十月廿一日,朱锡庚携此本至京师能泉寺,与阮元所藏四明本相比较,同时观看的还有朱锡经、言朝标、朱文翰。阮元以为这三个拓本字迹、字数皆合,断为同时拓本。

嘉庆十六年(1811)八月朔,朱锡庚在华阴本后题跋,叙述三本流传递藏经过,内容甚详。值得我们关注的是题跋的后半段。

> 是本自癸巳岁先大夫视学安徽,携之归都,越九年,先大夫下世。锡庚茕茕抱守,今兹辛未,又三十年,计藏于余家前后三十九年矣。中间,当道出重赏购之不可,后几为肱箧以术取去。锡庚每出必以随,未敢轻以示人,若是乎其慎之也。客岁庚午,锡庚服官山西,满洲高孟蟾方伯适有《唐三藏圣教序》,亦为允伯家物,芜湖黄左田学使假而合观,系之诗,以纪二本去允伯手百九十年,复会合于晋,为金石奇缘。值锡庚遭谤被逮,方伯怜其窘迫,固留此碑,欲助以镪金。锡庚苦索再三,乃还之以归。然装潢已损失泰半,因念云烟过眼,聚散无定,自伤学殖荒落,日负初心,诚恐手泽所遗,致有失坠,亟重装之。辄考录自明以来流传藏弆之家,并取长垣、四明二本,校论离合同异之迹著于篇,庶后之览者,知是本流传有自,则锡庚兢兢焉谨守勿失之志,藉不泯哉!时嘉庆十六年岁次辛未八月朔,大兴朱锡庚谨识。

史载,嘉庆十五年(1810)正月初九,山西布政使刘大观弹劾前山西巡抚初彭龄"性情乖张,不学无术",同时弹劾潞安府知府朱锡庚"无恶不作,天怒人怨","凌辱属员,无所不至。出门仪从,擅用鸟枪。因长子县办理台差一

事,擅动官兵,几酿巨案"。① 朱锡庚题跋中所谓"值锡庚遭谤被逮",即此遭遇。结合黄钺题跋可知,朱锡庚题跋中的"方伯"即高杞,这时高杞趁机索留《华山碑》以为典质,五个月后,朱锡庚苦苦索求,此物终归原主,朱锡庚乃重新为之装潢。

但对于这件稀世珍宝,朱家还是未能常有,华阴本最终仍从朱家流出。道光十六年(1836),阮元得知华阴本在出售,便极力劝说弟子梁章钜出资购买。梁章钜(1775—1849),字茝中、闳林,号茝邻,晚年自号退庵,长乐(今属福建)人。梁章钜于道光十五年(1835)奉召入京,被授甘肃布政使,道光十六年,擢升广西巡抚兼署学政。梁章钜题跋叙其得碑前后之事,可以说是惊心动魄。

> 道光丙申,余由甘藩擢桂抚,入觐京师。将出京,云台师(阮元)忽告余曰:"昨闻关中本《华山碑》现将出售,似应归君,其勉为之。"余闻议价甚昂,且已为粤东洋商者所物色,恐大力者负之而趋矣。而阮师屡来侦问,不忍辜吾师之意乃破悭以重值得之。洋商闻之大诧。盖有稍纵即逝之机,以余之勇决故转手者无所施其狡狯耳。册中本有吾师旧题字,于是呈之函丈复缀数语匆匆,数日即挟之出京。册后有笥河先生七古一首,因于旅馆中,谨步先生原韵亦成一诗以纪情事。闻余出京后,竟有以此事登之弹章者,意欲以豪侈相龃龉。幸荷圣明,置之不问,又不胜悚感交深云。谨附识之,附拙诗。

我们从梁章钜这段题跋中可以看到,《华山碑》原拓的价格越来越高,而且连日本商人也觊觎此碑。在恩师阮元屡屡敦促下,梁章钜乃出巨金购进,没想到政敌竟因此以"豪侈"罪名对其弹劾,幸亏道光皇帝没有追究。梁章钜在道光十八年(1838)冬,再记得碑事,并刻于华阴本外匣盖:"华山碑前明已毁,今海内仅存三拓本。此为明郭允伯物,曾归朱石君先生。跋尾极多,所谓华阴本也。道光丙申入觐都门获睹,爱不忍舍,而索价甚昂。阮相国曰:'此希世珍,勿失交臂。'遂破悭以重值得之。相国来贺并再题焉。日下大诧,目为豪侈。事达天听,谓近臣曰:'此雅致豪举也,何足论。'而此帖益名矣! 仿

① 刘大观:《劾山西巡抚初彭龄疏》,见《清仁宗实录》,北京:华文书局股份有限公司,2008年。

碑字题额并识。"

梁章钜另有长诗《道光丙申五月，喜得关中本〈华山庙碑〉，次册中笥河老人韵》。

华山矗三峰，万古青不磨。华庙碑一片，久矣难摩挲。我昨登山复谒庙，眼底尽作云烟过。区中三本欻来一，岁阳加丙时南讹。郭王考藏历有绪，亦如杜（迁）郭（香）相砥劘。细寻跟肘非赝鼎，陈仓之碣同白科。神物但蕲归得所，椒花藤花岂殊窠。忆窥东阁整标帧，幸恢眼福资长哦（嘉庆癸酉，因谒阮云台先生于淮上，获观四明本，有长歌纪之）。万墨斋头最完拓（长垣本），想像犹等岣碑歌。此物神交四十载，耿耿星宿胸中罗。洪惟儒宗擅鉴识，当年先德承切磋（先通奉公曾受业笥河先生之门，因获与同人侍观此册，成七言古诗一首，独为先生所奖许，今诗存先集中）。传观各许见深浅，献技独不遭谯诃。墨缘诗事痛茫昧，俯仰身世几刹那。一函到眼凭手泽，坐叹岁月如奔波。深虞至宝失交臂，贪痴未免伤天和。千金买骏胜买笑，怀瑾上估无偏颇。兹山灵基蕴神秀，金天万里开岷峨。兹碑侧闻仙所染，端庄流丽明星娥（仙人染就延熹碑飘落人间只三卷，云台先生题四明本句也）。娜嬛仙翁首指引，紫微仙使功尤多（此碑之来指引者为云台先生往复议成者为祝云帆阁读）。惊心动魄还自镇，闻思默已归三摩。匹夫怀璧众所娼，贫儿暴富亦可呵。更怜老去目力倦，临池枉贮千丸螺。笥河主人吟文订，点窜骚雅挥虫蜾。漫思继声屡挢舌，小巫也许矜婆娑。太息苏斋墓宿草，石墨楼亦封烟萝。硬黄巨轴我曾见，壑舟遂付豪家驮（苏斋师有油素钩填此碑大轴，极精审，余曾题名其后，昨询诸家，亦不知所往矣）。卅六跋迹尚粲烂，满幅柳脚纷虞戈。所惜桂（馥）伊（秉绶）不可作，赏识谁与同悬河。珠湖祠刻定当访，百字之缺姑由他（四明本已为云台先生摹刻于珠湖祠塾）。异时或称三山本，随刀味且参如何。丁酉秋日茝林书于桂林节署。

梁章钜这首长诗以"匹夫怀璧""贫儿暴富"来形容自己的兴奋。并表示将三碑同时立石称其为"三山本"的愿望。

张岳崧在观后也有长诗题跋。

华碣巍巍并岳峙,赤文绿字难可磨。坤维一震石夜走,楮本犹得供摩挲。四明完帧幸披览(此本为仪征阮芸台相国所藏旧曾览题。),椒华吟舫频相过(竹君先生斋名某与其嗣少河友善数谈及此。)长垣一纸入王邸(商邱陈伯恭先生藏长垣本后归成邸。),如鼎峙足传无讹。书者蔡郭颇聚讼,徐记洪释互切劘。集灵望仙此所纪,监掾市石何殊科。遗文祀志考祔祭,古物石鼓尊白窠。当时建武礼从省,侯维安国铭可哦。二千石主是秩望,坛场共肃陈舞歌。歆芳禳礼民所悦,吉祥挚敛仍骈罗。丰碑特纪延熹岁,京兆钦若爱磨礳。此碑焜赫照岩麓,樵牧或被灵之诃。宜峙万古通沆瀣,金天神宅居同那。夫何陵谷秘奇迹,变迁岁月如流波。仅传毡蜡自赵宋,奚翅古乐聆云和。曾闻郭髯逮山史,佐史装制文无颇。笥河主人号精博,什袭宝笈森峨峨。羽人古异出仙骨,毛女婉嫕回霜娥。莲华十丈开玉井,影落纸墨香痕多。中丞嗜古富搜讨,对此据案欣研摩。千金市骏有奇癖,传观众口咸呵呵。古色斑驳压万碣,墨痕光泽烦千螺。名花供养俪彝鼎,秘文璀璨同斗蚪。有明迄今盛款识,国初诸老观婆娑。宝兰堂增希世宝(中丞得唐墨,禊叙以名其堂。),恍忆登华披烟萝。观碑何须匹马驻,移石奚用千牛驮。点画上追峄山石,波磔卑视虞家戈。此本示我得古法,如导星宿探黄河。公携此册历桂管,精气远耀光自他。愿公巨笔摹百本,南云寄我情如何。《朱竹君学士和翁覃溪阁部华山碑拓本诗》,苣林中丞新得学士所藏关中本,出以见示,得遍览焉。既喜神物得所而词翰足珍也。追步元韵,录呈雅诲。道光十有六年秋七月琼州张岳崧呈稿。

张岳崧(1773—1842),字子骏,又字翰山、瀚山,号觉庵、指山,海南人,探花,官至湖北布政使,他和梁章钜一样,坚决主张禁烟运动,协助林则徐严禁鸦片。张岳崧诗中称"此本示我得古法",即着眼于书法。

华阴本后的题跋者,以学者居多。如乾隆四十七年(1782),桂馥、程晋芳、陆耀观款;乾隆四十八年(1783),郑际唐观款;乾隆五十六年(1791),王文治、刘墉、张埙、钱坫、黄易、钱载、钱楷、吴锡麒、王昶、法式善、铁保、玉保、江德量(秋史)、顾莼、谢阶树、伊秉绶等人观款;嘉庆六年(1801),刘墉、翁方纲、梁同书、纪昀观款,刘墉并为题词,称"神物当天,历代宝之";嘉庆十年(1805),英和、冯敏昌观款;嘉庆十一年(1806),翁方纲题"拔地倚天之气"。

嘉庆十六年（1811），梁逢辰题跋称因为上一年冬天游览了西岳华山，这一年秋天则获华阴本双钩本，因此以"华缘"来命名书斋。

华阴本在梁章钜之后，于光绪三十三年（1907）归端方。

二、"三朝已易三主人"的"长垣本"

长垣本（图4-2）的得名，缘于其藏于王文荪手中，王文荪，河北长垣人，与王铎乃亲家关系。因王铎曾题跋其上，故有人误称其为王觉斯本，吴云曾作考证。

图4-2 《华山碑》之长垣本

> 阮文达公谓翁氏摹本云，王文荪旧藏本，宋漫堂诗所谓"河北金吾老爱此"者是也。王文荪名鹏冲，是王觉斯亲家。觉斯题关仝《寒山行旅图》云："己丑十二月为文老亲翁。"又题燕文贵《匡庐清晓图》云："文荪先生世宝。"……据此则老亲翁上大字，盖原迹纸墨有损，当是文字耳。今细审孟津墨迹，实是文字为伦父涂改，明显易见也。附记之，备他日泐石之证也。①

康熙三十八年（1699），宋荦得长垣本，朱彝尊评其为"汉隶第一品"，声名大振。长垣本在宋家保存九十四年之后，至乾隆五十八年（1793），归商丘陈伯恭。

陈伯恭所购长垣本，乃委托汪如洋辗转获得，跋语："汪云壑殿撰忽持长垣本来，纸墨黝然望若彝鼎，爰属云壑展转购得。"汪如洋，浙江秀水人，字润民，号云壑，乾隆进士，官修撰。陈伯恭得到《华山碑》后，成亲王作诗称赞："汉家西岳华山碑，世间两本此第一。"

陈伯恭收藏《华山碑》之后，翁方纲题跋其上最多，并多次钩摹，多方考证，陈伯恭并将翁方纲钩摹本刻木以流布。桂馥对于翁方纲终于摹刻到《华

① 秦更年编：《汉延熹西岳华山庙碑续考》卷二，石药簃校印，1928年。

山碑》全部拓本表示祝贺。桂馥于长垣本后作跋。

> 此西陂宋氏完好本,金寿门、高南村所钩并出于此。吴江陆直之(绳)在西安见两本,一售于惠民李君(衍孙),一未剪本,索直二百金,加以郭允伯及范氏天一阁本,海内所存可屈指矣。覃溪先生双钩本并此而三,然各有合处,不相掩也。乙卯登高日桂馥①

桂馥于乾隆六十年(1795)重阳节所作的这条题跋,提供的信息有:其一,桂馥亲眼见过金农、高凤翰(号南村)的双钩本,并称均出自长垣本。其实,两本均出自顺德本。其二,陆瓒之孙陆绳在西安发现尚有另外两种拓本,其中一本索价二百金,说明古董商已经了解《华山碑》的市场价值。其三,桂馥称翁方纲共得三件双钩本,其实应该是四件,因为金农本乃独立的顺德本,并非出自长垣。

翁方纲于翌年,即嘉庆元年(1796),在长垣本摹本册尾题跋,评价华阴本、四明本、长垣本之优劣。

> 摹山史所藏《华山碑》后之二十年,始得见商邱藏本。既喜拙诗,为订墨缘,且以洪氏原本审核,一字不差。虽漫堂自题云缺十字,然寿门钩摹时尚未精审,其实竟谓是完足无阙之本可矣。山史本多阙,固不必言,即天一阁本,宋元丰题,首一字已泐去,足征此拓本最在前也。既为临唐题数行,并系小诗于后,因复记此。
>
> 延熹《华岳碑》世所流传,烜赫之三本,予皆摹藏之。四明本仅得双钩本耳。长垣本最完而用墨过重,不无稍掩画痕之憾。惟山史本纸墨调匀,古色盎然,虽损失较多,而神理最厚,前人题识亦最富,洵名迹也。安得以此三本合校而勒之石耶?丙辰七月方纲记②

翁方纲评价长垣本最早,内容也最为完整;而华阴本的捶拓技术最高,从视觉效果看,"神理最厚",且题跋最丰富,因此更为珍贵。翁方纲的愿望是把三本合在一起进行校对,并将其重新刻石。

陈伯恭于嘉庆二年(1797),将长垣本售于成亲王永瑆。铁保、刘墉、梁同

① (清)阮元编:《汉延熹西岳华山碑考》卷二,《丛书集成初编》,上海:商务印书馆,1936年。
② (清)翁方纲编:《两汉金石记》,《石刻史料新编》第1辑第10册,台北:新文丰出版公司,1977年。

书、纪昀、英和、冯敏昌等人均有观跋或题跋。

成亲王卒后,在道光五年(1825),长垣本归刘喜海。黄钺为刘喜海所题诗歌中称"石墨过眼真烟云,三朝已易三主人",其下注曰:"乾隆癸丑归陈宗丞崇本,嘉庆丁巳归成邸,今道光乙酉归刘君喜海。"刘喜海(1793—1852),号燕庭,山东诸城人,曾官汀州太守。黄钺甚至在诗中建议刘喜海将华山碑其他拓本(或双钩)也一并收入,"君倘不惜钱千缗,曷不赚取三纸共装背,合华、郃、管为一身"。

同治三、四年间,刘喜海出让长垣本,先被平乐黄琴川氏所得,不久即归宗源瀚(1834—1897,字湘文,江苏上元人)。光绪三年(1877),宗源瀚出任湖州知府,吴云(1811—1883,字少甫,号平斋,晚号退楼,又号榆庭,安徽歙县人)自宗湘文处借得长垣本数日并有题跋。

> 世传西岳华山碑,海内共有三本,鼎足并峙,照耀艺苑。而长垣本以阙文最少尤为三本之冠。先辈著录甚详,毋庸具论。余于同治丁卯年得张芑堂征君双钩长垣本锓版,据诸家之说,定为蔡中郎书,市石者杜迁,察书者郭香,综为长跋,分贻同好。而原本知在吾友湘文观察处,珍秘甚至,深以未得一见为憾。今年春二月,观察来守我邦,苏、湖相距近,遂寓书索观。观察念二十年文字旧交,不忍终拒,慨然相借,得以宝玩数日,坐卧与俱。古人三宿碑下,低徊不能去,正同此意也。承命题后,复书数语,用志墨缘。丁丑修禊日,吴云识于苏城两罍轩。

从题跋可知,吴云十年前(同治六年丁卯,1867)曾经从张燕昌(号芑堂)处得长垣本双钩并锓版流布。吴云参考诸家之说,定《华山碑》为蔡邕所书。

赵烈文则证《华山碑》碑文为蔡邕所撰。光绪十一年(1885)六月,赵烈文细观长垣本并跋长文。赵烈文通过对诸本详作比较,指出翁方纲、阮元所讲各本缺泐有所出入。并认为"今观碑中引经字,多与许书合,则以隶法意此碑为中郎书,不若以经字证此碑为中郎文之近似也"。[①]

光绪三十三年(1907),长垣本归端方。端方题长垣本,再论证碑由蔡邕

① 秦更年编:《汉延熹西岳华山庙碑续考》卷二,石药簃校印,1928年。

撰文,以为赵烈文所说为前人未发。

此后观跋或题跋者,有钱葆青、陈伯陶、沈曾桐、杨守敬、熊希龄、陈庆年、金还、任国均、张謇、张彬、曾朴(常熟)、赵椿林、程志和、陆树藩、何葆麟、任嘉棠、刘鹗、汤寿潜、劳乃宣、吴同甲、吕碧城、徐世昌、铁良、李葆恂、李焜瀛等。

三、阮元与"四明本"

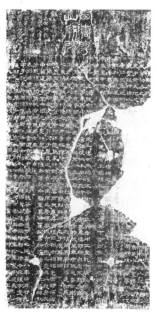

图4-3 《华山碑》之四明本

《华山碑》在明代曾为丰熙、丰坊所收藏,丰氏,鄞县人,鄞县有四明山,故称该拓本为"四明本"(图4-3)。此本在清代曾被四明人全祖望(1705—1755,字绍衣,号谢山)收藏,后归范氏天一阁。乾隆五十二年(1787),钱大昕为编《天一阁碑目》,再访天一阁,范氏即以四明本赠钱之子钱东壁(字星伯)。

嘉庆十三年(1808),阮元从钱东壁手中购得四明本。阮元(1764—1849),字伯元,号芸台,谥文达,仪征人,乾隆五十四年(1789)进士。周绍良在《蓄墨小言》中记载,嘉庆三年(1798),阮元有"研经室校书墨",而《十三经校勘记》成书于嘉庆十年(1805);嘉庆十四年(1809),歙县程洪溥用奚廷珪法造"积古斋/摹拓金石/文字之墨",说明"这时阮元已放弃要做经师的思想而改途金石家矣"。① 《华山碑》即重刻于此年。

嘉庆十四年(1809)九月,阮元因受浙江学政刘凤诰科场舞弊案牵连,被革职归乡,乃请长州吴雪锋摹刻《西岳华山碑》四明本、《泰山刻石》及《天发神谶碑》于扬州北湖祠塾。同时将欧阳修书《华山碑跋》补刻于四明本所缺百字空处。

嘉庆十五年(1810)正月,韩国金正喜造访,阮元即请至"泰华双碑馆"观赏《华山庙碑》等。四月,阮元被重新启用,奉旨补授翰林院侍讲,阮元乃携

① 周绍良:《蓄墨小言》,北京:北京燕山出版社,1998年,第298页。

《西岳华山碑》四明本至京师,装裱成轴,在桂香东少宰家借钩长垣本百字补于缺处,并记以长诗。阮元《题家藏汉延熹华岳庙碑轴子》诗:

> 太华三峰削不成,夜来碧色无深浅。仙人染作延熹碑,飘落人间止三卷。长垣一册归商邱,但损偏旁最完善。华阴东郭又一函,椒花馆中见者鲜。我今快得四明本,玉轴绨囊示尊显。丰、全、范、钱三百年,入我楼中伴《文选》。惊心动魄竹垞语,七尺岩岩辟空展。浑金璞玉天所成,幡然不受人裁翦。唐宋题字皆分明,卫公两款夹额篆。全身平列廿二行,波磔豪厘尽能辨。一字一朵青莲花,玉女翻盆墨云软。己巳摹镌向北湖,市石察书书佐遣。湖边更刻泰山碑,岳色双双照人眼。①

阮元称此碑"波磔豪厘尽能辨",阮元认定此碑为蔡邕所书,并仿《华山碑》"市石""察书"旧例,摹刻此碑。

嘉庆十六年(1811),阮元将各本题跋、诸家之说合辑为《汉延熹西岳华山碑考》四卷,并刊行于嘉庆十八年(1813)。第一卷抄录徐浩、欧阳修、欧阳棐、赵明诚、洪适、董逌、吴曾、王世贞、赵崡、顾炎武、冯景、顾蔼吉、吴玉搢、全祖望、翁方纲、钱大昕、朱筠、桂馥、武亿、王昶,以及阮元本人共二十一家关于《华山碑》的论述;第二、三、四卷分别抄录《华山碑》长垣、四明、华阴三拓本上的众家题跋。江藩在此书的序言中称其"考核精审","金石家循览是编,可以不为异说所惑"。

四明本在天一阁前曾未经装裱,故均无题跋,此后始有题跋。因为阮元的政治地位及学术影响,加上此本乃整幅完拓,故四明本上的题跋甚多。有翁方纲、程荃、张岳崧、成亲王、马履泰、言朝标、朱文翰、朱鹤年、宋湘、张问陶、陈寿祺、屠倬、陈均、张鉴、蔡之定、梁章钜、钱泳、何元锡、孙鈖同、吴式芬、顾元熙、陈毓麒、王鸿、张穆、冯志沂、黄教镕等人。

道光六年(1826)九月,阮元任云贵总督,携《华山庙碑》四明本至云南,因落水致霉,故雇滇工再装。后来在典质于何绍基时,何绍基再一次进行装裱。何绍基《东洲草堂诗钞》卷二十一有《题四明本华山碑为崇朴山作》,记述了四

① 据(清)阮元:《汉延熹西岳华山碑考》卷三著录,施安昌《汉华山碑题跋年表》影印。

明本典质于他手中的往事。叙曰：

> 甲辰使黔归，阮赐卿兄以此碑及《泰山廿九字》质于余斋。己酉使粤时赎去，云"吾师欲观也"。乃帖未至扬，师归道山。赐卿以贫故，遂以帖归崇朴山侍郎。朴山以驻藏将发，属为题记。因呵冻为诗，书于边纸。帖在吾斋时，重为装池加宽边，今日摩挲，尚难释手也。

诗云：

> 世间所传《西岳碑》，如峰鼎峙争屭屃。吾生何幸眼福厚，三本俱获伏案披。万卷楼头未翦本，最后藏者仪征师。质向吾斋谨装赙，四载瞻奉如鼎彝。自从翁阮两尊宿，定为隶势中郎遗。郭香岂止察书善，天元律术相斛推。《范史》踪迹堪缕指，袁逢杨秉皆同时。古人书石略姓字，谓其笔宜天下知。察书刻石乃著名，此意非许后世窥。即兹并几廿九字，小篆相传丞相斯。《琅琊》《会稽》皆一例，于中郎也夫何疑。兹拓题名胜它楮，卫公再至神逐迟。其余行间多写记，好名俱喜骥尾随。粤轺将发始返璧，选楼未至惊骑箕。神物一别付渺莽，□寐八载空摹追。半亩园斋快重觏，主人欧赵之匹仪。嗟余老矣甫习隶，遍访翠墨如渴饥。何况昔年坐卧久，渔人棹复桃源移。主人奉命使绝域，慎旂名帖勤护持。《太华》西南万里外，虹光先彻边山陲。①

据此跋语，阮福（号赐卿，阮元之子）将《华山碑》及《泰山刻石》典质于何绍基的时间，为道光二十四年（1844）。而据何绍基道光二十五年（1845）十一月二十八日手写日记："清各帐，颇繁且窘。阮福（赐卿）以泰山秦碑及宋拓《华山碑》押银。"则典质时间为道光二十五年。两处所记时间不同，则何绍基跋语乃误记，当以日记为准。②

《华山碑》在何绍基手中前后四年之久，此碑成为何绍基心爱之物，且为之重新装裱。道光二十九年（1849），因为阮元欲观此碑，故阮福将其赎回。

① （清）何绍基：《东洲草堂诗钞》卷二十一，《续修四库全书》集部第1825册，上海：上海古籍出版社，1996年。
② 详见钱松《何绍基年谱长编及书法研究》，2008年南京艺术学院博士研究生学位论文。

但就在这一年十月,阮元在扬州去世,临终竟未获一见。

阮元卒后,阮福迫于生计,将《华山碑》售于完颜崇实。完颜崇实(1820—1876),字朴山,斋号半亩园,长白人,官河南总督、成都将军、四川总督。上述何绍基题跋及诗写于咸丰九年(1859),完颜崇实即将赴藏,何绍基看到这件经由自己之手装池的《华山碑》,仍然难以割舍。

完颜崇实卒后,其子完颜嵩申持有四明本,光绪六年(1880)中秋,杨儒得以留观七日。光绪八年(1882)二月,周寿昌得以留观一月,并尽意临摹,张度(吉人)、濮文暹(青士)及其子瞿子玖(鸿礼)、缪荃孙(筱珊)、朱一新(蓉生)、曹登庸、徐寿蘅、徐树铭、徐树钧、李慈铭、王先谦等人有题跋或观款。

周寿昌七古一首《和阮元原韵》,诗云:

> 卅年前读华山碑,两次墨缘欣不浅。四明拓本闻尚完,目所未见惟此卷。丰全范钱枭阮传,完颜尚书藏更善。两约读碑愿未偿,鉴并如公今亦鲜。宗伯能承先德旧,收入清密不轻显。秦碑二十九字存,元拓取伴高斋选。怜余集古有同嗜,携至荒庐共舒展。西北两本割题名,独此唐宋一未剪,穆若彝鼎宏汉京。额六字题追籀篆,浃旬留观且快意。庐山面目许细辨,娟娟新月流云出。猗猗秀竹含风软。徐君(叔鸿)劬古精勘订,遍录诗跋助消遣。庚午再周十余年,喜留古墨慰老眼。

周寿昌,字应甫,一字荇农,晚号自庵,长沙人,道光进士,由编修累迁内阁学士兼礼部侍郎。

光绪三十三年(1907)之前,四明本也一并归于端方,端方因之名书斋为"宝华庵"。端方(1861—1911),字午桥,号陶斋,官两江总督。

四、李文田与"顺德本"

"顺德本"之称缘于其经广东顺德李文田收藏(图4-4)。又因经扬州盐商马曰璐收藏于小玲珑山馆,故又称为"小玲珑山馆本"。又因其中间遗失两页共九十六字,故有"半本"之称。此本在金农及马氏兄弟小玲珑山馆收藏时,均属于秘而藏之,故少有人得以双钩临摹。高翔钩摹当出自金农。吴玉搢《金石存》题跋:"《西岳华山庙碑》,钱塘金寿门旧有此拓本,余从而摹得之。

残缺不十余字,或笔画小损,皆可辨认也。"则吴玉搢钩摹也出自金农所藏;而高凤翰得以用"顷刻帖法"十天左右完成一份复制,则出自马曰璐。他们的钩摹均未言缺页,故知此本脱页失九十六字,则在马曰璐既得未失之际。但吴氏、高氏所钩摹本,其后均不见下落。随着马家的中落,①《华山碑》原拓本落入伍福(字诒堂)家。

嘉庆十九年(1814),孙星衍于顺德本末题识:"此马氏玲珑山馆藏本,有宋牧仲、金寿门图书,诒堂得于广陵,真元拓也。华庙碑惟有成邸所藏,及大兴朱氏、扬州阮氏共三本,并此而四,是为希世之宝。巴慰祖作伪乱真,识者勿惑之。"孙星衍(1753—

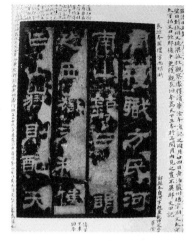

图 4-4 《华山碑》之顺德本

1818),字伯渊,一字季述,号渊如,阳湖(今属江苏)人,乾隆五十二年(1787)榜眼,嘉庆十年(1805)授山东登、青、莱道。这是顺德本所存年代最早的题跋。孙星衍强调这是《华山碑》的第四件原拓,并告诫世人不要被巴慰祖的伪刻本所蒙蔽。

此后,严可均、姚鼐、伊秉授、程序金、戴镕、秦嘉谟、蔡之定、陶然、赵魏、顾元熙、吴修、汤贻汾、顾广圻等均有观跋。严可均两度借观,撰文描述拓本状况:"鄞县本所缺百余字,此皆不缺,惟裱工庸下,割纸挺刷,视长垣本稍肥,而纸墨极旧,其模糊泐缺处,亦如轻云笼月,神骨具存,断属旧拓本。惜失去'仲宗之世'云云一叶,及'遂荒华阳'云云一叶,共九十六字,又唐宋人题名,尽皆割弃,为非全璧。"②

顺德本在伍家收藏六年之后,归于张敦仁、张荐粲父子。嘉庆二十五年(1820)三月十六日,张敦仁督粮北上至邗上,伍诒堂以顺德本求售,张以缗钱十五万购之。张敦仁(1754—1834),字古余,阳城人,乾隆进士,官至云南监

① (清)李斗撰:《扬州画舫录》,清乾隆六十年自然盦刻本,《续修四库全书》史部第733册,上海:上海古籍出版社,1996年。
② (清)严可均著,孙宝点校:《严可均集》卷八,杭州:浙江古籍出版社,2013年,第281页。

驿道。

在张家持有五十二年之后,《华山碑》归广东顺德李文田。同治十一年(1872)除夕,李文田督学江西,出银三百两购顺德本于张氏后人。并请赵之谦钩补碑中阙文九十六字。李文田(1834—1895),字畬光,号若农,一作芍农,一字仲约,咸丰九年(1859)进士,官至礼部侍郎。赵之谦(1829—1884),字益甫,号撝叔、悲盦、梅盦等,会稽人,咸丰九年(1859)举人,官江西鄱阳,知奉新县,书、画、刻印皆为大家,书法专意北碑,自成一家,其以碑体写行书,尤为特长。赵影写顺德本时,自言"因摹旧双钩本补之",但不知自何本钩出。

同治十二年(1873)十月,李文田重新装裱顺德本,将赵之谦补摹两开(图4-5)裱入,并将嘉庆二十年(1815)严可均跋抄录于册后。赵之谦为顺德本题签,并题跋云:

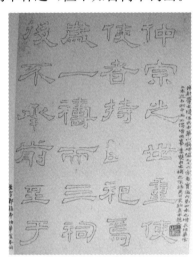

图4-5 赵之谦双钩《华山碑》

> 严跋《华山碑》在人间者,并此得五本。嘉兴张叔未有残本,(双钩刻入陵茗馆金石文字,辛酉乱后亡失,其子再得之上海,携归,复毁于贼。)台州朱德园家藏本,为汪退谷故物,有退谷题识,则世鲜知者,辛酉之乱亦失之(朱氏故居无恙,此本或尚可踪迹)。是尚有七本也。四明本在京师,长垣、华阴二本,皆在浙中,均不得见。来江右谒仲约学士,始见此本。

据赵之谦此跋,《华山碑》存世者当不止此四种拓本。张廷济(1768—1848,字叔未,又字顺安、说舟、作田,号海岳庵门下弟子,晚号眉寿老人,嘉兴人)有残本,朱德园家藏有汪士铉(号退翁)本。但终究是耳闻,未能亲见,而且战乱之后,也难寻踪迹。

潘祖荫见过《华山碑》的四个原拓本,在同治十三年(1874)四月跋,称顺德本在四明本之上:"平生得见宋拓华岳碑凡四本,眼福厚矣,此本在四明本上。"潘祖荫(1830—1890),字伯寅,号郑盦,江苏吴县人,咸丰二年(1852)进士,授编修,同治、光绪年间历任各部侍郎,光绪十一年(1885)为工部尚书。

李文田曾携顺德本到各地，与各本华山碑校对。六个月内李文田北上南下，将四本细校一过，并以小楷一一批注于顺德本裱边："华碑流传数百年间，观者不计其数，何见有此举动？无怪宗源翰叹曰：'学士数月而见三本，奇矣'，'学士之告归，风采隐然动天下，瀚何幸得见之！'"

李文田在顺德本上留下许多题跋、题签和眉批，隶、楷、行兼备。七月，王懿荣观顺德本于京师。十月，沈秉成题顺德本："早在关中得华山碑，字画肥润，共缺六十余字，纸质墨色不及此本，伊墨卿、汤雨生均有观款无跋语，不知其为何本。近为家弟携赴苕上。"又云"所得本亦隐隐有棋局界画，与严跋合"。

光绪元年（1875）七月，陈沣（1810－1882，字兰甫，道光举人，广东番禺人）于顺德本后题云：

> 仲约学士欲访求残本以补其阙。余尝见高要何伯瑜有残本，有阮文达谓"碑额篆字似旧羊毫笔拖成"，可谓妙于形容。

陈沣言其见过另一《华山碑》残本，并称其碑额篆书似用旧羊毫笔拖成。

光绪二十一年（1895），李文田于北京去世，其子渊硕携顺德本归粤。李文田得碑六十年之际，据李渊硕1932年题跋曰：

> 此碑藏吾家泰华楼六十年矣。虽经天地干戈、乙卯大水，先人遗泽幸获保存。光宣间，陶斋端方督两江，既得华阴、四明、长垣三本，欲并此而四，数来书，以好官作饵，然吾终不忍以此易彼也！子孙宜适斯意。

端方将《华山碑》的华阴、长垣、四明三个拓本尽收囊中之后，又觊觎顺德本，李渊硕终不为所动，可知其对于《华山碑》宝爱之深。

第二节 《华山碑》的复制

上一节我们通过梳理《华山碑》四个拓本在乾嘉以后的流传，可以发现，更多的学者、名流参与其中，纷纷题跋于四件拓本之上，原拓也因此而不断增值。正因为原拓珍贵，睹者不易，这才催生出更多《华山碑》的复制品问世，使

得《华山碑》在这一时期得到普及,其结果:《华山碑》在原石已毁的情况下,却能够广为流传,几近家喻户晓。

古代关于法书帖本临摹的方法,概有"临""摹""硬黄""响拓"四种,宋代张世南《游宦纪闻》论之甚详。

> 辨博书画古器,前辈盖尝著书矣。其间有议论而未详明者,如临、摹、硬黄、响拓,是四者各有其论。今人皆谓临摹为一体,殊不知临之与摹,迥然不同。临,谓置纸在傍,观其大小、浓淡、形势而学之,若临渊之"临"。摹,谓以薄纸覆上,随其曲折,宛转用笔曰"摹"。硬黄,谓置纸热熨斗上,以黄蜡涂匀,俨如枕角,毫厘必见。响拓,谓以纸覆其上,就明窗牖间,映光摹之。①

明代方以智《通雅》卷三十一:"今之油纸摹帖,盖硬黄之遗也。"②

而重摹古碑与刻书迹,又有不同。张伯英曾经在《宝汉斋藏真帖》(图4-6)跋语中谈到重刻碑帖之不易及其价值与意义。

> 重摹古碑与刻后人书迹难易迥殊,刻后人书易肖,唐以前则较难,汉、魏古碑凡翻摹者,只能略存梗概,非时代所限耶。昔时无影照法,非重刻无以传形,欲使孤本流布,舍重刻无他术,虽明知其不易肖而不能已也。③

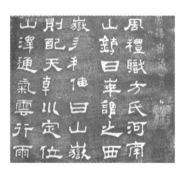

图4-6 《宝汉斋藏真帖》翻刻的《华山碑》

我们在阅读相关史料时发现,古人在缺乏现代印刷术的条件下,对碑的复制用心之勤,实在令人感佩。④《华山碑》的各种复制手段及复制方法都体现了复制者对于《华山碑》的心理期许。

① (宋)张士南:《游宦纪闻》卷五,《文渊阁四库全书》本。
② (明)方以智:《通雅》卷三十一,《文渊阁四库全书》本。
③ 《宝汉斋藏真帖》,清嘉庆二十五年(1820),由蔡廷宾撰集,曲阜郭邻鄢刻石,共九种汉碑:《石经》残石、《王稚子阙》《裴岑纪功》《杨统》《夏承》《娄寿》《华山》《朱龟》《刘熊》诸碑。
④ 施安昌在《评清人题西岳华山庙碑及其历史背景》一文中,论及《华山碑》的复制,有双钩、补摹、重刻等方式。见施安昌编著:《汉华山碑题跋年表》,北京:文物出版社,1997年,第36~37页。

一、高凤翰用"顷刻帖法"摹制《华山碑》

高凤翰从扬州马氏兄弟处借到《华山碑》之后,用大约十天的时间双钩一本,并填墨摹制成仿古法帖。高凤翰称其使用的方法为"顷刻法"。那么,什么是"顷刻碑法"?宋代赵希鹄《调燮类编》卷二:

> 熬水胶,磨生矾写字,反面用墨涂之,则成黑纸白字,宛如法帖,名曰"顷刻碑"。①

即使用水胶和生矾的混合物写字,之后在纸的背面涂上墨,因胶与矾均不吸墨,故而呈白色,效果如同摹拓法帖。古人刻帖、刻碑均非易事,而使用这种方法,瞬间即可完成,或许正因此而称为"顷刻碑"。明代张岱《夜航船》卷十九,物理部"物类相感":

> 以锈钉磨醋写字,浓墨刷纸背,名顷刻碑。取乌贼鱼墨,书文券,岁久脱落成白纸。②

张岱记载的方法同赵希鹄,但材料变成了锈钉磨醋。明代方以智《物理小识》卷八:

> 顷刻碑法:以铁浸水加矾,以白笔书之,拖墨砚上,则矾不受墨成白字。又以此书纸上,不见字,浮水即见。旧传乌鲗腹水立券,久则不见。今试之,先书时不似墨,但变色耳。(中履曰:以□汁磨墨,拖矾书之纸。)③

综上可知,"顷刻碑"即在纸的一面用胶矾书写,再在其反面涂墨,有胶矾处墨就难以浸透,呈白色,其他部分会被墨浸染为黑色,这时纸就像法帖,即碑刻拓本了,故称"顷刻碑"。

高凤翰使用"顷刻帖法",当然是为了还原《华山碑》的原貌。高凤翰是治砚高手,工于技巧,他制作此帖,用了十天左右的时间,可见非常用心。高凤

① (宋)赵希鹄:《调燮类编》卷二,《丛书集成初编》,上海:商务印书馆,1936年。
② (明)张岱:《夜航船》,天一阁藏清钞本,《续修四库全书》子部第1135册,上海:上海古籍出版社,1996年。
③ (明)方以智撰:《物理小识》,《文渊阁四库全书》本。

翰有《戏用顷刻帖法双勾摹制〈西岳华山碑〉记》一文记之。

> 此顷刻碑,本学堂小儿即嬉戏弄具,所谓术之小而成于一时者,莫此若矣。《西岳华山碑》,汉代法物,久去人间,苦觅穷搜,仅乃得之,所谓金石大业,历千百年而不易觏者,亦莫此若矣。余在扬州,从马曰璐兄弟致此本,用前法贯以意而营造之,不旬日而古帖就。即真鉴古者有弗废,倘亦以洴澼絖之细技而成克敌图霸之巨功者乎?①

高凤翰此文探讨的是"术"之"大小"问题:"术无大小,与用为量;物无古今,以气征形。"首先引用庄子《逍遥游》中宋人不龟手药的寓言,以明小大之辨,纯粹在于心会。"顷刻碑法"本学堂小儿嬉戏弄具,属于"洴澼絖"之类,而《华山碑》乃汉代法物,所谓"金石大业"。以"顷刻碑法"摹制《华山碑》,是小术之大用。因此,此处的"顷刻帖法"就不仅仅是技术层面的问题了。

但高凤翰的书法还是规模郑簠,鲜见《华山碑》的身影(图4-7)。

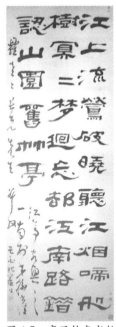

图4-7 高凤翰隶书轴

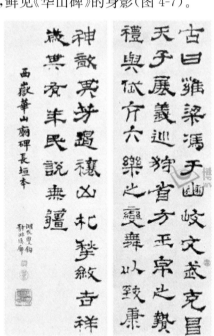

图4-8 吴湖帆双钩、潘静林填廓《华山碑》

① (清)高凤翰撰:《南阜山人敦文存稿》,《瓜蒂庵藏明清掌故丛刊》,上海:上海古籍出版社,1983年,第153页。另,高凤翰撰《南阜山人诗集类稿》四十一卷、《补遗》一卷,《南阜山人敦文存稿》十五卷,清钞本,后有刘墉、刘喜海跋,今藏山东省博物馆,未刊。

二、《华山碑》因双钩而广播

"双钩"本是汉人治玉的方法。明高濂《遵生八笺》卷十四在"论汉唐铜章"中称汉人即有"双钩碾玉法":"其镌玉之法,用力精到,篆文笔意不爽丝发,此必昆吾刀刻也,即汉人双钩碾玉之法,亦非后人可拟。"并描绘其妙处:"汉人琢磨,妙在双钩碾法,宛转流动,细入秋毫,更无疏密不匀,交接断续,俨若游丝白描,曾无瑕迹。"①

其后,此法广泛适用于复制古人书迹,尤其以宋代最盛。宋代丛帖盛行,如雪溪、宝晋、澄堂、秘阁等均为历史上赫赫有名者。其中《淳化阁帖》最为有名。此帖双钩出自王著之手,王著当时的名声超过周越,以善于双钩著称,能夺真本。虽然王著工于仿古但昧于察书,故其所编《淳化阁帖》多有舛陋,当时米芾、黄伯思、秦观等人即各有专书以纠其失,其他见于古今诗文及说部笔记者,指摘不胜枚举。但《淳化阁帖》为南唐《升元帖》以后镌集最为美富的丛帖,却是无异议的,其后蔡京所摹《大观帖》,评者以为姿媚稍多,古意浸失,远不及王著双钩者。

宋诗人陆游也有"几净双钩摹古帖,瓮香小啜试新醅"②及"古琴百衲弹清散,名帖双钩搨硬黄"③等诗句。可见宋代双钩之法的流行。

双钩本是在古代碑帖传播过程中保持其原拓面貌的最好方法。金农学习《华山碑》即有双钩,这是学习书法的复件,仅下原拓一等。金农双钩出自顺德本,但往往被误为出自长垣本,因此引起很多争论。

对《华山碑》的双钩,见于史料记载的有:

康熙四十三年(1704),陈奕禧在邗上周仪家看到关中本连夜钩摹一过,并抄录全部跋文。

① (明)高濂撰:《遵生八笺》,《文渊阁四库全书》本。
② 陆游《剑南诗稿》卷十九《地僻》诗:"地僻天教养散材,流年况著鬓毛催。青山自绕孤城去,画角常随晚照来。几净双钩摹古帖,瓮香小啜试新醅。乘槎不是星躔远,无奈先生兴尽回。"《文渊阁四库全书》本。
③ 陆游《剑南诗稿》卷二十《北窗闲咏》诗:"阴阴绿树雨余香,半卷疏帘置一床。得禄仅偿赊酒券,思归新草乞祠章。古琴百衲弹清散,名帖双钩搨硬黄。夜出灞亭虽跌宕,也胜归作老冯唐。"《文渊阁四库全书》本。

高翔双钩顺德本《华山碑》以赠王澍。

顾蔼吉双钩长垣本《华山碑》，陆瓒又在顾蔼吉双钩本上再进行双钩。

嘉庆十五年（1810），严可均借四明本坐卧相对九日，双钩一本而去。严可均跋语："嘉庆十五年五月，乌程严可均藉观华山碑，坐卧相对者九日，双钩一本而去。同观者同县张鉴、吴江陆绳也。""越旬余，复在陈定九丞宅，藉成邸本，与此对看者五日。严可均又记"。

四明本插架天一阁时，张燕昌曾双钩一本，并寄示翁方纲。在宋荤得《华山碑》后八十年，陈崇本欲刻《华山碑》，也以长垣双钩本示翁方纲。

丁彦臣有《双钩华山庙碑》，是在唐竹虚 图4-9 唐竹虚双钩《华山碑》
《华山碑》双钩本（图4-9）基础上，由张君芷衫重为双钩的。丁彦臣还双钩了汉敦煌太守裴岑纪功碑，并录翟云升《隶篇》、翁方纲《两汉金石记》作为考证。丁彦臣双钩的是华阴本，跋语：

> 家藏摹本凡四：一为仪征阮氏所立扬州北湖者，一为吾郡严氏可均从成邸所藏长垣本双钩者，一为北平翁氏所摹，一为娄东邹氏所摹。今又得此双钩本，乃从商丘宋氏所藏原拓摹出，似较胜于各本。彦臣反复审定，与翁氏、邹氏二本如出一手，而邹氏系未曾补残缺之本，是三本皆从原拓影摹无疑。阮氏、严氏二本，笔意失真。是碑原拓在人间仅止三本，世不易见。芸苔相国有云："夫器，一而已，刊之入书，则千百之矣。"彦臣身在行间，不遑伏案，因属海丰张君芷衫重为双钩，并摘录考据数则附之奇崛，与海内好古之士共饮赏焉。同治戊辰秋七月朔五日，归安丁彦臣。庚寅九秋竹虚羽华识。

方朔在其后所作跋语：

> 此《华山碑》，乃唐竹虚客毕秋帆尚书中州幕府时，借商丘宋氏本钩而藏之。古气郁蟠，真如朱竹垞太史所评汉碑第一也。若王无异本，道光年间为梁苣林中丞所得，予于壬子游杭州，曾从其公子太

守恭长处一见，笔意直率，残缺甚多，不及此本远矣。竹虚名栩华，武进唐氏荆川先生之后，能诗古文词，洪稚存太史卷施集有与竹虚之诗。竹虚官吾皖东流典使，此本乃其四公子其年所赠，钩笔之精，足传此碑之神，而张小蓬司马之所钩，尤不失竹虚之神也。千百年后，当与商丘之本而并重之。咸丰九年岁次己未冬十一月，怀宁方朔小东书于济南。

翁方纲双钩《华山碑》最勤，一生不下十次。

在双钩的基础上，还有补摹之法，即持晚本者将早拓本上文字钩摹下来，以补充晚本缺文。《华山碑》长垣比四明、华阴两本多九十余字，故后两本都被人补摹过。

乾隆四十三年（1778），翁方纲借朱筠藏华阴本钩得一幅，其中阙文据金农钩本补入，后送毕秋帆重建华碑。

乾隆五十二年（1787），钱大昕、钱东壁父子为天一阁编碑目，得四明本全碑一张，后据长垣本，将阙文在石泐处钩出补全。

同治十一年（1872），李文田获请赵之谦补摹以补顺德本所缺两开九十六字（图4-5）。两年后李文田携顺德本前往宗源瀚处校碑，并从长垣本上精钩两开再次补入。

三、《华山碑》屡被重刻

随着隶书学习热潮的掀起，需要《华山碑》的人越来越多，于是《华山碑》屡为重刻以应所需。

雍正元年（1723），姜任修摹刻于吴中。重刻的底本或说为王弘撰藏华阴本，或说为宋荦藏长垣本。严可均对于姜任修的重刻本以及顾蔼吉、翁方纲的双钩本均评价不高，可知复制本之难："雍正间，如皋姜任修曾以此本（长垣本）重刻于石，而钩手庸恶，牛鬼蛇神，不复成字。缘此本乃冻墨所拓，要审视墨晕，并与整本对看，始能措手也。顾南原曾钩此本，与翁覃溪阁学钩本皆无锋锷，与真迹不合。"

乾隆时期，陆耀将其父陆瓒所临《华山碑》刻石于吴中，时间应在乾隆四十三年（1778）之前。

乾隆四十三年五月，翁方纲借得金农双钩本钩摹一册，又借朱筠藏华阴本细校，后又重新摹写一本寄毕沅，刻碑于华阴庙。"今年戊戌（乾隆四十三年，1778）五月，曲阜桂未谷从颜氏家得金寿门双钩商邱家藏本。则凡王无异所阙之字，此皆有。因更为钩摹一本。又借竹君本来细校，别摹其副，以寄陕西，俾中丞毕公勒诸祠下。"

同一年，陈崇本得翁方纲摹本而刻。

嘉庆十四年（1809），阮元以四明本为底本刻《华山碑》于扬州北湖墓祠（图4-10），同时还刻泰山刻石。嘉庆二十二年（1817），宛平杨振麟赴陕路过京师，谒阮元。阮嘱其对华岳庙重刻华山碑应加保护，勿令久卧草莽。杨至华山，请姜大令将碑移庙西侧，构亭覆之。随拓数十纸寄阮元并报告建亭护碑事。道光初年，阮元以北湖重刻本及伍福摹补百字本寄陕西，时门生庐坤、钱宝甫先后官陕，市石重刻华山碑于西岳庙中。

图4-10　阮元摹刻的《华山碑》　　图4-11　阮元摹补《西岳华山庙碑》中缺字巨砚

道光三年(1823),阮元在广州购得端州巨形砚材,刻成亲王诒晋斋所藏《华山碑》长垣本未缺之字,置扬州公道祠塾,以补四明本之阙(图4-11)。砚额分别刻有楷书成亲王《诒晋斋诗》、阮元《文选楼诗》以及阮福题记,砚背刻有摹补的华山碑残缺隶书共一百一十一字,砚侧刻有"端州七十六岁老工梁振馨刻"铭文。①

道光初年,钱宝甫双钩四明本并勒石于华阴庙。又据阮元道光十六年(1836)跋,庐敏肃刻碑于华阴庙(图4-12、图4-13)。

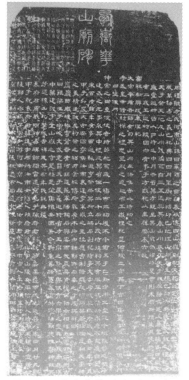
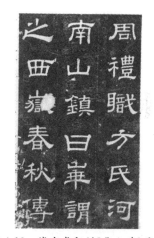

图4-12 钱宝甫摹刻的《华山碑》　　图4-13 钱宝甫翻刻《华山碑》局部

江藩为阮氏《华山碑考》所写序中还提到歙州巴慰祖氏、江氏翻刻本,以至世人受其误导,而混淆了长垣本与华阴本。

钱泳(1759—1844),字立群,号台仙、梅溪,金匮(今属江苏无锡)人,乾嘉时期著名的刻帖高手,一生刻帖甚富。《墨林今话》:"梅溪工于八法,尤精隶

① 见周长源:《阮元摹刻的〈西岳华山庙碑〉和摹补碑中缺字的巨砚》,《文物》,1992年第8期。

古。晚岁以八分书《十三经》，拟复鸿都旧观，工力甚巨。刻石未半而止。平生所摹唐碑，及秦、汉金石断简，不下数十百种，俱已行世。"其中就有《汉碑大观》八集，《西岳华山庙碑》收入第二集中(图4-14)。

除此之外，《华山碑》的翻刻本有很多，如宗煌就收藏过一《华山碑》翻刻本(图4-15)。

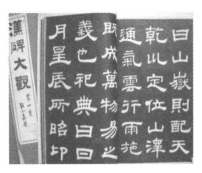
图4-14　钱泳翻刻《华山碑》丛帖

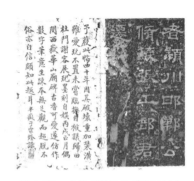
图4-15　宗煌藏《华山碑》翻刻本

四、《华山碑》作伪的典型：巴慰祖

刻碑作伪由来已久，宋代金石学流行，即有人伪造《石经》以获利。清代作伪之风更是盛行。褚峻(千峰)即当时善于造假者，据方朔在《汉太尉杨震碑》后题跋：

> 壬寅五月，徐渭仁在吴门避兵乱时，收得双钩《阌乡杨君》等汉碑四块，笔画精工，曾为晋府收藏，有朱印"晋府书画之印"为证。比较王兰泉旧藏所谓宋拓本，文字谬误，不可枚举，依据前人著录，也多有不合，知其为伪本。翁方纲考证，乃褚千峰伪作。近人翟云升作《隶篇》采黄小松所藏，同是伪本也。①

乾嘉之际，巴慰祖善隶书，也善于作伪，故能以假乱真。嘉庆十九年(1814)，孙星衍于顺德本末题识："巴慰祖作伪乱真，识者勿惑之。"关于巴慰祖对《华山碑》造假，刘文淇(1789—1854，字孟瞻)在《青溪旧屋文集》的《汉延熹西岳华山碑旧拓本跋》中有记述。

① (清)方朔撰：《枕经堂金石题跋》，《石刻史料新编》第2辑第19册，台北：新文丰出版公司，1979年。

江郑堂先生序阮氏《华山碑考》,云"近世好古之士但见双钩本,及如皋姜氏、歙巴氏、江氏翻刻本,往往误长垣、华阴为一"。按江氏所称歙江氏,疑谓于九先生;所称巴氏,谓巴君。予藉巴君精于摹刻,曾以砖刻《华山碑》,吴让之藏其初拓本,余得见之,较阮刻四明本稍精究之,参以己意,未为佳刻。其后拓本,较初拓稍肥,然精采亦不能焕发也。……余取巴氏砖拓与此本一一对校,觉巴氏本适形其薄弱,且笔意往复向背亦迥不相同,盖巴氏参以己意,不似原石之浑朴,又字迹大小排匀,亦不似原石之参差有致,盖凡摹刻之本,坐此弊者极多,故以诸家题跋之语绳巴氏本,无一合者。①

刘文淇称巴慰祖砖刻本《华山碑》:"参以己意,未为佳刻","参以己意,不似原石之浑朴,又字迹大小排匀,亦不似原石之参差有致"。巴慰祖(1744—1793),字予藉,一字子安,号晋堂,一作隽堂,又号莲舫,徽州歙(今属安徽)人。文中提及的"于九先生"即江恂,江恂(1709—?),字于九,号蔗畦,广陵(今属江苏)人。

刘喜海(字吉甫,号燕庭)《褴河山民文稿》中列举了乔氏重摹本、曲阜孔氏重摹本、商丘陈氏重摹本、扬州阮氏重摹本、阮氏摘缺字勒砚石本、大兴翁氏重摹本、湖州严氏重摹本、扬州鲍氏重摹本、巴氏砖本九种《华山碑》的复制本。② 其中对于巴慰祖伪刻所作的批判,语词也甚为激烈。

> 巴氏砖本:书曰作伪心劳日拙,信哉! 言乎作伪者,未始不以世人为可欺而世人卒不可欺,反适以自形其拙耳。俊堂巴氏者,名慰祖,歙人,向寄居扬州,知《华山碑》石久佚,拓本存于今者寥寥,世之好古者,莫不炫耀其名,欲得一本以为珍秘也。乃于《隶释》《金薤琳琅》诸书录其全文,以汉隶法书之。刻之以砖,砖纹错落,欲其似乎剥蚀也;拓以灰纸,欲其似乎古雅也;有意脱数十字,欲其似乎残阙也;拓数十本后,旋即将砖碎之,欲其流传鲜而见贵于世也。呜呼!用心何其劳也! 俊堂未见原石拓本,故于字之应阙者不阙,而不阙者阙之;应泐处不泐,而未泐者泐之;如同瞽说,如同梦呓。不必以原石本校也,即持一近日鲍氏翻本对之,其伪已立见矣。余得长垣

① 见秦更年编:《汉延熹西岳华山庙碑续考》,石药簃校印,1928年,第45页。
② 见秦更年编:《汉延熹西岳华山庙碑续考》,石药簃校印,1928年,第39~41页。

本后,客有谓余者曰:近于帖肆亦得一旧拓《华山碑》。因假以观,乃巴氏砖本也。笑而告之,故以归之,因志其原委于此。

巴慰祖作伪,用心良苦,缘于《华山碑》名声之大,有广阔的市场前景。可见此时《华山碑》传播之广。

五、《华山碑》的临写

我们上一章分析了金农与陆攒两个临写《华山碑》的个案。随着《华山碑》在乾嘉之后的广泛传播,临写《华山碑》的人越来越多。方朔有感于陆攒笃志临写《华山碑》,也潜心于此,"自十二三岁至今,所临不下数百本,自谓小者精工,大者朴老,造诣不在陆芦墟之下"。方朔还称邓石如隶书得《华山碑》之"典重",并不是纯粹师法《华山碑》。方朔还记载了一件事:

今入都门,见宣武门外菜市口有一"鹤年堂"药肆,外悬二额:"调元气,养太和"擘窠六大字,苍劲老辣,直追太华之神,观止矣。①

宣武门菜市口药肆的招牌字使用的是《华山碑》书体,说明《华山碑》在民间的被接受;其书法"苍劲老辣"令方朔叹为观止,可知民间专笃于《华山碑》者大有人在,且书法水平也不俗。

下面结合传世的《华山碑》临习作品作简要分析。

1. 黄易临写《华山碑》

黄易(1744—1802),字大易、小松,号秋盦,斋号小蓬莱阁、尊古行斋,钱塘(今属浙江)人。官山东济宁运河同知,著有《小蓬莱阁金石文字》。李遇孙在《金石学录》卷四有黄易传略。

秋盦司马,嗜奇好古,每游一处,必访求古碑之存亡,于济邑州学扶升《郑固碑》,得拓其全石。复于嘉祥县南之紫云山,得《敦煌长史武班碑》,及《武氏石阙铭》,遂尽得《武氏石室》所刻画像。又得《孔子见老子象》及《祥瑞图石刻》,于是移《孔子见老子象》一石于济邑州学,而萃诸石,即其地为堂垣,砌而坚之,榜曰"武氏祠堂",俾土

① (清)方朔撰:《枕经堂金石题跋》,《石刻史料新编》第2辑第19册,台北:新文丰出版公司,1979年。

人世守焉,厥功甚巨。襄其事者,为州人李东琪,洪洞李克正,南明高正炎,实同着搜碑之劳云。东琪于乾隆己酉暮春,督工拓碑,复得《范巨卿残碑》于棂星门西壁根,不禁狂喜,遂移与先得之额并列焉,爰为之记。翁覃溪先生《寄李铁桥(东琪),遂呈秋庵诗》有"任城宝墨熊光起,无意助成黄与李"之句。又《父巳高鼎铭》二十八字,"积古斋"收入《款识》,即东琪藏物也。①

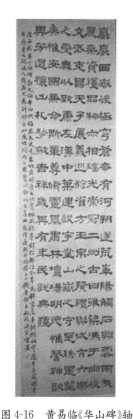

图4-16 黄易临《华山碑》轴

黄易生活在乾隆到嘉庆初年,他所处的年代正是考据学兴盛时期。他的父亲黄树谷也是清代初期到中期的书画家,善于写隶书及小篆。

黄易这幅临《华山碑》长轴,现藏上海博物馆(图4-16)。后有题跋:

《汉西岳华山庙碑》,郭允伯本,向与伯恭太史见朱竹君时,曾出欣赏。伯恭钩摹,刻于都门。今年见钱宫詹辛楣所收丰道生未裁褾本,有唐李文饶诸人题名,尤为神妙。正如朱竹垞所云有惊心动魄之喜也。乾隆庚戌中秋前七日,钱唐黄易临于济宁官署。

这件作品临于乾隆五十五年(1790)八月八日,黄易时年四十七岁,官济宁知府任。

2. 李克正临写《华山碑》

李克正(1737—1807),山西洪洞人,字端勖,号梅村,斋号有汉瓦轩、一研斋、汉研书屋、汉研庐等。博雅嗜古,酷喜金石,工诗词,善篆刻,尤长分隶。"尝游紫云山,得汉武梁石室画象,多洪迈隶释所未及者。晚年手拓古碑八十余种,颇资考核。子学曾字省斋,有印谱。学高字愚山,亦工篆刻,所藏金石书画甚富,手拓镜铭成册,签题印文,并皆精妙"。据李东琪《文学李梅村先生墓碑文》:

① (清)李遇孙撰:《金石学录》,《续修四库全书》史部第894册,上海:上海古籍出版社,1996年。

君讳克正,字端勖,号梅村,晋之洪洞人也。派出陇西里,居尹壁门。凝紫气之祥人,步青莲之轨一。庭则孝友,是敦四世,则兰桂齐芳,式其闾者,咸啧啧称望族焉。君少博诗书,长嗜金石,自秦汉晋魏以迄唐宋之书法,靡弗研究,而独得汉人秘旨,弱冠即客游于济。余凤承家学,肄隶之余,断碣残础,颇涉考据,江左名流下问者,限为之穿。谬蒙君爱无嫌,披蒉而来,未遑埽(注:应为"扫")榻而待,偶尔握手,遂至忘形。风晨月夕,摹揣针薤,辨析鲁鱼,追程、蔡之精,补欧、洪之阙,金壶汁浓,偶一挥毫,便快然自得,虽老杜所谓"八分一字值千金"若为己道者。余每对之兴复不浅。时钱塘黄司马小松莅官斯土,有同好,亦惠然肯来。三人者,教学相长,忘寝废食,不知老之将至。君之长郎学曾追随寓邸,颖慧迈伦,君令经心吾三人之业,北面事余,久之亦成专家。济之知吾主人者,并知君有肖子,大李小李,脍炙人口。呜呼! 盛欤! 不意于壬戌之秋,司马公遽归道山,余与君吊影徘徊,为之陨涕者再。越四载,岁在丙寅,君年登七旬,余齿亦加长,犹预为之题祝数百字,方拟泛桂觞、介眉寿,以共乐桑榆,君忽遘疾。学曾告余曰:当奉舆归养,卜无药之有喜。余是之,遂别畴。意君丁龙蛇之运,兆鹏鸟之凶,临歧之时,即长辞之日:雁足因风讣音遥,寄夫修短随化,固终期于尽。然谷则风雨连床,没则山川隔堑,向之所事,有成泡影,俯仰兴怀,能不悲哉! 及丁卯冬,学曾复客济,告余以卜兆有期,兼祈纪实。盖观德于初,述行于终,友朋之义,用是剪去繁芜一归笃确工拙,非所论矣。歌曰:薤露栖栖兮老成俎谢,佳城郁郁兮吉人窀穸。生刍未奠兮情何堪,华表高峙兮魂奚逝。忆芳踪而如昨兮金曾断,缘审音之无人兮琴已碎。星离雨散终怆神黄草白杨永系思。①

李东琪,号铁桥,曾帮助黄易搜得金石甚富,黄易极为倚重。李东琪称"三人者,教学相长,忘寝废食,不知老之将至"。顾炎武撰《金石文字记》六卷,有旧写本,黄易藏有前三卷,举以赠李克正。后三卷乃李氏所补钞。李克正的跋语:

① 《洪洞县志》(卷十六),上海:商务印书馆,民国六年铅印本,第56~57页。

《金石文字记》，顾宁人原撰六卷，考核周详，有功后学，惜乎梨枣湮没，无从购求，尝以阙此为叹。嘉庆丁巳侨寓任城，素与钱塘黄小松交善，以前三卷抄本见赠。越二载己未夏日，友人李半山王泽普钞补后三卷，合成全璧，因书册末，以志一时之快云。①

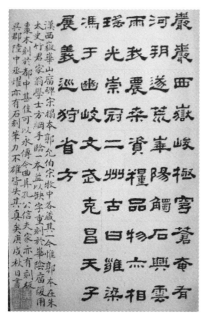

图4-17 李克正临《华山碑》册页

李克正临《华山碑》册页（图4-17），与黄易临于同时，此后题款曰：

汉西岳华山庙碑，宋拓本，郭允伯、宋牧中各藏其一，今惟郭本在朱太史竹君家，翁学士方纲手临一本，益以缺字，重刻于华阴庙，复用枣木刻于都中，甚佳，可以永传。今曲阜孔公信夫家亦有刻板，吴郡陆中丞耀亦有石刻，笔力不雄，皆失其真矣。庚戌秋日书。

李克正此年五十四岁。六年后，即嘉庆二年（1797），李克正六十岁生日时，黄易以金农八分册作为寿礼，并题诗二首。

其一

八分一字千金值，雄健谁如金寿门。传世千秋惟纸寿，故将片幅寿梅村。

其二

美君有子总能文，才学挥毫便不群。也似画家名父子，居然大小李将军。②

金农的《华山碑》双钩本及其隶书，均为这一时期的人所关注。黄易对金农这位前辈的钦佩之情可以从这首小诗中看出。

① 傅增湘撰：《藏园群书经眼录》，北京：中华书局，2009年，第419页。
② 黄易撰：《秋庵遗稿·秋庵诗草》，《续修四库全书》集部第1466册，上海：上海古籍出版社，1996年。

黄易有《买陂塘·题李梅村题崖图》：

趁东风，嫩寒轻暖，小窗春气初透。烧灯影里横斜好，诗味野桥开候。招韵友，共索笑，巡檐吸尽临汾酒。君偏卷袖，扫素壁挥毫，蔡钟体势，不让铁桥（君八分与李铁桥并妙）有。离还聚，幽馆萧森似旧，残碑零墨相守。任城不少栽花地，岂必家园十亩。图画就，飞梦到西溪，邓尉村村秀。相思又逗，只记取南湖，粉团香阵，清福尽消受。①

赞李克正擅长隶书，与李铁桥齐名。黄易描写李克正"巡檐吸尽临汾酒。君偏卷袖，扫素壁挥毫，蔡钟体势，不让铁桥（君八分与李铁桥并妙）有"，赞其隶书。

3. 何绍基临写《华山碑》

何绍基（1799－1873），字子贞，号东洲居士，晚号蝯叟，道州人，道光十六年（1836）进士，官编修。

道光十二年（1832）九月，何绍基在刘燕庭斋中初次见得长垣本，题跋：

刘燕庭太守伴琉球使臣来都，小集筠清馆，携此帖乞诗。匆匆未暇属稿，先题数字以志墨缘。同观者汉阳叶志诜、大兴徐松、海丰吴式芬、道州何绍基四人。

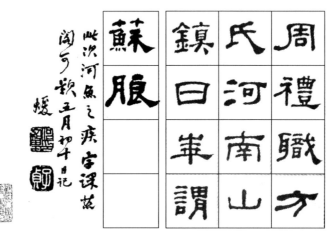

图4-18 何绍基临《华山碑》册页

① 黄易撰：《秋庵遗稿·秋庵诗草》，《续修四库全书》集部第1466册，上海：上海古籍出版社，1996年。

道光二十五年(1845)十一月二十八日，阮元之子阮福将《华山碑》及《泰山刻石》典质于何绍基处，道光二十九年(1849)，因为阮元欲观此碑，故阮福将其赎回。《华山碑》在何绍基手中前后四年之久，此碑成为何绍基心爱之物，且对之重新装裱。详见《题四明本华山碑为崇朴山作》，前文已引，此不赘述(图4-18、图4-19)。

咸丰二年(1852)八月，何绍基三次获观长垣本，双钩一通置于赴蜀行箧，为此赋诗。

> 名碑鼎足此称魁，三度摩挲首重回，行箧忽腾虹月影，使车秋指华山来。

何绍基有《跋国学兰亭旧拓本》。

> 余学书从篆分入手，故于北碑无不习，而南人简札一派不甚留意。惟于《定武兰亭》，最先见韩珠船侍御藏本，次见吴荷屋中丞师藏本，置案枕间将十日，至为心醉。近年见许滇生尚书所得游似本，较前两本少瘦，而神韵无二，亦令我爱玩不释。盖此帖虽南派，而既为欧摹，即系兼有八分意矩。且玩《曹娥》《黄庭》，知山阴棐几，本与蔡、崔通气，被后人模仿，渐渐失真，致有昌黎"俗书姿媚"之诮耳。当日并不将原本勒石，尚致平帖家聚讼不休，昧本详末，舍骨尚姿，此后世书律所以不振也乎？①

图4-19 何绍基临《华山碑》刻石

何绍基的书学思想受阮元《南北书派论》的影响甚深，崇尚北派而很少顾及南派帖学。何绍基之所以喜欢《定武兰亭》，是因为它出自欧阳询之手，而

① (清)何绍基撰：《东洲草堂文钞》卷九，清光绪刻本，《续修四库全书》集部第1529册，上海：上海古籍出版社，1996年。

欧阳询属于北派,故此帖经他摹后便带有八分遗意。他还通过认真研究王羲之的楷书,发现与蔡邕、崔瑗的八分本来就是声气相通的,但是后人的模仿使其失真,所以韩愈才会说王羲之书法"俗书姿媚"。

4. 杨岘临《华山碑》

杨岘(1819—1896),字季仇,一字见山,号庸斋,又号藐翁,浙江归安人,官至常州、松江等府知府。

杨岘终生师碑,故属于碑派书家,他精研隶书,于汉碑无所不窥,名重一时。杨岘临《华山碑》(图4-20),个人风格强烈,具体表现为:结体上紧下疏,打破前人学汉碑的方整严密惯性;笔法上,强化撇、捺及长竖等笔画,左、右伸展,波挑飞扬,一反汉碑的雍容端庄;书写性极强,通过迅速的运笔和熟练的提按动作,形成一种犀利峭拔、活泼飘动、神采焕发的形象,故被人称为用草法写隶书。为了书法求变,杨岘常用淡墨和宿墨创作。咸丰、同治时期,杨岘的隶书最为突出,影响也较大。

杨岘的碑学观念,为"古而肆、虚而和"。在《西狭颂》后跋云:"此拓极旧,又神气完足,迟鸿轩本不及也。细玩结体,在篆、隶之间,学者当学其古而肆,虚而和,叔盖、仲英所署两签得之矣。壬辰闰六月,七十四岁藐叟岘题。"①

5. 翁同龢临《华山碑》

翁同龢(1830—1904),字叔平、瓶生,号声甫,晚号松禅、瓶庵居士,江苏常熟人,咸丰六年(1856)进士。翁同龢此扇面(图4-21)书写时间为光绪二十二年(1896),内容为《华山碑》中铭词,及嘉庆

图4-20 杨岘临《华山碑》

① 《历代法书萃英 唐孙过庭书谱墨迹》,上海:上海书画出版社,1978年。

十一年(1806)英和所作题跋:"《华山碑》留观一二日即还,名笔题后,不敢续貂。文清公诗集闻在杭刻,近拟跋语已寄莲友。英和",临写充满书卷之气。

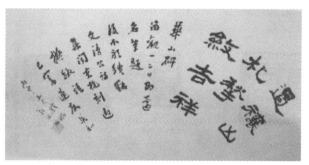

图 4-21　翁同龢临《华山碑》扇面

6. 罗振玉临《华山碑》

罗振玉(1866—1940),字叔言、叔蕴,号雪堂,晚年更号贞松老人,祖籍浙江上虞,迁居江苏淮安。

罗振玉所临《华山碑》(图 4-22),结体基本忠实于原碑,而用笔一丝不苟,笔画光洁硬朗,或与其研究甲骨文有关。

图 4-22　罗振玉临写《华山碑》

第三节　关于《华山碑》的考证及书法评价

《华山碑》在清初有文人领袖的提倡,在清中期又有著名书家的亲身实践,完成了其自身的经典化之路。成为隶书经典的《华山碑》,在乾嘉以后受到的关注更多,历史的旧话题还在持续,新的话题又在不断产生,考证愈来愈细,书法上的评价也有了新的内容。

一、关于《华山碑》的考证

乾嘉学者对金石几乎都有着浓厚的兴趣,纂修《四库全书》,是天下学者的聚会,是天下图书的聚会,也是金石碑刻的聚会。从第一节《华山碑》的递藏与题跋中,我们可以发现,《华山碑》的原拓主要在学者案头传阅,更多的人有了对多个拓本进行比较分析、考证论述的机会,引经据典,具体而微,也不胜繁琐。考证内容为金石、历史、地理、文字、音韵、拓本年代、纸墨特征等方面。

围绕《华山碑》的书人问题,书家一直争论不休,这一时期也不例外。翁方纲主张蔡邕书碑,铁保主张无名书家书碑。

乾嘉学者的中坚翁方纲,在《〈华山庙碑歌〉为竹君学使赋》中称《华山碑》"一碑可以该汉隶"。翁方纲关于《华山碑》的钩摹最勤,题跋也最多,考察最为全面、细致。尤其是他把文字学、金石学的考证运用到书法鉴赏与碑帖鉴定上,多有创见。葛金烺云:"覃溪乃金石学中正轨也,学识兼到,而又不惮烦劳,穷究周秦汉用笔之法,深明篆分录代嬗之由。凡遇残碑断碣,苟具点画,到眼即知时代,故海内孤本名刻,不远千里,皆欲登大匠之门,而求其鉴定。覃溪复于所醉心者,一题再题,而心犹未已,嗜好笃而发为性灵,其书安有不入古三昧耶?此临古四种,不必尽求形似,而含蓄顿挫,宁敛毋纵,直令观者不得不凝神静气也。"①

①　葛金烺:《爱日吟庐书画续录》卷六,《续修四库全书》子部第 1088 册,上海:上海古籍出版社,1996 年。

翁方纲善于鉴藏，当时误传宋荦所得《华山碑》与王弘撰所藏《华山碑》为同一拓本，翁方纲则通过三个方面证明世有两本：一是宋荦在康熙三十八年（1699）得《华山碑》，之后，陈香泉于康熙四十三年（1704）见《华山碑》于邗上并题跋，可知世存两本；二是宋荦诗歌有"河北金吾老爱此"句，明言来自河北王文荪旧藏本；三是宋荦藏《华山碑》拓本上有"鹏冲"二字白文小圆印，王文荪，字鹏冲。①

对于双钩、重刻这样的复制品，翁方纲也具有极强的鉴别能力。嘉庆十五年（1810）七月十五日，翁方纲因校扬州新刻《隶韵》，复借《华山碑》至苏斋："谛审明白，并前双钩数行皆无差舛矣。圭字是作上下二层，其中间直画正中不相连，而亦不多空，今日重刻本，或有中直相连，又娄氏《字原》于中太过空者，皆未得其真耳。"通过一个"圭"字中间直画是否相连，判断是否为重刻本。他经常把亲手钩填的三个拓本，命翁树培、树昆二子对看竟日，以加深印象，显然在训练儿子的鉴别能力。

翁方纲再三为《华山碑》题跋，还有一个原因，就是他相信此碑的书写者为蔡邕。乾隆四十四年（1779）正月三日，翁方纲为陈伯恭刻其所摹《汉延熹华岳碑》，赋诗代跋，诗中有句。

> 汉隶于斯特小变，道其刚劲丰其柔。中郎迹自《石经》外，《刘熊》最著不可求。《夏承》州辅几摹勒，吾于夏石穷冥搜。颇信中郎法不远，无若此刻神相谋。

翁方纲诗中认为蔡邕除《石经》之外，尚有《刘熊碑》《夏承碑》，但均搜寻不到，唯有眼前的《华山碑》神韵直通蔡邕。翁方纲的题跋中屡屡提到《华山碑》《夏承碑》《刘熊碑》，虽然没有定论，但并不怀疑为蔡邕所书。

> 邕可以理香之说，则香何不可以察邕之书哉。中郎集中杨秉碑正在延熹八年。而秉又华阴人也。若碑中字体奇正互出，古今迭用，非中郎《隶势》所谓"修短相副。异体同势，奇姿谲诞，靡有常制者乎？"即以一二字略言之。如"克"字、"陵"字皆加点，与《说文》不

① （清）翁方纲：《跋自摹华阴东郭王朱本汉〈华岳庙碑〉》，《苏斋题跋》卷上，《丛书集成初编》，上海：商务印书馆，1936年。

合,而与古籀奇字体势转近。《夏承碑》"克"字亦有点,世或以夏碑亦出中郎,虽难概信,然其说正非无自。

在《跋刘熊碑》中称:

乾隆壬寅(1782),江秋史以所藏旧箧中酸枣令《刘熊碑》钩本来视。陆丹叔曰:"何其神似《华岳碑》也。"予笑曰:"此吾所以信蔡中郎书也。"①

关于"蔡邕书体"这个概念,也是翁方纲提出的,在《跋范式碑》中,翁方纲记载了他与桂馥之间围绕李嗣真所记《范式碑》的一场辩论,翁氏本人对此也极为重视,故录全文如下:

今年夏,曲阜桂未谷书来,云于历城郭氏见《范巨卿碑》剪褾本,可辨者三百三十字而已,结体在《衡方》《韩仁》之间,与《汉石经》绝不类,李嗣真乃定为蔡书,无论立碑年岁不符,即笔法亦大相远矣。

未谷精于分隶,所鉴当不诬。得是札后,寤寐以之。其秋九月,得黄小松自济宁所寓书,乃知是碑为小松所得,将托孔户部荭谷使人之便寄京,俾予与同人题之。至其冬十二月,是碑寄至,予既为响拓一本,又为补未谷所未辨之字十有一,正洪氏误字一。潜心坐卧其下三日,而知未谷之鉴弗确也。

蔡中郎卒于初平三年壬申,是碑立于青龙三年乙卯,相去四十三年,此非他碑在汉末所立,可以傅会蔡书者比也。稍有知识者,不至谬误如此。况李嗣真在唐初负艺苑盛名,其肯自蹈于后人之讥议乎?自赵明诚《金石录》始驳嗣真之误,洪文惠《隶释》、娄彦发《汉隶字原》以至近今,凡著录金石者,无不以此为口实,于是未谷又增一语,以为与《石经》不类,而李嗣真之谬妄,为千人共掊者矣。予乃取李嗣真《书品》之文读之,而知李嗣真不误,而诸家之误也。《书品》此条,乃论列梁、蔡、皇、卫诸家之书,其言曰:"《毋邱碑》云索书,比蔡《石经》无相假借。蔡公诸体,惟有《范巨卿碑》风华艳丽,古今冠绝。"详李此言之意,盖合同时诸家与蔡相衡校,而汉碑多不著名氏,汉末一时隶法,大都习蔡之体者居多,惟有《毋邱》一碑云是索书,则

① 沈云龙主编,翁方钢著:《近代中国史料丛刊·复初斋文集》,台湾:文海出版社,1973年。

其意以《范巨卿碑》为不知何人书，可知。其上句云"比蔡《石经》无相假借"，是专指蔡书《石经》之一体也。所以下句转出蔡公诸体，谓同时学蔡书者，不止学其《石经》一体耳。盖隶之为势非一，而蔡之结体，公私巨细，其应千变，如当时"芝英体"，亦或以为蔡书是也。蔡书之体，既非一端，而学蔡书者，亦非一人，就其中蔡体之善者，则莫善于《范巨卿碑》耳。此言极易明白，犹之后人品唐碑，亦云欧体、颜体，岂可即指为率更之书、鲁公之书乎？至于《石经》本非中郎一手所书，今《石经》拓本，又已百不存一，何得以是碑与《石经》比较也？况即同出一手，而应制庄敬之体，与得意时随手之变，亦自不同。

予尝辨《西岳华山》《夏承》《刘熊》诸碑，昔人以为蔡中郎书者，其言皆非无据。洪氏云："书家名氏，非出于本碑者，概不足信。"此语若以评唐、宋之碑则可，若汉碑则皆无书人名氏，安得有出于本碑者哉？如小欧阳于汉刻，每条下皆系一语云，"右无撰书人名氏"，不亦赘乎？

是碑于劲利之中，出以醇厚，而顿挫节制，神采焕发，实高出汉末皇象、梁鹄诸家之上。其目为"蔡体第一"者，盖李嗣真见学蔡之书必多，乃有此折衷之鉴，不特是碑之品目。上下源流，划然可寻，而蔡书之势，亦因此可得其主臬。后来欧阳率更书法之秘，笔笔皆从此碑得之，非深求汉唐之接续者，未易语也。予尝谓汉碑自以《韩敕》《郑固》《孔宙》诸碑为最，若蔡中郎虽有名于时，其实在汉隶中非其至者。然此事探原会委，两汉之书至中郎而发挥始为尽致，是以后之称者，尤为烜赫，而唐人楷隶之祖，实俎豆焉。是碑既见推于李嗣真，则唐贤诸家，当必人人服习者。盖汉人分隶之形质，至此而皆化为性情。①

关于《范式碑》的争论，起源于唐代李嗣真"蔡公诸体，惟有《范巨卿碑》风华艳丽，古今冠绝"。蔡邕死于东汉献帝初平三年（192），而《范式碑》建于青龙三年（235），乃蔡邕去世四十三年后。故自赵明诚《金石录》以降，多指出李嗣真论断失误。正如翁方纲所指出的："凡著录金石者，无不以此为口实……

① （清）翁方纲撰：《复初斋文集》卷二十，清李彦章校刻本，第851～856页。

而李嗣真之谬妄,为千人共掊者矣。"桂馥也是这样的观点,翁方纲这封信即为李嗣真辩护,"取李嗣真《书后品》之文读之",翁方纲的解读可谓细致入微,他抓住"蔡体"这个关键词,认为与后世所谓"欧体""颜体"同类,均为模仿者所书,而非本人所书。因此"而知李嗣真不误,而诸家之误也"。

对于诸多托名蔡邕所书的汉碑中,如《华山碑》《夏承碑》《刘熊碑》,翁方纲均持宁信其有的保守态度,认为"昔人以为蔡中郎书者,其言皆非无据"。因为按汉碑通例,皆无书人名氏。

但翁方纲并不认为蔡邕书法为汉隶中第一。蔡邕之出名,缘于"两汉之书至中郎而发挥始为尽致,是以后之称者,尤为烜赫,而唐人楷隶之祖,实俎豆焉","若蔡中郎虽有名于时,其实在汉隶中非其至者"。而《韩敕》《郑固》《孔宙》等非蔡邕所书的汉代碑刻,均为汉隶中的极品。但是唐人推崇蔡邕,其书学理论和书法风格被广为接受,而且能够化"汉人分隶之形质"为唐人之"性情"。所以翁方纲认为《范式碑》在唐代是盛行的习字范本,欧阳询也不例外。

翁方纲在辨明误解之后评价《范式碑》书法为"蔡体"中第一:"于劲利之中,出以醇厚,而顿挫节制,神采焕发,实高出汉末皇象、梁鹄诸家之上。其目为'蔡体第一'者,盖李嗣真见学蔡之书必多,乃有此折衷之鉴。"并指出这块碑对于欧阳询楷书的影响:"率更书法之秘,笔笔皆从此碑得之,非深求汉唐之接续者,未易语也。"这与王澍从《曹全碑》中看出褚遂良书法之渊源,实为同调。

但也有不同意翁方纲观点的。嘉庆二年(1797)铁保题诗云:

郭香察书辨者多,臆说纷纭互嘲侮。季海复谓中郎书,摭拾无凭吾不取。古人能书无书名,汉碑传者谁能数,独于岳庙叩姓名,翻为前贤笑迂腐。

铁保不相信此碑为蔡邕所书,他认为,这就是无名书家书写的碑。与翁方纲千方百计进行繁琐的考证相比,铁保这首诗倒是简洁明快。铁保(1752—1824),满洲正黄旗人,字冶亭,一字铁卿,号梅庵,乾隆三十七年(1772)进士,官至两江总督、吏部尚书。

关于书人及"察书"问题的争论,在当代依然不绝于耳。启功否认书碑人

为蔡邕,朱家溍则同意"察书"之正确。

> 碑汉延熹八年立。石久佚。今存世墨拓止三本有半,皆有影印本。汉碑不著书者姓名,此云郭香察书者,《隶释》以为"察莅他人之书",是也。今按此碑误字甚少,则他碑之误字多,皆因无察书者之所致,然费乾嘉以来诸老之笔墨多矣。汉人有知,或不免抱歉于九京(注:应为"泉")也。①

朱家溍认为,《华山碑》误字甚少,原因就是"察碑"所致。

关于《华山碑》的考证,有关于人名的,如郭香、袁逢二人的仕宦、履历、家世、交游等。有关于历史典故的,如登假、瑶光。有关于地理考证的,如五岳名称之变革。有关于文字学的。有关于碑拓早晚、质量优劣的。有从文体角度探讨此文作者的。

二、关于《华山碑》的书法评价

吴云称《华山碑》:"至国朝,乾嘉诸老尤为推重,碑益煊赫于世。"②对于《华山碑》的书法,乾嘉以后的认识与之前又有不同。

乾隆四十年(1775),孔继涵(1739—1783,字体生,号荭谷,别号南州,自称昌平山人,山东曲阜人)跋《华山碑》,论及此碑书法,云:

> 至谓为分体,几冠将来,则不过以罕而见珍而云云也。字大小同《史晨》两碑,而行笔亦近。《百石卒史》之茂密,《泰山都尉》之遒逸,自居其上。乾隆乙未之秋,久霖快晴,临于京邸小时雍坊之寿云簃并记。③

孔继涵大概是第一个打破《华山碑》书法神话的人,他明确表达了自己对于《华山碑》书法的看法,认为它与《史晨》近似,远不及《乙瑛碑》(《百石卒史》)之"茂密"、《孔宙碑》(《泰山都尉》)之"遒逸"。

翁方纲也不以《华山碑》书法为第一。他推崇《乙瑛碑》:"汉碑存者,惟

① 朱家溍:《汉魏晋唐隶书之演变》,《故宫博物院院刊》,1998年第2期。
② 秦更年编:《汉延熹西岳华山庙碑续考》,石药簃校印,1928年,第36页。
③ (清)孔继涵撰:《杂体文稿》,清乾隆刻微波榭遗书本,《续修四库全书》集部第1460册,上海:上海古籍出版社,1996年。

《百石卒史》为最古,余甚爱之。"及《礼器碑》,在《隶行二体书轴》墨迹中云:

> 汉隶以韩敕、杨震二碑为最,唐隶以明皇太山铭、王仁皎二碑为最,后惟余忠宣、党承旨尔。鱼门先生以素纸属为检堂作分隶,因为俱论汉唐以来分隶之概。通其邮者,前则蔡中郎,后则褚河南也。近日郑谷口与长洲派各自分途,要当识其会通处耳。覃溪翁方纲。①

此轴应程晋芳(1718—1784)(号鱼门)之嘱,高度概括了翁方纲对于汉唐以来隶书流变的观点。汉隶中推崇《礼器碑》《杨震碑》,唐隶中推崇唐玄宗《泰山铭》《王仁皎》,宋元推党怀英、余阙,清代则推举郑簠与顾苓(长洲派)。

翁方纲认为,《华山碑》完全符合蔡邕的隶书审美标准:"若碑中字体奇正互出,古今迭用,非中郎《隶势》所谓修短相副,异体同势,奇姿谲诞,靡有常制者乎?"翁方纲在《两汉金石记》中对于华山碑书法的评价:

> 朱竹垞于汉隶最推是碑。以愚平心论之,则汉隶自以《礼器》为最。此碑上通篆,下亦通楷,借以观前后变革之所以然,则于书道源流,是为易见也。夫使人易见者,非其至者也。

翁方纲认为《华山碑》在书体发展史上具有承上启下的重要意义,上通篆书,下通楷书,通过这一块碑就可以明了书道源流。这也是翁方纲认为《华山碑》"一碑可以该汉隶"的原因。其实郭宗昌早就指出,《华山碑》的特点:"结体运意,乃是汉隶之壮伟者。割篆未会,时或肉胜,一古一今,遂为隋唐作俑。如山、子诸字是也。"

作为乾嘉学派的殿军,阮元终生宝爱《华山碑》,摹刻、考证,并辑录《华山碑考》。《南北书派论》和《北碑南帖论》目的是昌明"汉魏古法",他从《华山碑》的隶字中看到楷书的门径。阮元关于《华山碑》的观点与其老师翁方纲是一致的。阮元《南北书派论》云:

> 窃谓隶字至汉末,如元所藏汉《华岳庙碑》四明本,"物""亢""之""也"等字,全启真书门径。《急就章》草,实开行草先路。旧称

① 陈烈编:《小莽苍苍斋藏清代学者法书选集(续)》,北京:文物出版社,1999年。又见刘恒《中国书法史·清代卷》,南京:江苏教育出版社,2002年,第114页。

王导初师钟、卫,携宣示表过江,此可见书派南迁之迹。①

我们注意到,此时对于汉隶书法的认识又达到了新的高度,阮元提出书分南北,他重视的是北碑,北碑的源头是汉隶,而王导携钟繇书渡江,即是将北碑书法迁播于南方的证明,也恰说明北碑乃南方尺牍之源。阮元举出具体的实例"物""亢""之""也"等字的笔画特征,来说明《华山碑》已经开启魏晋楷书之门。在跋《汉西岳华山庙碑原刻残拓七十一字又全额六字》中也称:

> 原碑"雨我农桑"之"我","资粮品物"之"物",凡撇皆甚尖,出锋迥不似隶法。即此可见汉末已近于楷,凡摹刻皆圆其锋以就隶法,皆失之矣。

图4-23 《华山碑》中"我""物"字

阮元注意到《华山碑》中"我""物"两字(图4-23)的撇画,指出这就是楷书笔法的特征。其实,宋荦《延熹华岳庙碑歌》中"撇画已开光和先",以及冯景和诗中"戈波撇画如锥书"已经看到这个特点,金农的书法更是夸大了这一特征,形成自己独特的艺术风格。

阮元跋《汉西岳华山庙碑原刻残拓七十一字又全额六字》中还有两段文字。

> 今人闻王右军《定武帖》即欣然喜,若告之以蔡中郎真迹,则不甚喜。俗人之见不可与语。此乃中郎中年得意书,用软笔为篆,明白下真迹一等。世之伪者无额。即有之,亦故为模剥,以此辨之。
>
> 碑头之篆六字,细玩皆是最软羊毛笔拖带成字,是真本。②

阮元认定《华山碑》为蔡邕真迹,价值足以与王羲之的《兰亭序》相媲美。且《华山碑》额篆书乃用羊毫书写。无疑,阮元又找到了一个采用羊毫书写篆

① (清)阮元:《南北书派论》,《揅经室集》卷一,《续修四库全书》集部第1479册,上海:上海古籍出版社,1996年。

② 秦更年编:《汉延熹西岳华山庙碑续考》,石药簃校印,1928年,第33页。

隶书法的依据。

所以蔡之定在题跋《华山碑》时称："此帖字虽不全,而轻重钩勒之妙,笔法俱在,尤称书学津梁。后来摹本纵极精工,不能仿佛万一,愈见原刻之足珍也。"①推崇其书法之妙。

阮元的书学理论很快被时人接受。如钱泳在《履园丛话·书学》中,阐述自己对篆隶书体、六朝与唐人书法的看法,赞同阮元"书分南北宗"的见解。

邓石如为继郑簠、金农之后又一布衣碑学大家。方朔称邓石如隶书得《华山碑》之"典重",只不过他取法更多,并不仅限于一块《华山碑》而已。而以邓石如书法实践为基础,包世臣撰写了《艺舟双楫》,继阮元之后,猛烈鼓吹碑学理论。

将碑学理论发挥到极致的是康有为的《广艺舟双楫》。康有为(1858—1927),又名祖诒,字广厦,号长素,晚年别署天游化人,广东南海人,人称"康南海",清光绪年间进士,官授工部主事。然康有为对于《华山碑》的评价也是书法史上最低的。

> 汉分佳者绝多。若《华山碑》实为下乘,淳古之气已灭,姿制之妙无多。

不知康有为所见《华山碑》是否为原拓,当帖学大坏的时候,碑学也面临同样的逻辑漏洞:汉碑本来就有残损,摹刻之难使得翻刻本更易失真,如此来看,汉隶浑朴之气还有多少真实的存在呢?

相比于康有为的激烈,杨守敬的语气要平和得多。杨守敬评《华山碑》:

> 自朱竹垞极力叹赏,推为汉碑第一,后儒群起而称之,遂有千金之目。反令《娄寿》《刘熊》,未堪比价。其实不过与《百石卒史》相颉颃,亦未为绝诣也。翁覃溪合三本重摹一本,亦不甚佳。此外重刻不胜纪。②

杨守敬把《华山碑》与《乙瑛碑》相提并论,或如孔继涵将《华山碑》与《史晨》相类比一样,旨在说明《华山碑》的书法尚未达到汉隶的最高境界。比《华

① 秦更年编:《汉延熹西岳华山庙碑续考》,石药簃校印,1928年,第43页。
② 谢承仁主编:《杨守敬集》(第八册),武汉:湖北人民出版社、湖北教育出版社,1997年,第544页。

山碑》书法好的汉碑实在很多,比如《衡方碑》,杨守敬在其后的跋语中称:

> 碑在汶上郭家村田中,近闻土人将碑椎坏,未识确否?此碑古健丰腴,北齐人书,多从此出,当不在华山碑之下。若果尔,深为可惜。余因极力觅得数本,恐他年又作一千金帖公案也。①

杨守敬真是一厢情愿!《华山碑》最终成为"千金帖",并不仅仅是因为原石的损毁,也不仅仅是其书法上的内涵有多丰富,而是更多、更复杂的历史元素辐辏在一起,才造就《华山碑》成为汉碑中的经典。一旦成为经典,其在历史上的地位便无法撼动。这是其他汉碑所无法企及的。

在乾嘉以后越来越汹涌的碑学大潮中,《华山碑》不再一枝独秀,康有为称《华山碑》"实为下乘",而称赞"穷乡儿女造像",其实缘于魏碑中又有新经典诞生,书学思想和书学观念有了新的变化。

但仍有书法家对它的热爱丝毫不减,何绍基"三度摩挲首重回""梦寐八载空摹追""嗟余老矣甫习隶"等句,可知其对《华山碑》的推崇。而且随着其价值的不断攀升,《华山碑》越来越成为收藏家瞩目的至宝。李文田不屈于端方的要挟而家藏《华山碑》,赵之谦钩摹临习,融入北碑笔法,是为余响不绝。而曾朴在《孽海花》第二十回中,以黎石农影射李文田,说出"华山碑石垂千年"的柏梁联句,《华山碑》进入了小说家的作品中。溥仪皇帝以《华山碑》中"钦若嘉业"制成匾额,赏赐藏书家,于是有了浙江"嘉业堂"藏书楼。《华山碑》已经从文人、学者的案头扩展到整个社会,成为众人所熟知的一块汉碑。试问,我们还能找到第二块受此礼遇的汉碑吗?《华山碑》在清代的命运,令我们不得不去思考:它的价值难道仅仅属于书法史吗?

① 谢承仁主编:《杨守敬集》(第八册),武汉:湖北人民出版社、湖北教育出版社,1997年,第545页。

结　语

在现实生活中，一个看似偶然的事件或许能够决定一个人的命运；在历史上，一个看似不起眼的年度或许可以折射一个朝代的兴衰（如黄仁宇《万历十五年》）。在本书结束之前，我们要回顾的就是，《华山碑》这块汉碑到底能够折射出多少书法史的光芒？

《华山碑》在清代成为汉碑中的经典，似乎纯属偶然。在庄严的西岳神庙中，《华山碑》从延熹八年（165）建成，一直默默矗立到明代嘉靖年间。1400余年中，它见证了各朝代的兴衰，享受到不可计数的祭祀和瞻仰，也化身为墨拓纸本流入学者的案头，引发众多历史的感慨，但此时它还未与书法密切相连。在唐隶的短暂兴盛中，赫赫有名的是蔡邕及其书写的《石经》。而宋人围绕《华山碑》进行的历史、地理及文字学考证，展示的是学术的严谨，明代初期，拥有此碑的收藏家大谈汉隶高古，实则处于汉隶笔法的长久蒙昧之中，因为他们还未能区分汉碑与魏碑的界限。《华山碑》被摧毁，《曹全碑》出土，访古队伍扩大，明末终于有人从汉碑笔法的蒙昧中率先觉醒。而明王朝的崩塌显然比《华山碑》的毁灭更能激荡士子的心灵，黍离之悲、思潮变迁、学术转型，在对阳明心学的反思中，朴学得以提倡，汉隶受到重视。但在师法汉碑的风气之初，《华山碑》尚未成为书法取径的焦点，此时更受热捧的是《曹全碑》《礼器碑》《张迁碑》。

《华山碑》在清代成为碑学中的经典，更是历史的必然。大凡经典作品的出世少不了三个因素：一是领袖人物的倡导，二是代表人物的实践，三是引起

众多而持久的关注。而这三个因素在《华山碑》身上都得以充分体现。

第一,在清初北方大地上,"关中声气之领袖"王弘撰携《华山碑》进京,广播书学汉隶的种子,崇尚"不衫不履"的书学审美,其背后乃深深的遗民情结;在江南的水乡,文坛宿耆朱彝尊品评《华山碑》为"汉隶第一品",使其顿时跃居其他汉隶名碑之上,并引发热烈的响应。鸿儒巨宿登高一呼,使得天下云合景从,取法汉隶、书学《华山》,翕然成风。第二,代表书家树立的成功典范,金农与陆飞分别以取法《华山碑》的两种不同模式,以及他们丰富的书法实践,有力地证明了《华山碑》具有成为经典的品质。第三,《华山碑》碑石虽毁,但其艺术生命并未终结,拓本及复制品的存世流传,使得更多的人参与其中,他们既是经典的接受者,又是经典的传播者。

我们循着《华山碑》在清代的传播轨迹,发现其与清代碑学有着千丝万缕的联系。金农有着"耻向书家作奴婢",抛弃名家帖学的愿望,并很早就放弃了对帖学传统经典的学习,他敏锐地捕捉到碑学审美的关键要素,金石气、飞白、倒薤笔法,并将之贯彻到"华山片石是吾师"的书法实践中,他终生师碑的态度及其不断求变的创新精神,已经为碑学确立了一个不可动摇的坐标。这是金农及《华山碑》带给书法史的一大惊喜。而其后翁方纲、阮元等乾嘉学者竭力证明《华山碑》书者为蔡邕,其实是在进一步追认其新经典的身份。阮元终生痴迷于《华山碑》,《华山碑》给予他书学的启发良多。阮元社会地位高,因此其号召力更大,响应者更多,《华山碑》连同他的《汉延熹西岳华山碑考》、书学理论一起远播,推动了碑学的发展。当众多书家(如邓石如)已不再单纯从一块汉碑中觅出路时,碑派取法的领域也随之扩大,由汉隶进一步扩展到北朝碑刻,包世臣比阮元走得更远。无名书家堂而皇之地走进书法家的书房,至康有为,碑学热至发烫,又有新的魏碑经典出现,以适应新的潮流。但《华山碑》在汉隶中的经典地位已经确立,不可撼动。

一滴水可见沧海,窥一斑而知全豹,以《华山碑》为代表的那些无名汉碑,在清代书法史上的接受与传播,折射的正是从帖学观念向碑学观念的重大转变。希冀本书的研究能够使我们对于清代碑学的发展有更加清晰的认识。

在对《华山碑》的研究中我们发现,由于前碑派及碑派书家的努力,清代

书家在书法观念、用笔技巧、章法处理、书法样式、材料工具等方面，逐渐形成了一套适合于表达碑学经典的艺术语言，这种表达方式同时意味着对于传统帖派经典的解构，而这当是本书之外再进行深入研究的内容。

参考文献

一、图录类

陈烈编. 小莽苍苍斋藏清代学者法书选集(续). 北京：文物出版社，1999.
刘方明主编. 扬州八怪精粹. 杭州：西泠印社出版社，2006.
刘正成主编. 中国书法全集. 北京：荣宝斋出版社，1992～2010.
齐渊编著. 金农书画编年图目. 北京：人民美术出版社，2007.
上海图书馆编. 上海图书馆藏善本碑帖. 上海：上海古籍出版社，2005.
史树青编. 小莽苍苍斋藏清代学者法书选集. 北京：文物出版社，2006.
台北故宫博物院编辑委员会编. 故宫历代法书全集. 台北：台北故宫博物院，1978.
魏泉海编选. 清代名人尺牍. 太原：山西人民出版社，2003.
徐玉立主编. 汉碑全集. 郑州：河南美术出版社，2006.
扬州画派书画全集. 天津：天津人民美术出版社，2000.
中国法帖全集编辑委员会. 中国法帖全集. 武汉：湖北美术出版社，2002.
中国古代书画鉴定组编. 中国古代书画图目. 北京：文物出版社，1984.
中国美术全集编辑委员会编. 中国美术全集·书法篆刻编. 北京：人民美术出版社，2006.

二、著作类

白谦慎. 白谦慎书法论文选. 北京：荣宝斋出版社，2010.

白谦慎.傅山的世界:十七世纪中国书法的嬗变.北京:生活·读书·新知三联书店,2006.

白谦慎.与古为徒和娟娟发屋:关于书法经典问题的思考.湖北美术出版社,2003年.

北京图书馆金石组编.北京图书馆藏中国历代石刻拓本汇编.郑州:中州古籍出版社,1989.

曹宝麟.抱瓮集.北京:文物出版社,2006.

曹宝麟.中国书法史·宋辽金卷.南京:江苏教育出版社,2002.

岑仲勉.金石论丛.北京:中华书局,2004.

陈显远编著.汉中碑石.西安:三秦出版社,1996.

程章灿.古刻新诠.北京:中华书局,2009.

丛文俊.揭示古典的真实——丛文俊书学、学术研究论集.郑州:中州古籍出版社,2003.

丛文俊.中国书法史·先秦·秦代卷.南京:江苏教育出版社,2002.

丁家桐.石涛传.上海:上海人民出版社,2000.

高文.汉碑集释.郑州:河南大学出版社,1997.

国家图书馆善本金石组编.先秦秦汉魏晋南北朝石刻文献全编,北京:北京图书馆出版社,2003.

郭味蕖编.宋元明清书画家年表.北京:人民美术出版社,1982.

韩理洲主编.华山志.西安:三秦出版社,2005.

何书置编注.何绍基书论选注.长沙:湖南美术出版社,1988.

华人德,白谦慎主编.兰亭论集.苏州:苏州大学出版社,2000.

华人德.华人德书学文集.北京:荣宝斋出版社,2008.

华人德主编.历代笔记书论汇编.南京:江苏教育出版社,1996.

华人德.中国书法史·两汉卷.南京:江苏教育出版社,2002.

黄惇.风来堂集:黄惇书学文选.北京:荣宝斋出版社,2010.

黄惇.秦汉魏晋南北朝书法史.南京:江苏美术出版社,2009.

黄惇.中国书法史·元明卷.南京:江苏教育出版社,2001.

黄一农.两头蛇:明末清初的第一代天主教徒.上海:上海古籍出版社,2006.

霍松林.唐音阁随笔集.石家庄:河北教育出版社,2000.

贾贵荣辑.历代石经研究资料辑刊.北京:北京图书馆出版社,2005.

金丹.包世臣书学批评.北京:荣宝斋出版社,2007.

李炳武主编.中华国宝:陕西珍贵文物集成:碑刻书法卷.西安:陕西人民教育出版社,1999.

李慧主编.陕西石刻文献目录集存.西安:三秦出版社,1990.

李献奇,黄明兰主编.画像砖、石刻、墓志研究.郑州:中州古籍出版社,1994.

梁启超.中国近三百年学术史.北京:东方出版社,1996.

梁启超撰.清代学术概论.上海:上海古籍出版社,1998.

林业强.汉延熹西岳华山庙碑(顺德本).香港:香港中文大学文物馆,1999.

刘恒.中国书法史·清代卷.南京:江苏教育出版社,2002.

刘九庵编著.宋元明清书画家传世作品年表.上海:上海书画出版社,1997.

刘涛.中国书法史·魏晋南北朝卷.南京:江苏教育出版社,2002.

陆和九.中国金石学讲义.北京:北京图书馆出版社,2003.

骆承烈汇编.石头上的儒家文献——曲阜碑文录.济南:齐鲁书社,2005.

马子云,施安昌.碑帖鉴定.桂林:广西师范大学出版社,1993.

(明)都穆编.金薤琳琅//石刻史料新编.第1辑第10册.台北:新文丰出版公司,1977.

(明)丰坊.书诀//卢辅圣主编.中国书画全书(4).上海:上海书画出版社,2009.

(明)丰坊.童学书程//卢辅圣主编.中国书画全书(4).上海:上海书画出版社,2009.

(明)高濂撰.遵生八笺//文渊阁四库全书.

(明)郭宗昌撰.金石史//文渊阁四库全书.

(明)何良俊.四友斋书论//卢辅圣主编.中国书画全书(4).上海:上海书画出版社,2009.

(明)潘之淙.书法离钩//卢辅圣主编.中国书画全书(6).上海:上海书画出版社,2009.

(明)孙鑛.书画跋跋//卢辅圣主编.中国书画全书(5).上海:上海书画出版社,2009.

(明)屠隆撰.考槃余事.明万历间绣水沈氏刻宝颜堂秘笈本//四库全书存目丛书.子部第118册.

(明)王世贞.古今法书苑//卢辅圣主编.中国书画全书(7).上海:上海书画出版社,2009.

(明)王世贞.弇州四部稿//文渊阁四库全书.

(明)王世贞撰.艺苑卮言.明万历十七年武林樵云书舍刻本//续修四库全书.集部第1695册.上海:上海古籍出版社,1996.

(明)杨慎辑.金石古文//石刻史料新编.第1辑第12册.台北:新文丰出版公司,1977.

(明)杨士奇著;刘伯涵,朱海点校.东里文集.北京:中华书局,1998.

(明)徐应秋编.玉芝堂谈荟//文渊阁四库全书.

(明)于奕正编,(清)孙国敉校补.天下金石志.明崇祯刻本//续修四库全书.史部第886册.上海:上海古籍出版社,1996.

(明)赵崡撰.石墨镌华//石刻史料新编.第1辑第25册.台北:新文丰出版公司,1977.

(明)赵宧光.寒山帚谈//卢辅圣主编.中国书画全书(5).上海:上海书画出版社,2009.

(明)朱谋垔.书史会要续编//卢辅圣主编.中国书画全书(6).上海:上海书画出版社,2009.

(明)朱书撰;蔡昌荣,石钟扬点校.朱书集.合肥:黄山书社,1994.

缪越.读史存稿.北京:生活·读者·新知三联书店,1963.

欧初,王贵忱主编.屈大均全集.北京:人民文学出版社,1996.

启功.启功书法丛论.北京:文物出版社,2003.

秦更年编.汉延熹西岳华山庙碑续考.石药簃校印,1928.

(清)包世臣.艺舟双楫.北京:商务印书馆,1939.

(清)丁彦臣摹.双钩华山庙碑//石刻史料新编.第2辑第8册.台北:新文丰出版公司,1979.

(清)董浩等编.全唐文.北京:中华书局,1983.

(清)端方编.陶斋藏石记//石刻史料新编.第1辑第11册.台北:新文丰出版公司,1977.

(清)方若原撰,王壮弘增补.增补校碑随笔.上海:上海书画出版社,1981.

(清)方朔撰.枕经堂金石题跋//石刻史料新编.第2辑第19册.台北:新文丰出版公司,1979.

(清)傅山撰.霜红龛集.清宣统三年丁氏刻本//续修四库全书.集部第1395册.上海:上海古籍出版社,1996.

(清)高凤翰撰.南阜山人敩文存稿//瓜蒂庵藏明清掌故丛刊.上海:上海古籍出版社,1983.

(清)顾炎武编.金石文字记//石刻史料新编.第1辑第12册.台北:新文丰出版公司,1977.

(清)顾炎武撰,华忱之点校.顾亭林诗文集.北京:中华书局,1983.

(清)顾炎武撰.求古录//文渊阁四库全书.

(清)顾炎武撰.日知录//文渊阁四库全书.

(清)顾炎武撰.石经考//文渊阁四库全书.

(清)顾炎武撰;徐嘉辑,李祥等校补.顾亭林先生诗笺注.清光绪二十三年徐氏味静斋刻本//续修四库全书.集部第1402册.上海:上海古籍出版社,1996.

(清)桂馥辑.国朝隶品//丛书集成续编.上海:上海书店出版社,1994.

(清)何绍基.东洲草堂诗钞//续修四库全书.集部第1825册.上海:上海古籍出版社,1996.

(清)何绍基著;龙震球,何书置校点.何绍基诗文集.长沙:岳麓书社,1992.

(清)何焯撰.义门先生集.清道光三十年姑苏刻本//续修四库全书.集部第1420册.上海:上海古籍出版社,1996.

（清）蒋宝岭撰.清代传记丛刊·墨林今话.台北:明文书局,1985.

（清）蒋衡.拙存堂题跋//卢辅圣主编.中国书画全书(12).上海:上海书画出版社,2009.

（清）金农撰.清人别集丛刊·冬心先生集.上海:上海古籍出版社,1979.

（清）金农撰.冬心先生续集.清平江贝氏千墨庵钞本//续修四库全书.集部第1424册.上海:上海古籍出版社,1996.

（清）康有为著,崔尔平校注.广艺舟双楫注.上海:上海书画出版社,2006.

（清）孔继涵撰.杂体文稿.清乾隆间刻微波榭遗书本//续修四库全书.集部第1460册.上海:上海古籍出版社,1996.

（清）李重华撰.贞一斋集//四库未收书辑刊.集部第9辑第23册.北京:北京出版社,2000.

（清）李慈铭著,由云龙辑.越缦堂读书记.上海:上海书店出版社,2000.

（清）李放撰.皇清书史//辽海丛书.沈阳:辽沈书社,1985.

（清）李骐撰.虬峰文集.清康熙刻本//四库禁毁书丛刊.集部第131册.北京:北京出版社,2000.

（清）厉鹗撰.樊榭山房集//文渊阁四库全书.

（清）梁章钜编.吉安室书录.上海:上海人民美术出版社,2003.

（清）梁章钜.退庵所藏金石书画跋尾//卢辅圣主编.中国书画全书(14).上海:上海书画出版社,2009.

（清）林侗撰.来斋金石刻考略//石刻史料新编.第2辑第8册.台北:新文丰出版公司,1979.

（清）陆耀撰.切问斋集//四库未收书辑刊.集部第10辑第19册.北京:北京出版社,2000.

（清）罗聘撰.香叶草堂诗存.清嘉庆刻道光十四年印本//续修四库全书.集部第1453册.上海:上海古籍出版社,1996.

（清）欧阳辅编.集古求真//石刻史料新编.第1辑第11册.台北:新文丰出版公司,1977.

（清）彭定求等校点.全唐诗.北京:中华书局,1960.

（清）皮锡瑞撰.汉碑引经考·附引纬考//石刻史料新编.第1辑第27册.台北：新文丰出版公司,1977.

（清）钱大昕撰,吕友仁标校.潜研堂集.上海：上海古籍出版社,1989.

（清）钱大昕撰.潜研堂金石文跋尾//石刻史料新编.第1辑第25册.台北：新文丰出版公司,1977.

（清）钱谦益辑.列朝诗集.清顺治九年毛氏汲古阁刻本//续修四库全书.集部1622～1624册.上海：上海古籍出版社,1996.

（清）钱谦益撰.牧斋初学集.明崇祯瞿氏耜刻本//续修四库全书.集部第1389～1390册.上海：上海古籍出版社,1996.

（清）钱林撰.文献征存录.清咸丰八年有嘉树轩刻本//续修四库全书.史部第540册.上海：上海古籍出版社,1996.

（清）钱騋撰.甲申传信录.清钞本//四库禁毁书丛刊.史部第19册.北京：北京出版社,2000.

（清）钱仪吉,缪荃孙,闵尔昌编.清碑传合集.上海：上海书店,1988.

（清）钱泳摹.汉碑大观//石刻史料新编.第2辑第8册.台北：新文丰出版公司,1979.

（清）钱泳.履园丛话.清道光十八年述德堂刻本//续修四库全书.子部第1139册.上海：上海古籍出版社,1996.

（清）钱泳辑.履园丛话.北京：中国书店,1991.

（清）秦祖永撰.桐阴论画二编//续修四库全书.子部第1085册.上海：上海古籍出版社,1996.

（清）全祖望.鲒埼亭集.清嘉庆九年史梦蛟刻本//续修四库全书.集部第1428～1429册.上海：上海古籍出版社,1996.

（清）阮元编.汉延熹西岳华山碑考//丛书集成初编.上海：商务印书馆,1936.

（清）阮元.小沧浪笔谈//丛书集成初编.上海：商务印书馆,1936.

（清）沈德潜选辑.万有文库　清诗别裁.上海：商务印书馆,1930.

（清）宋荦编.漫堂年谱.清宋氏温堂钞本//续修四库全书.史部第554册.上海：上海古籍出版社,1996.

（清）宋荦撰.西陂类稿//文渊阁四库全书.

（清）孙承泽撰.庚子销夏记//文渊阁四库全书.

（清）万经撰.分隶偶存//丛书集成续编.上海：上海书店出版社，1994.

（清）王昶.金石萃编//石刻史料新编.第1辑第1～4册.台北：新文丰出版公司，1977.

（清）王昶撰.春融堂集//续修四库全书.集部第1438册.上海：上海古籍出版社，1996.

（清）王铎撰.拟山园选集.崇祯刻本//四库禁毁书丛刊.集部第87～88册.北京：北京出版社，2000.

（清）王宏撰.砥斋题跋//卢辅圣主编.中国书画全书（12）.上海：上海书画出版社，2009.

（清）王弘撰著，何本方点校.山志.北京：中华书局，1999.

（清）王弘撰撰.砥斋集.清康熙十四年刻本//续修四库全书.集部第1404册.上海：上海古籍出版社，1996.

（清）王士祯撰.池北偶谈//文渊阁四库全书.

（清）王士祯撰.分甘余话//文渊阁四库全书.

（清）王士祯撰.精华录//文渊阁四库全书.

（清）王士祯撰.陇蜀余闻.康熙间王氏家刻后印本//四库全书存目丛书.子部第245册.

（清）王澍.翰墨指南//卢辅圣主编.中国书画全书（12）.上海：上海书画出版社，2009.

（清）王澍撰.虚舟题跋.清乾隆温纯刻本//续修四库全书.子部第1067册.上海：上海古籍出版社，1996.

（清）王澍撰.竹云题跋//文渊阁四库全书.

（清）翁方纲编.两汉金石记//石刻史料新编.第1辑第10册.台北：新文丰出版公司，1977.

（清）翁方纲撰，沈津辑.翁方纲题跋手札集录.桂林：广西师范大学出版社，2002.

（清）吴荣光编.历代名人年谱.上海：上海书店，1989.

(清)吴修辑.昭代名人尺牍小传//丛书集成续编.第256册.台北:新文丰出版公司,1989.

(清)武亿著录.授堂金石跋//石刻史料新编.第1辑第25册.台北:新文丰出版公司,1977.

(清)吴玉搢撰.金石存.清嘉庆二十四年李宗昉刻本//四库未收书辑刊.集部第1辑第30册.北京:北京出版社,2000.

(清)严可均校辑.全上古三代秦汉三国六朝文.北京:中华书局,1958.

(清)叶昌炽著,王欣夫补正,徐鹏辑.藏书纪事诗.上海:上海古籍出版社,1989.

(清)叶昌炽撰;柯昌泗评;陈公柔,张明善点校.语石 语石异同评.北京:中华书局,1994.

(清)袁枚撰.随园诗话、小仓山房诗集//续修四库全书.集部第1431册.上海:上海古籍出版社,1996.

(清)张鉴等撰,黄爱平点校.阮元年谱.北京:中华书局,1995.

(清)赵尔巽等撰.清史稿.北京:中华书局,1977.

(清)周亮工撰.赖古堂集.上海:上海古籍出版社,1979.

(清)朱彝尊撰.曝书亭集//文渊阁四库全书.

(清)朱彝尊撰.曝书亭金石文字跋尾//石刻史料新编.第1辑第25册.台北:新文丰出版公司,1977.

(清)朱彝尊撰.经义考//文渊阁四库全书.

(清)朱彝尊撰.静志居诗话.清嘉庆二十四年扶荔山房刻本//续修四库全书.集部第1698册.上海:上海古籍出版社,1996.

(清)朱筠撰.笥河文集//续修四库全书.史部第887册.上海:上海古籍出版社,1996.

(清)卓尔堪选辑.明遗民诗.北京:中华书局,1961.

《山东省志·诸子名家系列丛书》编纂委员会编.王士禛志.济南:齐鲁书社,2006.

上海书画出版社编.二十世纪书法研究丛书·考识辨异篇.上海:上海书画出版社,2000.

沈津. 翁方纲年谱. 台北:"中央研究院"中国文哲研究所,2002.

沈彤. 吴江县续志//中国地方志集成. 江苏府县志辑 20. 南京:江苏古籍出版社,1991.

施安昌编著. 汉华山碑题跋年表. 北京:文物出版社,1997.

施安昌. 善本碑帖论集. 北京:紫禁城出版社,2001.

施蛰存. 金石丛话. 北京:中华书局,2003.

施蛰存撰. 水经注碑录. 天津:天津古籍出版社,1987.

(宋)陈思. 宝刻丛编//丛书集成初编. 北京:中华书局,1985.

(宋)陈思辑. 书苑菁华. 北京:北京图书馆出版社,2003.

(宋)陈㮚撰. 负暄野录. 北京:中华书局,1985.

(宋)董逌. 广川书跋//卢辅圣主编. 中国书画全书(2). 上海:上海书画出版社,2009.

(宋)洪适编. 隶释//石刻史料新编. 第1辑第9册. 台北:新文丰出版公司,1977.

(宋)洪适编. 隶续//石刻史料新编. 第1辑第10册. 台北:新文丰出版公司,1977.

(宋)胡仔纂,廖德明校点. 苕溪渔隐丛话. 北京:人民文学出版社,1984.

(宋)黄伯思. 东观余论//卢辅圣主编. 中国书画全书(2). 上海:上海书画出版社,2009.

(宋)黄庭坚. 山谷题跋//卢辅圣主编. 中国书画全书(1). 上海:上海书画出版社,2009.

(宋)江休复撰. 嘉祐杂志//金沛霖主编. 四库全书子部精要. 天津:天津古籍出版社;北京:中国世界语出版社,1998.

(宋)欧阳棐撰. 集古录目//石刻史料新编. 第1辑第24册. 台北:新文丰出版公司,1977.

(宋)欧阳修. 六一题跋//卢辅圣主编. 中国书画全书(1). 上海:上海书画出版社,2009.

(宋)欧阳修著,李逸安点校. 欧阳修全集. 北京:中华书局,2001.

(宋)欧阳修撰.集古录跋尾//石刻史料新编.第1辑第24册.台北:新文丰出版公司,1977.

(宋)苏轼.东坡题跋//卢辅圣主编.中国书画全书(1).上海:上海书画出版社,2009.

(宋)苏轼撰,孔凡礼点校.苏轼文集.北京:中华书局,1986.

(宋)吴曾撰.能改斋漫录.北京:中华书局,1960.

(宋)赵明诚撰,金文明校证.金石录校证.上海:上海书画出版社,1985.

(宋)赵希鹄.调燮类编//丛书集成初编.上海:商务印书馆,1936.

(宋)郑樵撰.金石略//石刻史料新编.第1辑第24册.台北:新文丰出版公司,1977.

(宋)朱长文.墨池编//卢辅圣主编.中国书画全书(1).上海:上海书画出版社,2009.

(宋)朱熹撰;朱杰人,严佐之,刘永翔主编.朱子全书.上海:上海古籍出版社;合肥:安徽教育出版社,2010.

(唐)张彦远著,范祥雍点校.法书要录.北京:人民美术出版社,1984.

(唐)张彦远辑,洪丕谟点校.法书要录.上海:上海书画出版社,1986.

(唐)张彦远.历代名画记.北京:人民美术出版社,1963.

王国维.王国维遗书.上海:上海古籍书店,1983.

王太岳等纂辑.四库全书考证.北京:中华书局,1985.

王镇远.中国书法理论史.合肥:黄山书社,1990.

吴江汾湖经济开发区,吴江市档案局编.分湖三志.扬州:广陵书社,2008.

夏振英,黄伟,呼林觉编著.神仙信仰与西岳庙.西安:陕西旅游出版社,1992.

谢承仁主编.杨守敬集.武汉:湖北人民出版社、湖北教育出版社,1997.

谢国桢.顾亭林学谱.北京:商务印书馆,1957.

谢国桢.明清之际党社运动考.上海:上海书店出版社,2006.

薛龙春.郑簠研究.北京:荣宝斋出版社,2007.

薛永年编.扬州八怪考辨集.南京:江苏美术出版社,1992.

杨震方编著.碑帖叙录.上海:上海古籍出版社,1982.

余绍宋编撰.书画书录解题.北京:北京图书馆出版社,2003.

(元)吾丘衍撰.学古编//丛书集成新编.台北:新文丰出版股份有限公司,1986.

张慧剑编著.明清江苏文人年表.上海:上海古籍出版社,2008.

张江涛编著.华山碑石.西安:三秦出版社,1995.

张升编著.王铎年谱.上海:上海书画出版社,2007.

张舜徽.清人文集别录.武汉:华中师范大学出版社,2004.

张彦生.善本碑帖录.北京:中华书局,1984.

赵俪生.顾亭林与王山史.济南:齐鲁书社,1986.

赵园.明清之际士大夫研究.北京:北京大学出版社,1999.

赵园.制度·言论·心态——《明清之际士大夫研究》续编.北京:北京大学出版社,2006.

赵自强主编.石刻叙录.北京:书目文献出版社,1988.

中国碑帖与书法国际研讨会论文集.香港:香港中文大学文物馆,2001.

中国书法家协会山东分会编.汉碑研究.济南:齐鲁书社,1985.

中国西北文献丛书编辑委员会编.西北稀见丛书文献.第9卷.兰州:兰州古籍书店,1990.

周道振,张月尊纂.文征明年谱.上海:百家出版社,1998.

朱关田.中国书法史·隋唐五代卷.南京:江苏教育出版社,2002.

朱家溍主编.历代著录法书目.北京:紫禁城出版社,1997.

朱剑心.金石学.北京:文物出版社,1981.

朱维铮.中国经学史十讲.上海:复旦大学出版社,2002.

三、论文类

白谦慎.傅山的友人韩霖事迹补遗.山西大学学报(哲学社会科学版),1995,(02).

卞孝萱.金农书翰十七通考释.南京艺术学院学报,1981,(03).

曹建.晚清帖学研究,2004年南京艺术学院博士研究生学位论文.

程章灿.读《张迁碑》志疑.文献,2008,(02).

程章灿.读《张迁碑》再志疑.文献,2009,(03).

崔祖菁.赵宧光书法及其书论研究,2009年南京艺术学院硕士研究生学位论文.

何广棪.《乾隆石经》考述.古籍整理研究学刊,2008,(01).

蒋文光.顾炎武《书西岳华山庙碑后》墨迹.中国历史博物馆馆刊,1989,(01).

金丹.包世臣书学的重新审视,2005年南京艺术学院博士研究生学位论文.

金丹.阮元书学思想研究,2001年南京艺术学院硕士研究生学位论文.

金丹.阮元金石书法年表.书法研究,2004,(01).

李棪.玲珑本汉西岳华山庙碑考.考古,1936,(04).

林存阳.三礼馆与清代学术转向.南开学报(哲学社会科学版),2007,(01).

马子云.谈西岳华山庙碑的三本宋拓.文物,1961,(08).

钱松.何绍基年谱长编及书法研究,2008年南京艺术学院博士研究生学位论文.

师道刚.明末韩霖史迹钩沉.山西大学学报(哲学社会科学版),1990,(01).

苏晓君.蒋衡《拙老人赤牍》.文献,2008,(01).

王焕林.徐浩《张庭珪墓志》勘补.书法研究,1998,(06).

王玉池.书风典雅,拓工精良——《西岳华山庙碑》及其华阴本.故宫博物院院刊,1981,(02).

吴振峰.五岳第一庙——西岳庙及其碑石.书法,1997,(01).

伊川县人民文化馆.河南省伊川县出土徐浩书张庭珪墓志.文物,1980,(03).

张同印.蔡邕与唐隶.甘肃联合大学学报(社会科学版),2005,(01).

张小庄.论唐隶.海南师范学院学报(人文社会科学版),2002,(02).

周长源.阮元摹刻的《西岳华山庙碑》和摹补碑中缺字的巨砚.文物,1992,(08).

朱家溍.汉魏晋唐隶书之演变.故宫博物院院刊.1998,(02).

后　记

本书是我在南京艺术学院完成的博士学位论文,后期得到教育部人文社会科学研究项目资助。

论文完成的当天夜晚,我从宿舍阳台眺望南艺后门"水木秦淮"渐趋冷寂的夜市,曾即兴填写一首小词:

<center>高阳台·秦淮夜眺</center>

　　断续虫鸣,风凉夜静,疑见秦淮画船。凭栏堪问:流水尚忆华年?两岸烟柳渐成荫,欲觅相识灯阑珊。影悄悄,渌波暗送,鱼龙潜翻。多少往事涌心头,听老客常谈,古亭话别,佳人望断,夕阳山外有山。刘郎不解桃花笑,且只顾浅醉闲眠。纵然到蓬莱胜境,亦不访仙。

"黄瓜园"中读书,已成为珍贵的回忆,所有帮助过我专业成长的师友铭记于心。

感谢导师黄惇先生,将素昧平生的我纳于门下,谆谆教诲,从无倦色。先生的客厅、书房就是课堂,在"不耕砚田无乐事"的激励下,每每有醍醐灌顶、如沐春风的愉悦。

感谢白谦慎先生、华人德先生、曹宝麟先生给予的启发与襄助;感谢周积寅教授、常宁生教授、樊波教授、李彤教授、耿健教授、奚传绩教授、顾平教授等,在论文开题、中期检查以及答辩阶段提出的宝贵意见。

感谢方小壮、薛龙春、曹建、金丹、蔡显良、钱松、蔡清德、吴鹏、贾砚农、胡新群、李安源、巩天峰、王霖、颜廷军、崔祖菁、刘东芹、曹军、许静、史正浩、边学斌、冯震等师兄弟,在团结友爱的大家庭中,资源共享,砥砺前行,真诚的慰藉,尤令我感怀。

感谢室友亚东兄、光耀兄、红光兄所营建的小场域,在轻松和谐的氛围中共同完成了论文冲刺。

感谢我爱人的理解与默默支持,她与儿子阳光般灿烂的笑容,是我继续前行的动力。

安徽大学出版社的姜萍女士认真负责,精心策划,她和美术编辑为本书的出版付出了很多精力,在此一并表示衷心感谢。

<div style="text-align:right">
陈大利

2022 年 7 月 23 日大暑于舜耕山麓翠竹苑
</div>